西藏
永遠之遠

喜馬拉雅山岳、冰川、湖泊與人文的
四季日夜攝影行旅

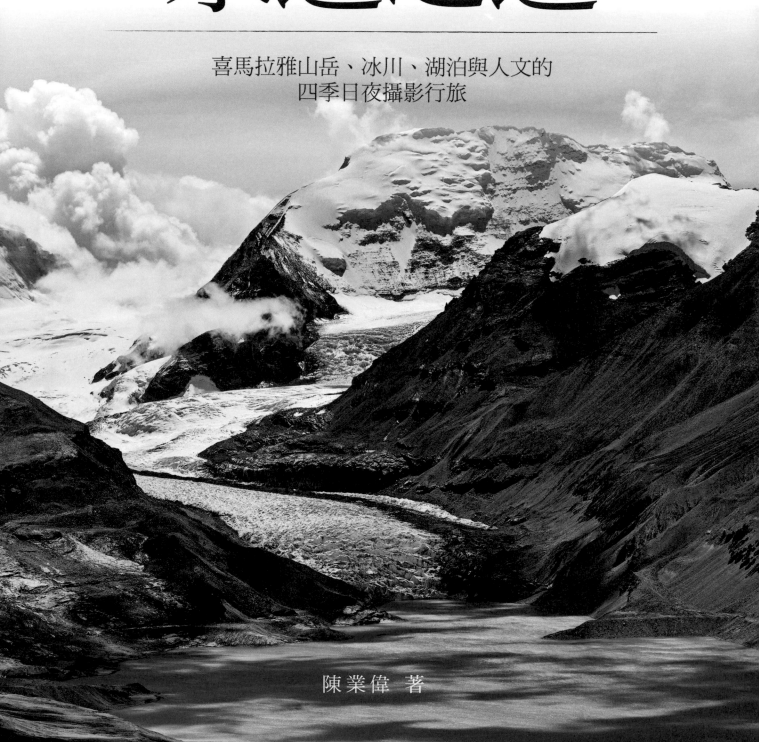

陳業偉　著

自 序 一個永遠的夢想

「心裡總有個夢想，像英雄一樣走過這個世界。」

傍晚，隆冬的普莫雍錯湖，冰凍不止三尺。我獨自一人站在湖中央，放眼望去，寂寥無人。腳底下，湛藍的冰層中包裹著一串串漂亮的冰泡，湖水撞擊著厚厚的冰面，發出悶雷般的聲音。這聲音與冰爪踩在冰面上如同碎玻璃般清脆的聲音交織在一起，雖然明知道厚厚的冰面不會破裂，但我依然禁不住毛骨悚然。我支上三腳架，安裝好相機，鏡頭距離冰面只有 50 公分左右，這樣的角度最適合利用相機的俯仰動作拍攝。寒風凜冽，手指有些僵硬，我幾次調整鏡頭，都找不到焦平面。眼看著太陽投射的地平線陰影越過自己，只得放棄技術動作調整，用最簡單而快捷的方式進行拍攝。

我已經記不清這是第多少次來到這裡。這個位於山南的高山湖泊宛如我的後花園，每次在拉薩停留，總是忍不住驅車來此漫無目的地轉轉。這是 2005 年我第一次到西藏後第一個到達的大湖，之後在前往阿里岡仁波齊轉山途中，我確定了自己一生的目標，從此，繁華的上海陸家嘴少了一位忙碌的金融行業的打工者，而通向遠方的道路上多了一個逐夢人。

想必很多熱愛西藏的人都有這樣的感覺，一旦踏上西藏的土地，就心神安定；一旦遠離，就會牽腸掛肚。無數次，我從各個地方輾轉返回西藏，這一片廣袤、荒蕪的高原就像大地之母，在我身心疲憊的時候撫慰我的內心，燃起我創作的激情，給予我熱愛生活的力量。我的很多重大的人生決定，都是在這裡規劃並完成的。對我來說，西藏更像是我內心的故鄉和精神的家園。

曾經，大概有十年的時間，我一直跋涉於海拔 8000 公尺之上的各大雪山之間，連綿起伏的喜馬拉雅山脈和喀喇崑崙山脈是我拍攝的主角。身為高山攝影師，每當我拍攝時，眼前必然是絕美的風景，這給了我難以言喻的幸福。無數次站在無比熟悉的雪山之巔，面對著這個星球上最壯麗的美景，不停地按下快門，在那一刻，一路走來的所有艱辛都會被拋擲腦後。

然而，當完成了 14 座海拔 8000 公尺以上的雪山拍攝計畫後，我一度對未來充滿了迷茫。雪山雖然雄偉壯觀，但同時也有著拒人千里之外的冷峻。或許是年紀漸長，我渴望拍攝有溫度的照片，渴望與拍攝對象之間建立情感的連結。山還

是那座山，然而我更希望賦予冰冷的雪山以溫度，讓照片更有生命力，讓眼前的世界更有溫情。

在拍攝完最後一座 8000 公尺雪山希夏邦馬峰後，我情不自禁又踏上了前往珠峰的道路，在經常落腳的扎西宗村，一個人靜靜地待了幾天。上午，我和當地的牧民趕羊上山，和牧羊犬一起玩耍；下午，和他們一起喝著酥油茶，曬太陽，聊天。儘管語言不通，無法深入交流，然而彼此間的那種親切感覺，讓我恍惚覺得我前世一定也生活在這片雪域高原上。

長年在西藏拍攝的過程中，我曾經無數次遭遇困難和危險，得到了眾多藏族同胞的幫助。一次中秋節在藏區拍照時，我的越野車深陷海拔 5400 公尺的無人區沼澤地裡。我和嚮導兼朋友牧民邊巴，數次自救後，車子反而越陷越深。深夜的氣溫極低，我和邊巴面臨失溫的危險，只好用衛星電話向邊防武警求救。邊防武警到達後，一時也沒有更好的解決辦法，於是建議我們先跟隨他們返回縣城派出所，第二天再派救援人員幫我們將車拖出。武警的車子裡面無法容下我和邊巴兩人及我的攝影器材。邊巴知道攝影器材是我的命根子，堅持自己走回附近的查布村，將空間讓給我的攝影器材。

第二天，武警們找了一輛挖掘機，終於將深陷泥潭裡的越野車拖了出來。謝過武警後，我趕緊驅車到幾十公里外的查布村看望邊巴。這一次，邊巴既沒有像往常那樣躺在門口的廢棄車廂裡曬太陽，也沒有像往常那樣聽到汽車聲，就敏捷地從低矮的土房裡鑽出來迎接我，而是躺在床上朝我不好意思地苦笑。捲起他的褲管，只見他的兩個膝蓋已經腫得通紅。那一刻，我流下了淚水，不停地暗罵自己。要知道，在平均壽命只有 68 歲的藏區，53 歲的邊巴已算得上是遲暮老人。然而他卻為了我，獨自在寒冷的夜裡，跋涉了四、五個小時才到家。

在藏區，許許多多如邊巴一樣淳樸善良的人令我感動，他們比我更深切地熱愛著這一片氣勢磅礴的土地。在扎西宗村，我找到了自己新的夢想，就是用自己手中的相機，記錄這個時代的西藏，記錄它的山山水水和令人尊敬的高原同胞。

常年的艱苦生活，讓我學會了堅韌與忍耐。攝影沒有終點，我曾經看到過一句話：雖然不是每個人都能實現自己的終極夢想，但可以肯定，只要腳步不停，距離夢想一定會越來越近。拍攝有著時代烙印的西藏，就是我永遠的夢想。

目錄

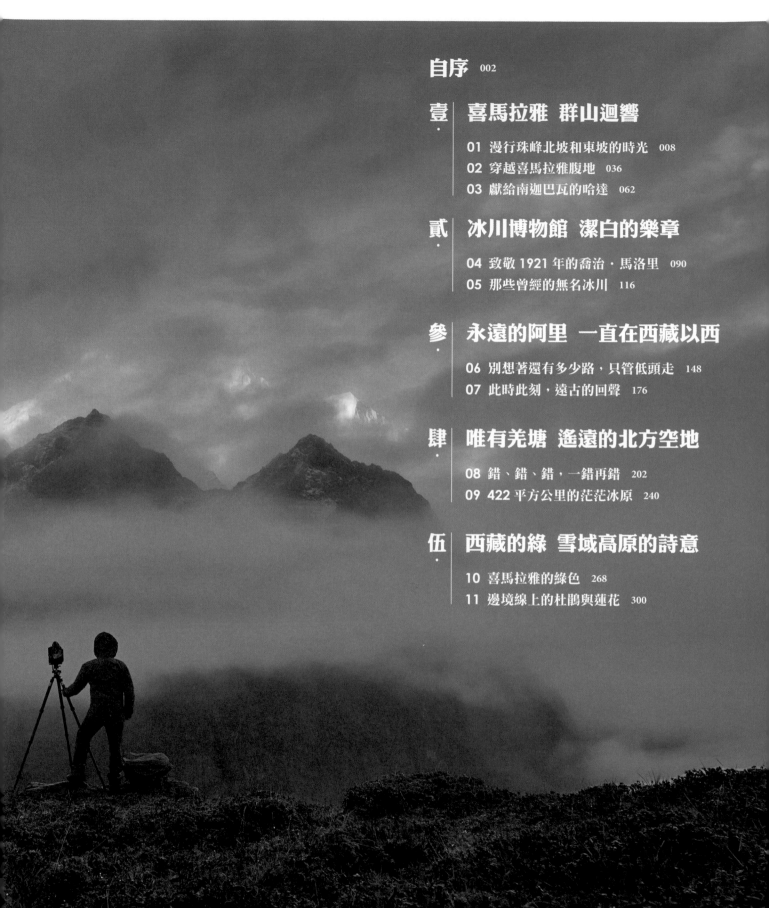

自序　002

壹． | 喜馬拉雅　群山迴響
01　漫行珠峰北坡和東坡的時光　008
02　穿越喜馬拉雅腹地　036
03　獻給南迦巴瓦的哈達　062

貳． | 冰川博物館　潔白的樂章
04　致敬 1921 年的喬治・馬洛里　090
05　那些曾經的無名冰川　116

參． | 永遠的阿里　一直在西藏以西
06　別想著還有多少路，只管低頭走　148
07　此時此刻，遠古的回聲　176

肆． | 唯有羌塘　遙遠的北方空地
08　錯、錯、錯，一錯再錯　202
09　422 平方公里的茫茫冰原　240

伍． | 西藏的綠　雪域高原的詩意
10　喜馬拉雅的綠色　268
11　邊境線上的杜鵑與蓮花　300

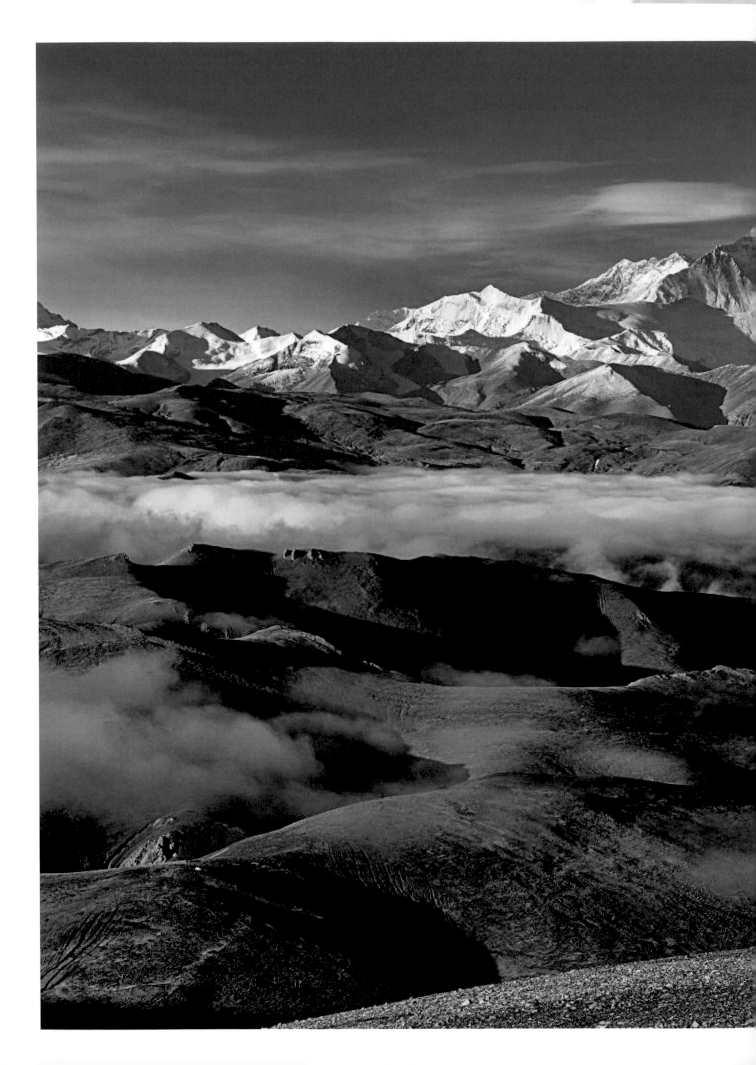

壹、喜馬拉雅

群山迴響

01 漫行珠峰北坡和東坡的時光

「我現在站的地方，抬手即可將雲朵採下……在我腳下，有地球上最高處的化石，它們由海底而來，比我走得更高更遠……我覺得自己很渺小，微不足道——還極度疲倦！」

2007 年，我由喜馬拉雅山南麓的樟木口岸出境，輾轉二十多天後到達印度的大吉嶺。此時，秋天已經接近尾聲。從這裡，可以遙望幾十公里之外位於中國境內的喜馬拉雅山脈。在此之前，我已經萌生了逐一造訪隱藏在喜馬拉雅山脈和喀喇崑崙山脈中的 14 座海拔 8000 公尺以上的雪山的想法。

要憑一己之力完成這個近似唐吉訶德式的夢想，我覺得自己無疑是瘋了。然而，當我望著國境內巍峨、連綿的喜馬拉雅山時，身為一個中國攝影師的使命感油然而生。我希望自己成為全世界第一位拍攝 14 座 8000 公尺以上的雪山的攝影師，希望能夠用手中的相機記錄這個時代的喜馬拉雅。那個時候，我自己也覺得這個夢想很瘋狂，但是瘋狂也激發了我極大的熱情。從那以後，十年間，我每年都有七、八個月甚至更久的時間在路上。現在，十年過去，這個夢想已經實現。

海拔 8027 公尺的希夏邦馬峰是我拍攝的最後一座 8000 公尺以上的雪山。它也是唯一一座全部位於中國境內的 8000 公尺以上的雪山。我曾經沿希夏邦馬峰南坡河谷一路而上，到達南坡大本營，然後由南坡轉至東坡，最後到達北坡。

北坡的大本營是 1964 年中國登山隊登頂時建造的。這條相對安全的路線沿用了四十多年。雖然在 1995 年，西班牙登山隊從南坡登頂成功，但是時至今日，在尼泊爾註冊的多家登山探險公司，廣告詞中依舊這麼寫著：「假如您想活著登上海拔 8000 公尺的高峰，而不是體驗一種艱苦的自殺方法，您的選擇應該是希夏邦馬峰，其北坡的傳統

路線可以保證您安全登頂。」我曾經就此廣告詞問過登頂的朋友，朋友笑著說：「在登頂的過程中，沒有任何一座雪山是安全的，所有的雪山從海拔六千多公尺開始，都是對人的體能、意志，甚至運氣的考驗。」

通常在拍攝希夏邦馬峰後，我都會前往位於定日草原的崗嘎鎮休息。小鎮上有個觀景臺，高不過幾十公尺，是遠眺珠穆朗瑪峰、洛子峰、卓奧友峰的最佳地點。崗嘎鎮如同我拍攝雪山的中轉站，我多次從這裡出發前往珠峰北坡、卓奧友峰的大本營，也從這裡經扎西宗鄉前往海拔3650公尺的曲當鄉，為前往珠峰東坡大本營做準備。

拍攝珠峰北坡時，我幾乎都會住在扎西宗村。這個位於珠峰腳下的小村子，雖然住宿條件惡劣，只能保證基本生存需求，卻是我摯愛的拍攝點。從這裡，既可以前往北坡，也可以到加烏拉埡口拍攝珠峰。加烏拉埡口海拔5200公尺，面朝南北走向的喜馬拉雅山脈，在此可以看到包括珠峰在內的六座8000公尺以上的雪山及喜馬拉雅山脈360度全景，是拍攝喜馬拉雅山脈日出與日落的最佳位置。

從扎西宗到加烏拉埡口，海拔上升近千公尺，在2016年初柏油路沒有鋪好之前，30公里急劇爬升的蜿蜒公路上的滾滾揚塵是一道風景。我曾經在不同季節前往加烏拉埡口，期待拍攝到清晨的喜馬拉雅山脈的雲海。但不是每一次的努力都有回報，而每一次期盼落空，也成為我下次再來的理由。2015年年底，我拍完卓奧友峰後轉到扎西宗村，本來只是一次回家探親式的短暫停留，但是晚上躺在冰冷的床上，拍攝雲海的念頭不由自主地再次燃起。

可是，連續三天都不是拍攝雲海的好天氣，不是陰天大霧，就是陽光燦爛，沒有一絲雲彩。轉眼到了大年三十，我離開扎西宗回到定日縣城，一是給車加油，二是春節來臨，習慣要洗個熱水澡、吃一頓年夜飯。

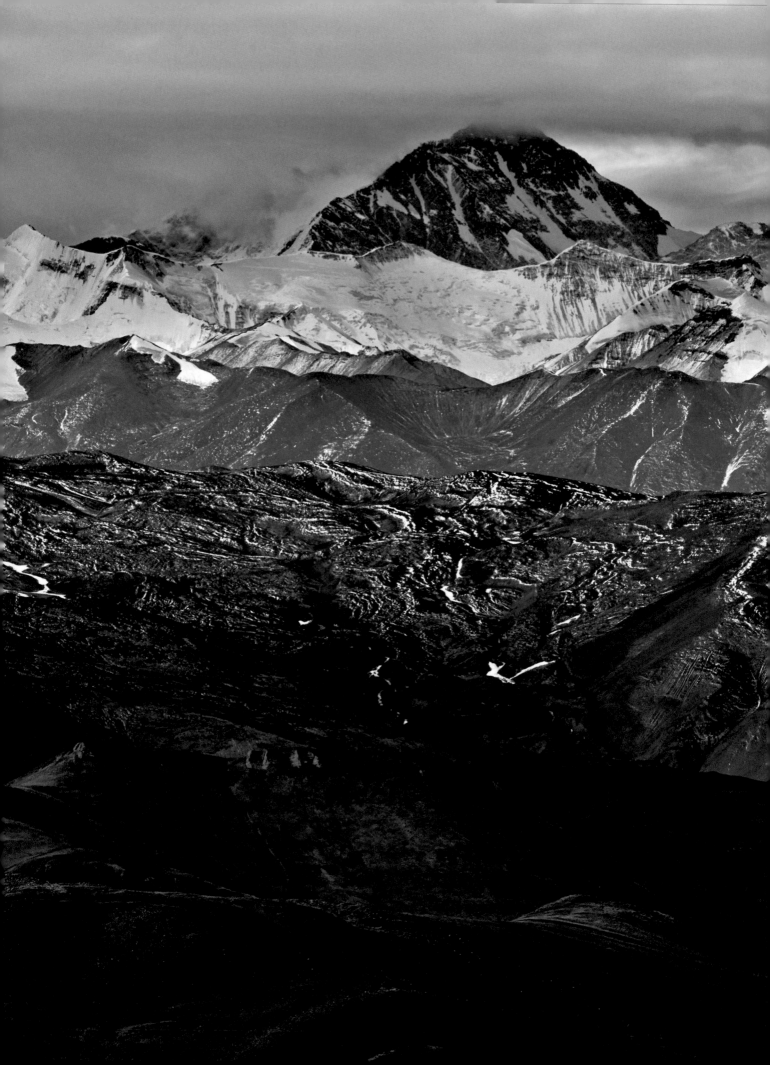

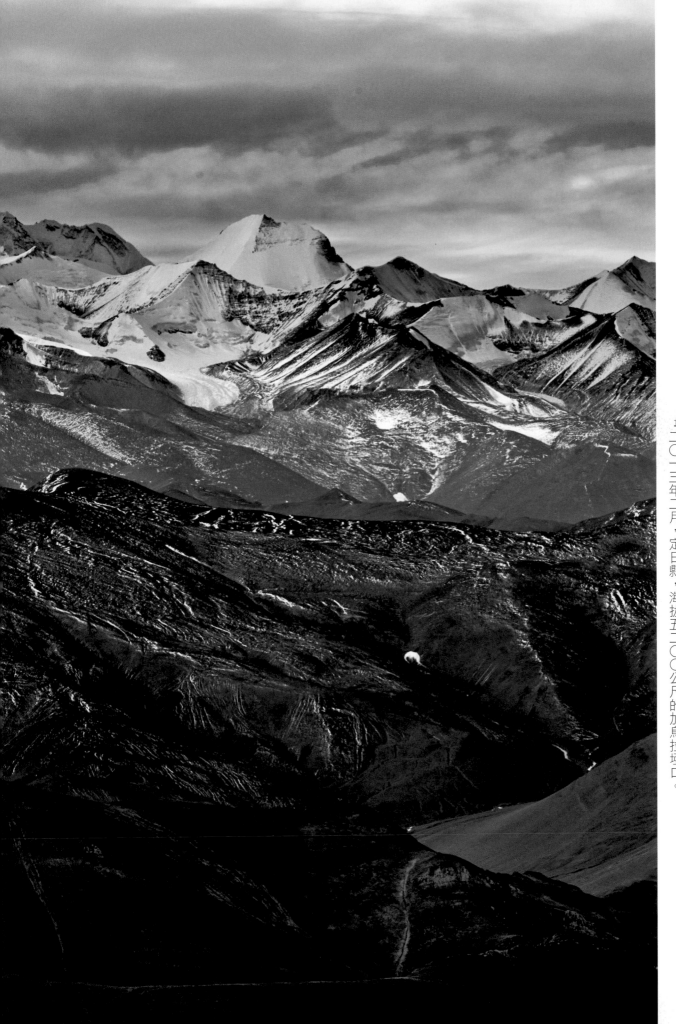

冬天寒冷的早晨，攝氏零下三十度，我一個人等待珠峰日出。二○一三年二月，定日縣，海拔五二○○公尺的加烏拉埡口。

2007 年，我有了第一輛車，開著這輛二手吉普車，我迫不及待地前往西藏。這是從定日縣崗嘎鎮通往珠峰大本營的老路，我對這條路的熟悉，遠遠超過對自家小巷的瞭解。

　　然而定日縣城裡，大街上空空蕩蕩，大多數商店和飯館都已經關門。因為天氣寒冷，旅館水管凍結，根本無法洗澡。平時尚可以將就，但到了春節，情感就倍加脆弱，我決定驅車前往 200 公里以外的日喀則。

　　第二天傍晚到達日喀則，大街上同樣空蕩蕩。我好不容易才找到一家還在營業的旅館住下，看到偌大的大廳裡只開了一盞燈，好奇地問服務員是不是只有我一個人入住，得到服務員肯定的回答後，我又諮詢附近可有還在營業的漢族料理餐館，服務員搖頭表示不知道。

　　我只得先回房間放下行李，出來在旅館門口附近轉了一圈，果然找不到在營業的漢族料理餐館，只好回到旅館叫了送餐服務，兩道菜、一罐啤酒。那天，幾乎從來不喝酒的我，將一罐啤酒一飲而盡。因為在外拍攝，我曾經有六次一個人度過春節，其中四次在西藏，兩次在尼泊爾。

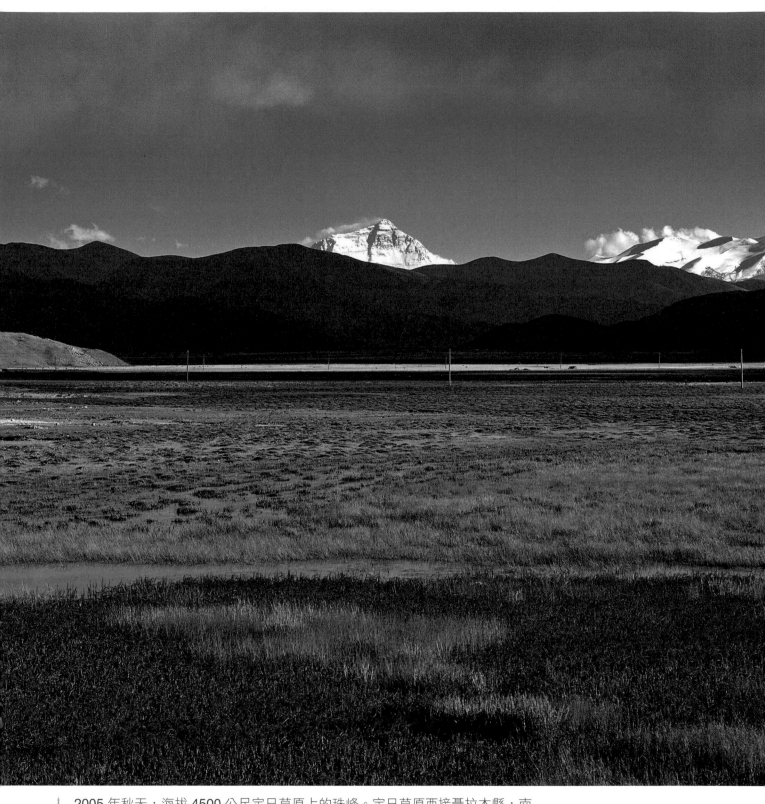

2005 年秋天，海拔 4500 公尺定日草原上的珠峰。定日草原西接聶拉木縣，南毗尼泊爾，在此可以眺望包括珠峰、洛子峰、卓奧友峰在內的喜馬拉雅山脈。

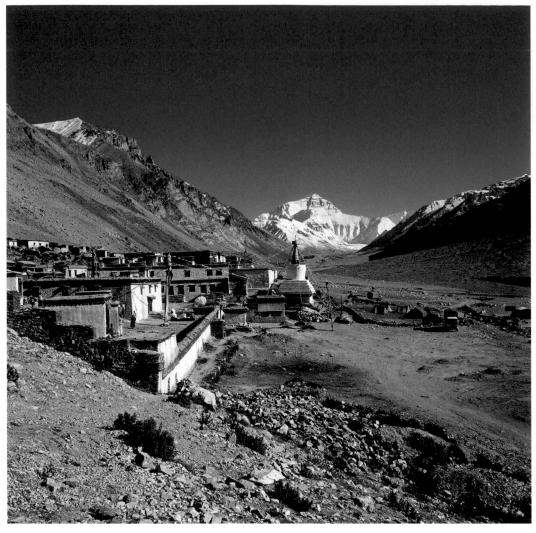

2005 年秋天的絨布寺，這是世界上海拔最高的寺廟。據説中國登山隊屢次登頂珠峰失敗後，得到絨布寺的喇嘛煨桑助力，最終成功登頂。

　　大年初一早上，我在稀稀落落的鞭炮聲中離開了日喀則，繼續我在扎西宗的生活。

　　又是一個陰沉沉的早上，清晨五點，我準時出發。一路濃霧，到達加烏拉山頭時，濃霧籠罩的山頭能見度極低，只看到腳底下積雪被風刮過的痕跡。

　　我原本以為這又是一次失望的等待，但是日出前一個多小時，濃霧漸漸消散，天空中露出一絲絲縫隙。看到天氣好轉的跡象，我精神一振，趕緊做拍攝準備。奇蹟發生了，就在我做準備工作的幾分鐘裡，濃霧竟然散去，露出暗藍色天空下的喜馬拉雅山脈，以珠峰領銜的五座 8000 公尺以上的雪山一字排開。

　　雲海翻騰，這似乎是我與喜馬拉雅山脈之間的紐帶。我激動地按下一臺阿爾帕（ALPA）相機快門的同時，又連忙安裝起另外一臺阿爾帕，兩套相機變換角度輪流曝光。太陽漸漸升起，從珠峰開始，陽光逐一點亮喜馬拉雅山脈群峰及雲海。更為難得

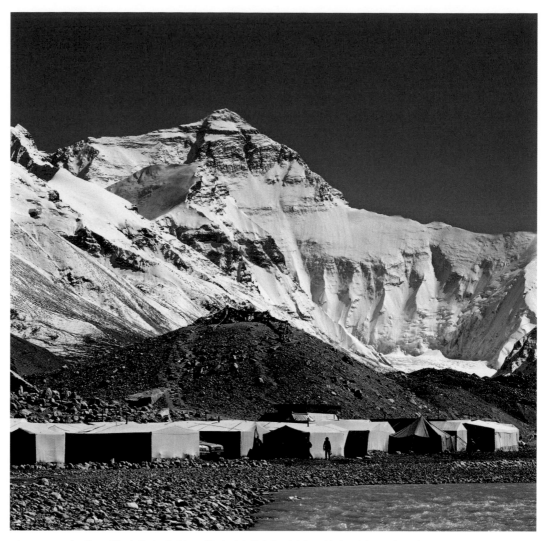

🛕 2005 年秋天的珠峰大本營。當時臨近絨布冰川，遊客稀少。十餘年時間，冰川不斷退縮，遊客能到達的所謂「大本營」數次遷徙，距離珠峰、距離冰川越來越遠。

的是，由於陽光與雲海水氣共同作用，在我與希夏邦馬峰之間竟然形成了神聖的佛光。

　　時間在流逝，太陽已升到 45 度角，光線已經不適合拍照，但是我捨不得離開，坐在地上，一邊曬太陽，一邊望著喜馬拉雅雲海的變幻——這樣一輩子難得一見的喜馬拉雅雲海。山還是那座山，人還是那個人，而在這完全屬於我的時光中，我彷彿踩在雲海之上，翱翔在浩瀚的喜馬拉雅群山之間。

　　珠峰東坡大本營徒步路線的起始點位於曲當鄉熱布村，我曾分別於夏初和秋天前往。曲當鄉和扎西宗鄉同屬於珠峰自然保護區的核心地帶。珠峰自然保護區位於定日、聶拉木、吉隆和定結四縣，是世界生物圈保護區的一部分。

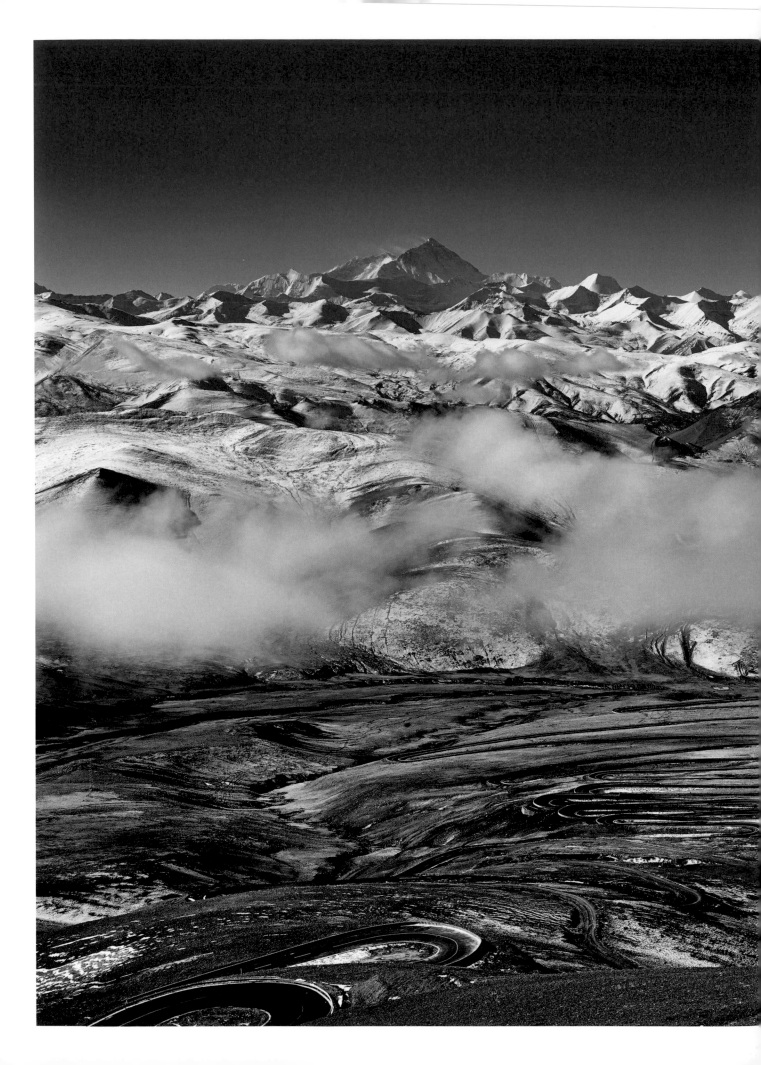

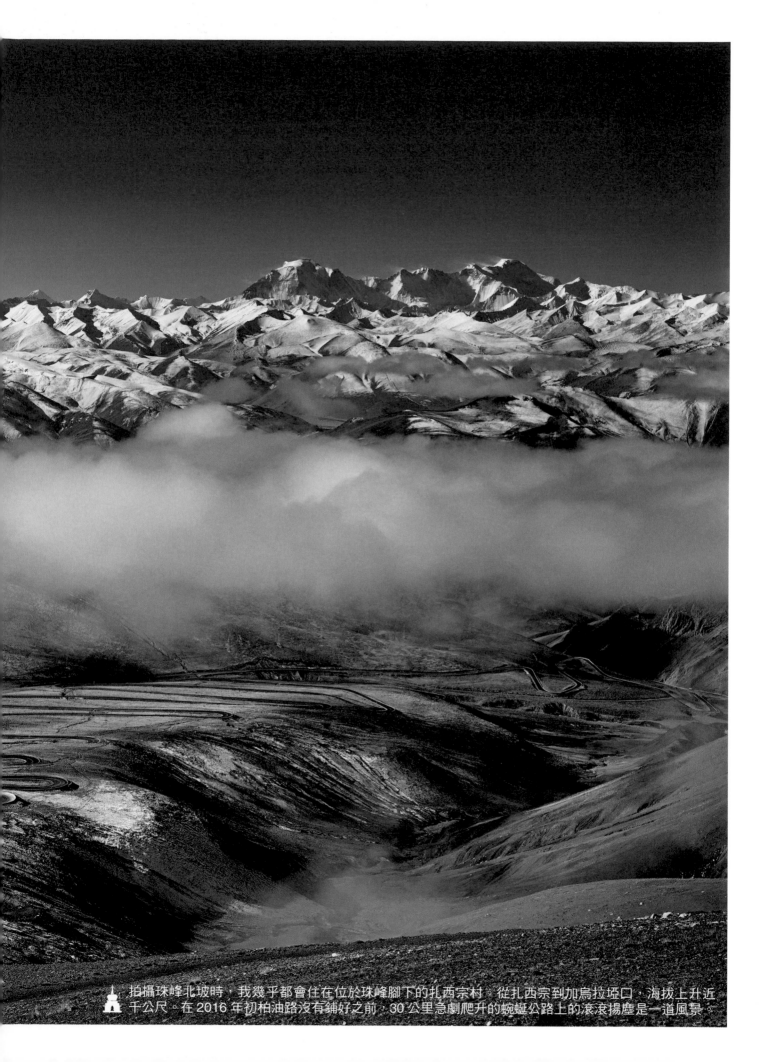

拍攝珠峰北坡時，我幾乎都會住在位於珠峰腳下的扎西宗村。從扎西宗到加烏拉埡口，海拔上升近
千公尺。在 2016 年初柏油路沒有鋪好之前，30 公里急劇爬升的蜿蜒公路上的滾滾揚塵是一道風景。

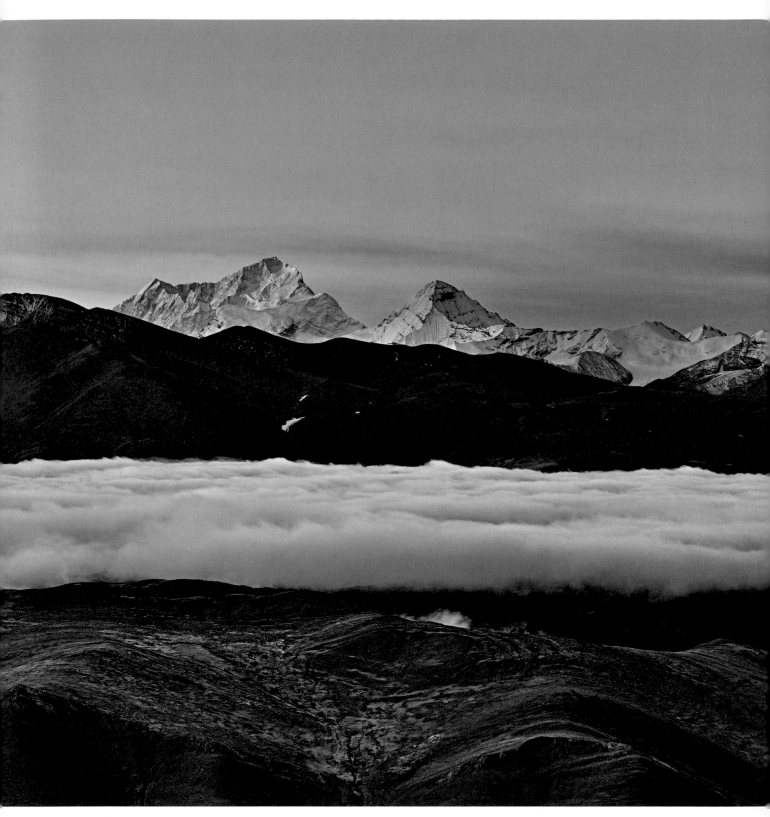

我曾經在不同季節前往加烏拉埡口，期待拍攝到清晨的喜馬拉雅的雲海。2016 年春節期間，最終如願以償。當陽光從珠峰開始，逐一點亮喜馬拉雅山脈群峰及雲海時，大美無言。

西藏，永遠之遠
Tibet, An Eternity Away

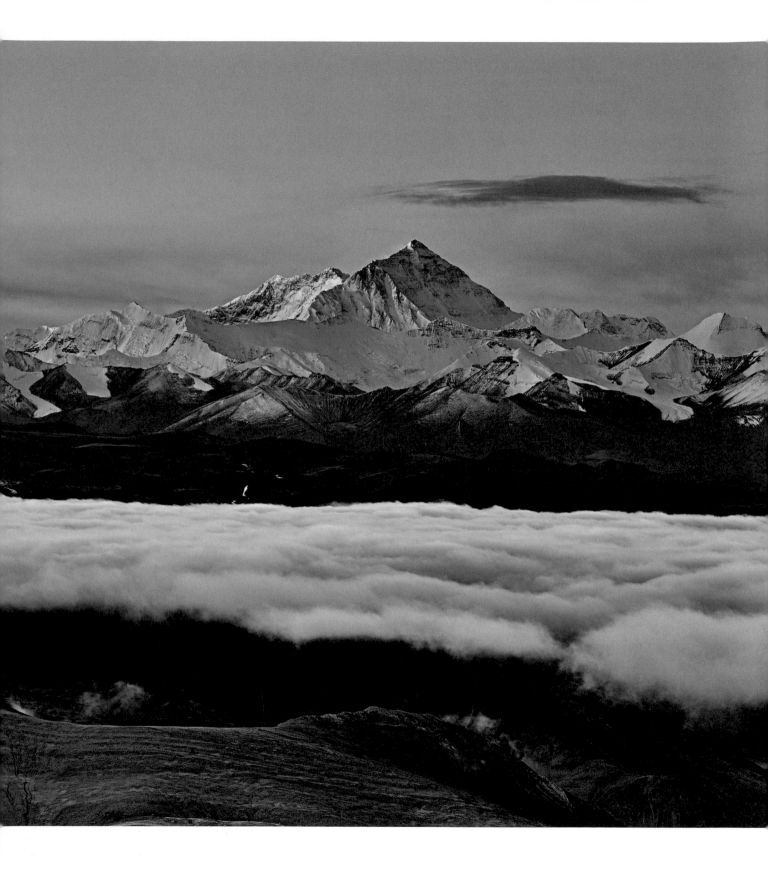

北坡大本營可以驅車到達，而東坡大本營則如尼泊爾 EBC 大本營一樣，只可徒步前行，並且，由於長期遠離喧囂，在這條徒步路線上沒有任何人工設施，唯一可用的交通工具就是犛牛。

珠峰東坡，最早踏足這裡的是西方探險者，有人將這裡稱為「雪山的盛宴」。按照常規的徒步路線，海拔 4650 公尺的曉烏錯是第一個紮營地，在這裡可以觀賞海拔 8463 公尺的世界第五高峰馬卡魯峰。

我喜歡在海拔 4030 公尺的卓湘營地紮營。翻過海拔 4900 公尺的曉瑪埡口，一路下行，經雪若河谷到達河谷盡頭，就是卓湘營地。卓湘又名蘭花谷，是嘎瑪溝氣候植被的一個分界點。嘎瑪溝是著名的喜馬拉雅五條溝之一，在二十世紀被美國和英國探險家譽為「世界上最美麗的山谷」。它位於定日縣與定結縣之間的嘎瑪藏布及其西側谷地，北至卡達藏布與嘎瑪藏布的分水嶺，南抵尼泊爾巴隆國家公園，東至陳塘鎮，西抵珠峰東坡，是一條海拔從兩千多公尺到五千多公尺的美麗山谷。這裡山高溝深，因為長期與世隔絕，人跡罕至，整座山谷有珠峰地區保存最好、面積最大的原始森林，是一塊未被外界侵擾的淨土和祕境。

自卓湘以下，海拔越來越低，植被也越來越豐富。緊臨懸崖邊紮營，低頭俯瞰，夏天嘎瑪溝鬱鬱蔥蔥，溪流從西北而下；秋天則是層林盡染，若是神祇真的擁有後花園，那麼嘎瑪溝一定是其中的一個。

 海拔 8013 公尺的希夏邦馬峰，是唯一一座全部位於中國境內的 8000 公尺以上的雪山。在加烏拉埡口，我難得地拍到了它的佛光。

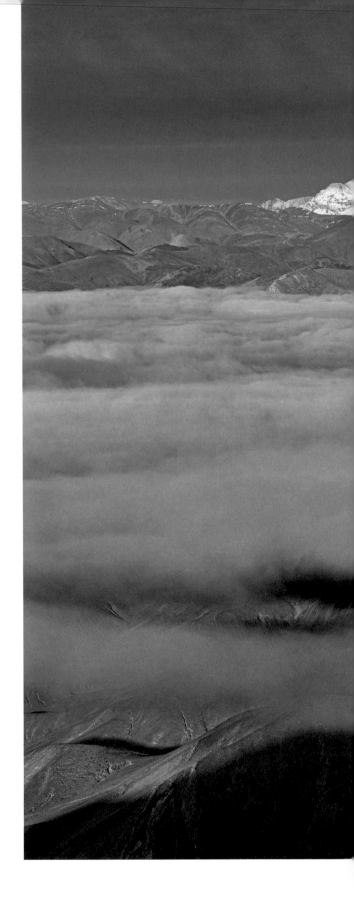

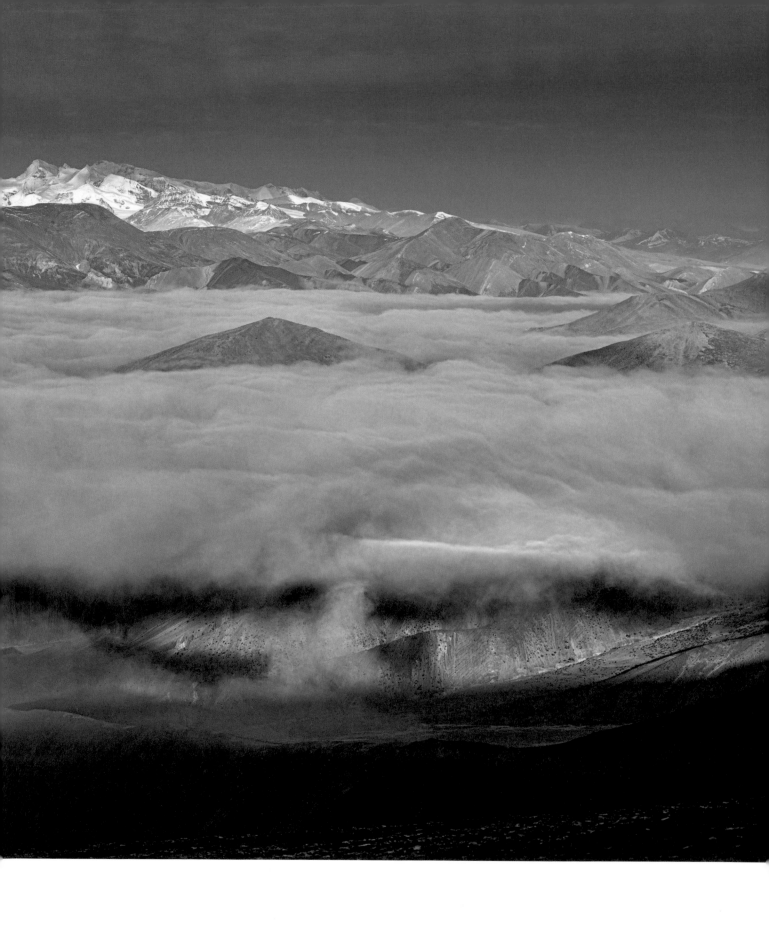

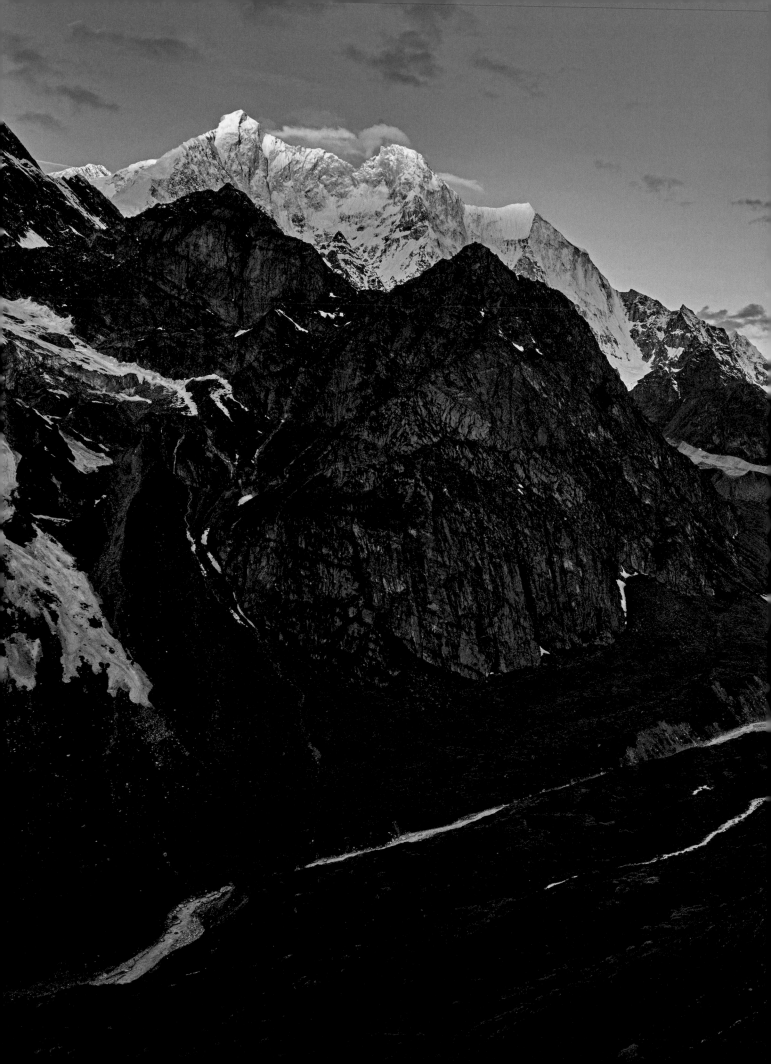

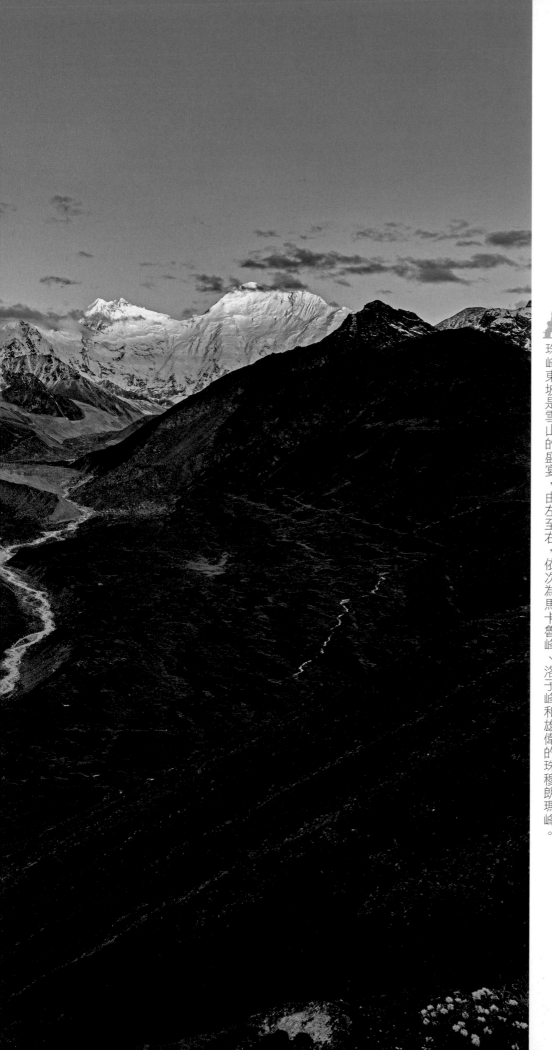

珠峰東坡是雪山的盛宴，由左至右，依次為馬卡魯峰、洛子峰和雄偉的珠穆朗瑪峰。

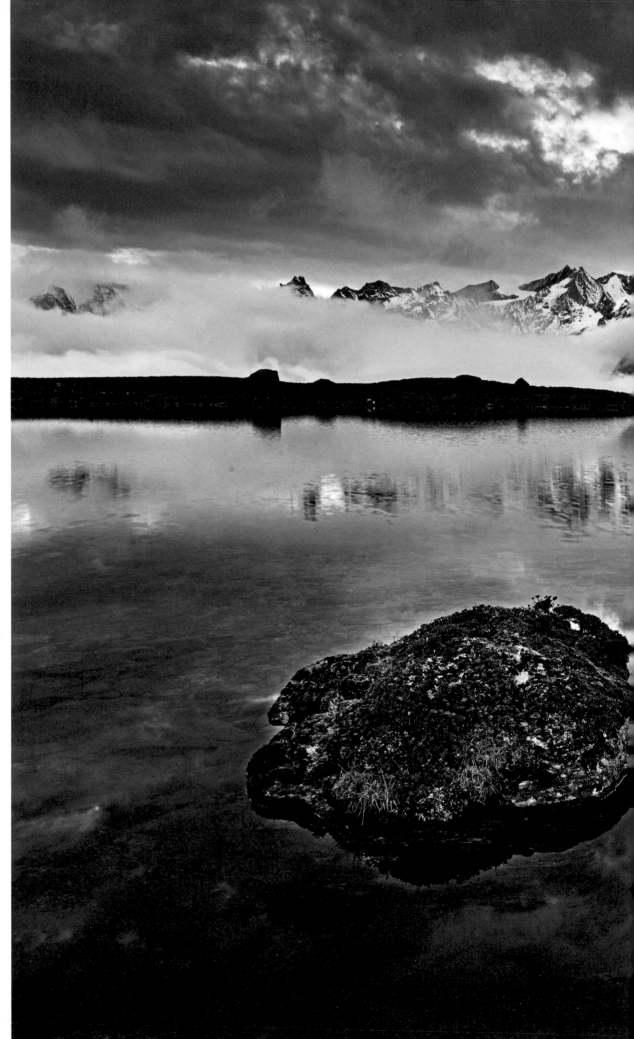

珠峰東坡的短暫夏天

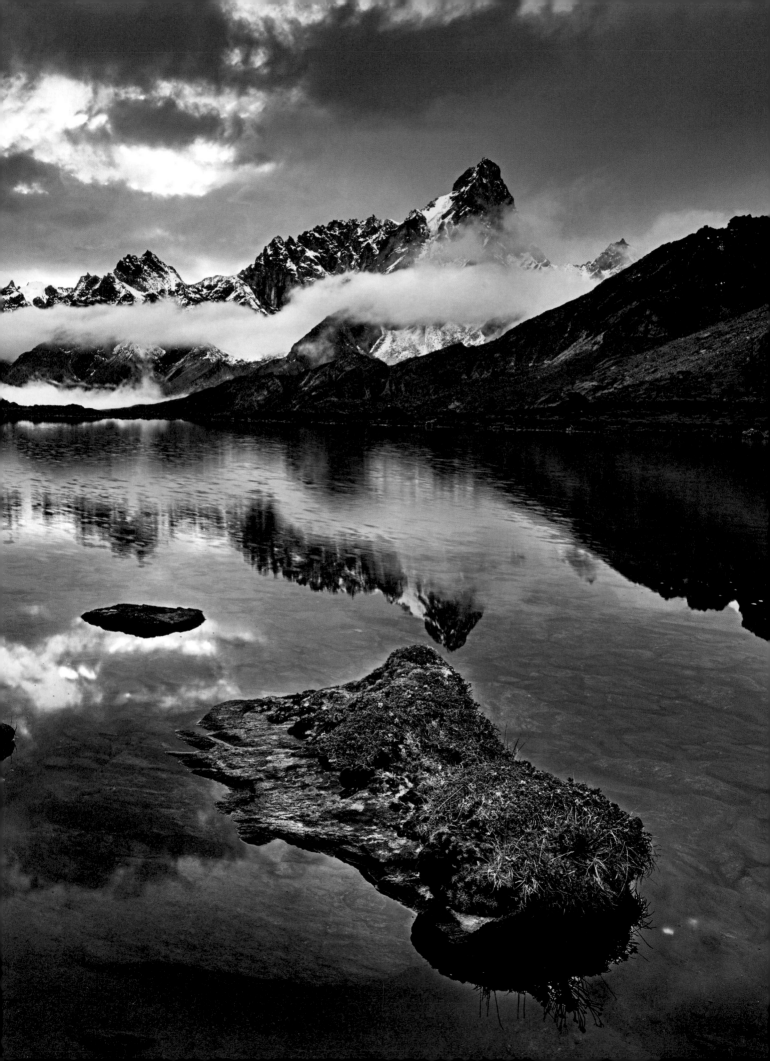

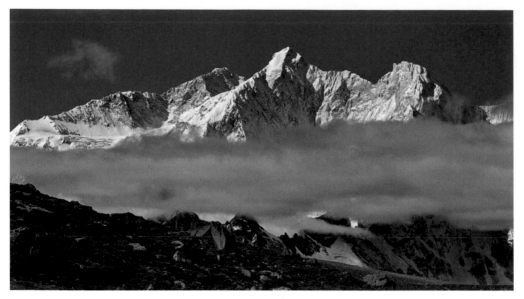

海拔 4900 公尺的小烏拉埡口。馬卡魯峰和珠穆朗卓峰。雄偉的珠穆朗卓峰海拔
7804 公尺，是座漂亮的山峰，似乎觸手可及。

　　湯湘營地在很多徒步者眼中意味著幸福的守候。這裡很少有好天氣，無論春
秋，腳底下都是雲海翻騰，氣流沿著陡峭的山壁上下流動。有時候早上還冰冷刺骨，
人們穿著厚厚的羽絨衣瑟瑟發抖；待到中午時分，在強烈的高原陽光下，帳篷裡酷
熱難耐，常常要把帳篷前後的門簾打開通風。小小的氣候環境，可以讓人體驗氣象
萬千。

　　每次到達湯湘，我都要多停留兩、三天。如果幸運，雲開霧散，海拔 7804 公
尺、雄偉的珠穆朗卓峰似乎觸手可及，馬卡魯峰躲在珠穆朗卓峰背後，而珠峰及洛
子峰則在嘎瑪溝盡頭時隱時現。

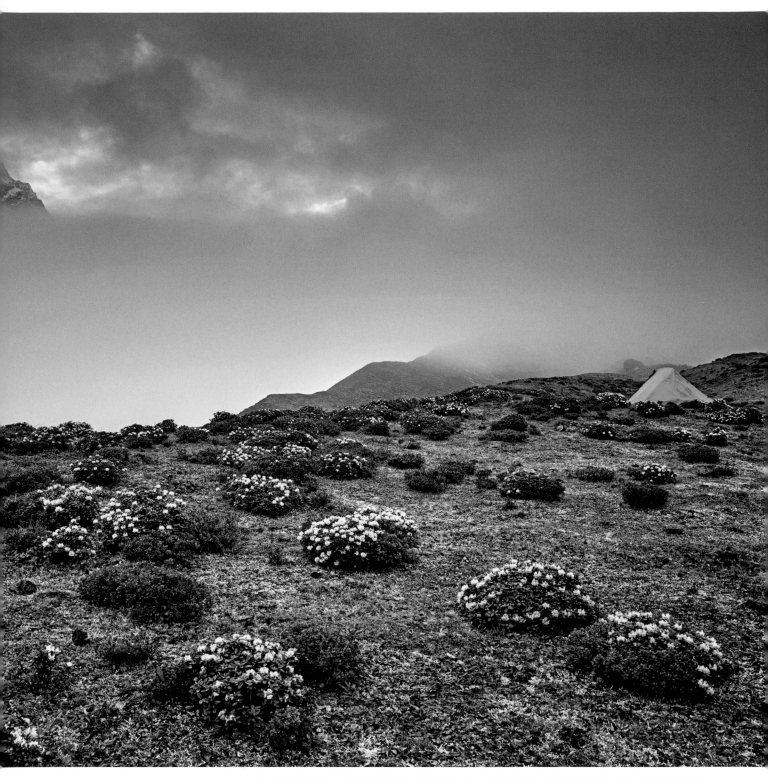

湯湘營地。這裡是觀賞珠穆朗卓峰、洛子峰和珠穆朗瑪峰全景的最佳位置。
然而，我更愛這滿坡的野花。

　　　　　　　　　　　　　　　　　　　　　　　　壹、喜馬拉雅　群山迴響

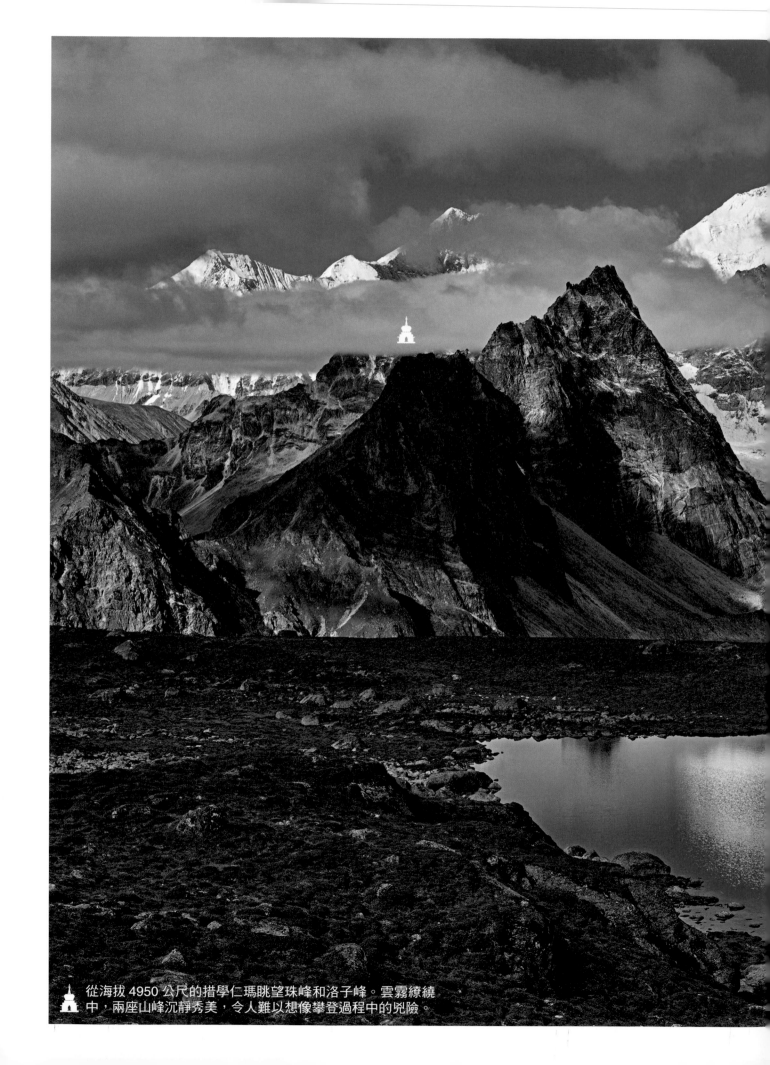

從海拔 4950 公尺的措學仁瑪眺望珠峰和洛子峰。雲霧繚繞中，兩座山峰沉靜秀美，令人難以想像攀登過程中的兇險。

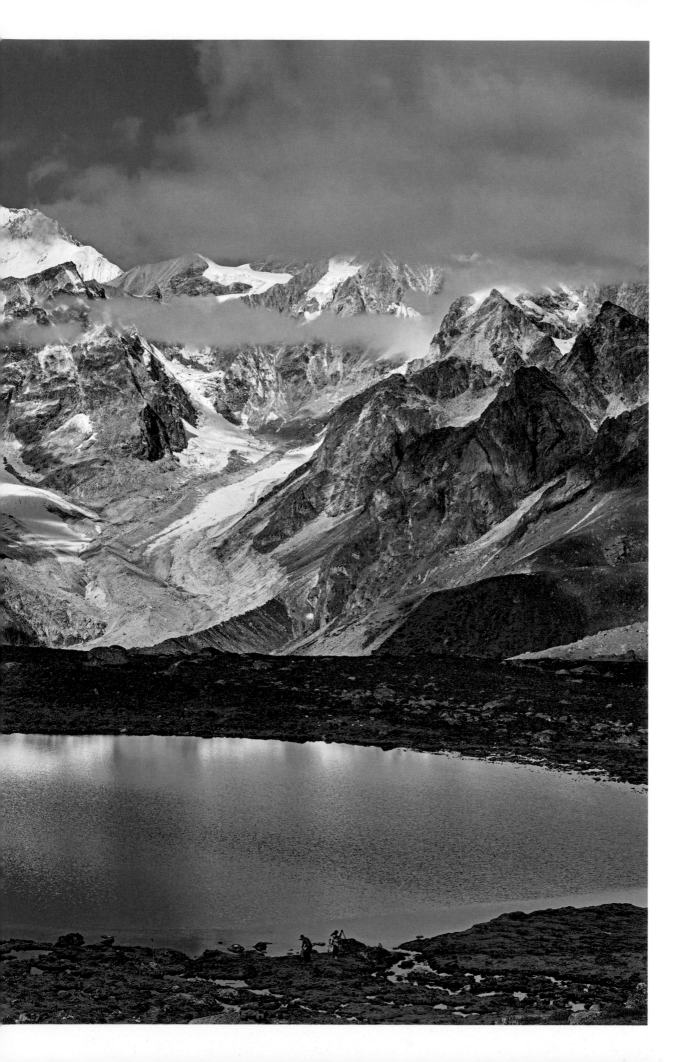

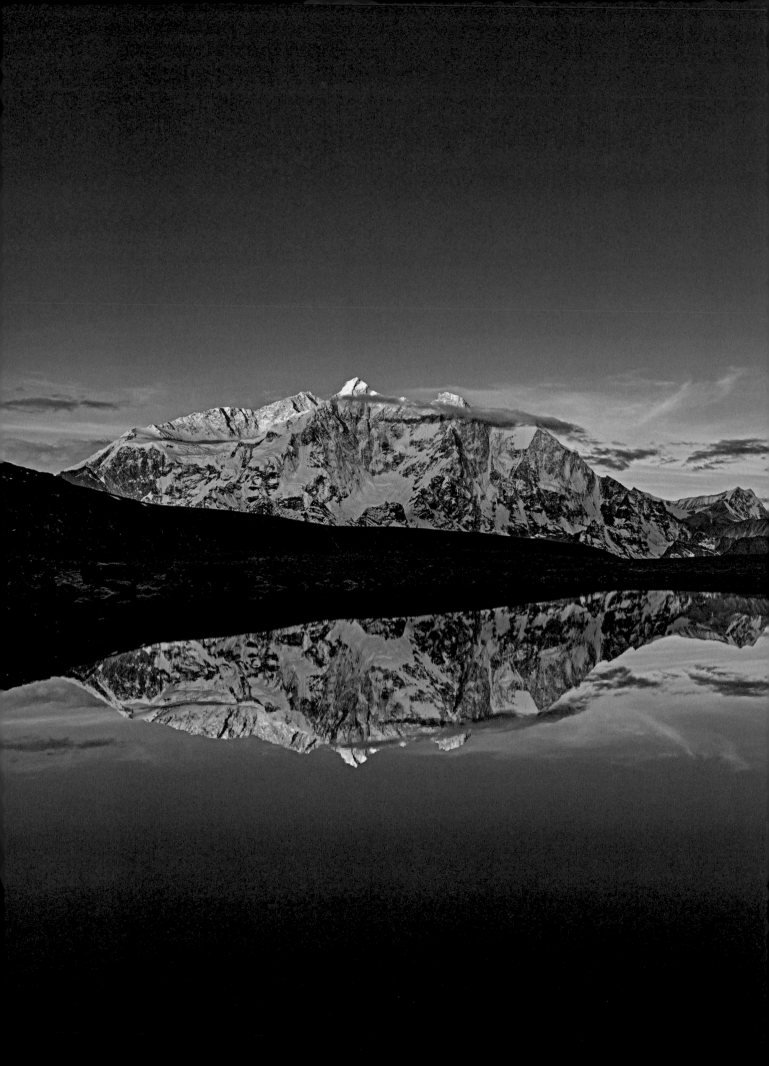

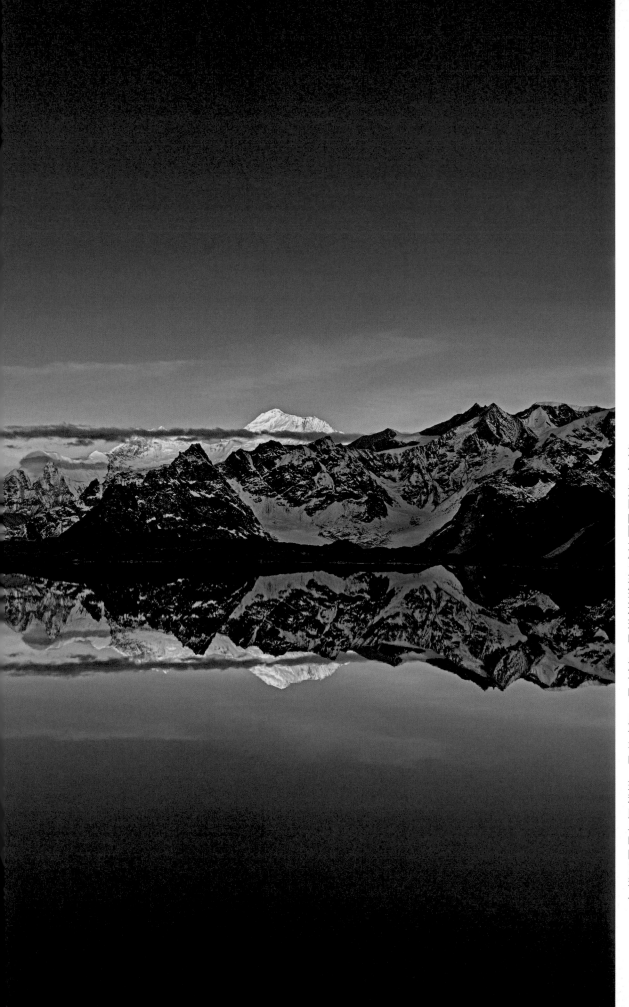

壯美輝煌。這是一首關於喜馬拉雅雪山的「冰與火之歌」。
清晨，溫暖的陽光依次灑落在珠峰、洛子峰、馬卡魯峰、珠穆朗卓峰的山尖上，

海拔 4950 公尺的措學仁瑪營地，是我在這條徒步路線上最喜歡的營地。夏初那次，印象最深的是紮營在冰湖附近，第二天早晨起床，只見冰湖還結著一層薄冰，然而湖邊的小野花已迫不及待地爭先恐後開放，其頑強的生命力令人感動。

秋天那次，我改從海拔 5340 公尺的郎瑪拉埡口，直接到達措學仁瑪，拍攝到了兩次徒步中最美的照片。清晨，溫暖的陽光依次灑落在珠峰、洛子峰、馬卡魯峰、珠穆朗卓峰的山尖上，壯美輝煌。措學仁瑪湖湖水清澈安靜，如同天空之鏡，眾峰倒影如同真實般存在，曾經矛盾的真實與夢幻，那一刻完美地融合在一幅畫面裡。

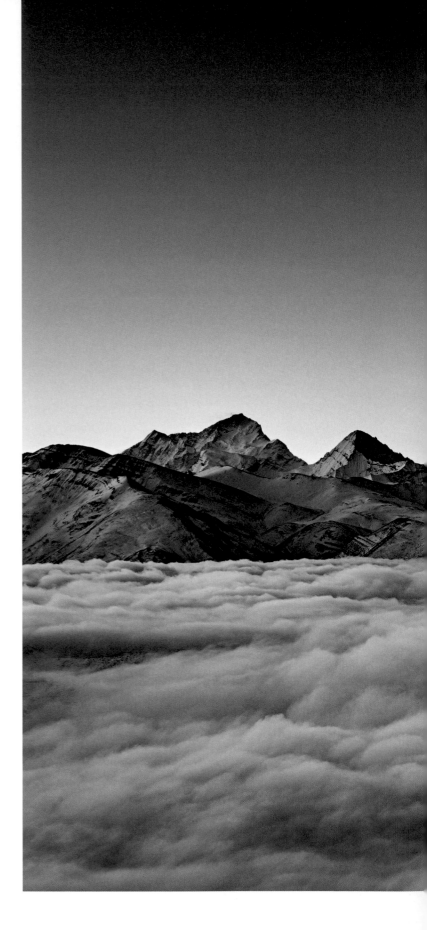

雲海連綿，洛子峰和馬卡魯峰好似漂浮其間。

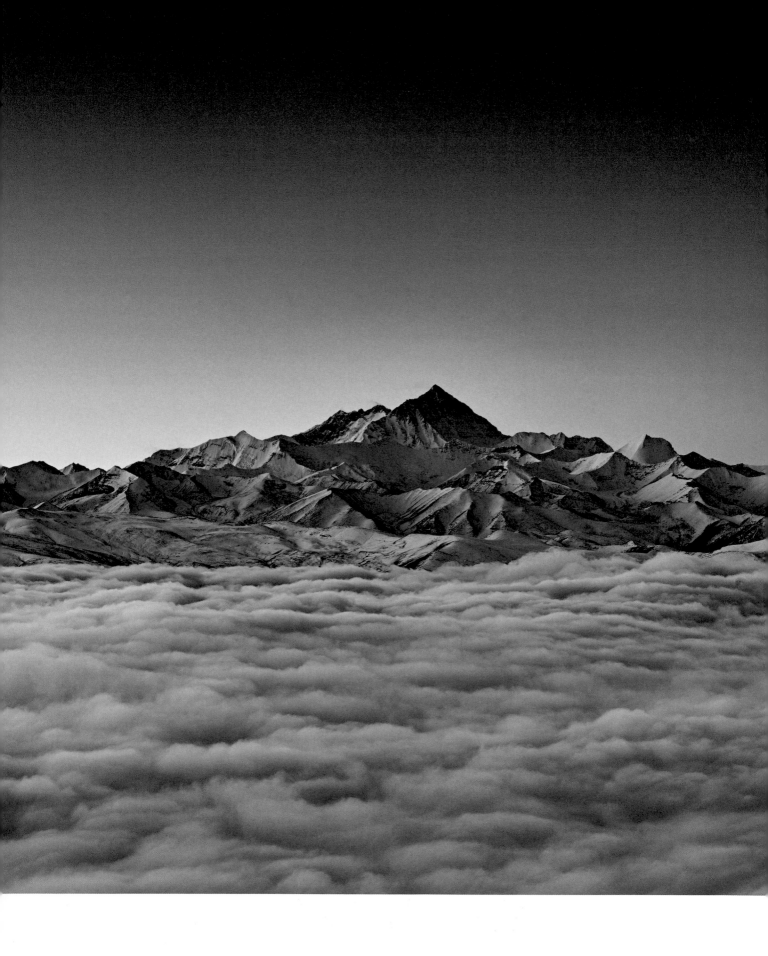

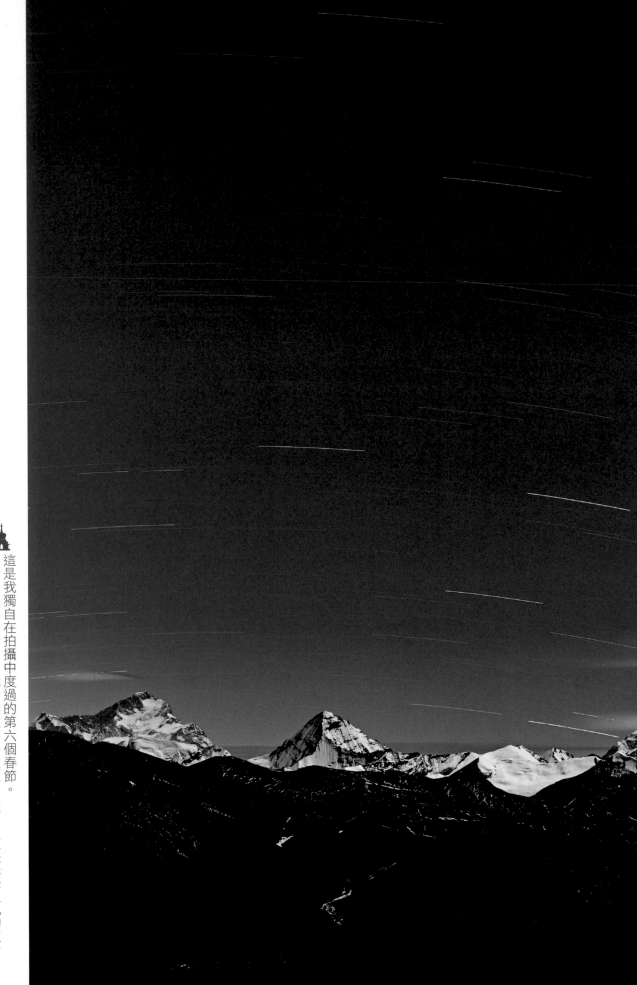

這是我獨自在拍攝中度過的第六個春節。二〇一六年的春節，我守候在加烏拉埡口拍下了這張珠峰星軌的照片。

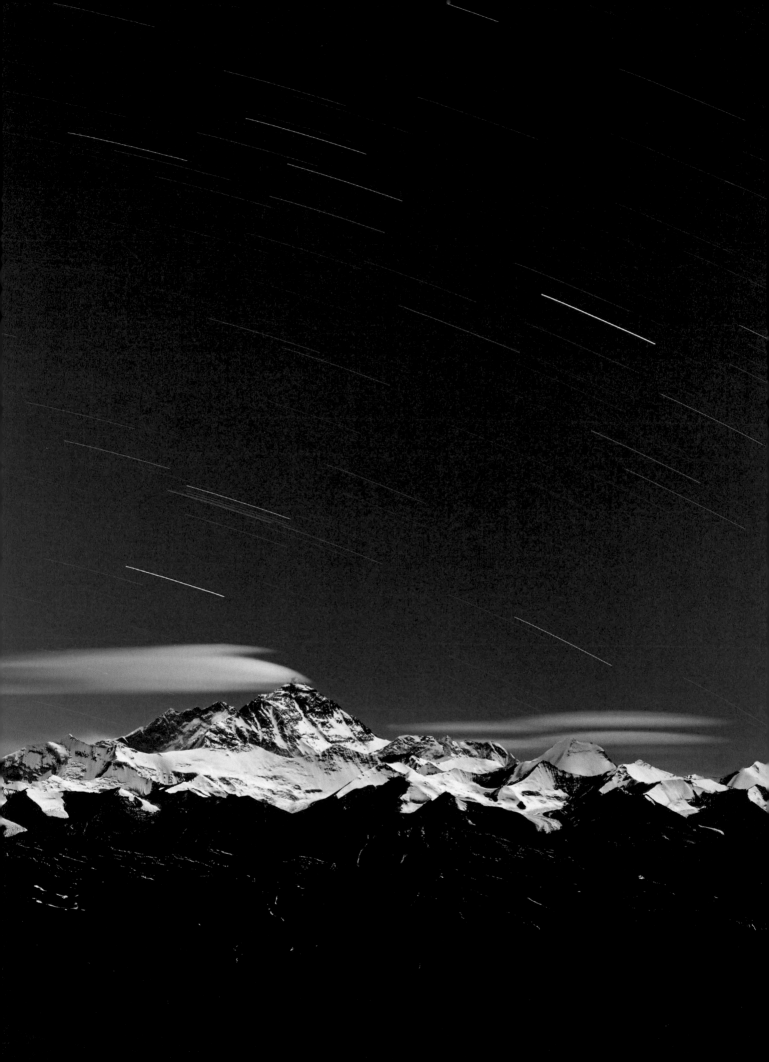

02 穿越
喜馬拉雅腹地

在喜馬拉雅位於中國境內的地區，我可以選擇開車或徒步拍攝，不像在尼泊爾或印度拍攝時，必須用自己的雙腳丈量喜馬拉雅的高山峽谷。

沿南迦巴瓦峰山腳到位於定日縣的珠峰，數百公里的邊境公路在高山峽谷之間蜿蜒，其艱難程度超乎絕大多數人的想像，但正是這樣一片平均海拔超過5000公尺的區域，構成了喜馬拉雅山北麓最精彩的部分。

我曾經無數次或開車或徒步，在這個區域尋找屬於自己的黃金拍攝路線。行走在這樣的道路上，除了危險時刻陪伴，連時間都由不了自己，我無數次被自然災害阻擋道路，數次陷於絕境，落荒而逃更是家常便飯。

2018年5月下旬，我完成了拍攝朋友宋曉軍收集及整理的西藏民間音樂的任務後，前往位於山南的錯那縣。錯那海拔4300公尺，位於喜馬拉雅山脈東南，西接不丹，南與印度相鄰，是六世達賴倉央嘉措的故鄉。作為第一位門巴族喇嘛，

這位誕生於普通農奴家庭的孩子，從這裡一步步走向了戒律森嚴的布達拉宮。據傳，倉央嘉措著名的詩句「在那東山頂上，升起了潔白的月亮，美麗姑娘的面容，浮現在我心上」中的東山，就是指錯那縣旁邊的夏日村。十四歲時，倉央嘉措被送到當地最大的寺廟夏日寺學習宗教儀規，從此與心愛的姑娘分離。

由錯那到勒布溝，直線距離並不長，但垂直落差1700公尺，一路都是盤山道路。翻越海拔4500公尺的波拉山口，到達海拔2800公尺的勒布溝，溫暖濕潤的亞熱帶氣候令人身心放鬆。按照計畫，我會在勒布溝休整五天，然後返回拉薩。然而，過了兩天盡情呼吸茂密原始森林釋放的氧氣的生活後，我的一顆遠行的心又開始蠢蠢欲動。

2006年，我曾經從這裡出發，由錯那翻山到措美，然後穿越數條由喜馬拉雅褶皺形成的巨大峽谷，最後到達洛扎縣。至今，我對這段路程的艱難記憶猶新。然而，好了傷疤忘了疼，在滿眼

青翠中，我反而更加想念峽谷中的荒蕪。

念頭既起，第二天，我就忍不住開始檢查車輛情況。此次從拉薩出發前，我曾經猶豫要不要租一輛越野車，但後來考慮到價格，還是租了一輛四驅家用小車。我拍著小車，對它說：「兄弟，你可要給我爭氣啊。」如果小車通人性，一定知道它的主人又要出發了。在勒布溝的第三天，我踏上了返回錯那、去往措美的路。

措美位於喜馬拉雅山的北麓。從錯那到措美，首先要通過一段海拔 5000 公尺左右的崇山峻嶺。十多年過去了，道路還是如記憶中那般崎嶇不平。天氣陰沉，積雪漸化，一路上幾乎沒有碰到汽車。小車在坡度為 30 度的融雪泥濘道路上艱難跋涉，兩次側滑讓人提心吊膽。上山尚且如此，下山想必更加危險。但是惦記著記憶中山頂的風光，我還是抱著走一步算一步的想法繼續前行。

經過一段急彎爬升，在海拔 5300 公尺左右的地方橫切一段泥濘小路後，終於到達山頂。此時全球定位系統（GPS）顯示海拔為 5400 公尺。臨崖站立，山風很大，極目四望，北面是連綿起伏的山巒，由於海拔、光照等各種原因，山巒與山巒之間的顏色極為豐富，從紅色、黃色、褐色到春天零零星星的嫩綠色，層層疊疊，給這片荒蕪大地增加了活潑的氣息；南面南北縱向的峽谷，色彩斑斕，一路向南綿延進入喜馬拉雅山脈。在烏雲籠罩下，四周景色之壯美與雲譎波詭，宛如著名攝影大師薩爾加多（Sebastião Salgado）的攝影集《創世紀》（Genesis）的封面。

在山上連續拍攝了三個多小時，不知不覺已到了下午四點多鐘，雖然我萬般不捨日落時分的蒼茫與輝煌，但想到後面路況不明，只得依依不捨地下山。在下山途中，我意外發現曾經被水沖毀的路面的關鍵位置有修補痕跡，可見西藏的道路建設已延伸至這個人跡罕至的偏遠山區。我小心翼翼地駕駛著，膽戰心驚、搖搖晃晃地穿過了途中最危險的一段陡坡。

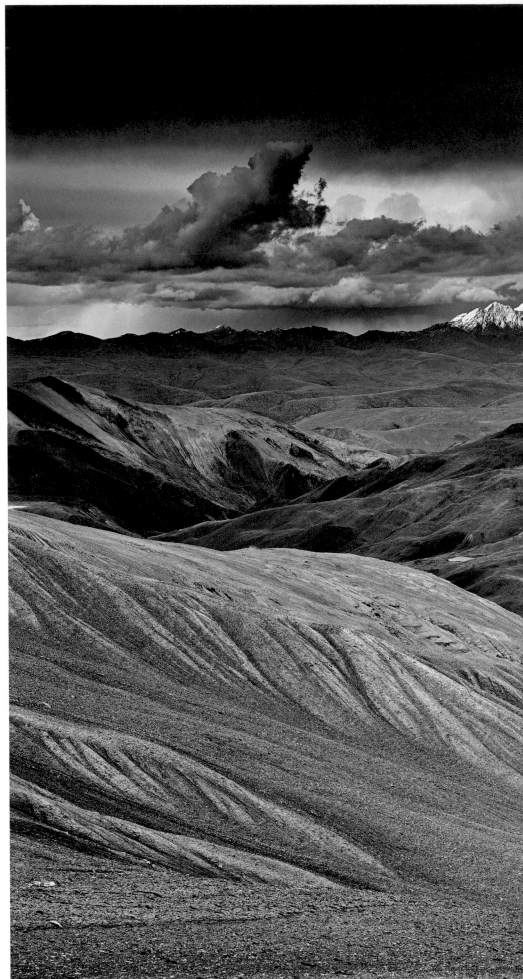

站在海拔為五四○○公尺的山頂，極目四望，連綿起伏的山巒，顏色從紅色、黃色、褐色到春天零零星星的嫩綠色，層層疊疊，給這片荒蕪大地增加了活潑的氣息。

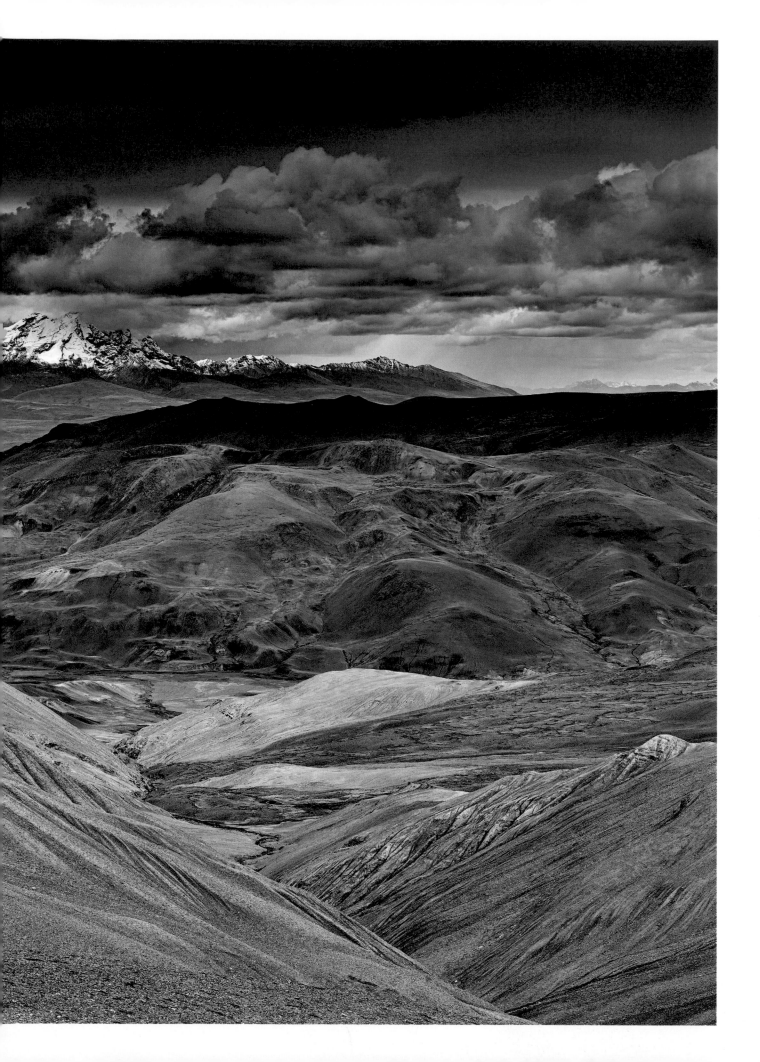

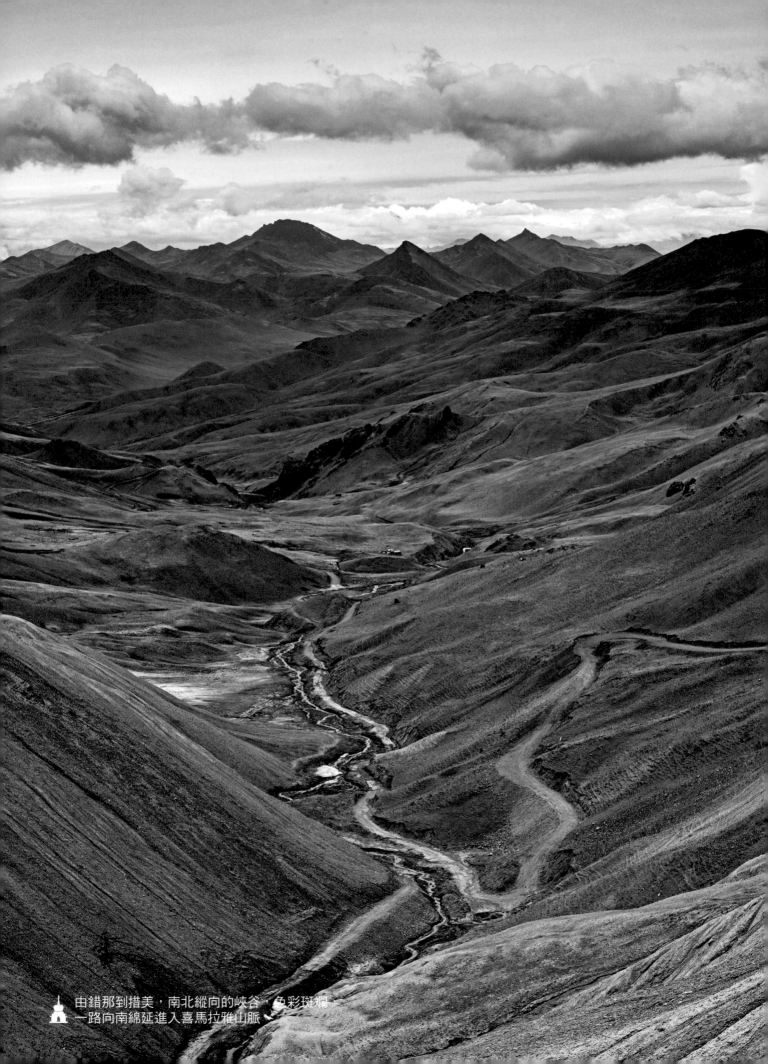

由錯那到措美，南北縱向的峽谷，色彩斑斕，
一路向南綿延進入喜馬拉雅山脈

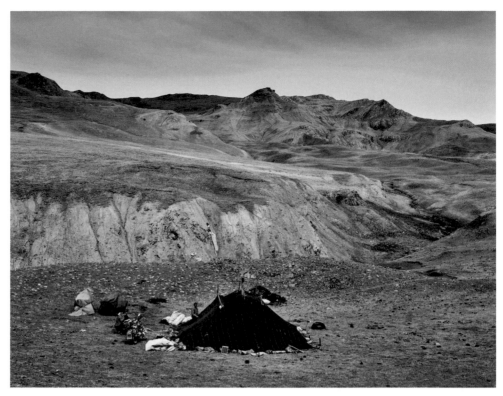

人跡罕至的峽谷，
因為一頂孤零零的牧民帳篷而充滿了生機。

簡陋的生活條件和不以此為苦的牧民，
總是令人動容。

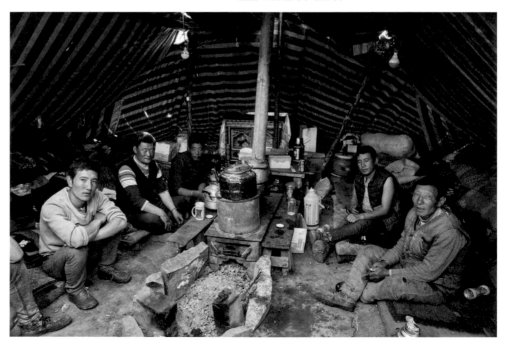

我一路上擔驚受怕，再加上沒有吃午餐，當我發現半山腰的低窪處竟然有頂帳篷時，真是喜出望外。

我剛在帳篷前停好車子，幾位藏民就從低矮的帳篷裡走出來，其中一位年輕的小夥子用不熟練的普通話問我：「車子沒油了？」我搖搖頭，說我只是想喝杯熱水，吃點東西。他們二話沒說，熱情地掀起帳篷，讓我進去。

帳篷裡除了簡單的衣服、被褥和爐具等生活用品，空無一物。幾位藏民正圍著火爐取暖。雖然已是春末夏初，但是山上的氣溫估計也就攝氏零度左右，帳篷內外幾乎一個溫度，冷冰冰的。

年輕人叫扎西，他告訴我，他們是從附近的村子來這裡放牧的。在藏區，幾乎沒有藏民會用公里來計算路程，他們的「計量單位」往往是騎了幾個小時的摩托車，或是走了多久。扎西告訴我從這裡到他們的家，大概要騎兩個小時的摩托車。這裡是他們的四季牧場。

喝完水，聊了一會兒，我起身告辭，扎西認真地指指停在帳篷外的摩托車說：「你真的不需要嗎？我的車子有油。」一輛摩托車充其量只有幾升油，卻要給我這個陌生人，我看看衣衫破舊的扎西，感動地用力抱了抱他。

由於山南地區行政所在地乃東縣正在修建到措美縣的新公路，我得以不繞行哲古措。哲古措位於哲古村，海拔 4600 公尺，整個湖面大約有 70 平方公里，四周是一望無際的廣闊草原和連綿起伏的雪山。2006 年，我行經哲古措，遭遇風雨，被困一天，事後想起心有餘悸。有賴於道路的改善，在天還沒有完全黑之前，我到達措美縣城。

吃晚飯的時候，我向飯館老闆打聽前往洛扎的路況，飯館老闆眉飛色舞地告訴我現在已經鋪了柏油路，從措美到洛扎，再也不會那麼難走了。聽了老闆的話，我放心很多，舒舒服服睡了一覺。

第二天一大早，我在趕路前打開導航，導航顯示到洛扎縣的路有 160 公里。有導航就有路，於是心裡又踏實了一些。然而出了縣城，看到嶄新的柏油路，我的心咯噔了一下，這極有可能代表還沒有完全通車。在藏區，這種情況太常見了。

果然，沿著柏油路進入洛扎大峽谷沒多久，十幾公里的柏油路就在陡峭的半山腰戛然而止了，橫在公路中間的路牌上赫然寫著：道路施工，車輛繞行！我看了啞然失笑，右邊是峭壁，左邊是深谷，如何繞行？算了，繼續往前走吧。大部分時候，我都是個要命的樂觀主義者，總覺得無限風光在險峰，車到山前必有路。

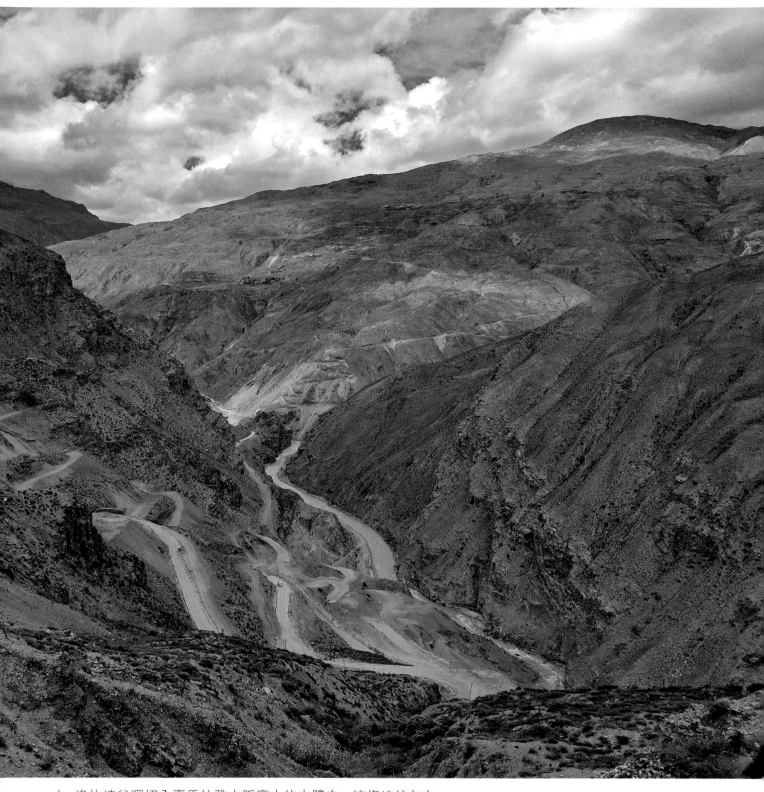

洛扎峽谷深切入喜馬拉雅山脈龐大的山體中，這條峽谷在中
國境內長約112公里，順著峽谷內的古道可以進入不丹境內。

壹、喜馬拉雅　群山迴響

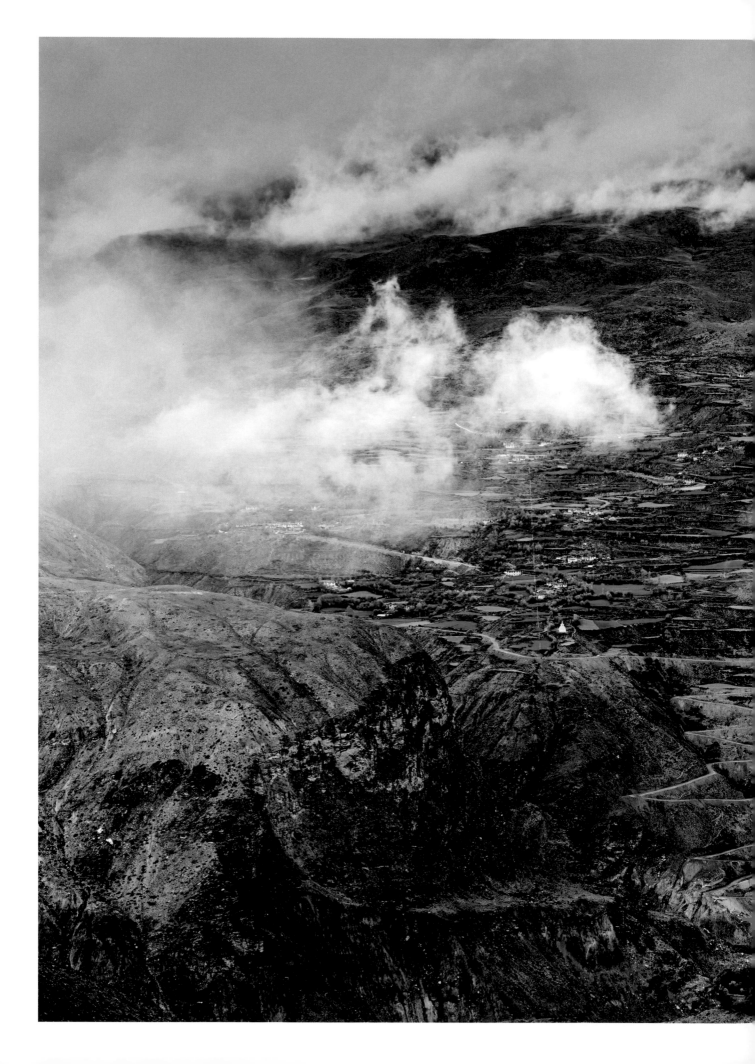

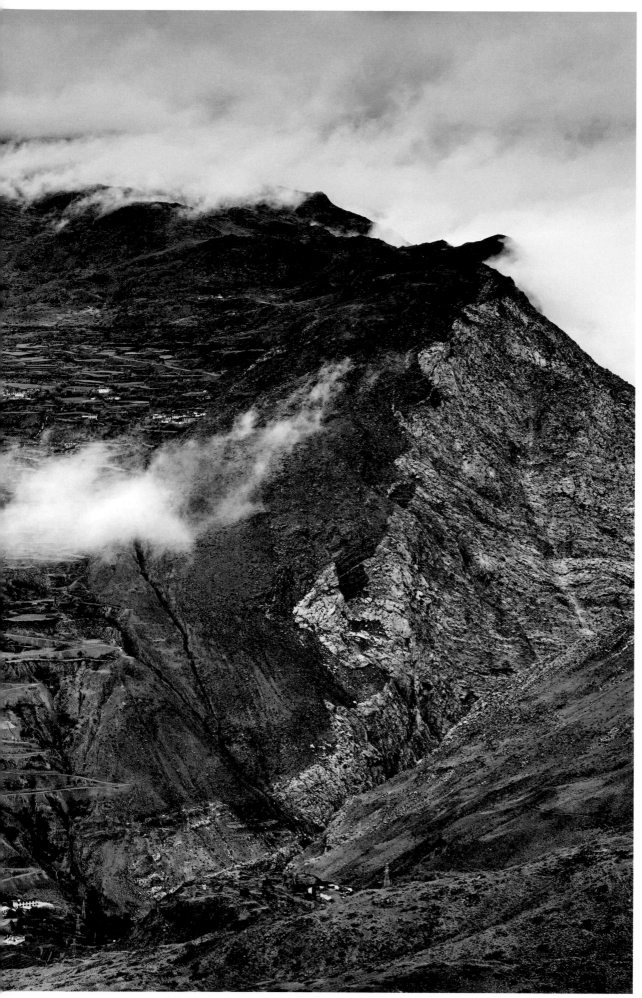

它所帶來的感動，唯有親身體驗才能深刻感受。

洛扎峽谷中的章曲河谷。在曠無人煙的峽谷中突遇生機盎然的村莊，

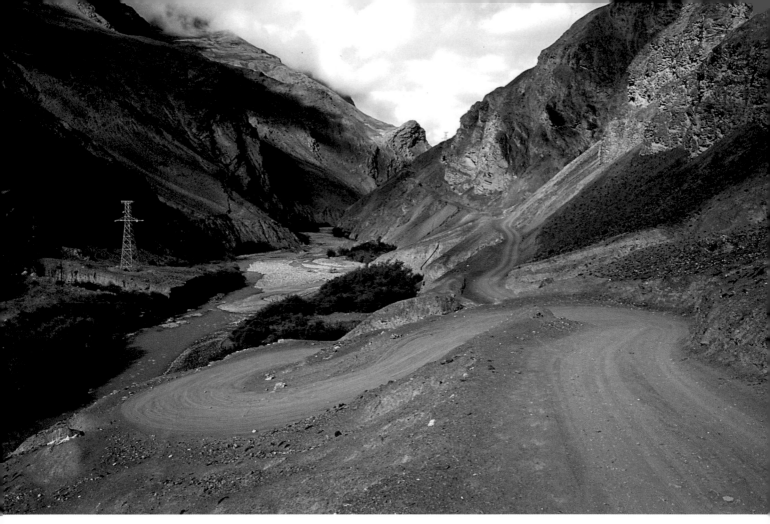

2005 年，我第一次穿越洛扎大峽谷，當時道路更為狹窄，有時感覺車子都是傾斜前行。

洛扎大峽谷深深切入喜馬拉雅山脈龐大的山體中，沿此路，順著峽谷古道可以進入不丹境內。從措美到洛扎這段路，第一個形容詞是險，第二個則是驚心動魄。

2006 年，全程 120 公里的路，我開了 12 個小時。路不算長，但極其難行，不僅路面狀況差，而且非常險峻，曲折陡峭，有時候一個急彎接著一個急彎。然而，沿途那種曠無人煙的空闊，又夾雜著些許荒涼與落寞之美，令人心醉。

2018 年，我遇上道路施工，路面用推土機挖出來的沙石鋪成，坑坑窪窪不必說，鋒利的片狀石更是極大的潛在威脅。兩邊是萬丈深淵，一不小心，車子萬一爆胎傾斜，或許只有死路一條。

我放慢車速，全神貫注。一路上，不僅要應對狹窄難行的路段，還要不時停下來，等待前方爆破路段安全放行。在峽谷裡聽爆破，無疑是一種刺激，震天響綿延不絕，似乎自己的車子也跟著晃動。

在高度緊張中，開開停停，我終於發現了一塊相對開闊的地方，連忙停車休息。俯瞰峽谷，

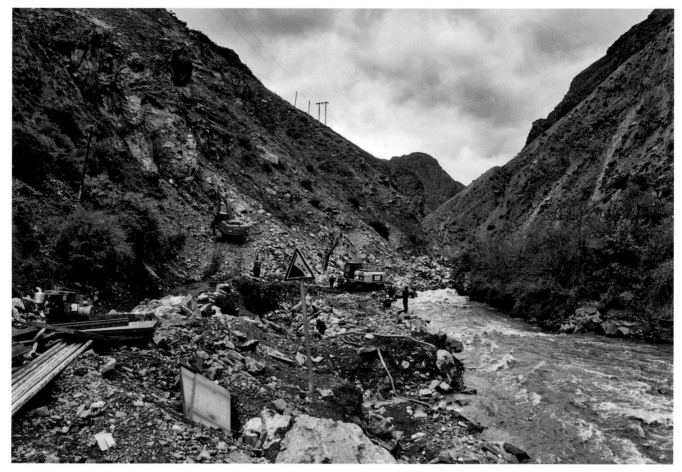

途中遇到修路。讓人在感歎人類征服自然的雄心的
同時，也為大自然所展示的堅不可摧力量所震撼。

只見太陽穿過厚厚的雲層照在一小片油菜花上。
這一發現讓我注意到峽谷深處有一座小小的村
落。村子與我的直線距離大概僅一公里左右，卻
彷彿另一個世界。

　　我沿著彎彎曲曲的山路下到谷底的邊巴鄉，
從邊巴鄉出發至拉康鎮峽谷。但天公不作美，下
起小雨，雨中山坡上隨處可見的吐蕃時期甚至更
早時期的碉樓更顯滄桑。這一帶的山路更為陡峭，
由於修路，挖開的土路經雨水沖刷，更是處處潛
伏著危機。

　　泥濘而急速爬升的彎道讓小車明顯動力不
足，雖然是四輪驅動車，但終於因為打滑停在一
處坡度近 30 度的陡坡上。我來回急打方向盤，嘗
試幾次爬坡之後，車不僅沒有前行，反而漸漸後
滑，腳剎、手剎都用上了也沒有效果。無能為力
的我幾乎萬念俱灰，即使想打開車門跳車，也無
處可跳。就在我幾乎絕望之際，忽然感到車子撞
上了什麼東西，竟然停下了。

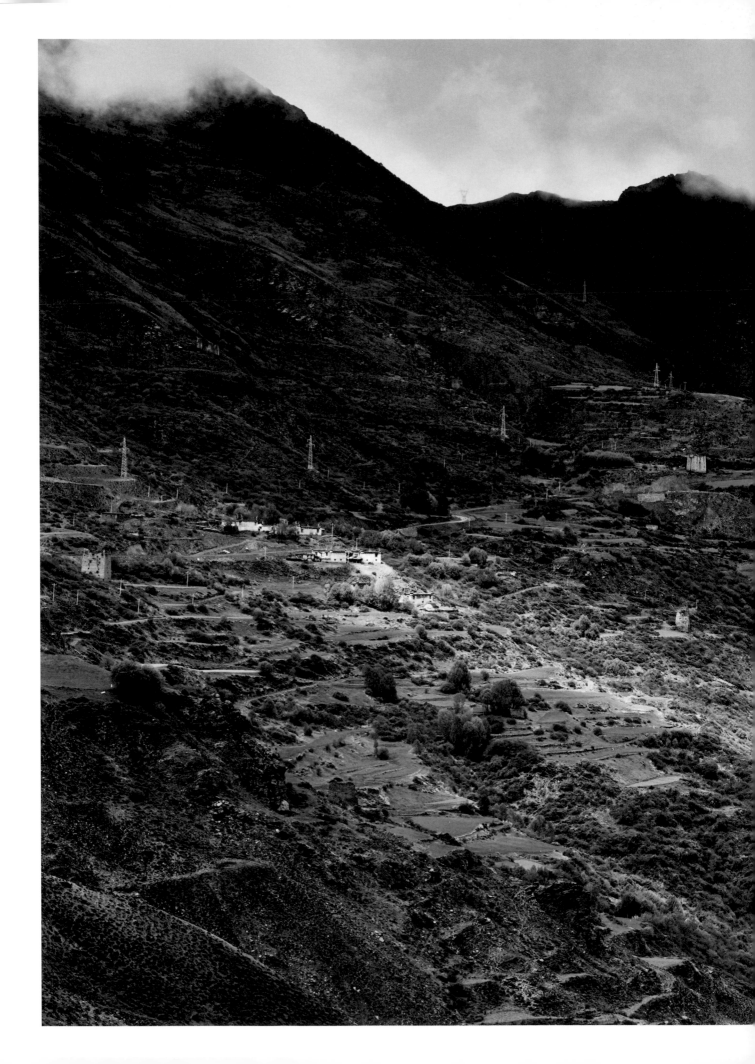

山坡上隨處可見吐蕃時期甚至更早時期的碉樓，尤顯滄桑。從邊巴鄉出發至拉康鎮峽谷，恰逢下雨，洛扎峽谷。

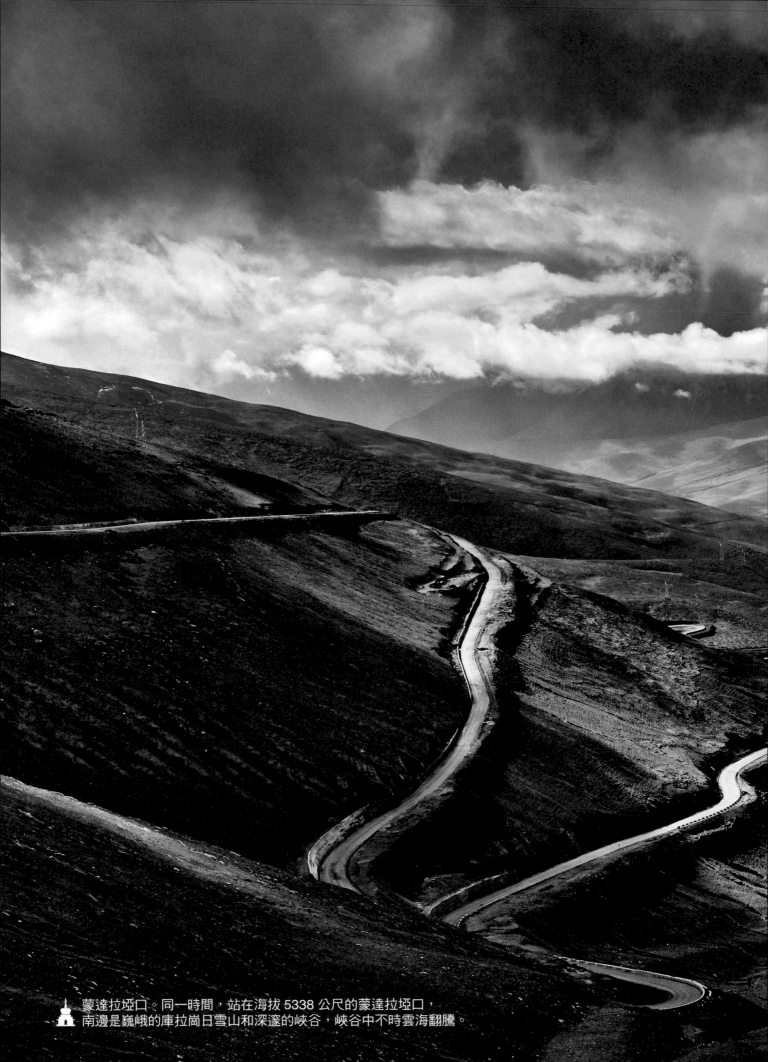

蒙達拉埡口。同一時間，站在海拔 5338 公尺的蒙達拉埡口，
南邊是巍峨的庫拉崗日雪山和深邃的峽谷，峽谷中不時雲海翻騰。

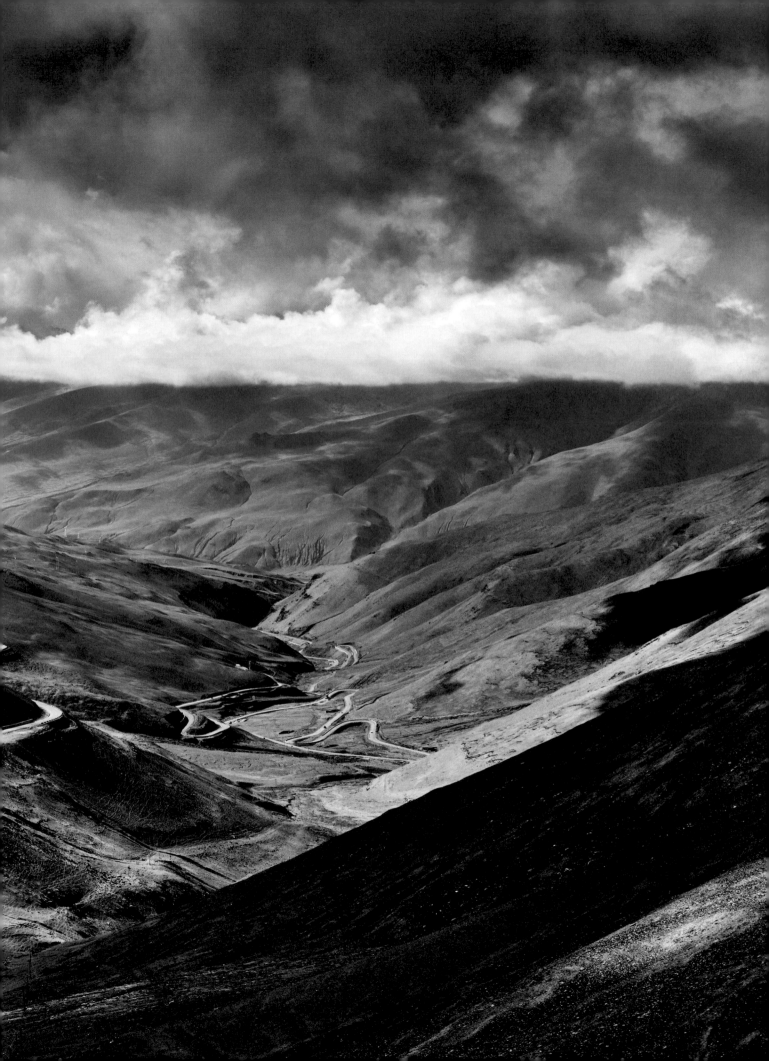

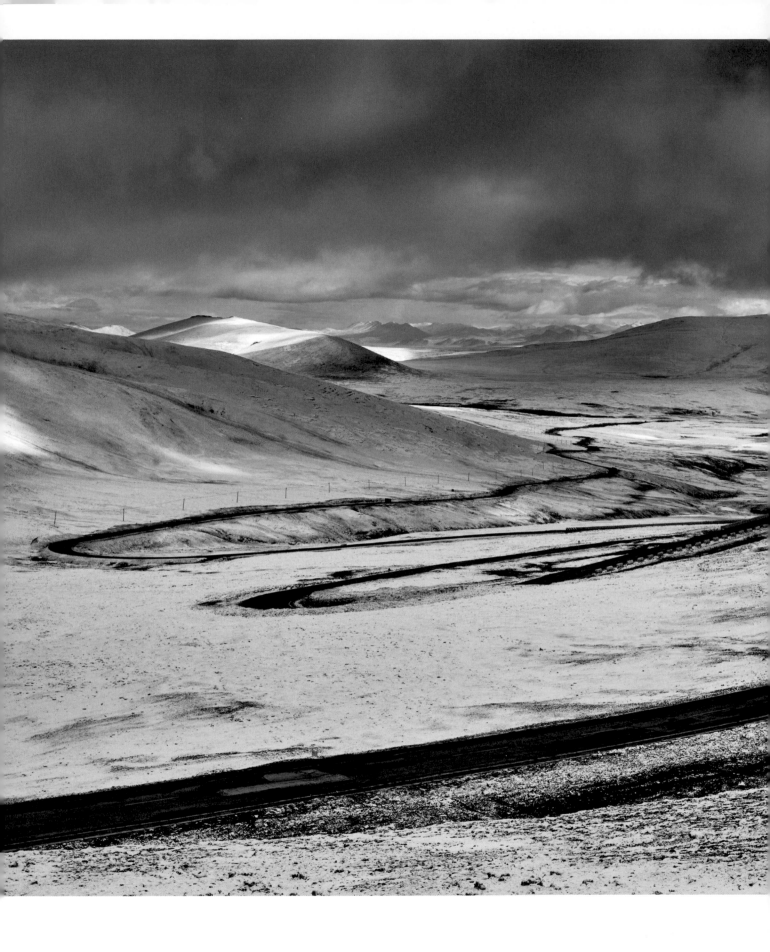

西藏，永遠之遠
Tibet, An Eternity Away

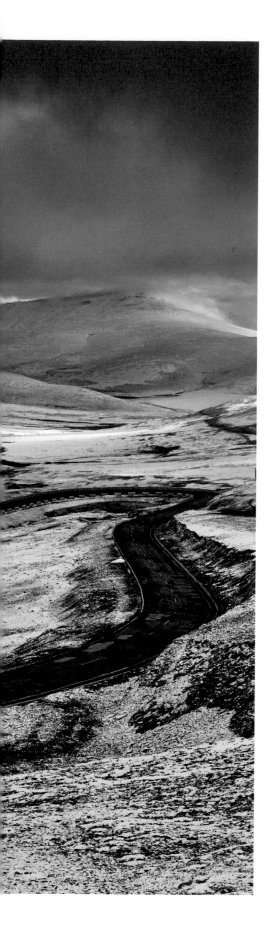

我劫後餘生般從倒車鏡往後看，原來是懸崖邊一塊大石頭正好抵住後輪。我小心翼翼地鬆開腳剎下車觀察，毛骨悚然地發現半截車屁股竟然懸在山崖外。我用兩塊大石頭抵住車後輪，再把雪地裡用的防滑鏈捆綁在前輪上，幾番小心翼翼地折騰，終於爬上這個陡坡。有了這次經驗，後面的山路我不敢再大意，逢坡必先下車觀察，沒有把握就先掛防滑鏈。

這一天，160 公里（因為道路改變，比 2006 年的道路增加了 40 公里）的路程，我同樣走了 12 個小時。

到達洛扎縣城已是傍晚，我精疲力竭，草草找了一家旅館，簡單吃了點東西後，就倒頭睡下。

洛扎地處喜馬拉雅山南麓，與不丹接壤，最高海拔 7538 公尺，最低海拔 2310 公尺，平均海拔 3820 公尺，境內山脈連綿、雪山高聳、峽谷深邃、湖泊星羅棋布。這裡是我經常到的一個縣。

每到這裡，我必定要去兩個地方，一個就是拍攝庫拉崗日峰之地。庫拉崗日雪山被稱為西藏地區的「四大神山」之一，海拔達 7538 公尺，屹立在喜馬拉雅山脈中段的主脊線上。整個雪山由三座高峰組成，由於周圍沒有極高山，無論從東南方向的措美縣過來，還是在北邊的浪卡子縣或西邊的 40 冰川（又名措嘉冰川）附近，都可以一眼望見。

拍攝庫拉崗日峰要翻越海拔 5338 公尺的蒙達拉埡口。站在埡口之上眺望，南邊是巍峨的庫拉崗日雪山和深邃的峽谷，峽谷中不時雲海翻騰；而北邊則是乾燥的高原氣候，平緩而蜿蜒的山巒把人們的視線帶往遠處波光粼粼的普莫雍錯。

蒙達拉埡口。北邊是乾燥的高原氣候，平緩而蜿蜒的山巒將人們的視線帶往遠處波光粼粼的普莫雍錯。

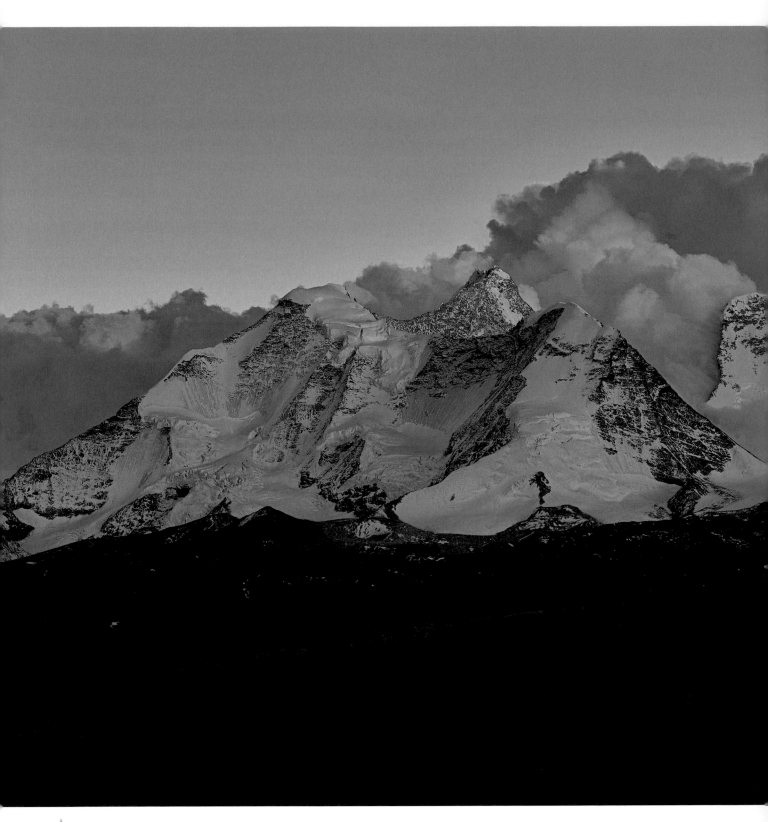

蒙達拉埡口。庫拉崗日峰日落，隨著粉藍調的蔓延，山野逐漸回歸寧靜。

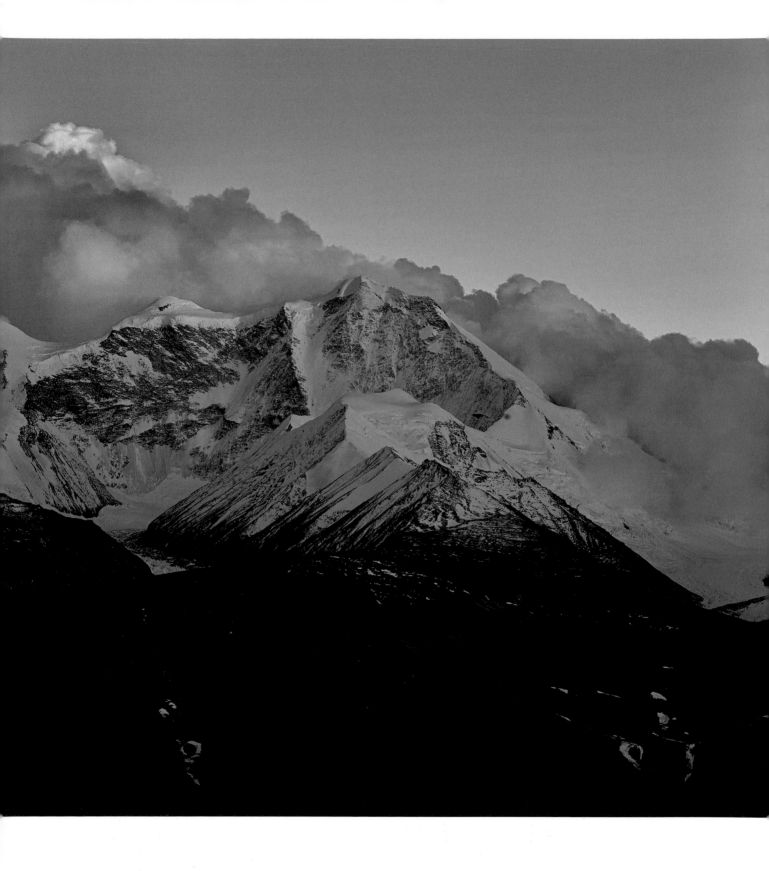

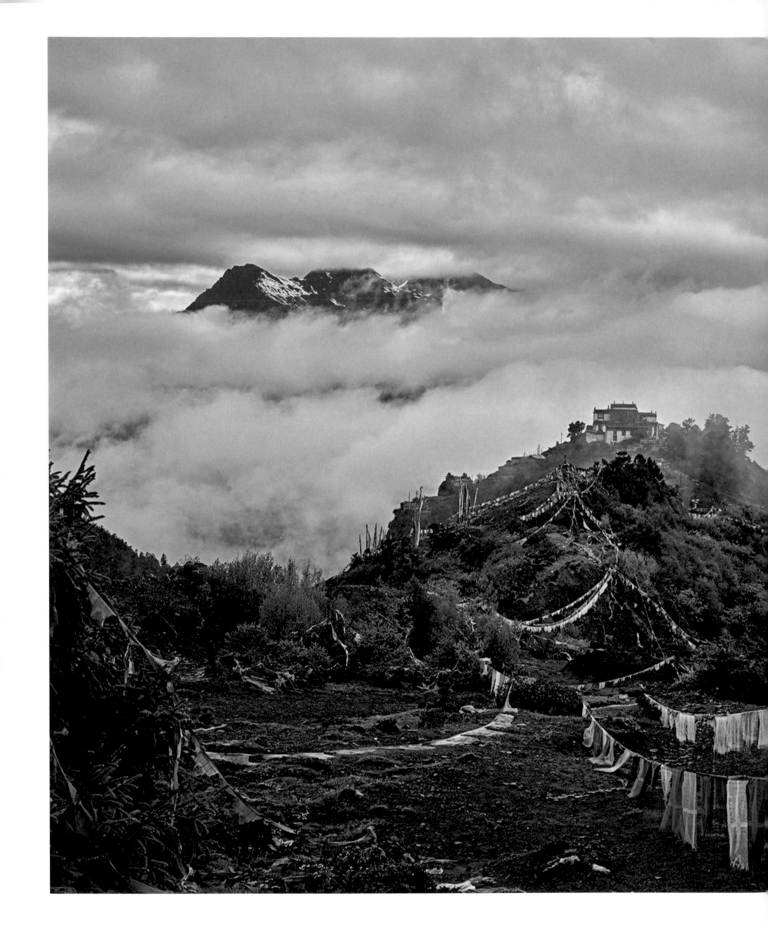

西 藏 ， 永 遠 之 遠
Tibet, An Eternity Away

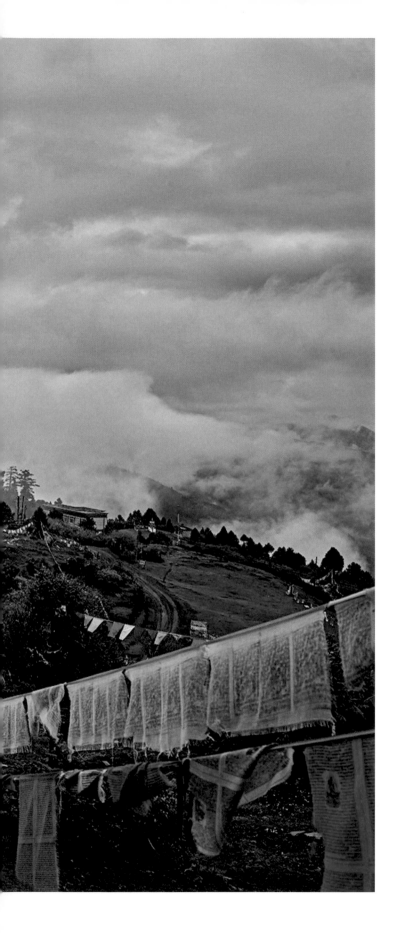

　　另一個我必去的地方是雄踞於拉康鎮背後的卡久寺。卡久寺屬紅教寺廟，為蓮花生大師第二任弟子朗開寧布活佛所創建，已有一千三百多年歷史。寺廟建在峽谷中間的懸崖邊上，常年雲霧繚繞。

　　每到春天，卡久寺周圍是花的海洋，黃燦燦的油菜花、鮮豔的杜鵑花，以及各種不知名的野花，讓古老的卡久寺煥發生機。沿著卡久寺所處的山脊向上攀爬，不一會兒就可以遠眺峽谷，只見杜鵑花、冰磧湖、冰川與雪山依次生長發育，組成了喜馬拉雅生機盎然的春天。

雄踞於拉康鎮背後的卡久寺，建在峽谷中間的懸崖邊上，常年雲霧繚繞。

壹、喜馬拉雅　群山迴響

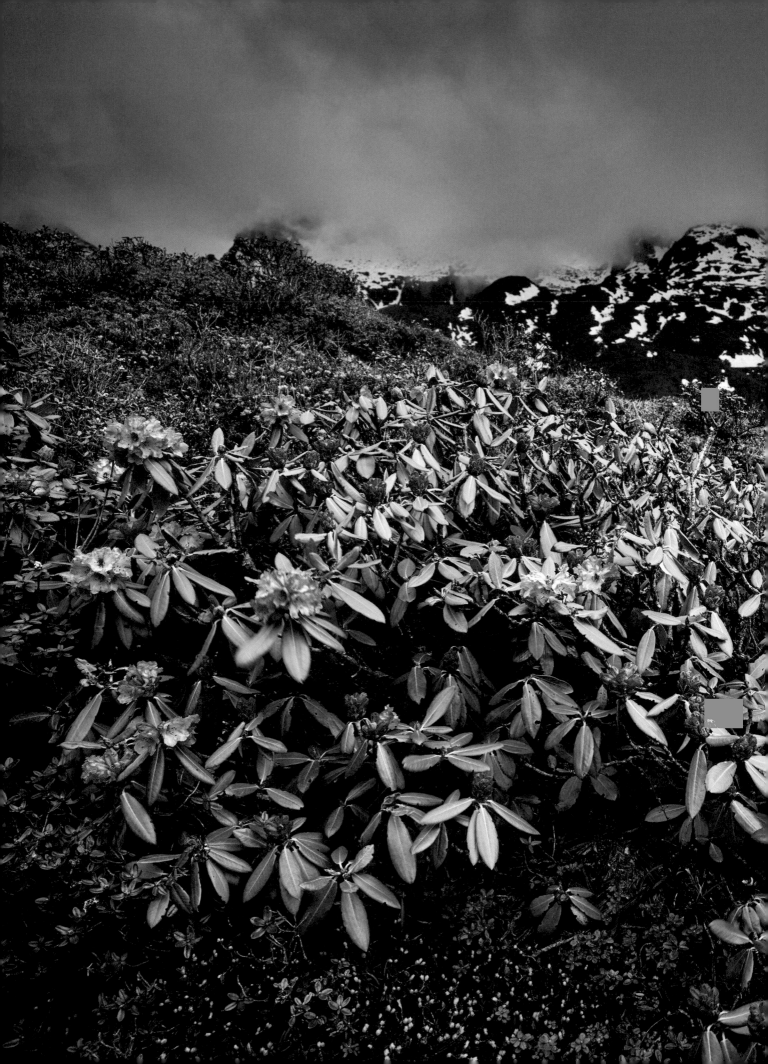

這裡是花的海洋，與雪山共同組成了喜馬拉雅生機盎然的春天。卡久寺的杜鵑。沿著卡久寺所處的山脊向上攀爬，每到春天，

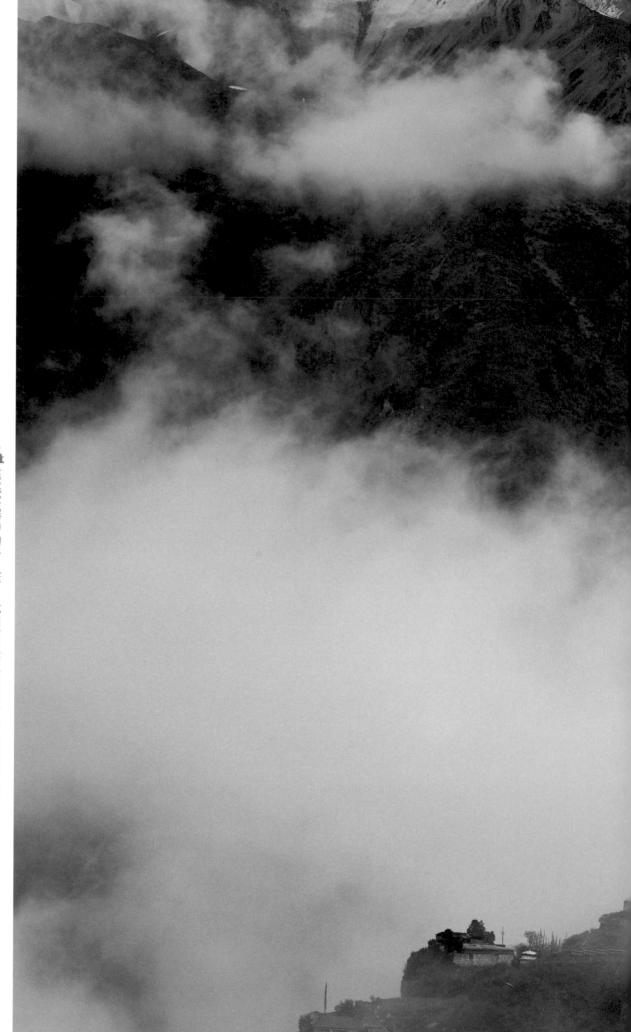

遠眺雲霧中的卡久寺，我相信唯有信仰是人們在這種地方生存的力量。

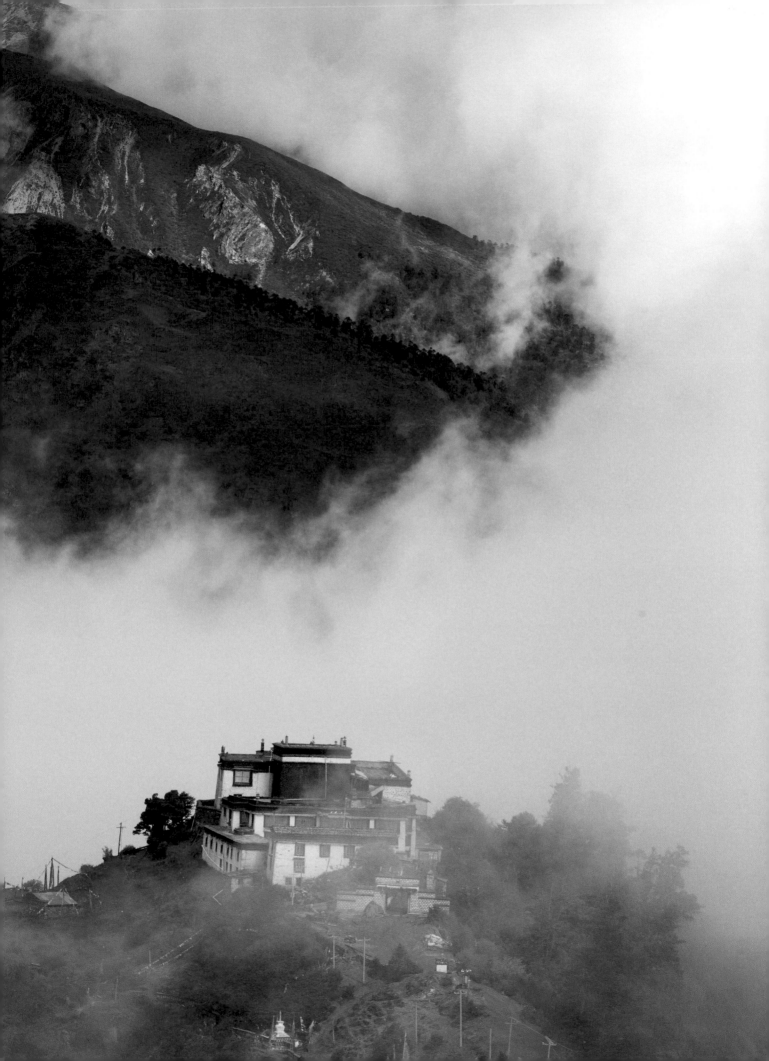

03 獻給
南迦巴瓦的哈達

對中國人來說，喜馬拉雅群山中，除了珠峰，最著名的就是位於喜馬拉雅山脈最東端的南迦巴瓦峰了。南迦巴瓦峰海拔 7782 公尺，位於林芝地區的米林縣和墨脫縣交界處，也就是自西向東奔流的雅魯藏布江轉為由北向南流動的大拐彎內側，曾被《中國國家地理》雜誌評為中國最美的山峰。

在藏語中，「南迦巴瓦」有兩個解釋：「直刺天空的長矛」用來形容南迦巴瓦峰巨大的三角錐體尖利地刺向天空，而「雷電如火燃燒」，則是形容南迦巴瓦峰陡峭巨大的岩壁在日落時分的美麗景色。

我拍攝南迦巴瓦峰的次數僅次於珠峰，在春夏秋冬十二個月中，我曾經拍攝過它無數次。從攝影師的審美角度來看，我更喜歡南迦巴瓦峰。南迦巴瓦主峰周邊數座衛峰的山形也非常漂亮，這些衛峰如果是獨立山峰都堪稱完美，卻心甘情願地拱護著主峰。

然而，珠峰的拍攝角度很多，幾乎可以 360 度全方位拍攝。在國內，珠峰北坡大本營、東坡大本營、加烏拉埡口和 318 國道沿線幾個地方，都是非常好的拍攝位置；而在尼泊爾境內，最佳角度也有幾個；印度則不用說，眾所周知最好的拍攝位置是大吉嶺。

對於南迦巴瓦峰來說，特殊的地理位置決定了它的拍攝角度非常單一。受印度洋的暖濕氣流影響，南迦巴瓦峰終年積雪的巨大三角形峰體雲霧繚繞，特別在雨季，很難露出真面目，又被稱為「羞女峰」；所以要想拍出具有獨特個性的照片，難度甚至超過拍攝珠峰。

一般來說，南迦巴瓦峰的常規拍攝角度，是在海拔 4720 公尺的色季拉山口上。長期在色季拉山口拍攝，我注意到南迦巴瓦峰與色季拉山之間的一道山脊上隱約有小路的痕跡。這讓我萌生了前往拍攝的念頭，但是一直沒有機會成行，直到 2015 年年初，在林芝租車時遇到司機拉巴。每到初夏，拉巴都會上山挖蟲草，對南迦巴瓦峰再熟悉不過了。閒聊中，拉巴告訴我他知道這條小路可以通車，這讓我非常興奮，立即約定第二年來找他。

第二年秋天，我如約抵達林芝。一見面，知道我喜歡自己開車的拉巴就很默契地坐到副駕駛座上。一路上，秋高氣爽，雅魯藏布江兩岸層林盡染，卻絲毫吸引不了我飛往南迦巴瓦峰的心。兩小時之後，我們順利到達位於南迦巴瓦峰腳下的魯朗鎮，很多人喜歡用瑞士來比喻這個美麗的小鎮。可惜自從當地政府建設所謂魯朗國際旅遊小鎮後，熙來攘往的遊客讓小鎮變得喧嘩躁動。

由小鎮右轉，在拉巴的指揮下，我們順利進入附近的一個小村落，幾經打探終於找到由此上山的小路。拉巴一邊將攔在入口的柵欄移開，一邊告訴我這是為了防止散養的犛牛上山。年久失修的小路狹窄且坑坑窪窪，我們的車子勉強可以前行。

隨著山坡越來越陡，橫七豎八的木頭越來越多。拉巴說，這應該是之前村民們上山砍的柴火，現在改用煤氣，於是就丟棄在這裡。起初，我還和拉巴一起下車清路，後來因為坡度太陡，必須狠踩剎車不敢放鬆，只好由拉巴一個人費力地又拽又拉，把木頭堆放在路邊。幸好這樣的路段並不太長，幾經折騰終於爬上了山脊。

那一刻我非常興奮，因為從這個角度看，南迦巴瓦峰巨大的山體一覽無餘，尤其難得的是一年四季雲遮霧罩的南迦巴瓦峰，此時只有山腰纏繞著漂亮的絲巾狀雲。拉巴見狀連忙跪下磕了幾個頭，他說那是山民們獻給南迦巴瓦峰的哈達。我入鄉隨俗，也誠心誠意朝著南迦巴瓦峰方向磕了三個頭。

那天，隨著太陽西移，「哈達雲」悄然飄至南迦巴瓦的峰頂，在巨大的三角形峰尖上形成了草帽狀雲。日落後，我沒有馬上撤離，多年的拍攝經驗告訴我日落後的藍調值得期待。果然，20分鐘後，光線由粉紅到粉藍美妙地變化著，直到變成完全純淨的藍調。此時南迦巴瓦峰頂已經隱藏在暮色中，只有「哈達雲」纏繞在南迦巴瓦山腰。這張照片是我拍攝南迦巴瓦峰以來最滿意的一張。

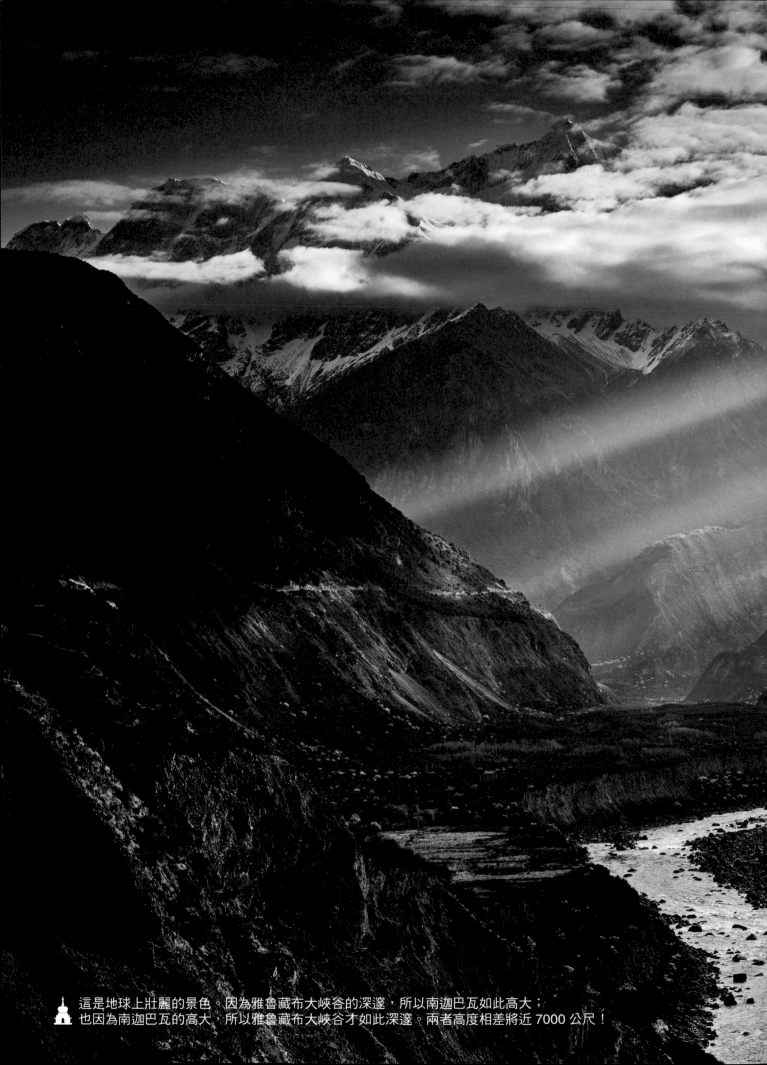

這是地球上壯麗的景色。因為雅魯藏布大峽谷的深邃,所以南迦巴瓦如此高大; 也因為南迦巴瓦的高大,所以雅魯藏布大峽谷才如此深邃。兩者高度相差將近 7000 公尺!

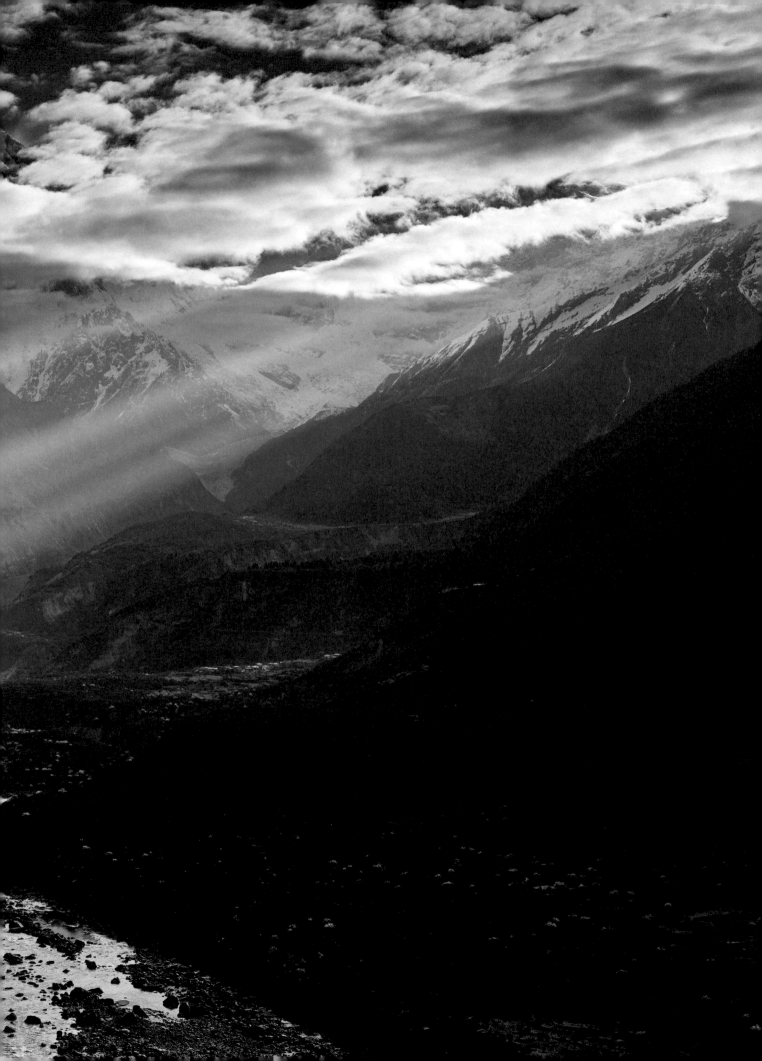

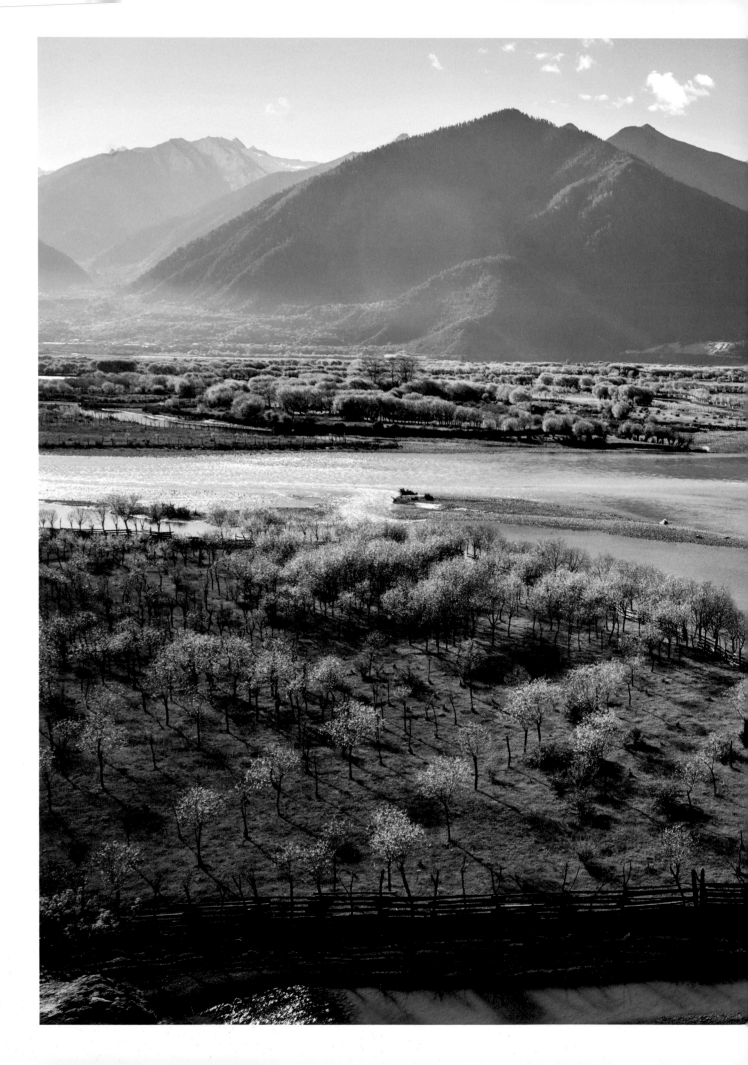

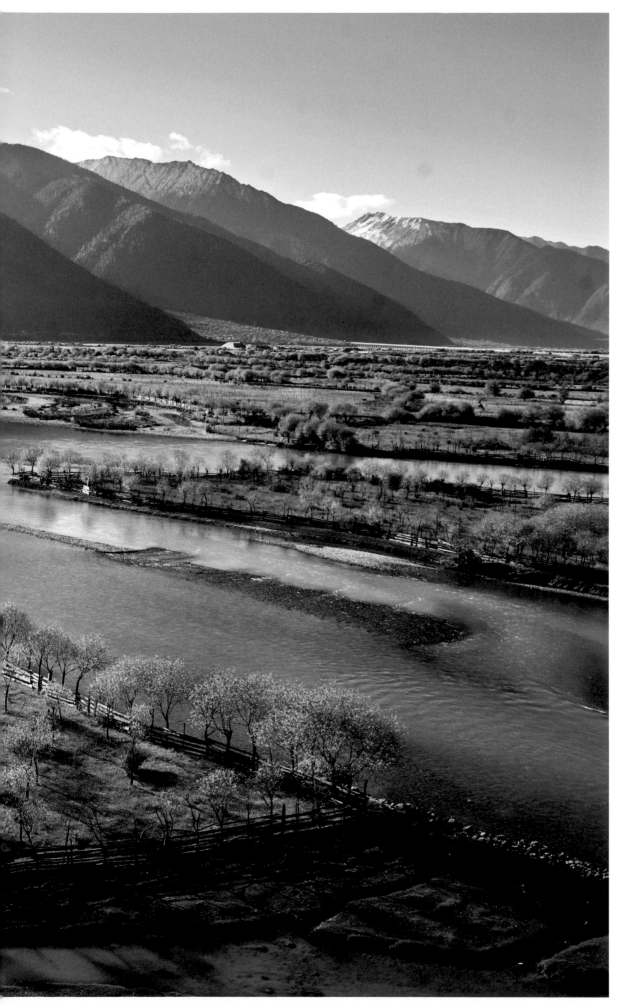

從米林到魯朗，沿途的雅魯藏布江的秋色令人沉醉。

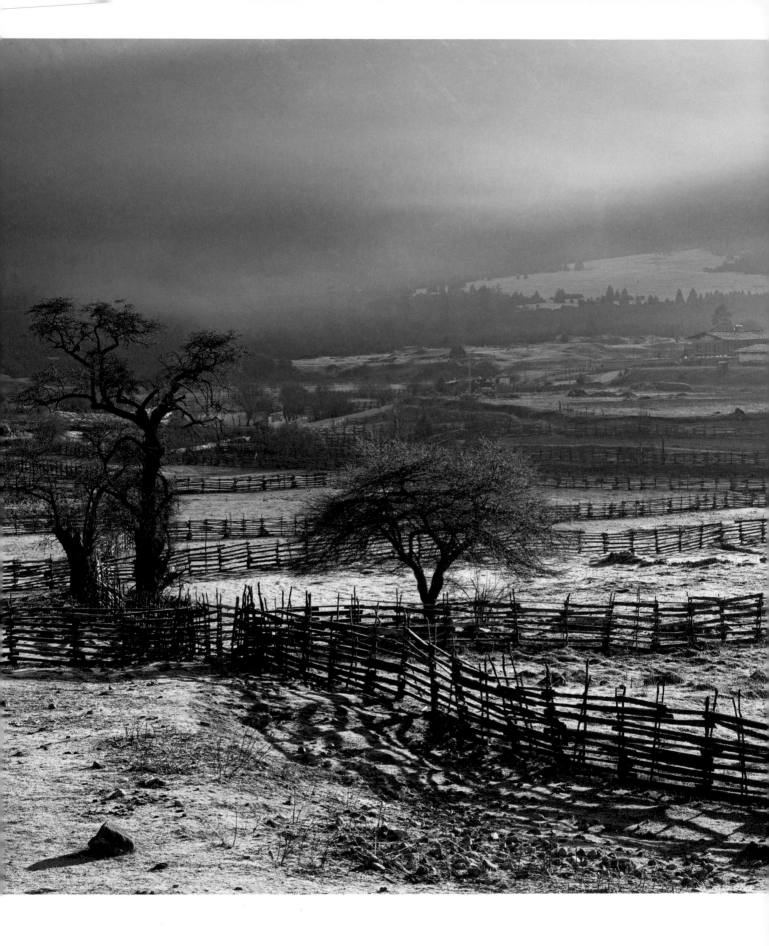

西藏，永遠之遠
Tibet, An Eternity Away

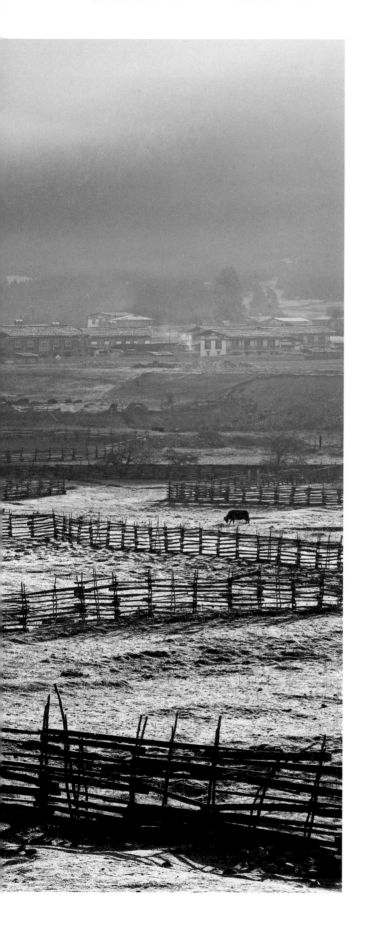

但滿意不等於滿足，我一直期望可以拍攝到南迦巴瓦峰日月同輝的景象！這種景象只有在農曆十五這一天才會出現，而對終年雲遮霧罩的南迦巴瓦峰來說，這簡直是不可奢求的事情。

朋友們聽我有這樣的想法，有人建議我還不如奢望買彩票中頭獎，也有人說何必花這樣的工夫，直接修圖添一個月亮上去得了。對朋友善意的打趣，我都一笑了之，內心的這個想法卻從沒有動搖過。

晚上，我夜宿拉巴開的客棧。拉巴的家位於南迦巴瓦峰山腳下雅魯藏布江邊的索松村，每年 3 月底、4 月初桃花盛開之時，索松村的美景吸引著全國各地的攝影愛好者。2016 年 11 月 14 日，農曆十月十五，也就是我拍攝完南迦巴瓦峰的第二天，碰上南迦巴瓦峰起大霧，沒能拍攝到日月同輝。一個月後，我又趕到索松村，在 12 月 13 日，又一個農曆十五，我終於等到南迦巴瓦峰日月同輝的景象，圓了自己的一個夢。

翻過色季拉山口，沿 318 國道來到附近的一座小山。多年前，我曾幾次開到山頂遠眺，從這個位置可以一覽無餘地看到南迦巴瓦峰和海拔 7294 公尺的加拉白壘峰。加拉白壘峰位於雅魯藏布江大拐彎外側，與南迦巴瓦峰隔江對峙，兩峰僅距 20 公里。現在因為附近的一座山上建有部隊雷達站，已不再允許地方車輛靠近。隨著對攝影的日益癡狂和攝影器材的升級，我一直希望有機會能再爬上小山拍照。

🛕 消失的魯朗田園風光。南迦巴瓦腳下的魯朗，很多人喜歡用瑞士來比喻這個美麗的小鎮，可惜現在過度開發，已無之前的素樸寧靜。

想是老天感動於我的堅持，一個偶然的機會，我在北京結識了攝影愛好者老于，他剛剛從部隊退休，得知我的心願後，主動提出幫我聯繫。兩個月後，老于打電話告訴我，部隊雷達站同意我前去拍攝，這讓我欣喜若狂，立刻著手準備進藏。

2017 年年底，我從上海飛抵拉薩。這次出於部隊要求保密的需要，我沒有請拉巴陪同，自己在拉薩租車前往。到達色季拉山腳下時，發現入口處已經放下柵欄禁止通行。交通警察告訴我，山上積雪過厚，現在晚了，要等天亮視情況再決定是否放行。這種情況我已經習以為常，安裝好防滑鏈後，就窩在車上瞇了一個回籠覺。等我被敲擊車窗的聲音驚醒，天已經大亮，交警早已打開柵欄，我知道可以通行了。我一踩油門，加速超過前面兩輛大卡車，領頭駛向白雪茫茫的山上。

隨著海拔升高，積雪越來越厚。到達色季拉山口時，附近低矮的高山杜鵑叢掛滿積雪，遠望南迦巴瓦峰，雲遮霧罩，不見真容。翻過色季拉山，離開 318 國道，爬上去往部隊雷達站的山路。

山路積雪更厚，越野車咆哮著緩慢而奮力地往上爬。兩個急彎之後，積雪讓越野車爬升得越來越艱難。我不得不兩次下車，鏟去輪胎下的積雪。但在艱難地前進了 200 公尺後，車子還是在一個陡坡加急拐彎處停了下來。我倒車再衝刺，再倒車再衝刺，掙扎了幾次，越野車反而向路邊側滑，四個車輪都深陷在積雪中。顯然，無法繼續前行了，只能先折返再想辦法。

但是，我觀察了四周之後，頓覺折返也不是一件容易的事。由於側滑，車子距離防護欄只有不到一 公尺的距離，而防護欄外就是懸崖。唯一的辦法只能先往左前進，給車後退騰出空間。

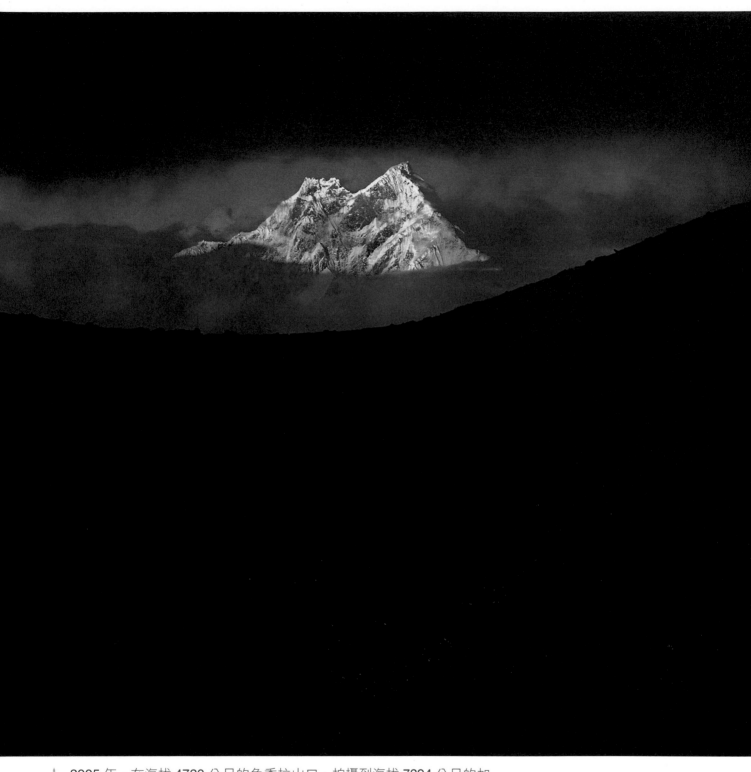

2005 年，在海拔 **4720** 公尺的色季拉山口，拍攝到海拔 **7294** 公尺的加拉白壘峰。山峰位於雅魯藏布江大拐彎外側，與南迦巴瓦峰隔江對峙。那個時候，我還不知道往後的歲月裡，這裡會是我常來常往的一個地方。

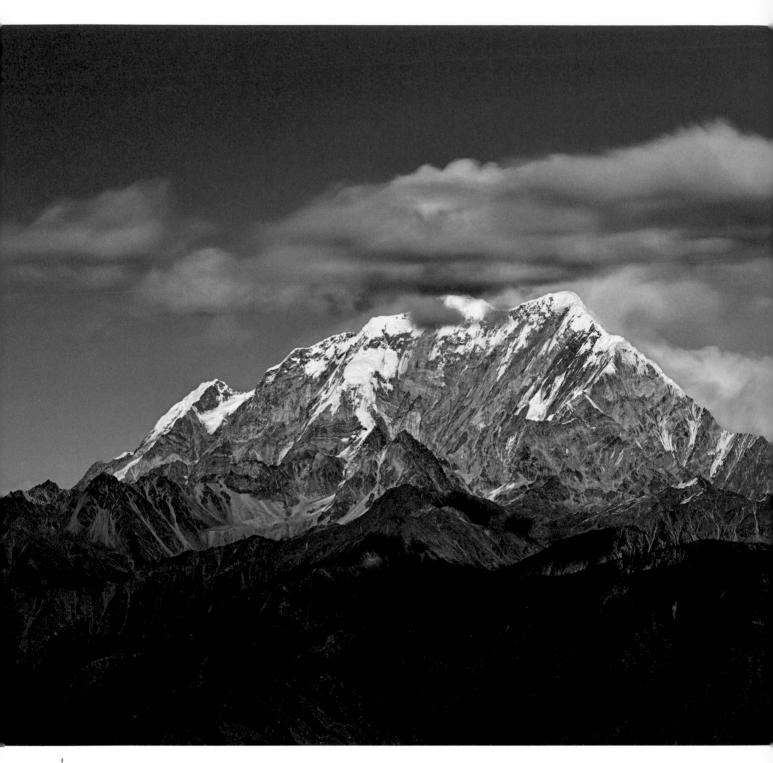

2017 年年底，得到當地部隊雷達站的許可，我在獨特的角度拍下了加拉白壘峰的日落。

西 藏 ， 永 遠 之 遠
Tibet, An Eternity Away

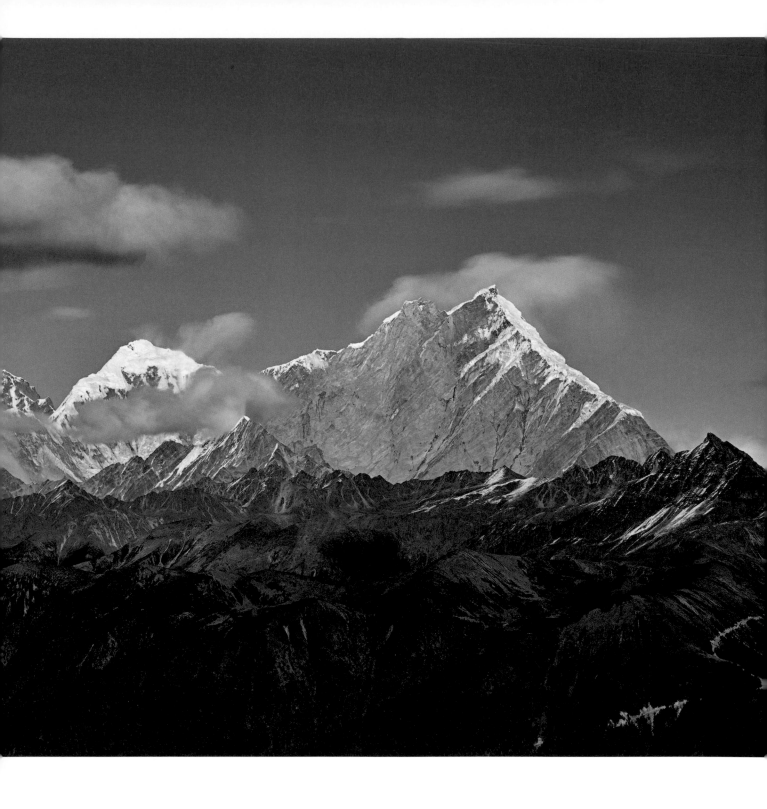

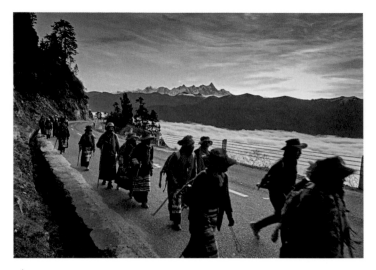

南迦巴瓦的轉經人。

　　我從後備箱拿出早已準備好的鐵鏟。在海拔 5000 公尺的地方，連呼吸都困難，更不要說鏟雪了，鏟不了幾下就氣喘吁吁，好不容易才鏟出一公尺多的距離。再次發動汽車，結果車子往右側滑動，距離防護欄越來越近。下車一看，才發現右輪胎的防滑鏈不見了蹤影。無奈，我又開始揮動鐵鏟在積雪中尋找防滑鏈，好不容易找到防滑鏈，卻總是難以將其緊緊固定在輪胎上。折騰了三個多小時後，我饑渴交加，疲憊不堪，焦慮的情緒幾乎讓我崩潰。我頹然地坐在車上，思考要不要向部隊雷達站求援，但最後還是決定自食其力。

　　這時，原先烏雲密布的天空漸漸露出了藍色，遠處的南迦巴瓦峰不時露出崢嶸的峰頂，彷彿偶爾瞄我一眼，觀察我的耐心。我努力讓自己冷靜下來，更換了左右輪胎的防滑鏈，又把前面的積雪鏟開，留出更多空間。一個多小時後，在夕陽的餘暉中，我終於脫困。這個時候，我已經困在這個位置六個多小時。

　　這是我第一次接觸高原的部隊生活，遠比我想像的艱苦。因為是部隊自己的發電機供電，營房裡的暖氣只是個擺設，白天的房間都像冰窟窿。楊參謀本想帶著我參觀一下值班崗，從營房到值班崗大約有兩百多級臺階，我走到一半就因為嚴重缺氧被楊參謀勸著返回了營房。

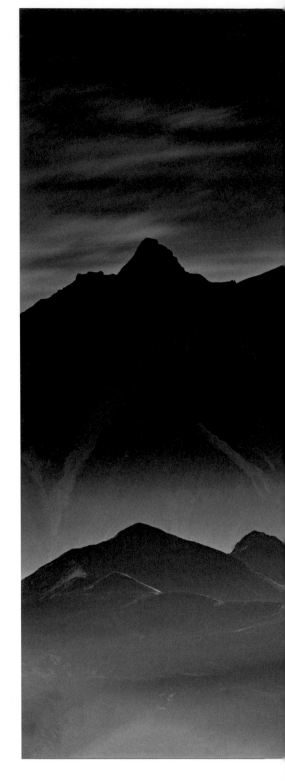

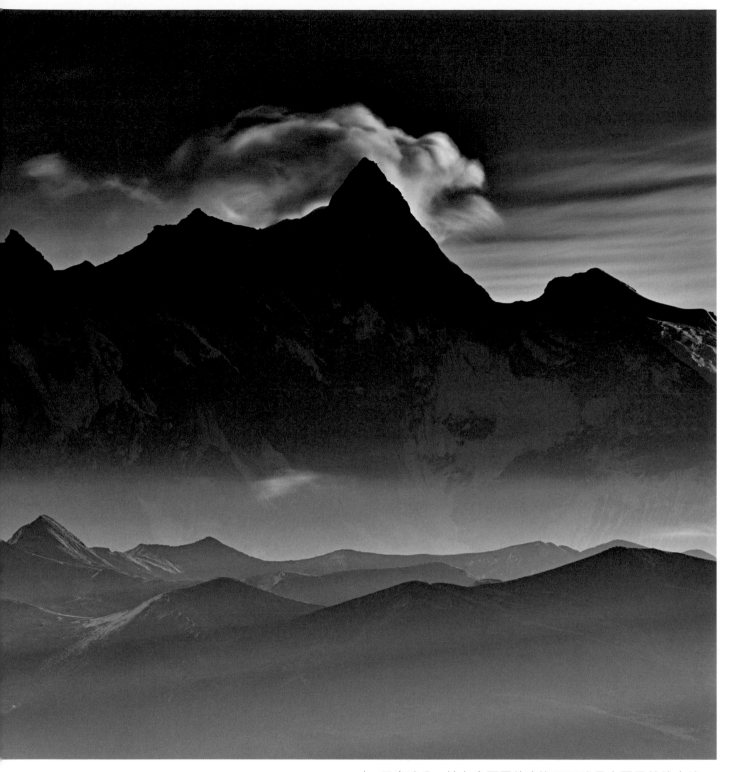

日出時分，披上皇冠雲的南迦巴瓦峰是中國最美的山峰。
這是在色季拉山口，也是南迦巴瓦的常規拍攝地點。

壹、喜馬拉雅　群山迴響

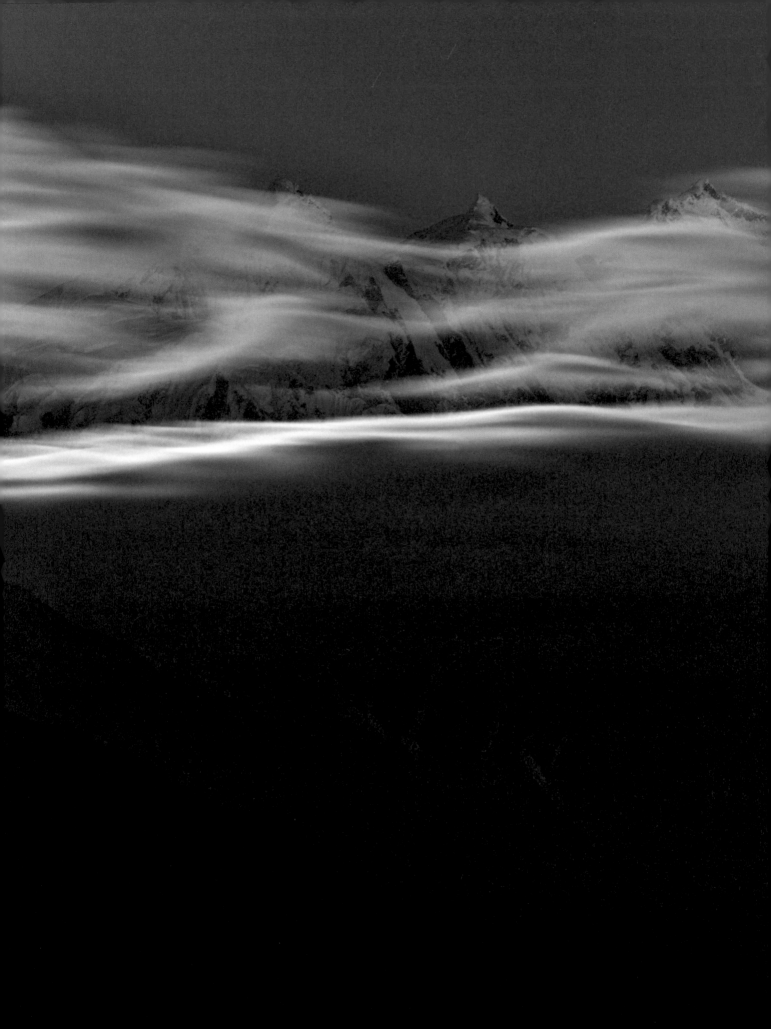

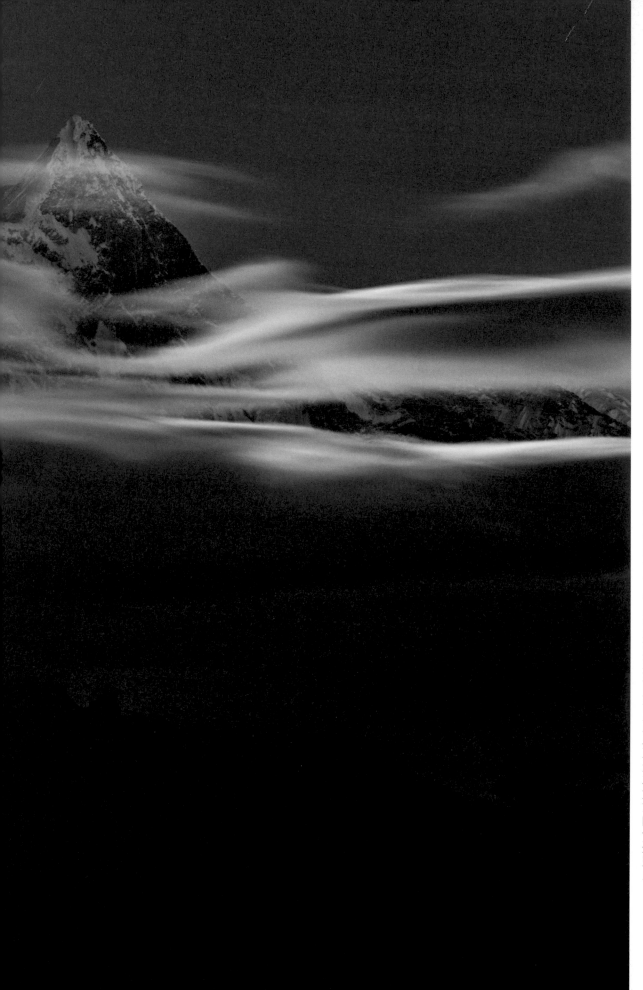

哈達雲纏繞在南迦巴瓦山腰，就像一個美妙的夢，令人不願醒來。二〇一六年十一月。這是我拍攝南迦巴瓦以來最為滿意的一張照片。

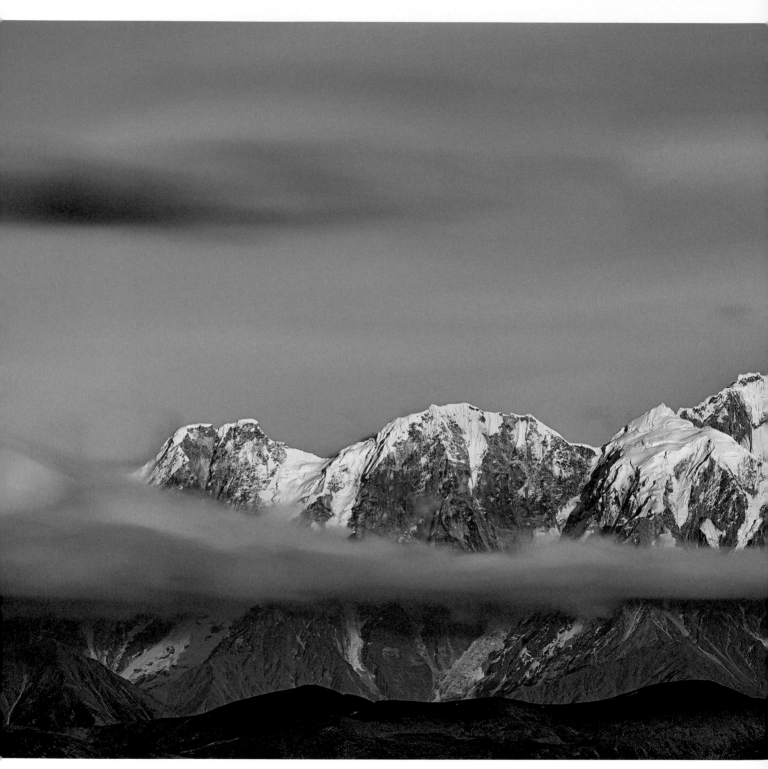

無數次前往拍攝南迦巴瓦峰，2018 年元旦，輾轉周折，我終於站在拍攝南迦巴瓦峰的最佳地點。
峰頂上的旗雲連續五天繚繞。對一個拍攝者來說，這是最為幸福的時光。

西 藏 ， 永 遠 之 遠
Tibet, An Eternity Away

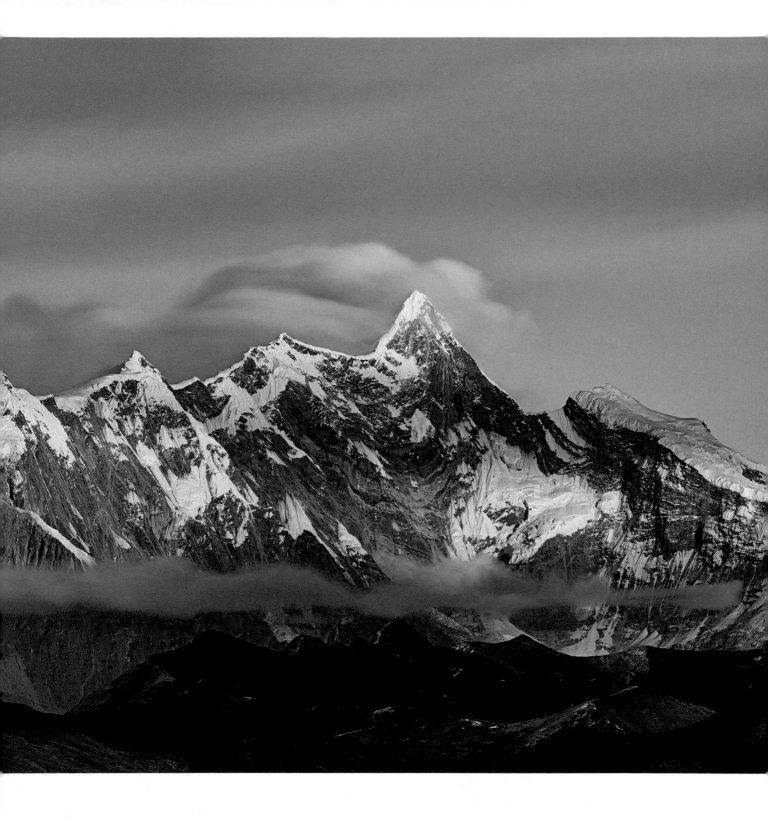

壹、喜馬拉雅　群山迴響

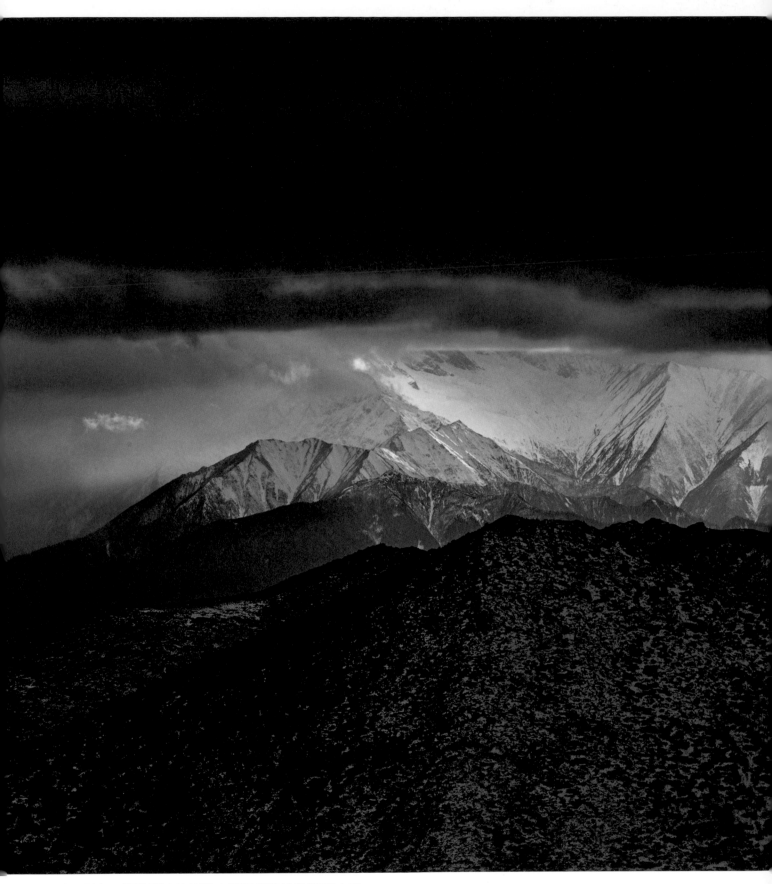

雪夜，部隊雷達站的戰士們幫我將設備搬到山頭。
這一夜，因為看到了部隊艱苦的生活，我對南迦巴瓦有了更深的理解。

西 藏 ， 永 遠 之 遠
Tibet, An Eternity Away

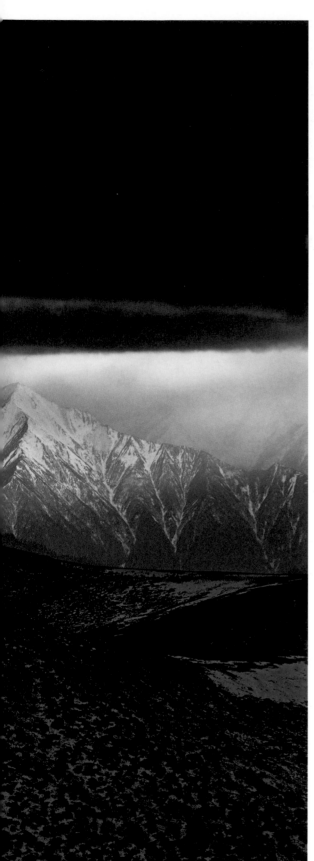

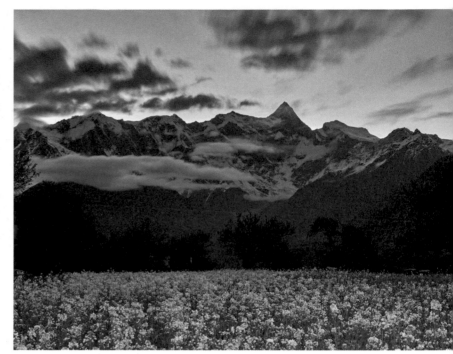

春天的南迦巴瓦。
索松村的油菜花大片盛開。

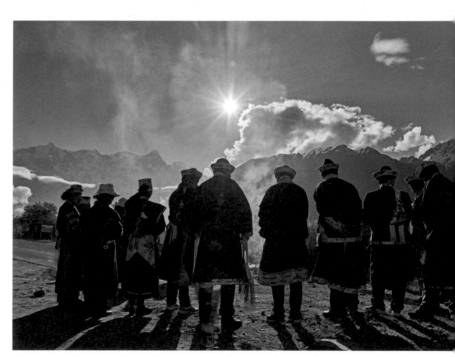

節日的索松村人。盛裝的人們面向雪山,虔誠地垂頭,
為自己和家人祈福,為大地的生靈祈福。

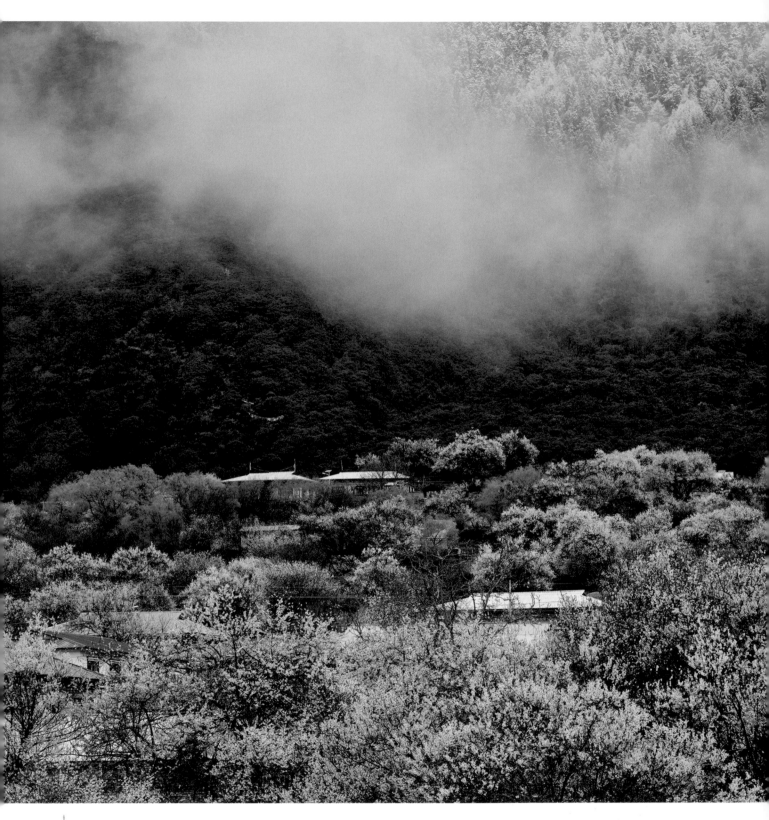

雲霧間桃花燦爛盛放的美景，如夢似幻。

西 藏 ， 永 遠 之 遠
Tibet, An Eternity Away

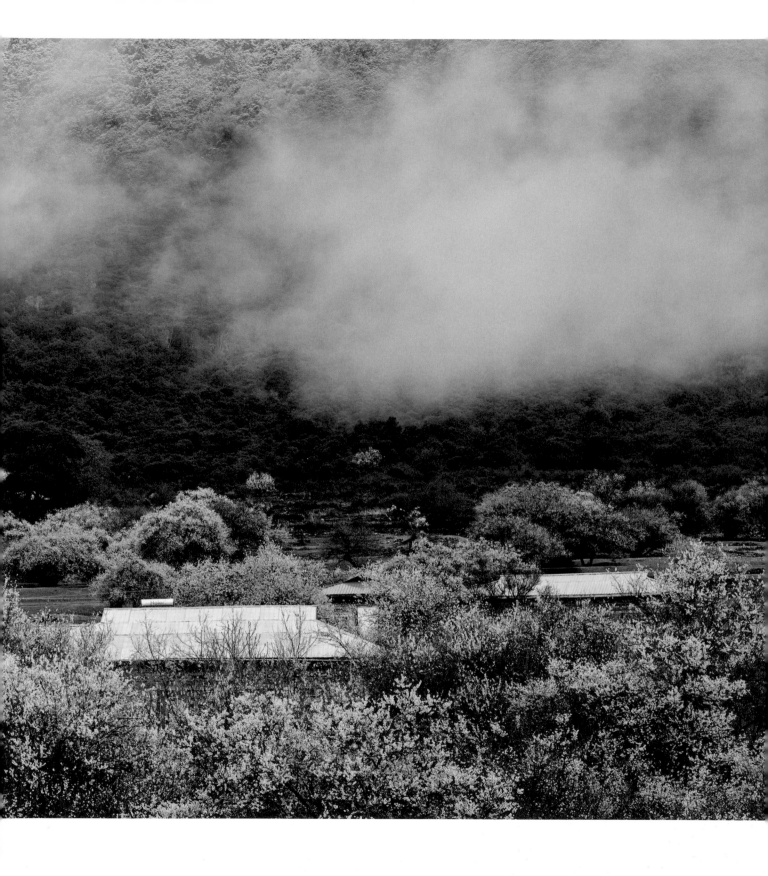

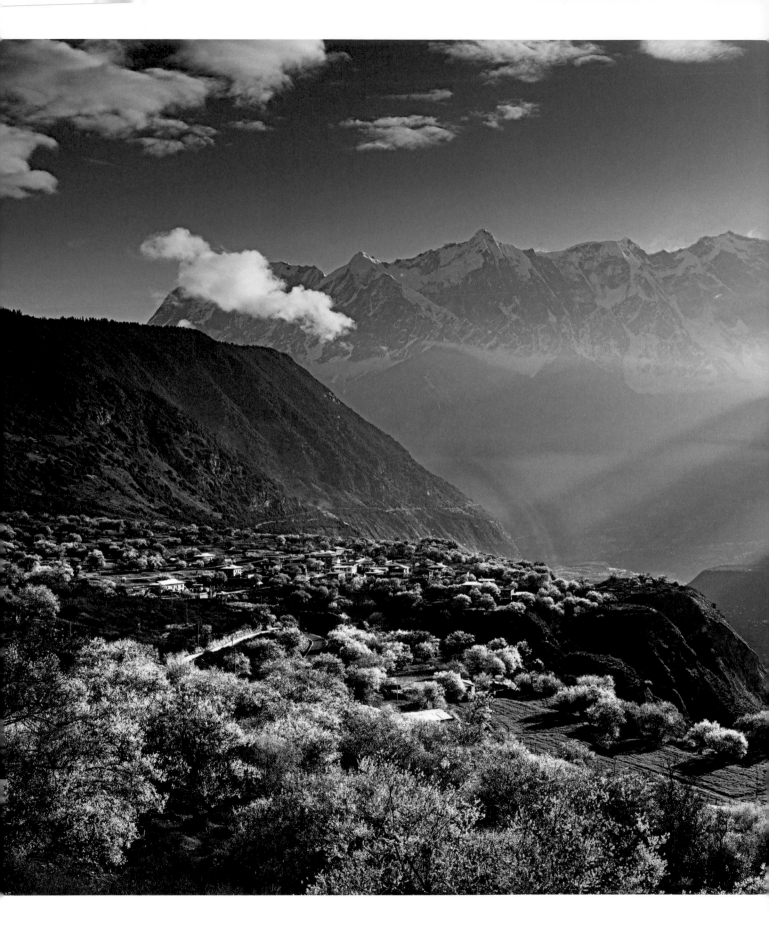

西 藏 ， 永 遠 之 遠
Tibet, An Eternity Away

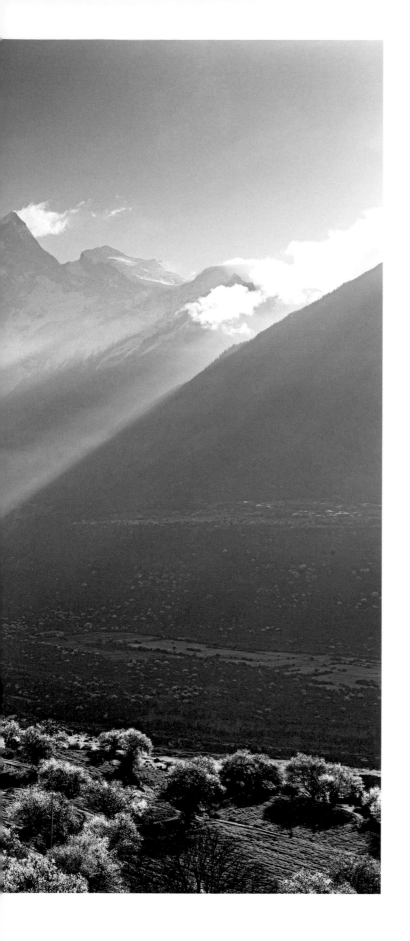

「生命在這個海拔高度所面臨的危險沒有戰時與和平的分別。」趙教導員這句話給我的觸動非常大,他告訴我部隊通常連續駐紮一、兩個季度才會輪換。

傍晚,戰士們幫我將攝影器材搬到山頂。在巨大的球狀雷達旁,我拍下了頭頂「皇冠」的南迦巴瓦峰及難得一見的相鄰15座山峰。那是2017年最後一天,趙教導員特意安排了一頓珍貴的晚餐。我之所以說它珍貴,是因為出現了一盤平常在餐桌上很難見到的綠色蔬菜。雖說七尺男兒有淚不輕彈,但那一刻,我為這些駐守邊疆的人們的無私奉獻,忍不住落下淚來。

從部隊雷達站下來,我前往拉巴的客棧小住。拉巴兄妹兩個人都經營客棧,妹妹德慶家的客棧緊鄰雅魯藏布江,客棧前面有一個幾畝地的平臺,可以俯瞰雅魯藏布江河谷,甚至可以拍攝到南迦巴瓦峰的星軌。沿德慶家旁邊一條坡度70度左右的陡峭斜坡下行,可以到雅魯藏布江邊。這裡平均海拔只有2400公尺,相對於南迦巴瓦峰7782公尺的海拔高度,有著5382公尺的高度差。

仰望日落時分的南迦巴瓦峰,巨大而陡峭的山體在金色陽光的照耀下光芒閃爍,那種震撼令人目眩神迷,再加上腳底下奔騰不息的雅魯藏布江,宛如一曲大氣磅礡的交響樂。

🛕 索松村的桃花。每年3月底4月初桃花盛開之時,索松村的美景吸引來全國各地的攝影愛好者。

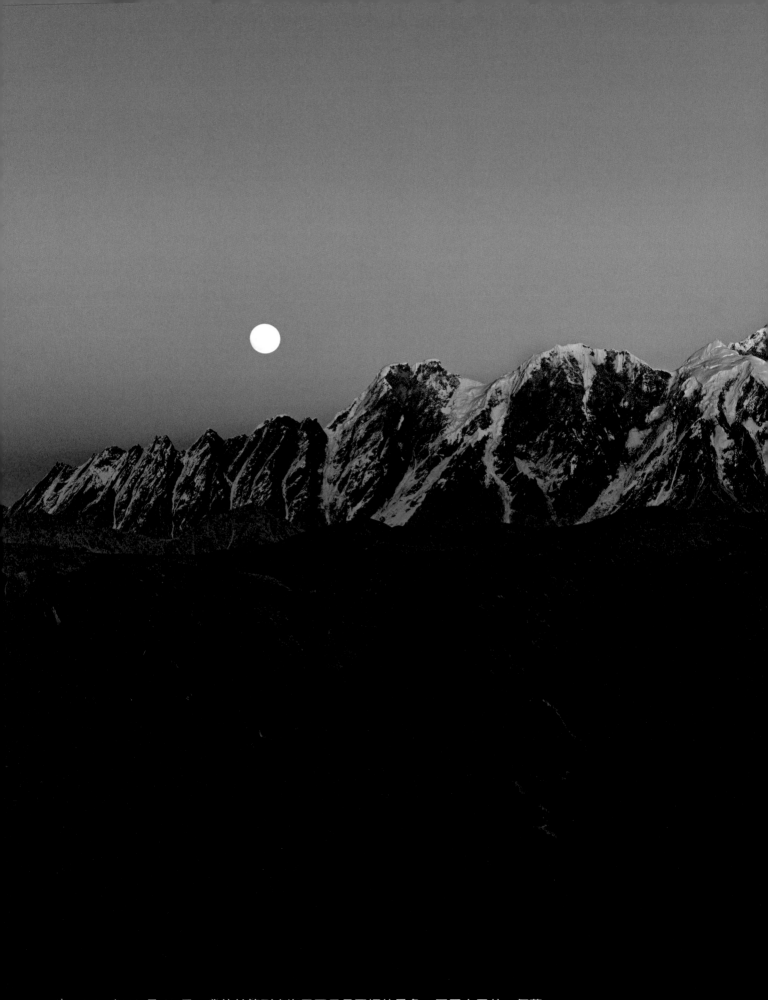

2016 年 12 月 13 日，我終於等到南迦巴瓦日月同輝的景象，圓了自己的一個夢。
這好像是我這麼多年的一個真實寫照，堅持，一直堅持下去。

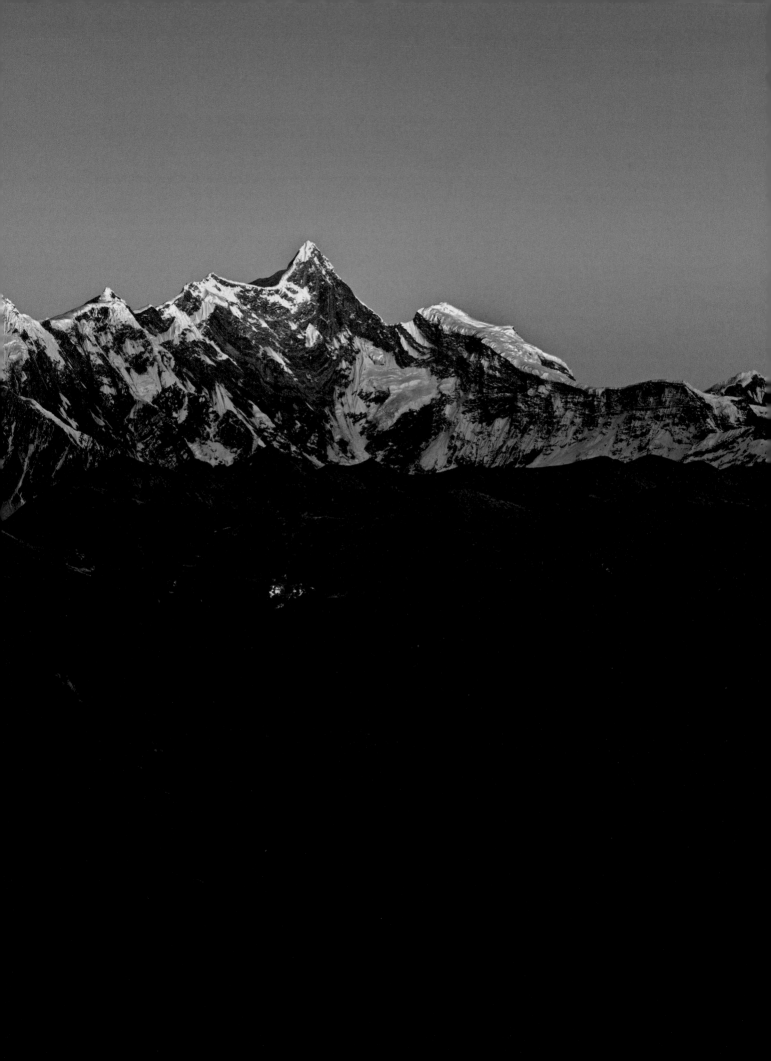

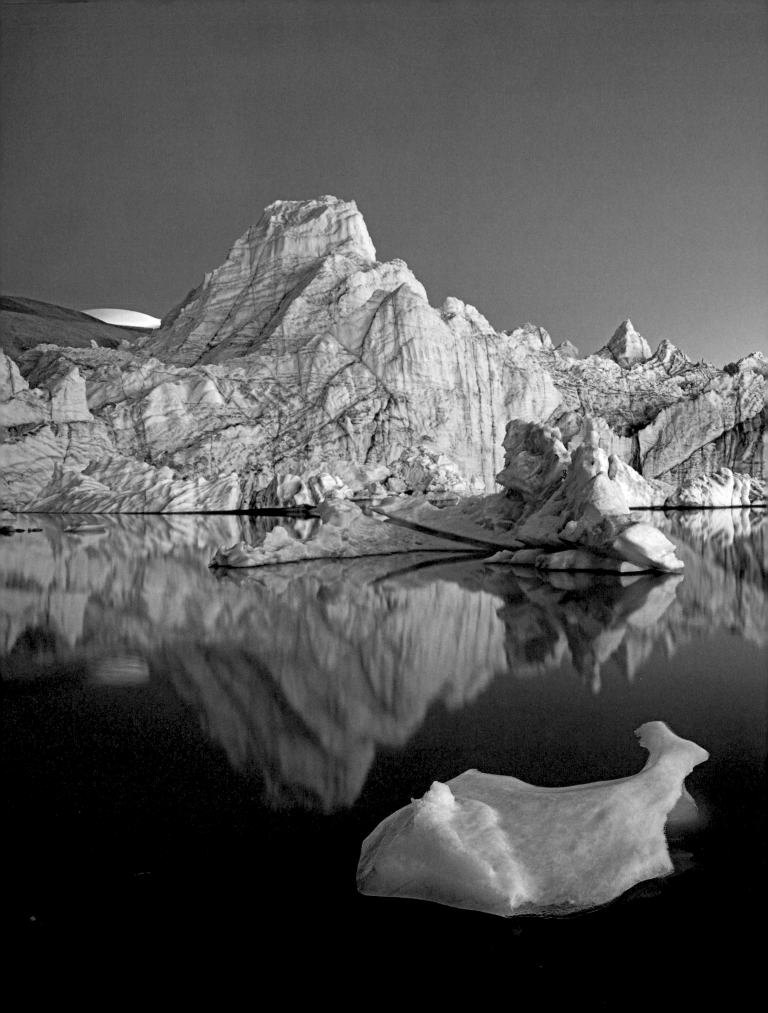

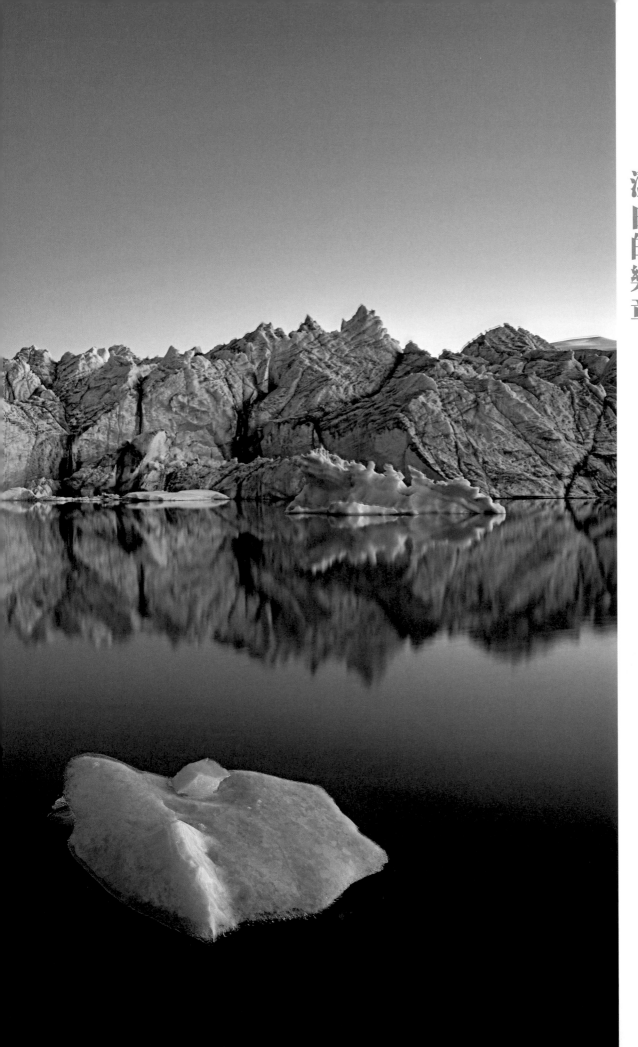

貳、冰川博物館

潔白的樂章

04 致敬 1921 年的 喬治·馬洛里

2014 年底，我與美國著名登山家、攝影家大衛·布理謝斯（David Breashears）在北京的攝影聯展結束。這次聯展的主題是「守望冰川」。大衛·布理謝斯曾三次登頂珠峰，向死而生拍攝的包括《珠峰雪暴》（Storm Over Everest）等紀錄片，四度獲美國艾美獎。

2007 年，他在攀登珠峰時，在北坡絨布冰川——1921 年偉大的英國登山家喬治·馬洛里曾經拍攝黑白照片的位置，進行了一次對比，冰川急劇的退縮狀況令他感到非常震驚。此後，他開始了冰川保護工作，其中一項就是冰川圖像研究計畫。這個計畫包括收集整理世界上大部分偉大的山地攝影師在過去的一百一十年裡，在喜馬拉雅山脈和青藏高原的攝影作品，然後由大衛·布理謝斯重返原地，在相同的拍攝位置，記錄下當下的情況。

在全球氣候暖化的背景之下，這些寶貴的照片讓人們對喜馬拉雅山脈冰川的現狀感到震撼和擔憂。

冰川也一直是我的拍攝主題之一，我已經拍過大部分喜馬拉雅山系和喀喇崑崙山系的冰川。珠峰是中國大陸性冰川的主要發源地，絨布冰川是其中最有代表性的一條，位於珠峰腳下海拔約 5600 至 7000 公尺的廣闊地帶，由西絨布冰川和中絨布冰川組成，全長 22.4 公里，平均厚度 120 公尺，最厚處在 300 公尺以上，是著名的複式山谷冰川。

若要跨過珠峰大本營到達絨布冰川，需要特別許可，通常情況下，只有經西藏登山協會審核並繳納一筆昂貴的登山費用後，才能獲得通行證。由於我不符合登山條件，也無力負擔這筆高昂的費用，一直未能有機會拍攝絨布冰川。但是大衛·布理謝斯的計畫讓我感到拍攝絨布冰川的緊迫性，也更加深刻地理解了高山攝影師的責任，正好大衛·布理謝斯也有重新拍攝絨布冰川的計畫，我們一拍即合，相約 2016 年一定想辦法找時間聯合拍攝絨布冰川，記錄近十年的冰川變化。

2016 年春節前，因為沒有特別的拍攝計畫，

我決定先行探路，為之後的合拍做充分準備。在拉薩小住幾日後，我便租車獨自沿著 318 國道前往定日縣城。

318 國道曾被《中國國家地理》雜誌評為「中國景觀大道」。2000 年初剛到上海工作時，我曾經多次撫摸著地圖上上海黃浦區人民廣場的道路起點處，熱血沸騰地遙想自己有一天可以自駕從上海出發，一路開到終點——位於西藏日喀則市聶拉木縣的中尼友誼橋。那個時候，我沒有預料到數年之後自己將一次又一次往返於這條道路，對路中的每個拐彎處都像自己的手肘那樣熟悉。

下午到達定日縣後，我習慣性地第一時間去購買珠峰門票，結果被告知，目前珠峰地區有暴風雪，海拔 5200 公尺的加烏拉埡口已經封閉多日。無奈，我只得先購買門票，然後轉往崗嘎鎮，等待好天氣的到來。

崗嘎鎮俗稱老定日，位於定日草原的腹地，西接聶拉木縣，南鄰尼泊爾，318 國道從鎮上穿過。定日草原一年四季中有一個多月難得的半黃不綠的時候，其他大多數時間都是漫天風沙。在 1960 年代之前，崗嘎鎮曾經是定日縣政府所在地，後來因氣候環境惡劣，定日縣政府不得不遷至現在的協格爾鎮。

我很喜歡崗嘎，小鎮上有個觀景臺，高不過幾十公尺，站在上面，透過茫茫定日草原可以眺望喜馬拉雅山脈的大部分雪山，如珠峰、洛子峰、卓奧友峰等。每年夏秋季節，崗嘎會雲集世界各地來此準備攀登卓奧友峰的登山愛好者。

在崗嘎，我常住的地方是由西藏登山隊經營的雪豹客棧。辦理好入住手續後，我驅車先去鎮上轉轉。雪花紛飛的傍晚，鎮上空空蕩蕩，沒有行人，僅有兩家餐館亮著燈，裡面也空無一人。只有幾隻野狗在街頭逡巡。我穿過小鎮，沿著左邊的小路一直將車子開到附近的一座小山丘上。從這裡可以一覽無遺地遙望廣闊的定日草原。

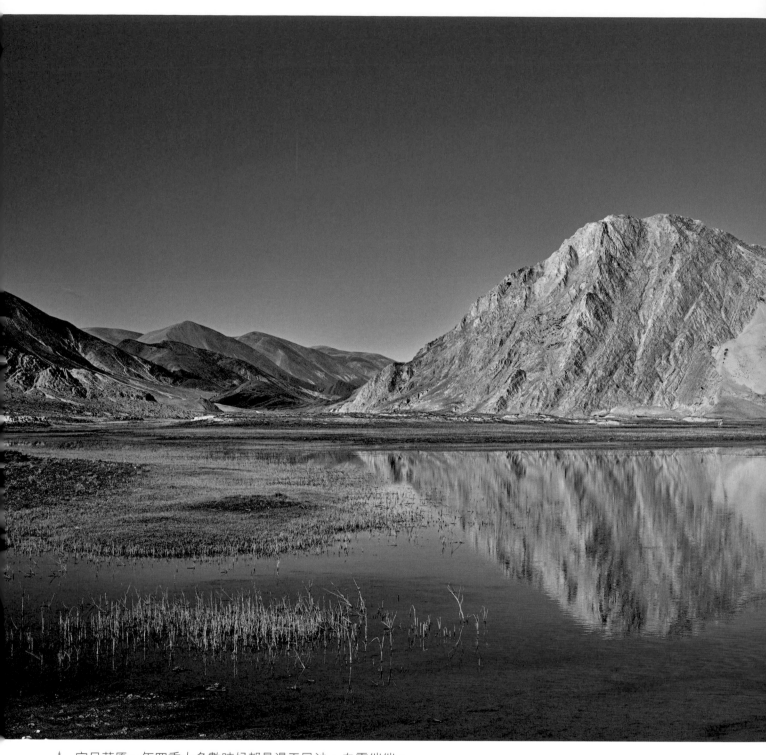

定日草原一年四季大多數時候都是漫天風沙，白雪皚皚。
初秋半黃不綠的濕地好像是上天的禮物，顯得尤為珍貴。

西 藏 ， 永 遠 之 遠
Tibet, An Eternity Away

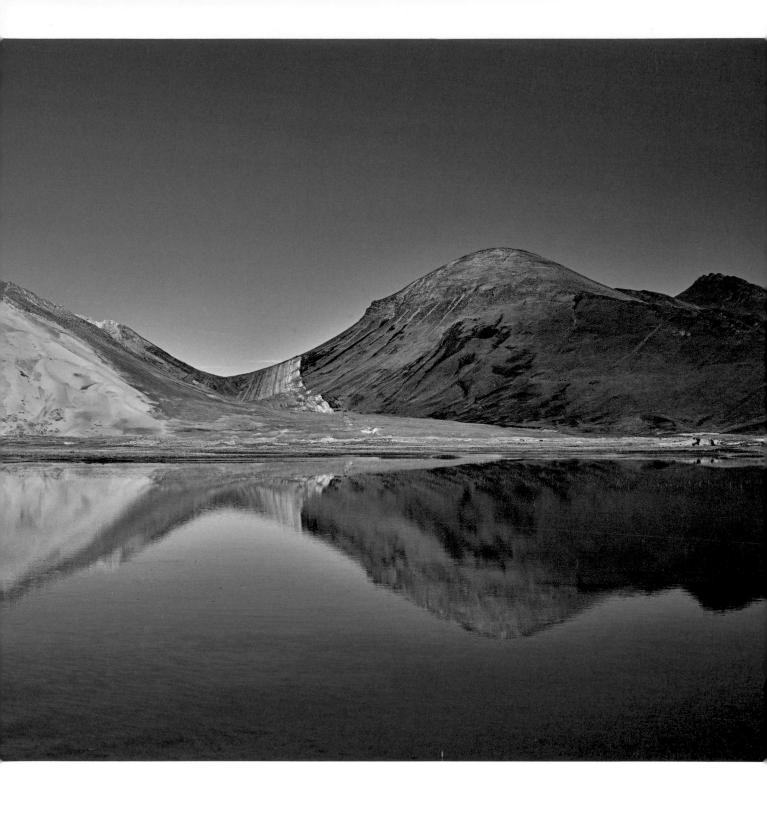

寂寥的定日草原隱沒在黑夜之中。忽然從遠處傳來幾聲狗的狂吠聲。我探頭瞧瞧，聲音似乎來自山腳下一座位於前往珠峰的老路旁邊的簡陋小院中，那裡應該是加烏拉道路沒有開通之前，進珠峰的老收費管理站。我開車到達老收費管理站，房子裡空無一人，倒也不像是已經廢棄。

晚上，我躺在床上，翻來覆去思考進入絨布冰川拍攝的事情，好不容易睡著了，迷迷糊糊中覺得自己站在冰川之上。

第二天天還沒有亮，我就早早起床，決定前往老收費站碰運氣，那裡依舊是空無一人。越過小房子，一路向前，年久失修的珠峰老路被發源於卓奧友峰的冰河沖刷得凌亂不堪，車輛行駛其中，搖來晃去，我只得放慢車速。

開了沒幾公里，車子突然熄火。我打開引擎蓋檢查，發現只剩下一小格機油了。加了一罐機油，跑了不到十分鐘又熄火了。再次檢查，我發現發電機冷卻水箱裡的水已經被燒乾了。車子的防凍液是在內地加的，想來根本無法適應海拔4500公尺攝氏零下二十多度的低溫，導致水箱結冰，乾燒機油。我嘗試發動，引擎還沒有問題，於是心裡踏實了一些。

這裡是早上五點多的荒郊野外，根本不可能有車輛路過，只能熬到天亮再說了。但是我高估了自己的耐受力，不到半小時，車裡就與車外一個溫度，即使將所有衣服都穿在身上，也根本無法抵禦嚴寒。我從背包裡翻出睡袋鑽進去，結果還是一樣冷！這時候已是早上八點鐘，草原上連一個人影也沒有。我知道再這麼強撐下去，可能會出人命，於是平生第一次打110報警求援。二十分鐘後警車趕到，我來不及表達感謝，跌跌撞撞爬上了警車，過了十多分鐘整個人才緩過來。

前來救援的是邊防武警，他們想得很周到，同時帶來了鎮上的汽車修理工。修好車子，檢查完我的證件和門票後，年輕的武警反覆告誡我路上注意安全，因為再往裡面走就沒有手機信號了，我連聲答應。

上午十點多鐘，我與敬業的武警告別，下午三點多鐘到達絨布寺，這時烏雲密布的天空漸漸放晴。海拔五千一百多公尺的絨布寺是世界上海拔最高的寺院，始建於1899年，從這裡到珠峰大本營大約八公里。

在武警值守的崗亭登記時，負責人拒絕了我的拍攝請求。不過，這位負責人網開一面，准許我前往絨布冰川的末端看一下。所謂大本營，其實只是為了管理方便，是相關部門在距離真正的登山大本營五公里處設立的一個停車場。若想前往登山大本營，還需要轉乘景區交通車。

冬季的大本營，沒有了旅遊旺季時如農貿市場一般熙熙攘攘的人群和四處搭建的帳篷，空空蕩蕩，冷冷清清。我決定到絨布冰川下面，爭取先拍攝一張以絨布冰川下面蜿蜒的冰河為前景的珠峰落日。

此時，太陽已經偏西，珠峰龐大的山體在太陽照射下熠熠生輝，更顯莊嚴。雖然對拍攝來說，這時候的光線有些硬，不適合用大機器拍照，但我仍忍不住拿出小相機拍了幾張，然後上車簡單吃點乾糧，瞇著眼睛休息，等待日落。

這種等待對我來說習以為常，只不過有時候等待許久，最終還是失望而歸。2013年，我從登山的朋友口中得知，希夏邦馬峰北坡的野博康加勒冰川上有最壯觀、最乾淨的冰塔林。同年冬天，我獨自開車前往。冬季的希夏邦馬草原萬物凋零，

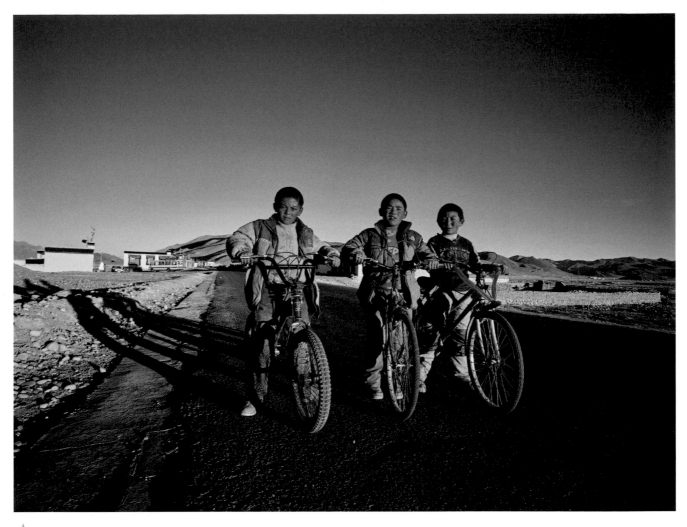

崗嘎鎮騎車少年。過往的騎行人留下的車子讓他們顯得威風凜凜。

發源於冰川的河道早已結冰，我在荒野中找尋進入冰川的道路。僅有的登山資料告訴我，拍攝冰川可以一天往返。然而，我在希夏邦馬附近卻遭遇了異常天氣。在高原上，尤其是靠近雪山的地方，日落後通常風會變小，雲霧會散去；那天卻一反常態，日落後風力反而更強，狂風把兩噸多重的越野車吹得搖搖晃晃。更糟糕的是，太陽下山後氣溫急劇下降，越野車顯示在海拔 5500 公尺處，車外溫度已達到攝氏零下 22 度。我在冰凍的車上堅持了一個多小時，狂風絲毫沒有減弱。我只能遺憾地開車離去，直到第二年重回北坡，才終於拍到野博康加勒冰川。野博康加勒冰川長約 13.5 公里，一路上潔白晶瑩的冰塔林綿延不絕，形態各異，非常壯觀。

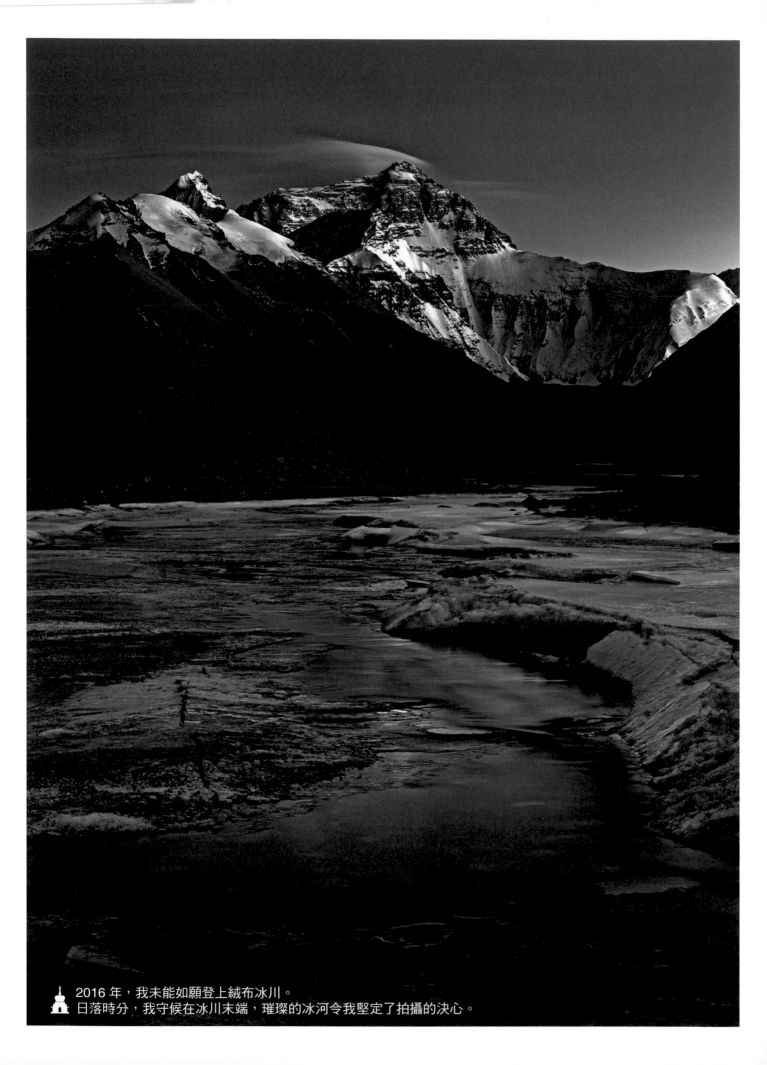

2016 年，我未能如願登上絨布冰川。
日落時分，我守候在冰川末端，璀璨的冰河令我堅定了拍攝的決心。

陽光西移，當珠峰龐大的山體陰影投射到我車上的時候，我知道可以開始工作了。抵達絨布冰川末端冰河後，我綁上簡易冰爪，在光滑的冰面上找到一處略微厚實的地方，放下相機包，開始找尋最佳拍攝角度。沒想到，「嗤嚓」一聲，一不留神，我的右腳踩破了已被河水掏空的冰面，整個登山鞋裡灌滿了冰冷的河水。我本想脫鞋倒水，但看到太陽照射在珠峰山體上的光線已經變成金色，只好先安裝相機，立刻開始拍攝。

光線沿著珠峰的山體緩慢向上移動，珠峰頂上的旗雲漸漸變成了金色，倒映在光滑的冰面上，璀璨奪目，非常壯觀。輝煌的珠峰落日非常短暫，當最後一縷光線掠過珠峰頂時，我情不自禁打了個寒戰，這才想起鞋裡的水還沒有倒出來，趕緊脫鞋，發現登山鞋上早已經掛滿了冰凌，右腳凍得麻木。

理智告訴我必須更換乾襪子，否則會凍傷。可是日落之後的藍調是值得攝影師期待的，而要更換襪子就要返回車子，我沒有時間多猶豫，要兩者兼得就不能憐惜體力。在五千兩百多公尺的海拔高度往返十來分鐘，跑得氣喘吁吁，缺氧導致我輕微頭疼，很想在冰面上坐下來休息一會兒。但是，坐下去容易，站起來困難，我只好氣喘如牛地伏在三腳架上。

看著日落後粉藍色天空下依然熠熠生輝的珠峰，我暗下決心，無論如何都要取得拍攝絨布冰川的許可。

返回上海後，我一直請各位朋友幫忙輾轉與西藏相關政府部門溝通。蒼天不負苦心人，2018年終於得到了放行許可。我興奮地再次與大衛·布理謝斯聯繫（2016年，大衛·布理謝斯告訴我，他身體微恙，無法赴約），但無論透過電郵或電話都無法聯繫到他。我對他的狀況感到非常擔憂。一直等到深秋，我接受了小米公司的邀請，進西藏拍攝關於我的個人影片，並為即將發布的手機 MIX3 拍攝樣片。於是，曾經約定的共同拍攝，變成了我一個人的絨布冰川之旅。

在 2014 年的新聞發布會上，大衛·布理謝斯曾展示了兩組他與喬治·馬洛里分別於 1921 年和 2007 年在相同位置拍攝的照片，除了絨布冰川，另一組就是卓奧友冰川。

海拔 8201 公尺的卓奧友峰位於中尼邊境線上，距離珠峰西北約 30 公里，常年被積雪覆蓋，有很多條冰川。我曾經多次拍過這座雪山與冰川，但是這一次我決定找尋當年喬治·馬洛里拍攝的位置。大衛·布理謝斯未能前來，那麼就由我來完成十年後的又一次記錄吧。

距海拔 5700 公尺的蘭巴山口南側 10 公里處，是蘭巴冰川；北側則是長達 21 公里的加布拉冰川，由於受到更西側另一座海拔 7000 公尺雪山的冰川影響，這裡的冰川尤其發達，如同一條大河在山谷中靜靜流淌。當我氣喘吁吁爬上加布拉冰川巨大的冰川終磧壟後，一眼就認出冰川末端連著的兩個冰川融湖，就是 1921 年馬洛里所拍攝的冰湖。但是經過與手機中所存照片的比對，我發現馬洛里的拍攝角度應該是在冰川的正對面，而不是我現在所處的位置。

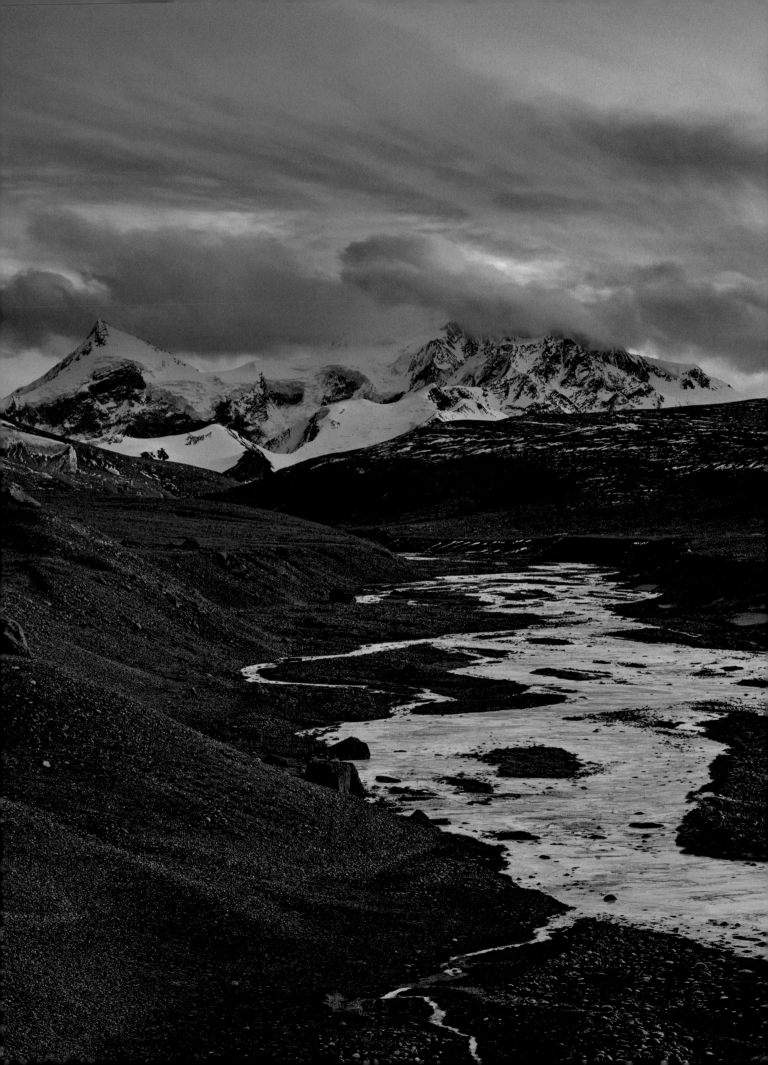

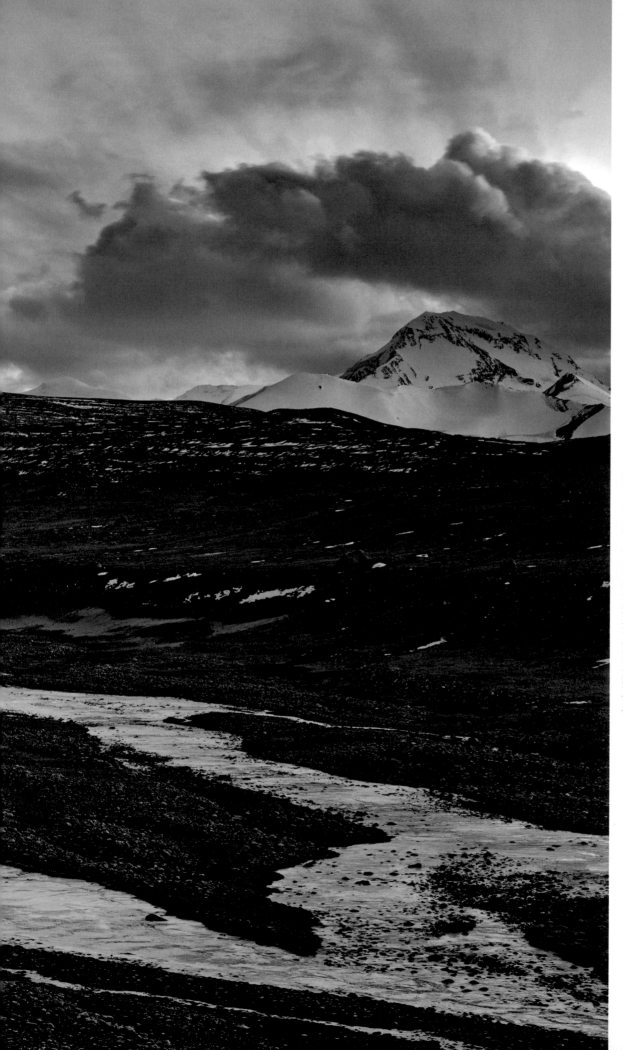

這是希夏邦馬峰北坡的冰川末端。落日餘暉中，景色奇絕。
我曾經三番五次前往拍攝希夏邦馬的冰川。

於是我原路返回，在兩個冰湖前仔細辨認，初步判定馬洛里當年拍攝的位置應該在西北方向一座不規則的圓形小雪山上。按照導航所顯示的經緯度，我開始往小雪山方向攀爬。然而，找尋之路並不順利，上上下下，左左右右，反覆折騰了好幾次，也沒找到準確的位置，反而越來越迷糊。茫茫雪山之中，除了我呼哧呼哧的喘息聲，一片靜寂。

最終我決定放棄透過經緯度找尋的想法，採用最老式，也可能是最可靠的運用參照物的方法。我對照著照片，先以卓奧友峰和右邊的雪山做為參照，然後順著山體橫移，確定角度後再沿著山坡往上爬。海拔五千多公尺的陡峭山體，讓負重的我氣喘如牛，一時雙腿發軟，腳沒踩穩，身體後仰，差點翻倒，我本能地翻身撲倒在地，緊緊貼住地面。也不知這樣折騰了多久，最終在一處略微平緩的山坡上確定了馬洛里的拍攝角度，心中大喜。此時手錶上顯示的海拔高度為 5630 公尺，距離我開始爬山已經過了近三個小時。雖然是緩坡，但傾斜的角度加上強勁的風，還是讓我有些站立不穩，急忙環顧四周，目力所及難以找到一處相對平坦的立足之地，最後只找到一塊可以避風的岩石，把相機包放下。

與 1921 年相比，眼前的冰川遠遠退縮，當年浩浩蕩蕩的冰塔林也消失得無影無蹤，原先覆蓋在黑色石頭上的冰川幾乎完全消融，被一個灰色冰湖所取代。曾經覺得「滄海桑田」這四個字像是一種撫今追昔的抒情，然而當我身處其中時，那種強烈的震撼令我喟歎不已。

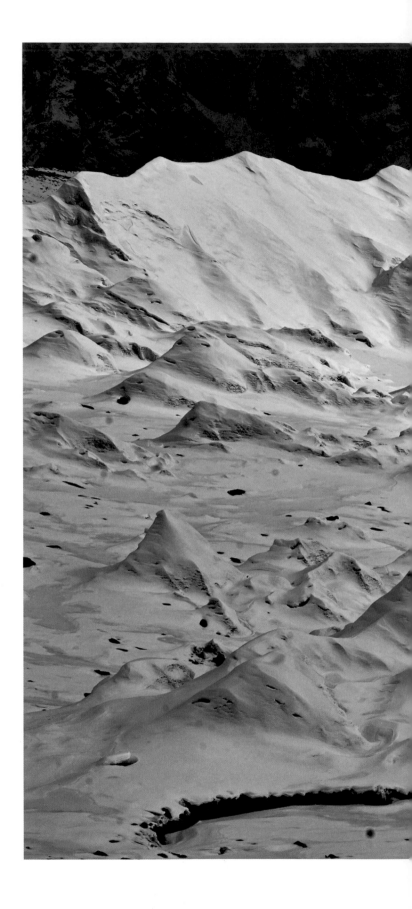

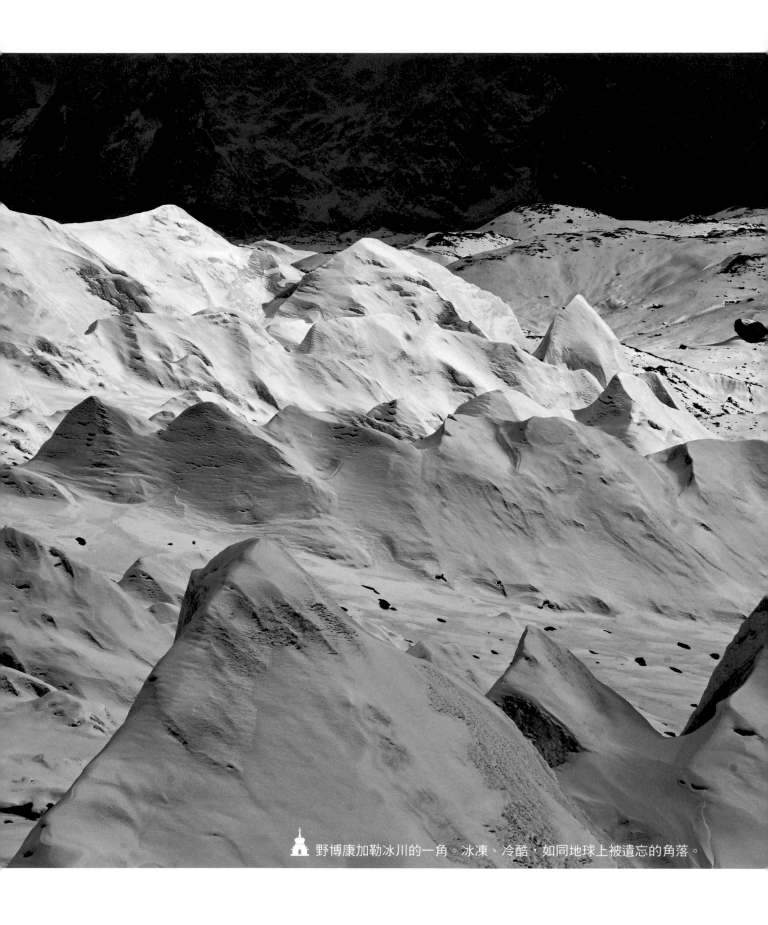

野博康加勒冰川的一角。冰凍、冷酷，如同地球上被遺忘的角落。

　　　　　　　　貳、冰川博物館　潔白的樂章

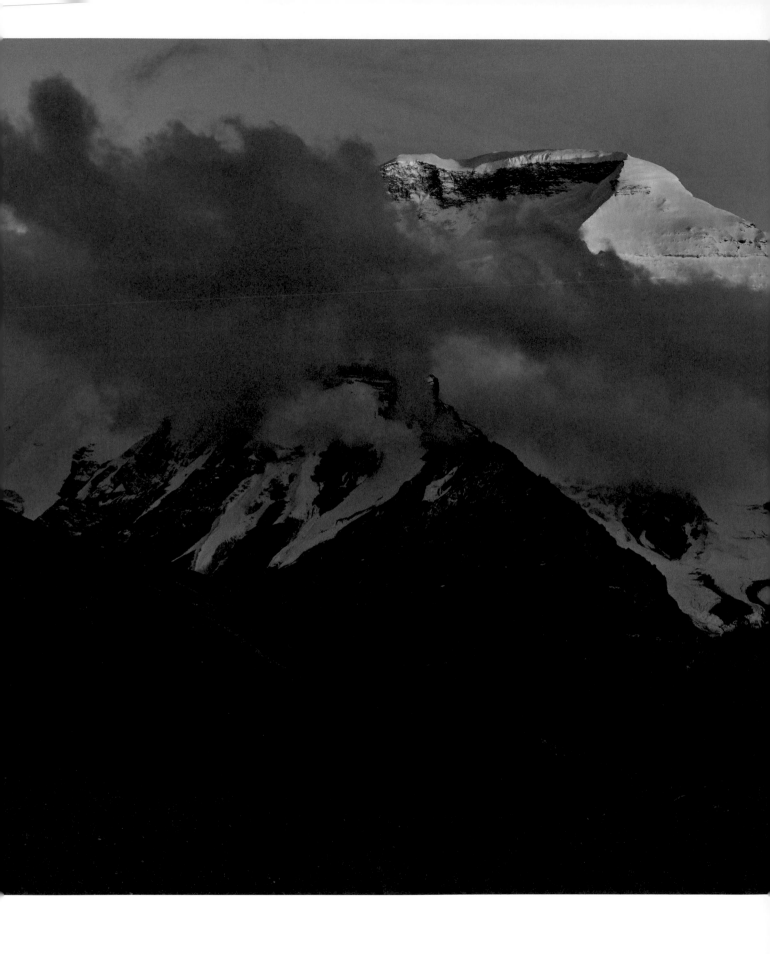

西藏 ，永遠之遠
Tibet, An Eternity Away

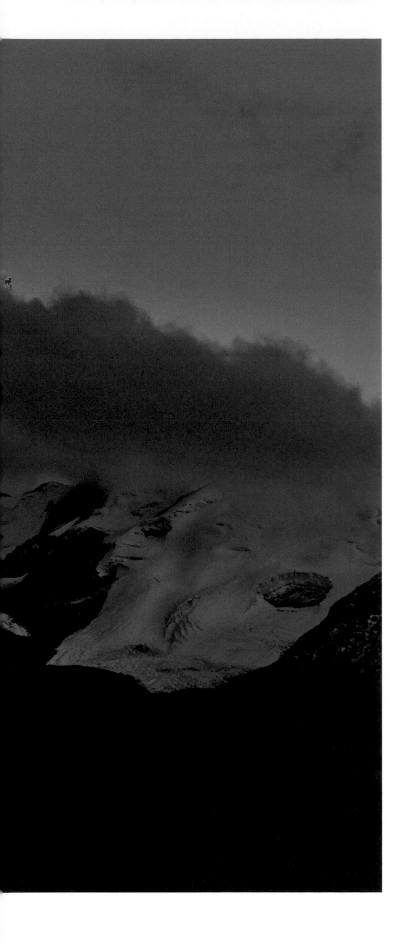

環顧四周，緩坡周圍一片荒蕪，褐色沙石結構的山體上幾乎寸草不生。那裡不僅遠離水源，更遠離卓奧友峰的登山路線，從卓奧友峰大本營的分岔路口到我當時所在的位置，起碼要徒步五、六個小時。當年馬洛里為何來此拍下這張照片？難道他冥冥之中知道多少年後，必有後人踏著他的足跡重溫歷史？

我用三部手機分別按照馬洛里的照片構圖拍了幾張，又用阿爾帕相機、索尼相機分別進行了拍攝，然後認真地將該地的經緯度資訊記錄下來，希望十年之後，自己還可以重返這裡，為大自然留影，將這樣的紀錄延續下去，留給後世。

拍完卓奧友冰川，我在定日休息了一個晚上，身體的疲累和精神上的亢奮讓我很久才入睡。第二天，我返回拉薩與小米影像拍攝團隊會合。團隊中的六人全都是第一次進西藏，而且毫無戶外經驗，更要命的是因為趕時間，團隊只能在拉薩休整一天，而這一天還必須做一連串準備工作。這讓我不禁為團員感到擔心。事後證明，我的擔心是對的，團隊中的霍導因拍攝途中出現嚴重的高原反應，不得不被緊急送往日喀則醫院搶救，所幸最終沒有危及生命。

🛕 日落卓奧友峰。卓奧友峰位於喜馬拉雅山脈中部，西藏境內的北坡西山脊是其傳統登山路線。

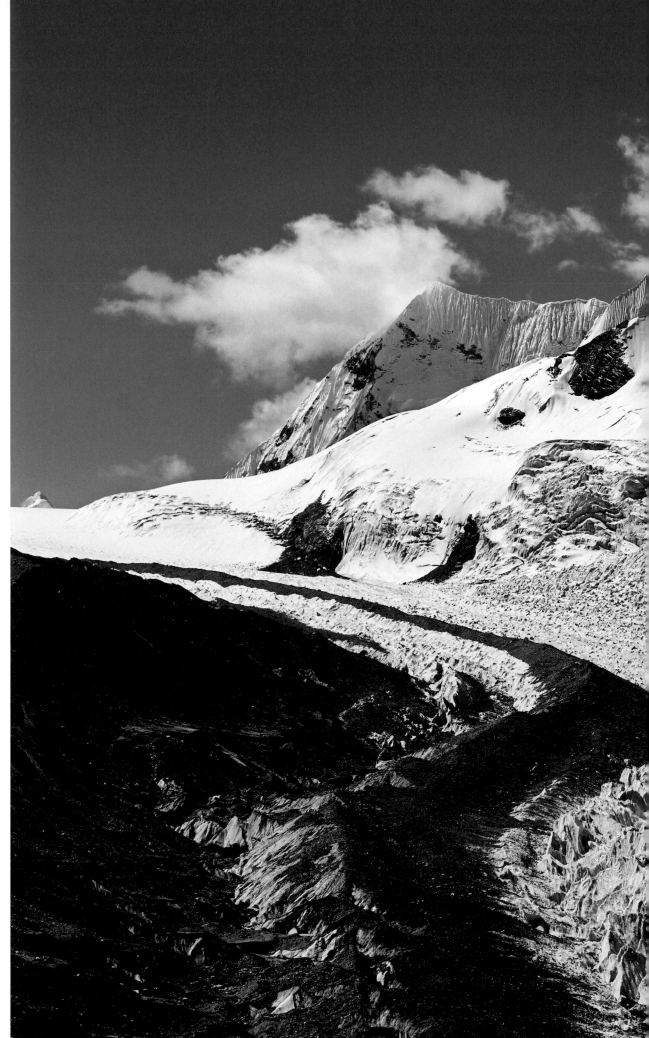

我曾經在尼泊爾境內拍過另一段格重巴冰川，同樣奇麗壯觀，讓人不禁感歎大自然的鬼斧神工。卓奧友冰川其中一段。浩浩蕩蕩的冰川一覽無餘，遠遠望去，發出藍幽幽的光芒。

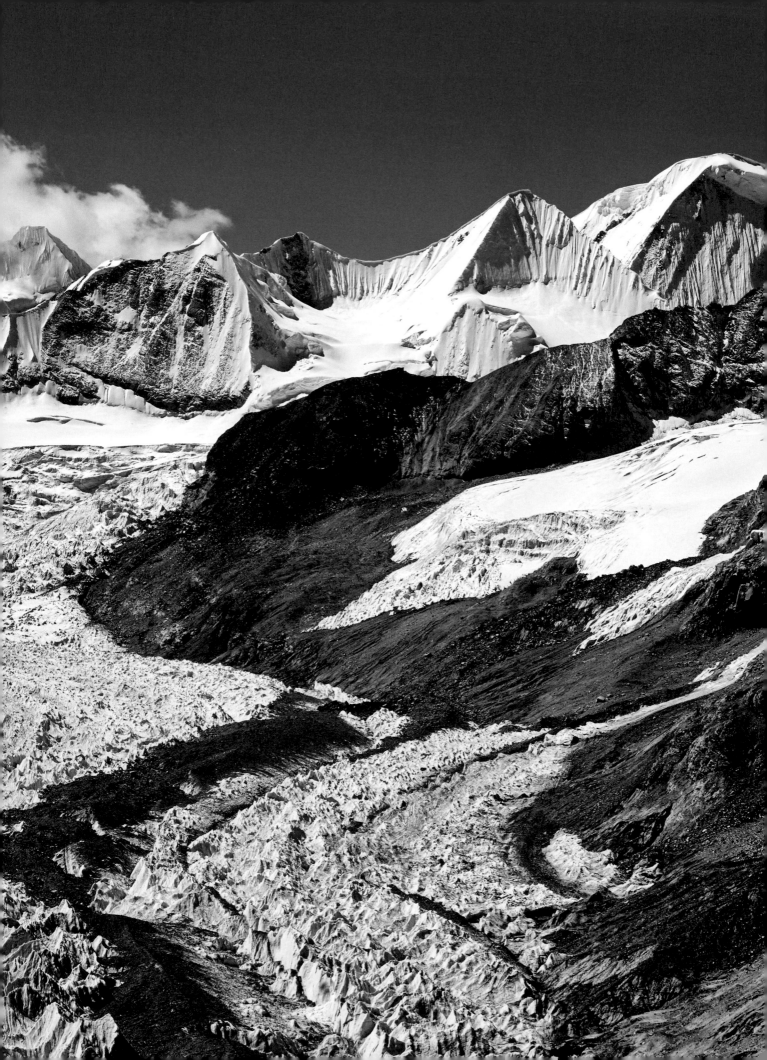

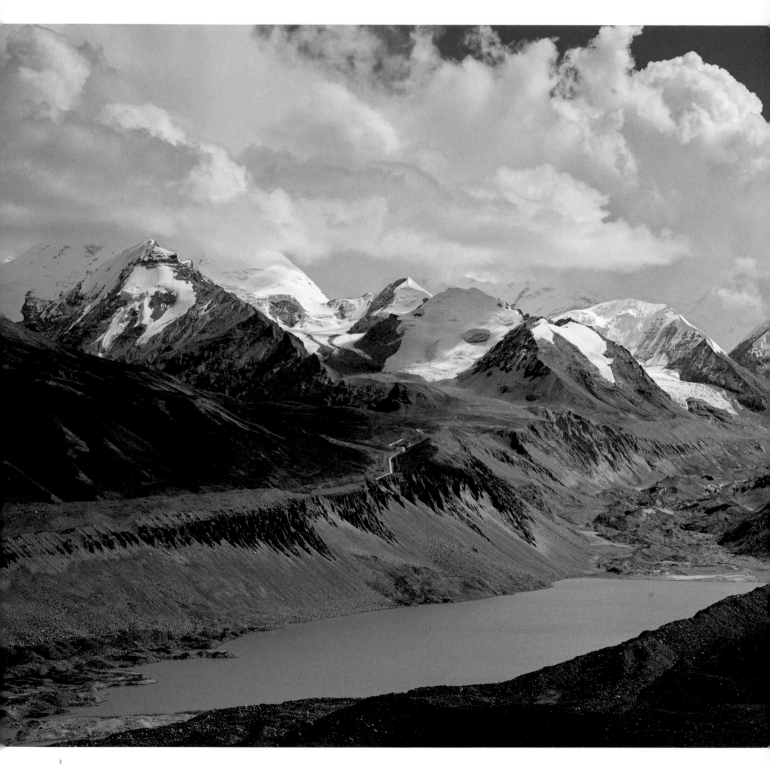

卓奧友冰川退縮嚴重。原先覆蓋在黑色石頭上的冰川幾乎完全消融，被一個灰色冰湖所取代。

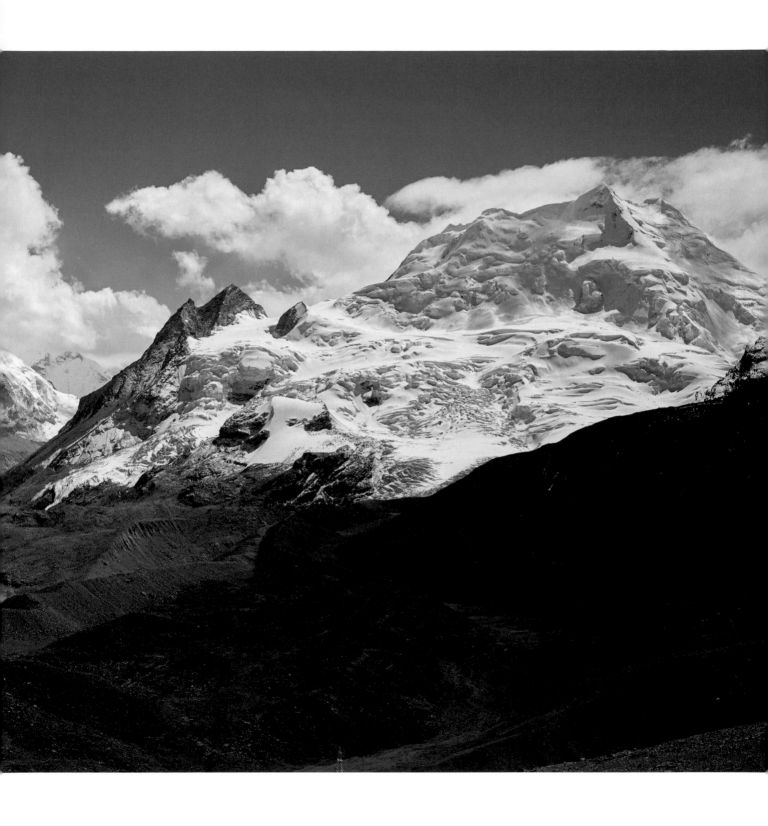

貳、冰川博物館　潔白的樂章

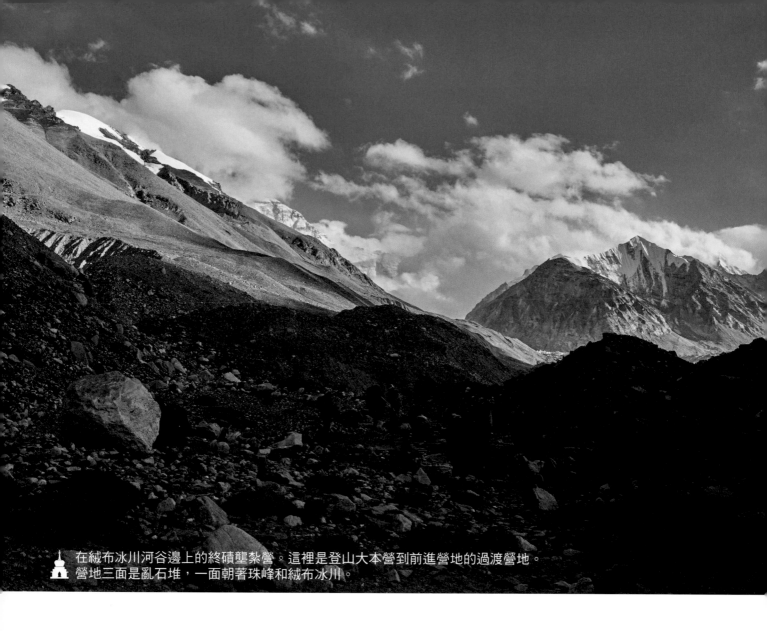

在絨布冰川河谷邊上的終磧壟紮營。這裡是登山大本營到前進營地的過渡營地。營地三面是亂石堆，一面朝著珠峰和絨布冰川。

　　當我克服所有的困難後，終於站在海拔 5200 公尺、真正意義上的珠峰北坡大本營時，我激動難抑。

　　珠峰北坡大本營位於絨布冰川的末端，建在絨布冰河的沖積扇上，河水緩緩從大本營前方流過。珠峰的登山季是每年春季、夏季的 4 月、5 月，和秋季的 10 月，大多數登山者都選擇春季登山，所以此時秋季的珠峰北坡大本營除了我們雇請的背夫和幾匹犛牛外，空無一人。

　　我配合小米影像團隊完成在絨布河谷的拍攝

後，便迫不及待想前往絨布冰川，於是與留守崗位的王導商量，由我先帶領背夫與犛牛隊伍前往紮營地紮營，王導和拍攝團隊跟隨一名背夫按照自己的步伐緩慢跟進。

　　從珠峰北坡大本營到海拔 5300 公尺的紮營地，基本上是沿著由絨布冰川堆積出來的側磧壟的土路緩慢攀爬。這是從珠峰北坡攀登珠峰的必經之路，每年來來往往的登山者們用自己的足跡踩踏出了一條明顯的小路。

　　高高的側磧壟阻擋了我的視線，我爬上附近

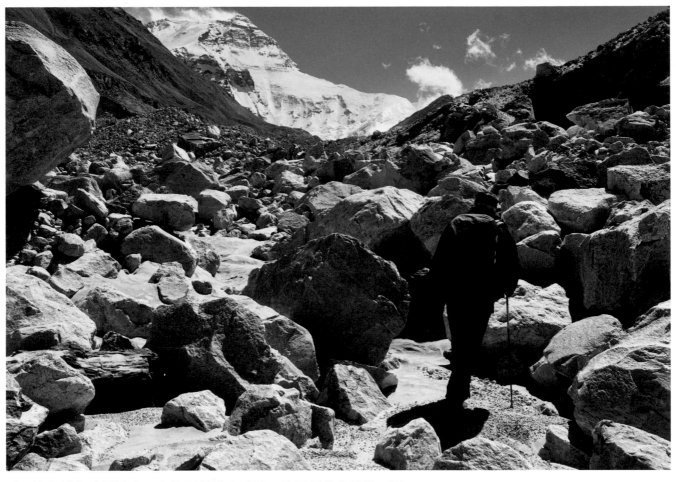

前往絨布冰川途中。由於不是登山線路，也不是徒步線路，沿途根本無路可循，只能根據不遠處珠峰的位置來判斷前進方向。

的一個小山丘，試圖看見絨布冰川，沒想到，前面又是一座更高的小山，接連爬了幾座，依舊沒有看見絨布冰川。我只好放棄，回到小路，老老實實地埋頭趕路。兩個小時後，到達紮營地。

從北坡攀登珠峰曾經有八個登山營地，近年來隨著科學技術的進步、裝備的輕量化及登山經驗的積累，登山者的攀登難度和時間都有所減少，珠峰北坡的攀登營地也相應有了很大的變化，現在只需要建立六個營地就可以實現對珠峰的登頂攀登。

我們紮營的地方是登山大本營到前進營地的過渡營地，也是傳統的北坳登山線路與穿越絨布冰川的西北山脊線路的分界線。營地三面是亂石堆，一面朝著珠峰和絨布冰川。我爬上營地旁邊的小山丘，浩浩蕩蕩的絨布冰川一覽無餘，在大部分被礫石覆蓋的冰川盡頭，就是著名的絨布冰川的冰塔林。

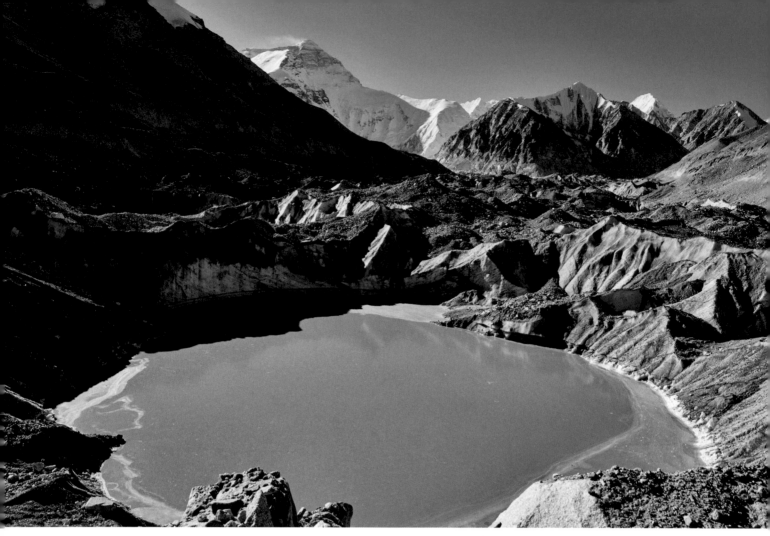

因冰川退縮而形成的冰湖。雖然變化是大自然的一部分，
然而當人類參與其中時，不得不時刻保有警醒之心。

　　遠遠望去，夕陽西下，冰塔林發出藍幽幽的光芒。由冰川所塑造的景觀中，最為獨特的當屬冰塔林了。它的形成受許多條件的制約，是大自然慢慢地精雕細刻的作品。在我看來，這是致命的誘惑。

　　等我安排好晚上的紮營與晚飯，天色已晚，但仍舊沒見到王導和團隊的影子。我擔心他們的安危，數次爬上終磧壠瞭望，可是直到夜色完全籠罩營地，也不見其蹤影。我心急地拿上一罐氧氣，打著頭燈沿原路返回，走了十幾分鐘，終於看到前面晃動的燈光，懸著的心才終於放下。

　　到達營地的拍攝團隊狀況都不太樂觀，尤其是王導，體力透支得幾乎虛脫。晚飯後，我建議留守崗位的王導與其他工作人員在營地休整，不必跟我進入絨布冰川，用無人機航拍即可，因為海拔 5000 公尺的高度對他們來說，已時時刻刻都

蘊藏著極大的風險。更何況深入冰川拍攝，陡峭的山勢，疲勞和高原反應帶來的強烈不適，藏在暗處的冰裂縫等，都是不得不面對的事實。

記得有一年拍攝珠峰西南坡的昆布冰川（位於尼泊爾境內，攀登世界第四高峰洛子峰和從南坡攀登珠峰都需要穿越它）時，突遇暴風雪，大風捲著雪花，厚厚的積雪像海浪一樣，從山頂洶湧而下。幸好我及時趴在雪地上，一動也不敢動，否則後果不堪設想。

王導聽從了我的建議。

第二天早上，我草草吃完泡麵，帶著背夫就出發了。這一次，我同樣希望找到當年馬洛里拍照的地方，記錄下自 2007 年大衛·布理謝斯拍攝後，冰川發生的變化。

但一出發就遇到了困難。透過與馬洛里所拍的照片比較，我必須穿越絨布冰川上行到對面的山脊上。困難在於，如果從營地所處的側磧壟下到冰川，就必須繞過冰川末端的冰湖。冰湖雖然只有兩個足球場那麼大，但是繞過去也需要兩個多小時，這樣來回就是四個多小時，無法在當天往返。之前我曾想過在絨布冰川附近紮營，然而因為種種原因，我只能遺憾地取消這個計畫。

我觀察了一下周圍，最後將目光鎖定在不遠處由冰川礫石形成的近乎垂直的陡坡上。如果可以爬到陡坡的對面，從那裡下到冰湖，再到對面山脊應該近很多。我回頭看了看跟在身後的背夫。背夫是一位結實的年輕人，和我一樣，也是第一次到達絨布冰川。他似乎明白我的意思，朝我點了點頭。

雖然我知道面對這麼陡的坡，即使爬上去，下來也是個大問題，但是沒時間猶豫，只能走一步算一步。我和背夫兩人簡單分了一下負重，然後手腳並行，沿著陡坡蛇形往上爬。腳底下的冰川礫石大小不一，隨著我們的踩踏簌簌滑動。難爬，再加上精神高度緊張，沒一會兒我就出汗了。

待爬到山頂，沿著另一壁下去時，更是使出吃奶的力氣跌跌撞撞前行，腳下冰川礫石的推力根本不容我們稍微停留。我們只能不由自主跟著往下滑，旁邊又沒有可以抓握的東西。順著陡坡奔跑的我，感覺到冰川礫石在腳後跟滑動，聽著腳下傳來令人毛骨悚然的「沙沙」聲，簡直是連滾帶爬地下到了陡坡底部。

找到一個安全的地方後，我們兩個邊喘著氣，將灌滿沙土的登山鞋清空，邊望著面前的冰湖，考慮要如何渡過。從營地看起來沒有一絲波瀾的冰湖，其實水流頗為湍急，水中零星幾塊渾圓的石頭，看起來根本站不住腳。但沒有別的選擇，只能蹚水過河。

背夫脫下鞋襪，習以為常地踩進冰湖中，我不敢效仿他。得益於多年徒步經驗，我的背包裡總是多準備一雙襪子，所以我一隻手提著鞋子，穿襪下河。踏入冰河的一剎那，刺骨的冰冷讓我打了一個寒戰。趁著雙腳還沒有麻木，我快速踏上冰河對岸，到達絨布冰川。

由於這裡不是登山路線，也不是徒步路線，冰川上沒有任何人類活動的痕跡，我只能憑著大致的方向前行。在高大起伏的冰川上攀爬，沒有明確的指引，我們常常走冤枉路，好不容易爬上一座冰山頂，卻發現眼前是冰川懸崖，只好退下來尋找新的路線。來來回回上下折騰，終於找到出發前目測到的馬洛里拍攝地點，卻耗費了四個小時才爬上那道山脊。站在面臨懸崖的山脊上，珠峰與腳底下蜿蜒的絨布冰川一覽無餘，隱隱可以看到遠處珠峰西北壁下的冰塔林。

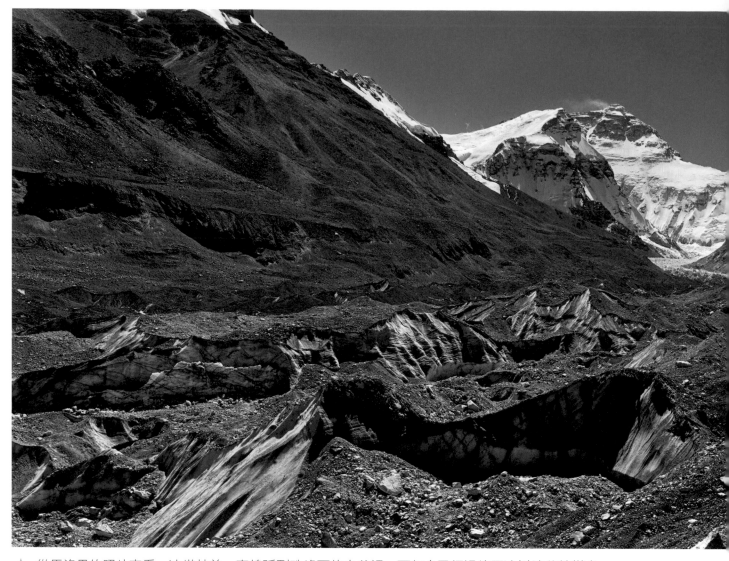

從馬洛里的照片來看，冰塔林曾一直綿延到珠峰下的山谷裡，而如今已經退縮至冰川峽谷轉彎處，
由此形成的側磧壟則成了一道道懸崖。

西 藏 ， 永 遠 之 遠
Tibet, An Eternity Away

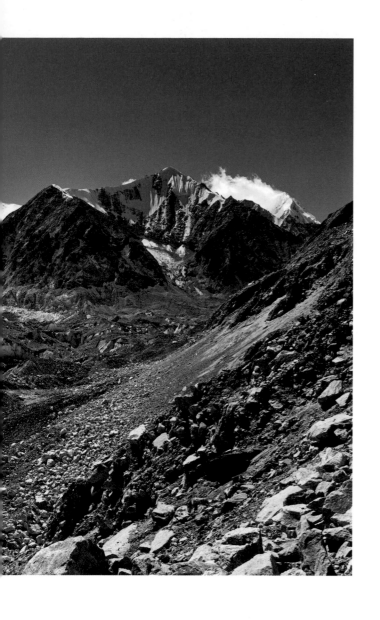

在來絨布冰川前，我曾特意前往北京拜訪了冰川拍攝專家劉鐵生前輩。1970年代，劉鐵生曾以部隊戰地記者的身分，跟隨測量部隊到達絨布冰川。翻看劉鐵生近五十年前所拍攝的絨布冰川冰塔林黑白照片，眾多乳白色的冰塔拔地而起，魁偉壯麗，晶瑩剔透。劉鐵生談起壯觀的冰塔林激動不已，令我非常神往。然而，現在我只能遠望冰塔林而無緣拍攝，這種遺憾如針扎一般令我痛心。

我架好相機，掏出手機，這時無人機也及時到位。與馬洛里近百年前的照片相比，眼前的冰川雖然依舊浩浩蕩蕩、氣勢雄偉，然而退縮情況已經非常明顯。從照片上看，當年冰塔林一直綿延到珠峰下的山谷裡，而如今已經退縮到冰川峽谷轉彎處，由此形成的側磧壠則成了一道道懸崖，我們剛才攀爬的陡坡就是懸崖的一部分。

我一邊按快門，一邊情不自禁地思索，與偏離卓奧友峰的登山路線一樣，這裡同樣也偏離珠峰攀登路線，是什麼原因讓馬洛里這位登山家一次又一次地偏離登山路線，用鏡頭記錄下了當時的氣候環境，讓百年之後的我追隨到此，與心目中的英雄展開穿越時空的無聲交流？

從嚴格意義來講，馬洛里和大衛所拍攝的照片都不是傳統意義上所謂的攝影「大片」，甚至談不上「美」，更談不上「藝術」，但是，我卻希望能夠像馬洛里、大衛這些前輩那樣，用自己的鏡頭記錄人類居住的這顆星球的點滴變化，記錄人與大自然和諧共處之道，用鏡頭警醒人類關注環境保護。這樣的照片，雖然不「美」，不「藝術」，但是在我的眼裡是最有溫度和生命力的照片，也正是攝影作品的最高境界。

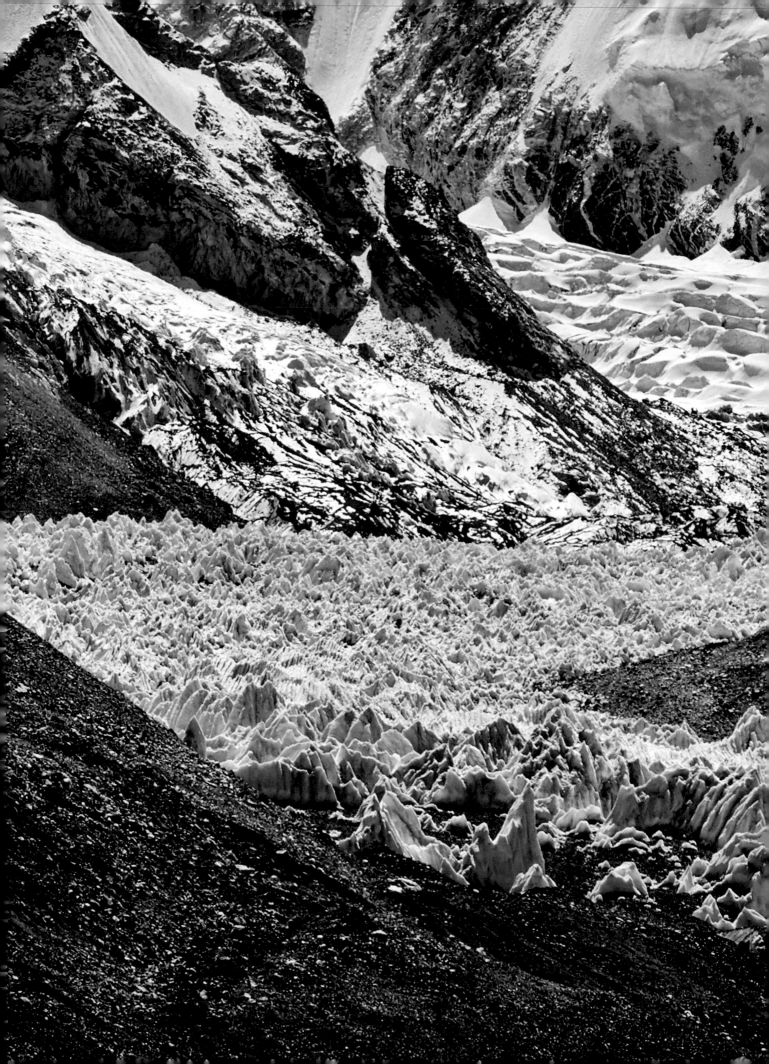

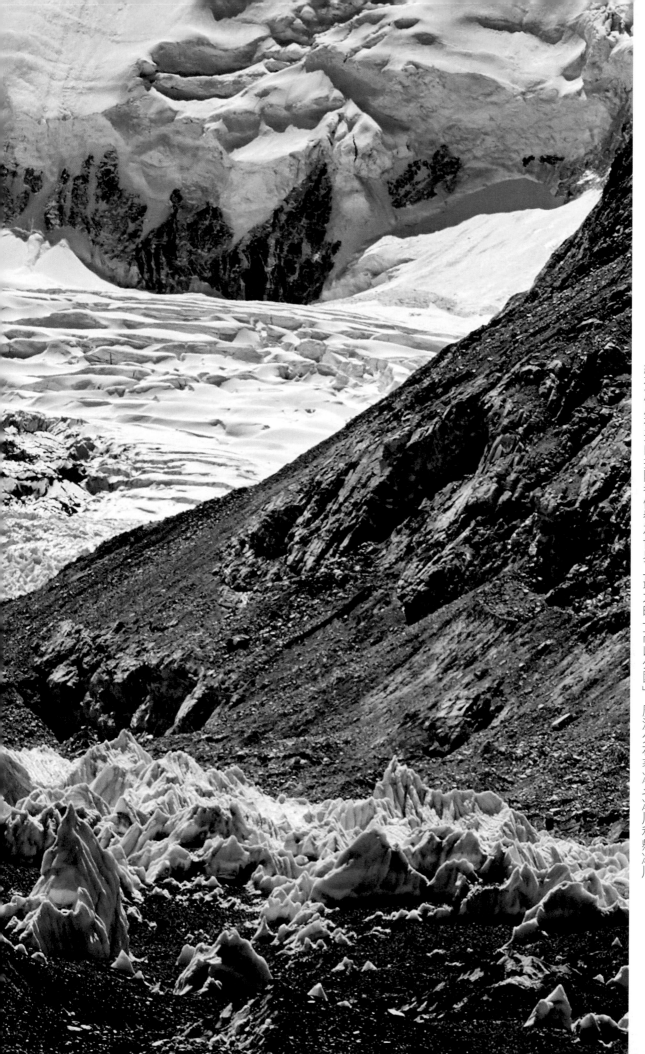

並擁有無數的冰蝕湖、冰陡崖等。可惜我無法深入，萬分抱憾。

絨布冰川被登山探險者們譽為世界上最大的「高山公園」，廣泛分布著冰斗冰川和懸冰川，

05 那些曾經的
無名冰川

一切源於偶然，一切又似乎是命中註定。

2016 年 3 月，我閒來無事，前往距離拉薩僅 210 公里的普莫雍錯湖周邊閒逛。普莫雍錯海拔約為 5100 公尺，位於喜馬拉雅山脈主山脊的北坡、山南地區的洛扎縣和浪卡子縣交界處，與不丹相鄰。它周圍雪山聳立，其中著名的九大神山之一庫拉崗日雪山是它的發源地。

初春的普莫雍錯，遠看湖面依舊結著厚厚的藍冰；驅車駛近，冰面反射著陽光，光彩熠熠。

十年前，我曾經來過這裡。那時候，由於交通不便，人跡稀少，唯有位於湖岸的推村有十幾戶以養羊為生的牧民。推村被認為是世界上海拔最高的村落，但從我個人實地行走的經歷來看，海拔最高的村落應該是阿里地區日土縣的松西鄉，那裡海拔是 5218 公尺。

推村有一座寺廟，名字叫推寺，距今已有八百多年的歷史，幾座破舊的房子孤零零位於峭壁之上，給人凜冽之感。記得初次看見它，正是繁星當空，萬籟俱寂之時，那一刻，我強烈感受到了一種恍若穿越時空、不知今夕何夕的震撼。後來夜宿寺裡，寺裡的僧人告訴我，寺廟雖小，卻歷史久遠。早年間，寺廟建在碧波萬頃的普莫雍錯湖心小島上，一年當中只有 1 至 3 月間湖面結冰時，僧人才能與陸地往來。建廟之用意，不言而明，旨在苦修矣。

因為沒有明確的目的，我一時興起，決定再次拜訪推寺。那個時候，我並不知道，因為這次偶然的拜訪，自己即將迎來一段奇妙的際遇。

晚上，我照舊夜宿寺裡。與寺裡的兩位僧人聊天時，年長的僧人無意中說起自己年輕時繞湖轉經，在湖對面靠近不丹的那一字排開的雪山下，曾經看見過非常漂亮的冰川。我聽了之後非常興奮，迅速打開 GPS 進行搜索。

根據僧人所說，我初步判定冰川應該位於海拔 7326 公尺的卓木拉日雪山一帶。卓木拉日雪山是喜馬拉雅山脈的第七座山峰，西側在中國境內，

東側在不丹境內，至今還未曾有人登頂，被譽為「聖潔的淨土」。第二天一早，告別兩位僧人，我就迫不及待沿著湖邊向對岸進發。

我對冰川的熱愛不亞於雪山。每次走在冰川上，總覺得安靜與孤獨觸手可及。中國是地球上中低緯度帶上的第一冰川大國。根據《中國冰川目錄》最終統計，中國共發育有冰川 46,377 條，面積 59,425 平方公里，冰儲量 5590 立方千公尺。其中面積最大的冰川是位於青藏高原中部的普若崗日冰川，面積達 422 平方公里；最南部的冰川是雲南玉龍雪山冰川；位於四川海螺溝的冰川冰瀑布是中國已知的最大冰瀑布；而位於藏東南的阿扎冰川則是中國最低緯度的最低海拔冰川，冰川末端向下延伸到海拔兩千四百多公尺的森林中。西藏為中國冰川分布的集中地區，冰川面積達 27,676 平方公里。

2005 年秋天，我曾探訪過來古冰川和米堆冰川，記憶深刻的是第一次赤腳蹚過冰河站到來古冰川之上，水寒刺骨，讓我幾乎是跳著走完的。

來古冰川位於昌都地區八宿縣然烏鎮境內，而一山之隔的米堆冰川則位於波密縣玉普鄉境內，距離 318 國道僅八公里，是西藏最重要的海洋性冰川，被評為中國最美冰川之一。米堆冰川下端是針葉、闊葉混交林地，皚皚白雪終年不化，鬱鬱森林四季常青。據資料介紹，受喜馬拉雅山東段的氣候影響，米堆冰川雖然位於北緯 29 度的位置，但是冰川末端的溫度卻比大約北緯 44 度的柏格多山的冰川還要低，是中國現代冰川中較為特殊的現象。

然烏湖到波密這一帶冰川眾多，被稱作冰川之鄉。2007 年的冬天，我從林芝地區察隅縣返回途中，翻越海拔 4900 公尺的德姆拉山口後，無意中發現距離不遠的一處雪山附近有一座冰川。經過 2009 年、2012 年先後探訪，我最終在然烏鎮和察隅縣交界處高山上登上了這座冰川。

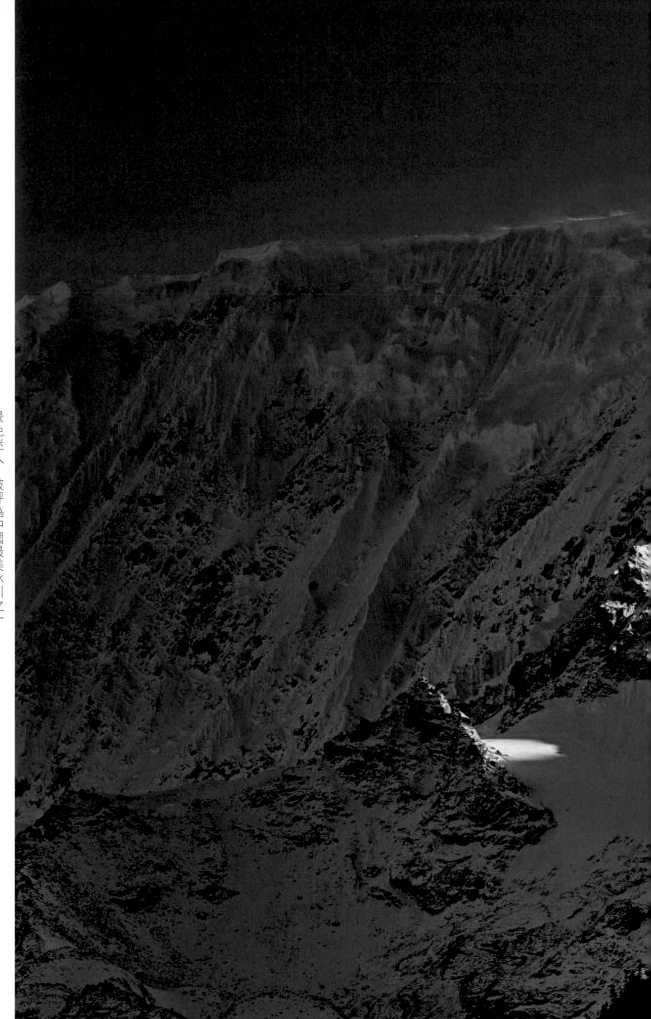

景色迷人，被評為中國最美冰川之一。作為季風海洋性冰川，米堆冰川高處常年閃耀，而低處的冰川末端卻延伸至亞熱帶常綠闊葉林中，

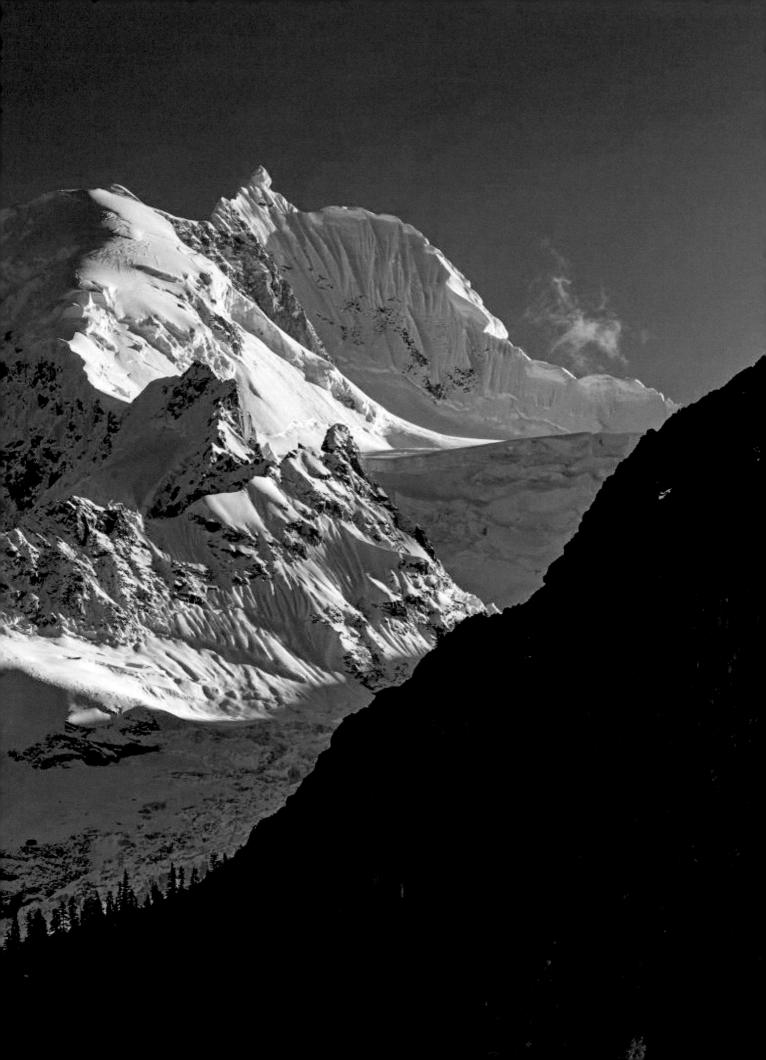

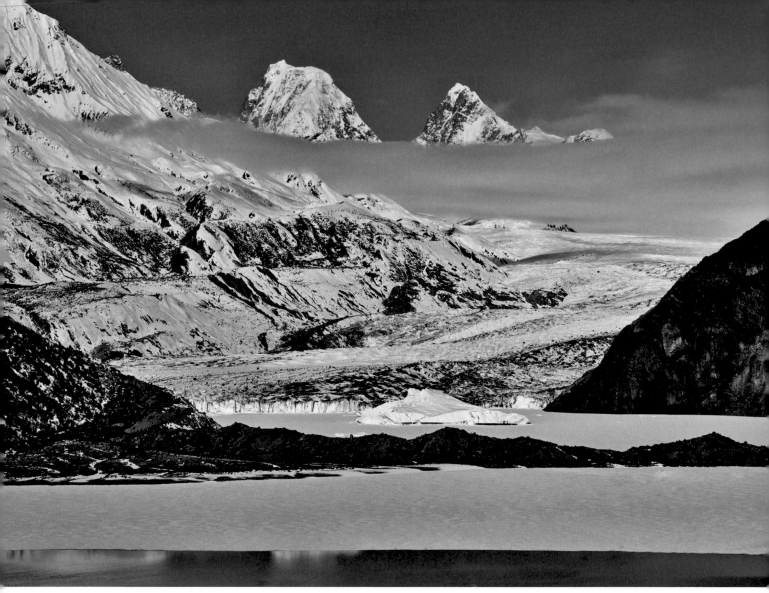

來古冰川位於然烏湖附近的來古村，是一條宛若巨龍的冰川群，需
跨過冰河才可到達，屬於海洋性冰川，是當地天然的資源補給站。

這座冰川沒有常規的終磧壟，潔白的冰川由遠處的雪山間蜿蜒而下，在早晨溫暖的光線下，從冰川末端剝離的巨大冰塔林晶瑩剔透。我小心翼翼地走進冰塔林之間尋找拍攝角度，陽光透過冰塊展現出迷人的藍調。站在冰川上極目眺望，周圍巍峨的雪山聳立，令人心曠神怡。這就是後來被命名為「仁龍巴」的冰川。海拔 4800 公尺的仁龍巴冰川是地球上少有的中低緯度海洋性現代山岳冰川，值得慶幸的是至今尚未被開發。

由推寺出來不久，土路坑坑窪窪，飛馳的車子捲起高高的揚塵，與遠處的雪山連成一片。青藏高原的 3 月，正是天氣說變就變的日子，尤其是靠近雪山、大湖的地區，天氣只能用變幻莫測來形容。

當我驅車準備翻越一座小山時，遠處飄來一大片烏雲，如同碩大的羊毛氈，在普莫雍錯湖面

上翻滾、騰躍，極為壯觀。身為一名高山攝影師，我酷愛特殊天氣，尤其是暴風雪，雖然數次在暴風雪天氣裡遭遇險境，但總是好了傷疤忘了疼。壞天氣對我有著致命的誘惑，這一次當然也毫不例外。我立刻踩下油門，直奔不遠處離湖最近的一座小山，準備開到山頂，找到最佳拍攝角度。

車子嘶吼著沿著山脊慢慢往上爬。起初，山路還是沙石混合，但隨著越爬越高，道路完全變成了鋒利的片石。片石對輪胎的傷害是致命的，我一邊暗罵自己瘋狂，一邊決定還是下山為妙。但是只聽撲哧一聲，左後胎還是被割破了。這時，狂風暴雪瘋狂而至，我的心瞬間就涼了。要知道，這種天氣，在海拔五千多公尺的山頭上，沒有人會幫助更換輪胎。

狂風捲著雪、夾著沙礫劈頭蓋臉，我只能趕緊躲回車上。車裡雖然暖和一些，但無遮無擋、孤零零停在山脊上的車體被狂風肆意狂虐；兩噸多重的車，宛如汪洋中無助的小船搖來晃去，如果風再大一些，極有可能被掀翻。雖然我知道將車停在這個位置非常不安全，但是別無選擇，我只能蜷縮在車上，聽裏挾在狂風中的狼群嚎叫。

時間流逝，暴風雪依舊沒有一點兒停下來的意思，我又累又冷，乾脆聽天由命地在車上打起盹來。也不知過了多久，迷迷糊糊間，突然聽到輕輕的拍門聲。我騰地坐起身，一時竟以為有狼群到來。待睜大眼睛細看，才發現暴風雪中有一張略顯蒼老的黑黝黝的臉正貼在車窗玻璃上朝裡面看。

他看見我發現他時，情不自禁咧開嘴巴笑起來，露出兩顆殘缺的門牙。他就是上山找羊的邊巴。邊巴只會說簡單的普通話，但是這絲毫不影響他手腳麻利地幫我換好輪胎。我一口一個老大爺表示感謝，後來我才知道，邊巴與我年紀相同。

在邊巴的指揮下，我一路驚險地從山上下來，並跟著他前往位於查布村的家裡避風雪。就跟位於青藏高原海拔 5000 公尺的其他村莊一樣，查布村也不大，僅有十戶左右人家。邊巴家裡與所有偏遠藏區的普通人家相似，幾乎沒有任何現代化的家居用品，屋子裡，兩隻剛出生不久的小羊羔溫馴地睜著大眼睛，怯生生地看著我。

邊巴開朗善談，一邊忙著給我煮茶，一邊跟我聊天。我向邊巴打聽附近是不是有冰川，邊巴肯定地點點頭，並好奇地問我打算去哪一處。這真是老天的饋贈，不僅讓邊巴救了我，還讓他引領我前往一個未探索之地。我恨不得馬上驅車前往，邊巴慢悠悠地提醒我，前往冰川的路不好走，沒有備胎絕不能開車進去。聽說補胎只能去幾十公里以外的縣城，我忍不住有些垂頭喪氣，看來明天沒法出發了。

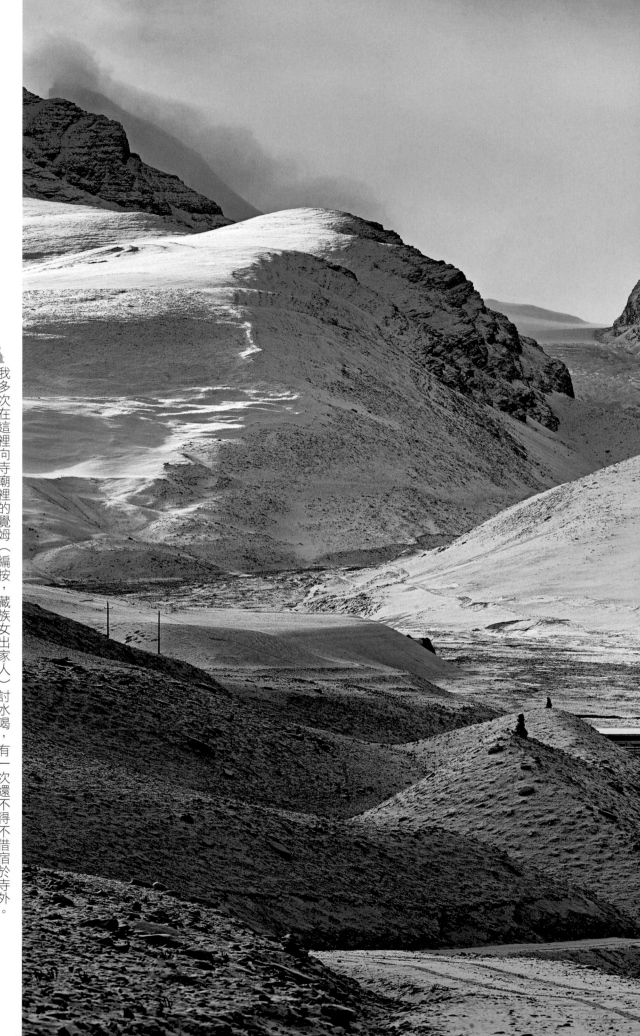

我多次在這裡向寺廟裡的覺姆（編按，藏族女出家人）討水喝，有一次還不得不借宿於寺外。位於西藏日喀則地區崗巴縣的曲登尼瑪寺，海拔五一〇〇公尺，藏身於喜馬拉雅腹地，被稱為「世界的盡頭」。

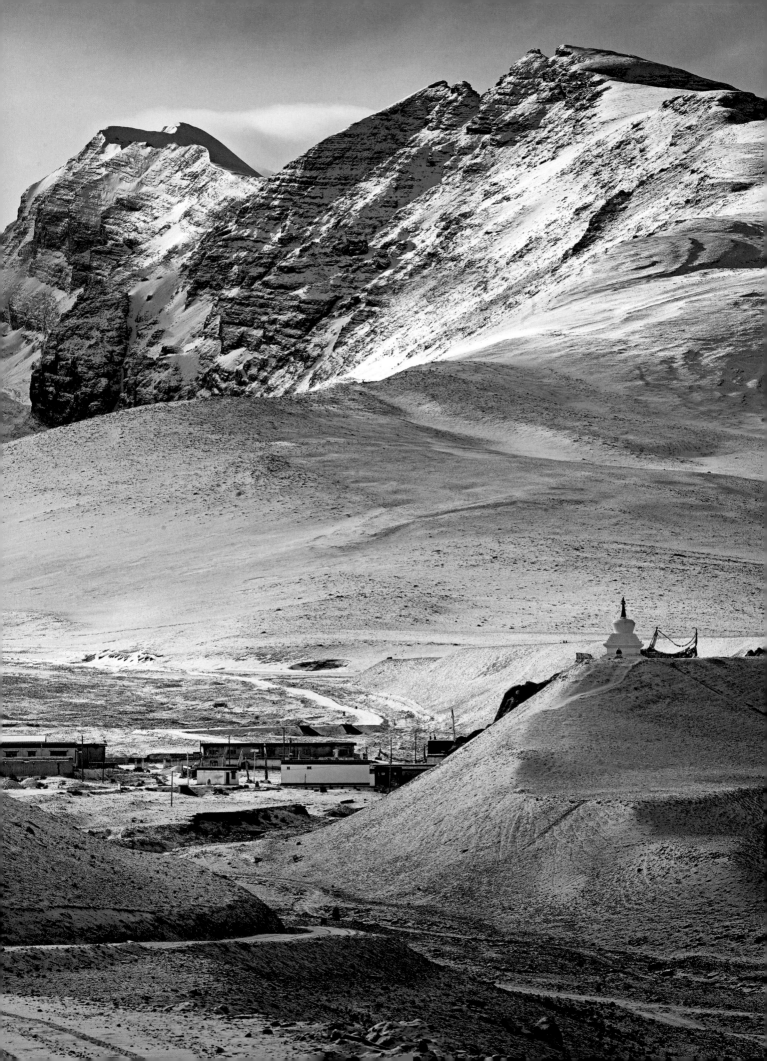

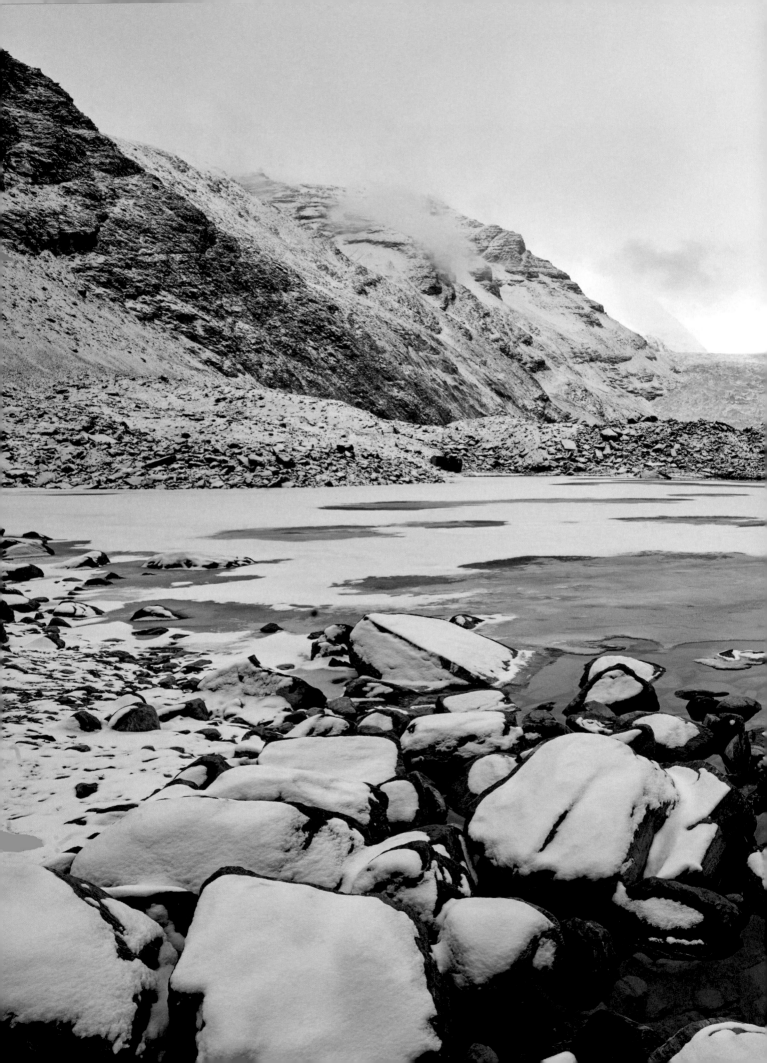

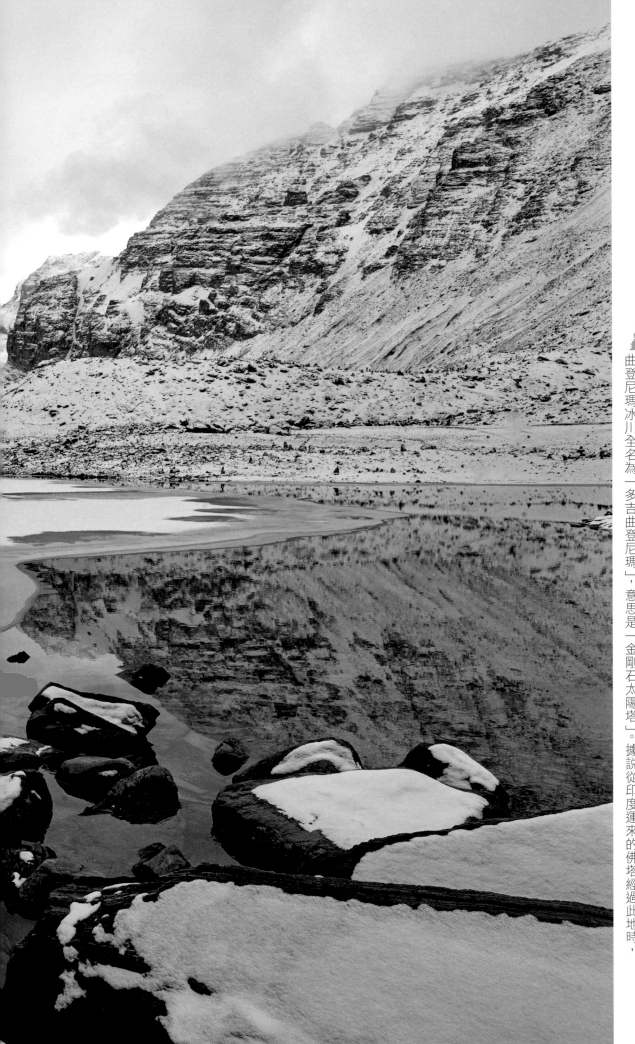

陽光正好照在塔上，所以冰川就有了這樣的名字。湖水清冷，被稱為「西藏神水」。據說從印度運來的佛塔經過此地時，曲登尼瑪冰川全名為「多吉曲登尼瑪」，意思是「金剛石太陽塔」。

邊巴朝我咧開嘴笑了笑，走出家門，沒過幾分鐘，領著一位四十歲左右的中年人進來。邊巴說：「讓年輕人去。」邊巴口中的「年輕人」叫索南，索南有一輛破破爛爛的小皮卡，他自告奮勇幫我去縣城修補輪胎。我一再叮囑索南路上小心，索南不以為然地朝我揮揮手，抱著輪胎走了。

晚上，我從車上拿下一些水果、蔬菜和泡麵，邊巴找出來一些風乾的犛牛肉，我們就這麼吃了一頓晚飯。藏區人們的生活都比較清貧，尤其是像查布村這樣偏僻的地區，極度缺乏蔬菜和水果。多年在藏區的拍攝經驗，讓我養成了在車上儲備充足的乾糧、水果和蔬菜的習慣。風乾的犛牛肉拿在手上輕飄飄的，如若無物。雖然全部是生吃，卻幾乎沒有膻味。在藏區，這是牧民放牧時的乾糧，也是我這個「肉食動物」的心愛之物。

索南回村子的時候已經很晚了，一直有些擔心的我終於安心地鑽進睡袋。邊巴怕我冷，特意將我旁邊的爐子生起了火。帶著對明天的期待和輕微的高原反應，我迷迷糊糊地睡了一夜。

第二天醒來，正是日出時分。我和邊巴，再加上他叫來的幫手索南一起出發。在邊巴的指揮下，我駕車翻越了一道山脊。在山脊上，我停車遠望，只見山脊下方是一大片由上萬年冰川融河衝擊而成的巨大河灘，其間無數條結冰的小河泛著亮光，而在小河之間又有無數個草垛，綿延不絕。

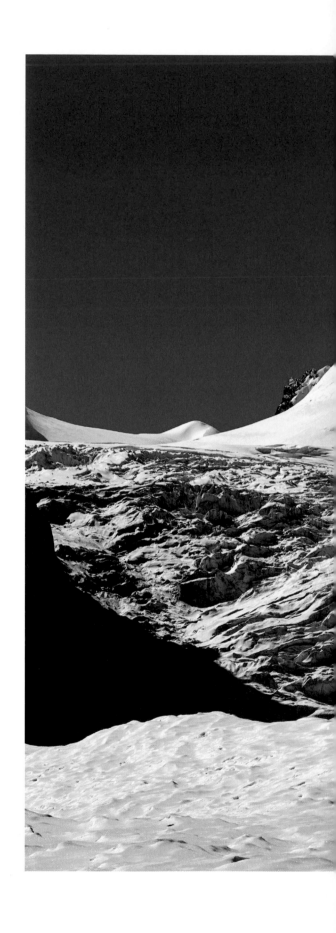

 海拔 4800 公尺的仁龍巴冰川，為少有的中低緯度海洋性現代山岳冰川，沒有常規的終磧壟，潔白的冰川由遠處的雪山間蜿蜒而下。

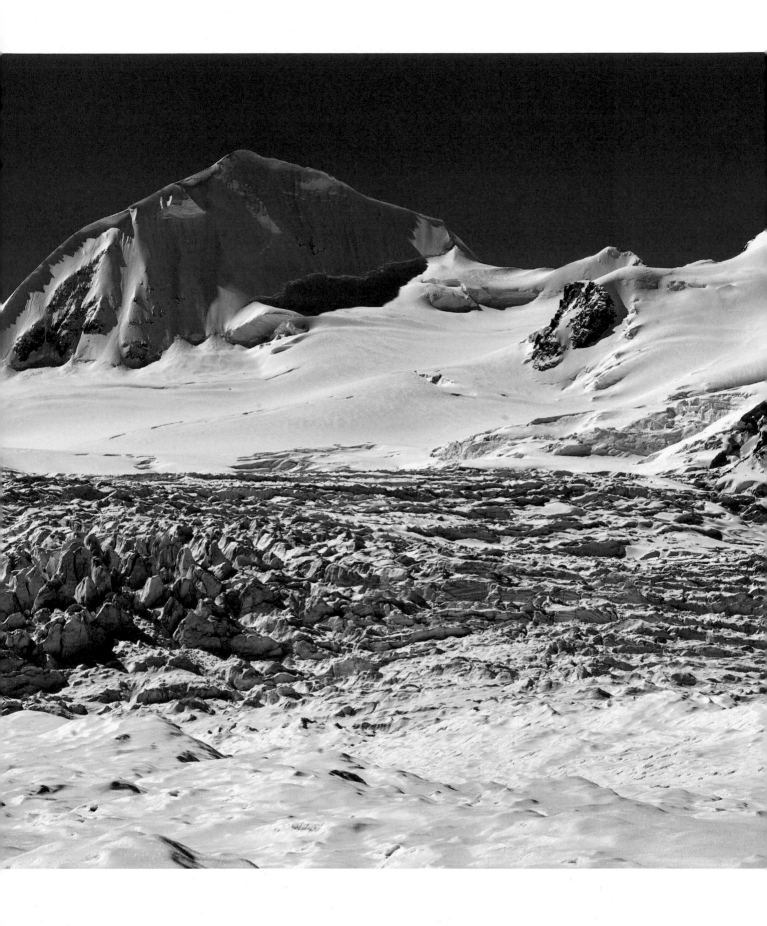

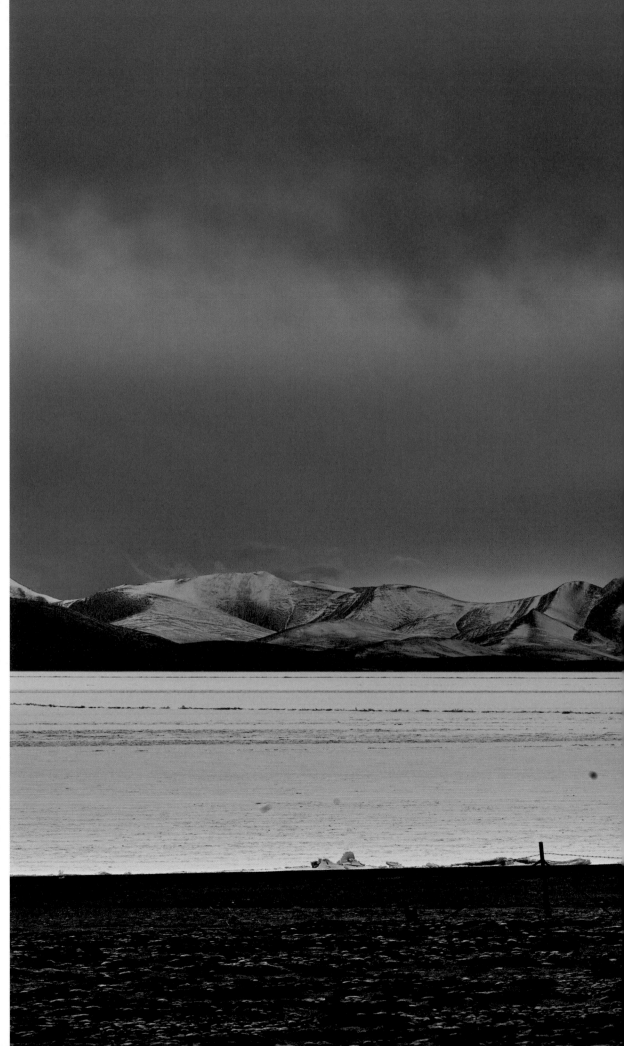

寂寥的夜晚，臨湖而立的推寺更顯得長夜漫漫。
冬日的普若崗日，冰面宛如靜止的波濤。

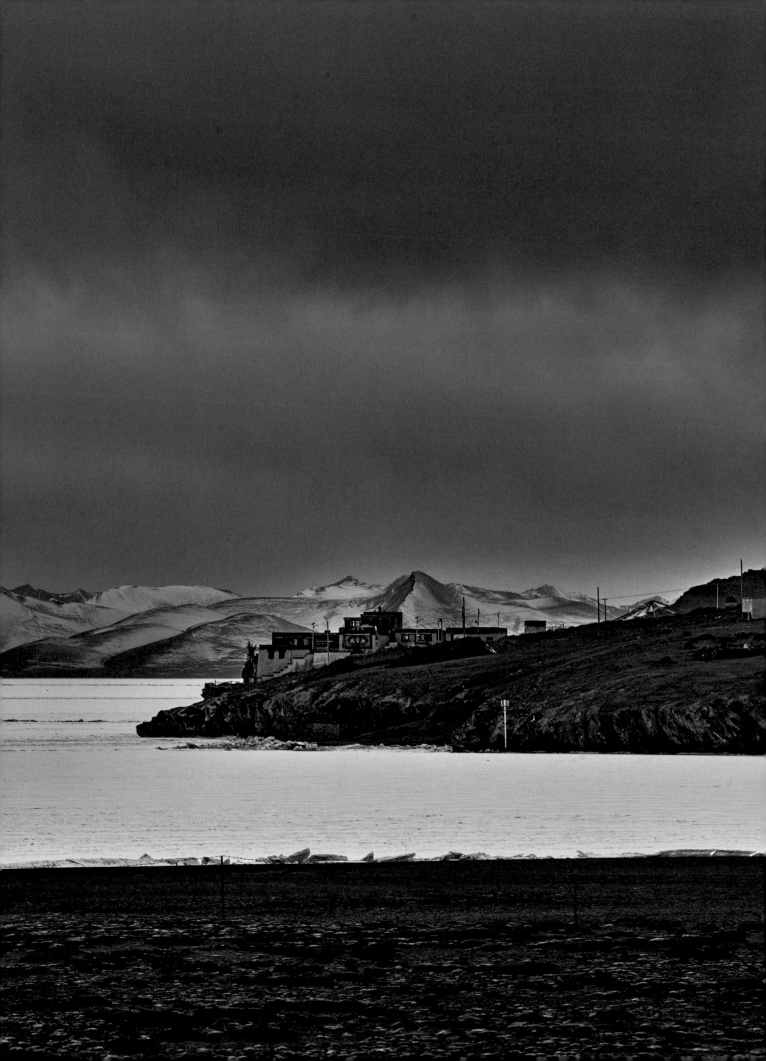

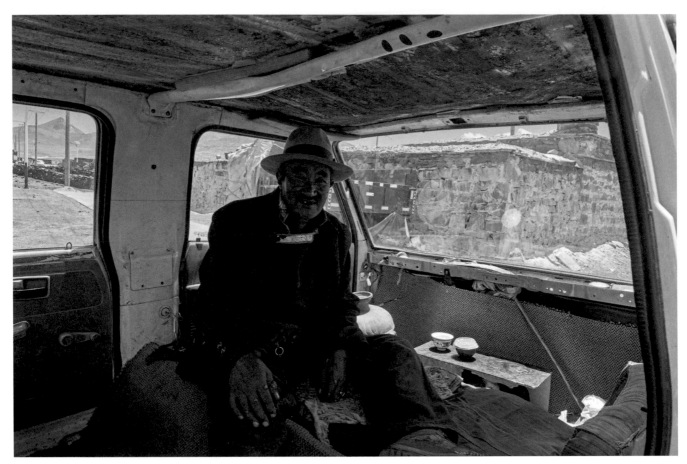

與我同年的邊巴成為我每次到洛扎必看望的老朋友。
坐在廢棄的車裡喝酥油茶，是他一天中最大的享受。

邊巴指著遠處隱隱約約的一座相對平緩的雪山告訴我，冰川就在那裡。經驗告訴我，在大陸性氣候下，越平緩的雪山，冰川越發達，這讓我對即將探索的冰川又多了一分期待。

河灘路並不比山路好走，甚至更難。我小心翼翼地在一個個草垛和一條條小冰河之間尋找相對堅實的道路。邊巴和索南是我的導航及引航員，在路況不明的時候，邊巴和索南下去觀察地形；而當車子陷在草垛之間和冰磧河裡的時候，他們兩個人就推車。無數次上上下下探路，無數次陷車推車，也無數次走冤枉路，五臟六腑幾乎都要顛簸出來的時候，我們終於穿過了河灘，開上一望無際的草原坡地。

隨著海拔一點點升高，距離雪山越來越近，

稀稀拉拉的荒草地變成了沙石路面。當車子轉過一道低矮的冰川終磧壟時，邊巴還來不及說什麼，不遠處一個巨大的冰湖就猝不及防地躍入了我的眼簾。冰湖足有一、兩個足球場那麼大，湖面呈寶藍色，晶瑩剔透，與遠處的皚皚雪山交相輝映，非常壯觀。

在雪山與冰湖之間，就是此行的目的地——邊巴口中的那片無名冰川。陽光折射在冰川上，耀眼刺目。我激動起來，為了減輕接下來徒步的負擔，盡量把車開到冰湖與冰川之間的終磧壟下。

這裡海拔已經有五千三百多公尺，從 GPS 地圖上可以清楚看到冰川果然位於卓木拉日雪山的北坡山腳下，呈南北走向。雪山的主峰叫增崗日峰，中國與不丹的邊境線近在咫尺。此時，在查布村就時隱時現的手機信號早已蹤影全無。手機也自動顯示為不丹時間，比北京時間晚兩個小時。

天氣時好時壞，遠處烏雲密布。雪山在烏雲的暗影下越發透著威嚴。我們抓緊時間在終磧壟下吃一些自帶乾糧後就出發了。終磧壟不是很高，十幾分鐘後我們就爬到頂上，一大片浩浩蕩蕩的亙古冰川一覽無遺地展現在我的面前。冰川上，潔白晶瑩的冰塔高低不一，壯麗多姿。高大的冰塔林在太陽照射下散發著幽幽的藍光，而竹筍形狀的小冰塔林就像無數把鋒利冰刀埋伏在冰川的每一個角落。

我拍了十年的雪山冰川，也曾見過珠峰上千姿百態的冰塔林，但這處冰川雖然規模小，冰塔林卻是我見過的最漂亮的，潔白瑰麗，靜謐深邃。我呆呆地面對著這一大片冰川，為它的壯觀聖潔所震撼。走進冰川深處，依然是高矮不一的冰塔林，高高的冰塔林似乎直插雲霄，而矮矮的冰塔林更似冰筍，從碎石塊中冒出來。行走其間，如同迷宮。一陣陣風從冰川上吹來，在強烈的陽光下，還是寒氣逼人。

在冰川上拍照，要非常小心，踏在刀鋒般鋒利的冰錐上固然嚇人，但大小不一的冰裂縫同樣令人提心吊膽，隨時要提防踩空的危險。儘管我小心翼翼，可是不知什麼時候，鋒利的冰筍早已把我的褲子撕開了兩道大口子。

曾經有人問我，能否將星空在水中的倒影拍攝下來？我一直都肯定地回答：「不可能。」然而那一夜，紮營在海拔 5300 公尺的冰川冰湖邊，所有的不可能都變成了現實。深夜，大地廣袤而寧靜，群星閃爍，倒映在如鏡的湖水中，如夢如幻，讓人彷彿置身於一個世外仙境。遠處，不丹境內的夜空中不時有閃電劃過夜空，那瞬間即逝的光芒耀眼奪目。我久久地守候在深邃的夜空下，相機記錄的圖像難以傳遞我當時的心情；那時的我竟然重溫了兒時的快樂，單純簡單卻令人陶醉其中。

半年後，這處無名冰川的壯觀景色刊登在國內一家著名地理雜誌上，直到那個時候它才有了正式的名字：40 冰川。因為靠近中國與不丹的 40 號界碑，冰川順理成章被稱為 40 冰川。當然，這篇文章的作者不是我。一直以來，我都希望在文明的偉大進程下，西藏這塊神聖的土地可以盡可能地保持它的寧靜。

保護冰川迫在眉睫，這一點，藏區的人們有更深的感觸。在回查布村的路上，總是笑眯眯的邊巴禁不住憂心忡忡地說了好幾遍：「現在冰川面積可比前幾年小多了。」

2018 年秋天，又名措嘉冰川的 40 冰川已對遊客開放，我陪來自寧夏的朋友劉憲忱和他的助理小賀前往 40 冰川。

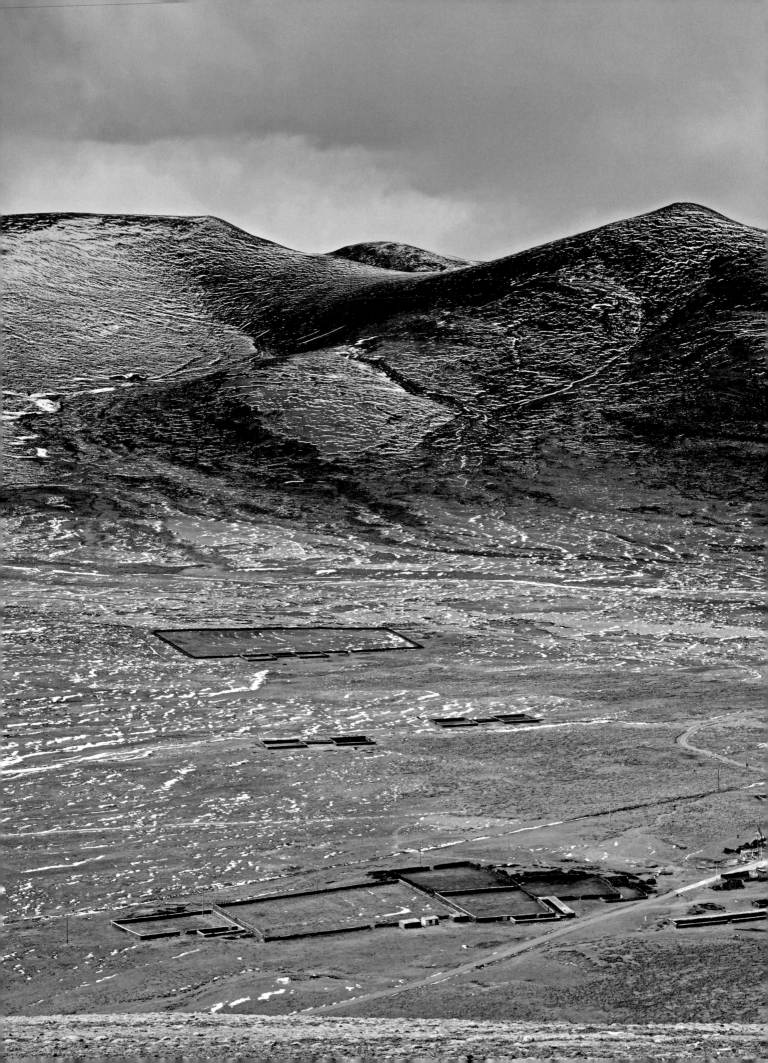

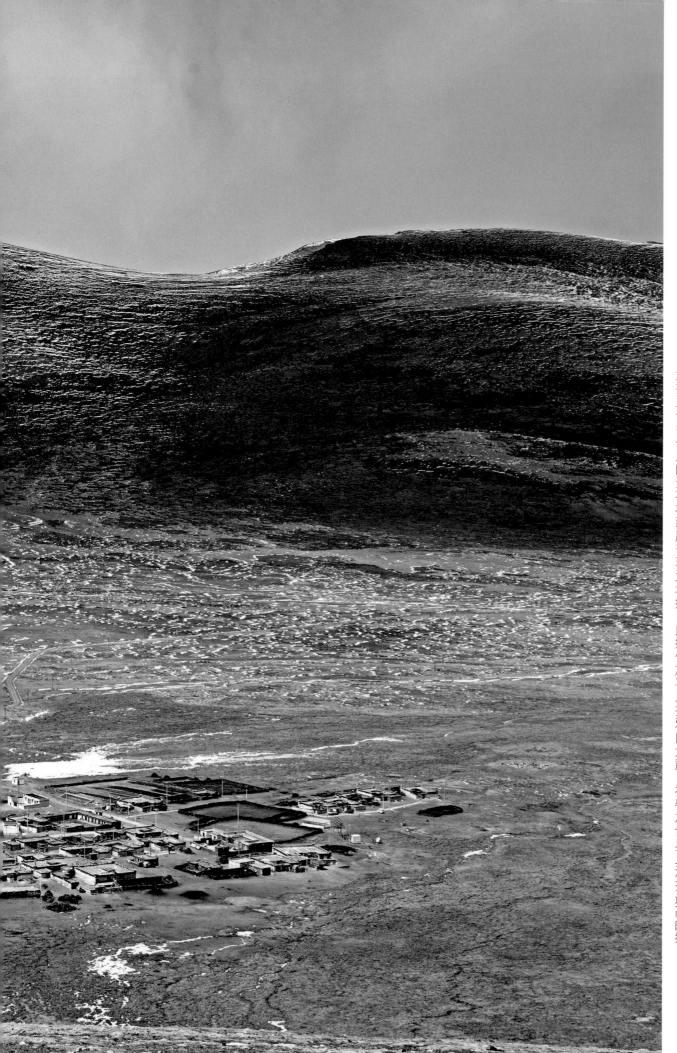

南與不丹接壤。作為邊境鄉，普瑪江塘鄉高寒缺氧，交通不便，長住牧民僅千人，人口稀少。此鄉位於喜馬拉雅山北麓，被譽為世界上海拔最高的鄉，海拔五千多公尺的查布村隸屬普瑪江塘鄉。

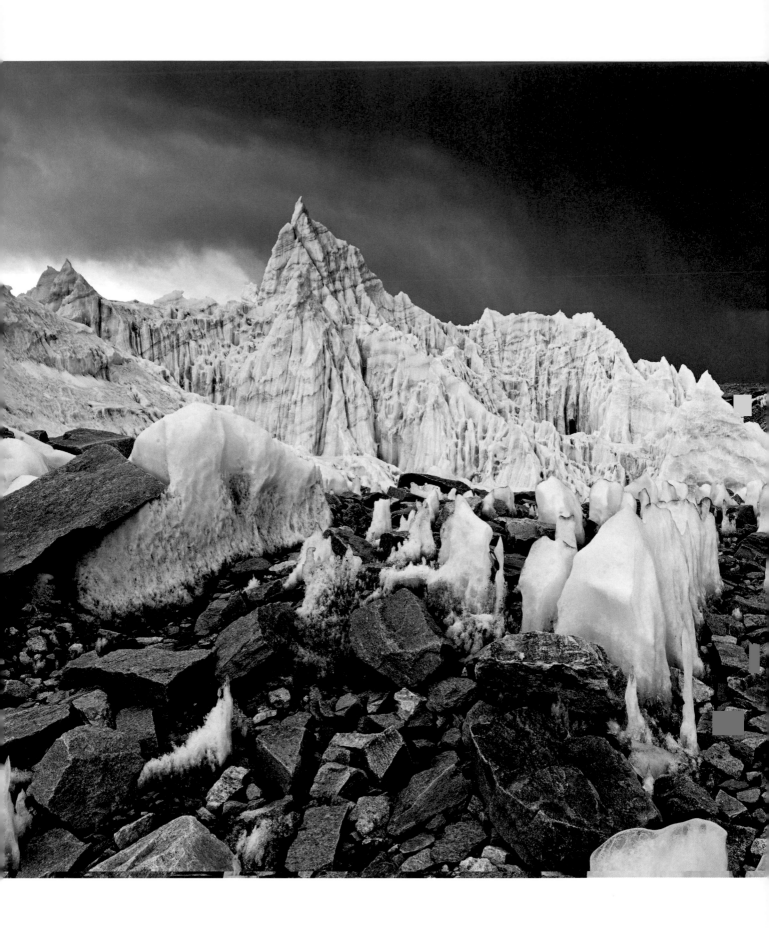

西藏，永遠之遠
Tibet, An Eternity Away

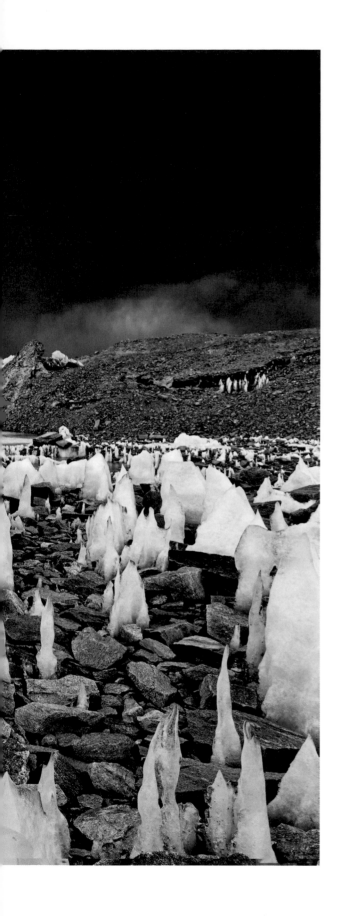

與兩年前相比，雖然道路還是坑坑窪窪，卻有了明顯的車轍痕跡，一路上遇到不少乘載游客的車往返。

我想起出發前在家裡曾經透過衛星地圖勘測過附近的地形，發現 40 冰川以西十多公里處還有冰川，雖然在衛星地圖上找不到路，但是我一直都希望有機會去實地考察一番。當我看到有一條車轍痕跡是往西通往日喀則地區的康馬縣方向時，我忍不住對老劉說：「我們先去那邊轉轉，然後再進 40 冰川如何？」多次一起拍攝的老劉明白我的意思，欣然同意。

我們沿著車轍痕跡前行，漸漸駛上一道山脊，兩側高大的雪山連綿起伏，海拔也越來越高。當 GPS 顯示海拔已經達到 5500 公尺時，只見不遠處雪山的山脊上出現了五顏六色的經幡，那應該是一處埡口，也是這條小路的最高點。我們停車四望，左邊雲霧繚繞的雪山之下，隱隱約約似乎有冰川。我興奮地朝著老劉說：「怎麼樣，放馬過去？」不待老劉回答，我已經迫不及待指揮小賀向雪山方向駛去。

我們先是穿過一片荒原，荒原上除了稀稀落落的針狀枯草和受驚擾後慌慌張張奔逃的兔子，沒有其他生命的痕跡。荒原的盡頭是一座起伏平緩的雪山。我們邊找路邊往上開，在海拔 5700 公尺的一處懸崖停下。

我迫不及待地跳下車，向下望，只見一條氣勢恢宏的冰川從不遠處的一座雪山蜿蜒至我們停車的這座雪山之下，冰川的寬度、乾淨度遠超過 40 冰川。得益於站立位置的海拔高度，我頗有居高臨下、檢閱浩浩蕩蕩的千軍萬馬之感，這種美妙感覺前所未有。

在大自然的雕琢下，潔白晶瑩的冰塔高低不一，壯麗多姿，如同神話中瓊樓玉宇的仙境。

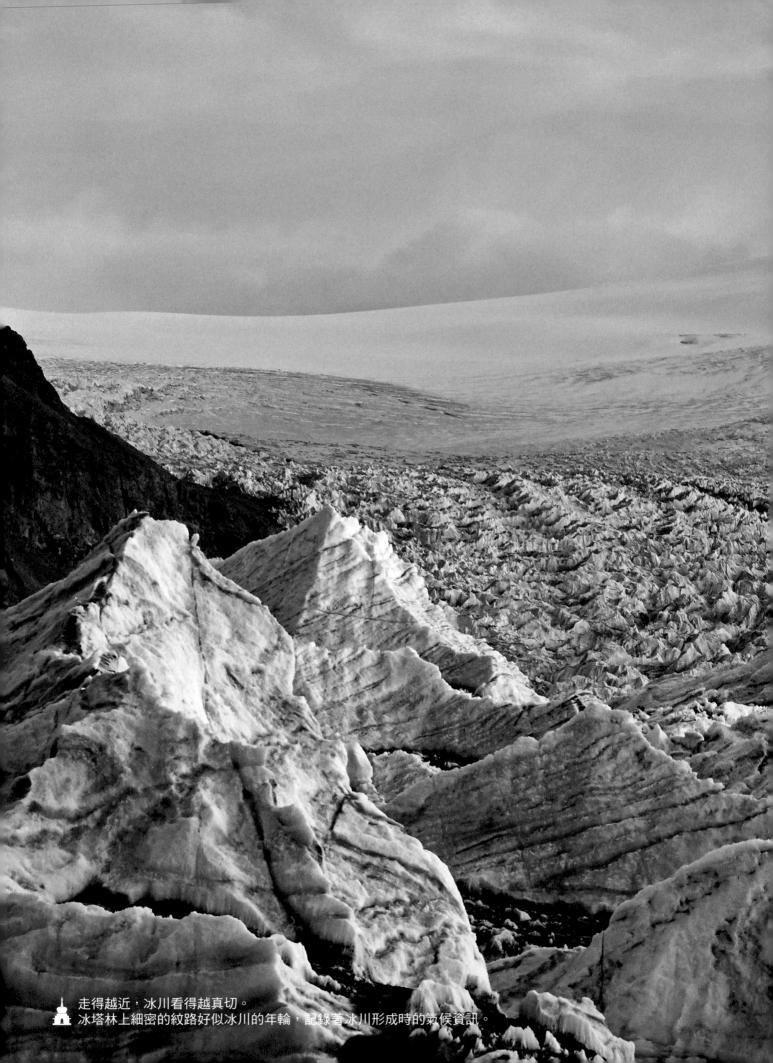

走得越近，冰川看得越真切。
冰塔林上細密的紋路好似冰川的年輪，記錄著冰川形成時的氣候資訊。

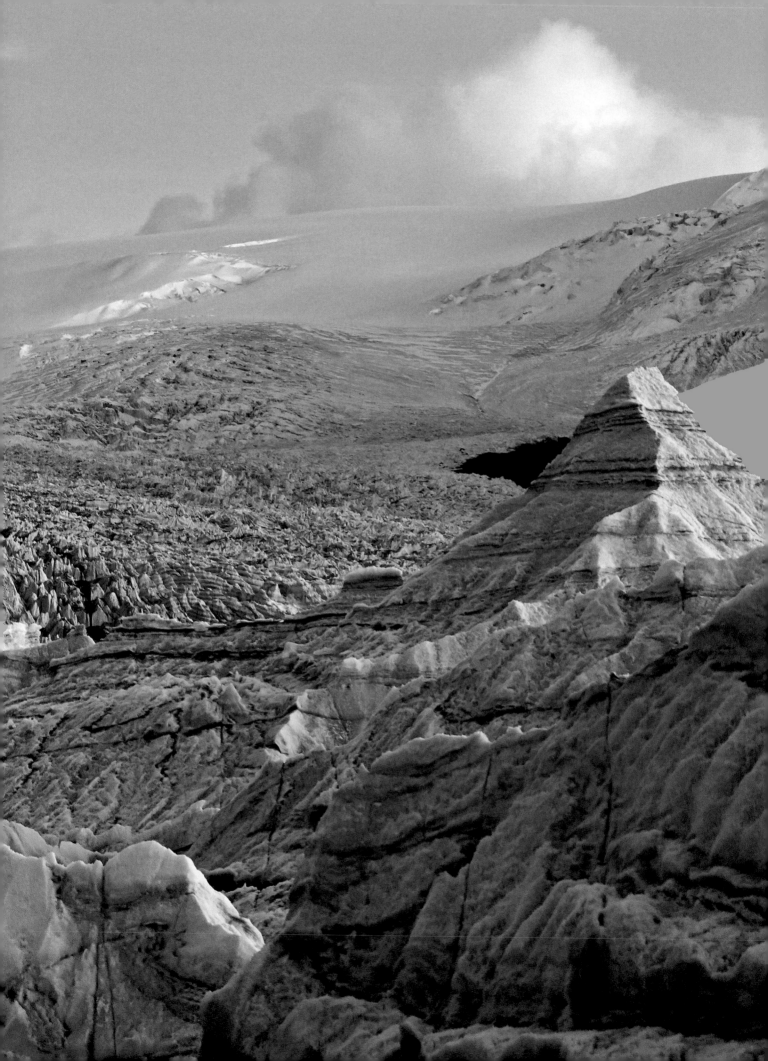

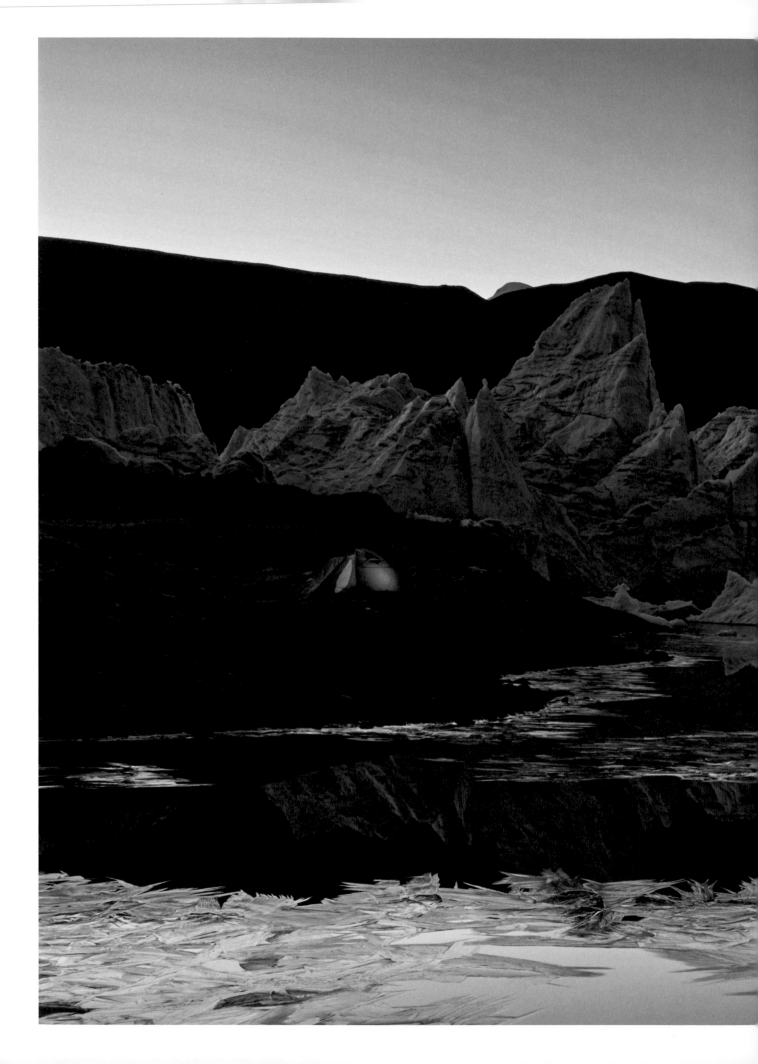

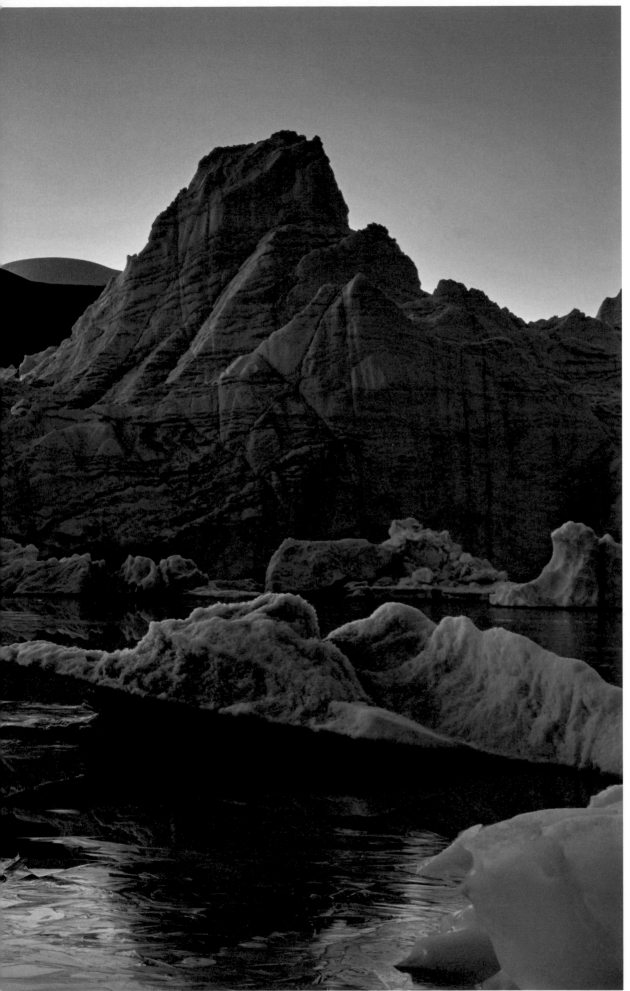

身在其中，如夢如幻，彷彿置身於一個世外仙境。夜宿海拔五三○○公尺的冰川之上，所有的不可能都變成了現實。

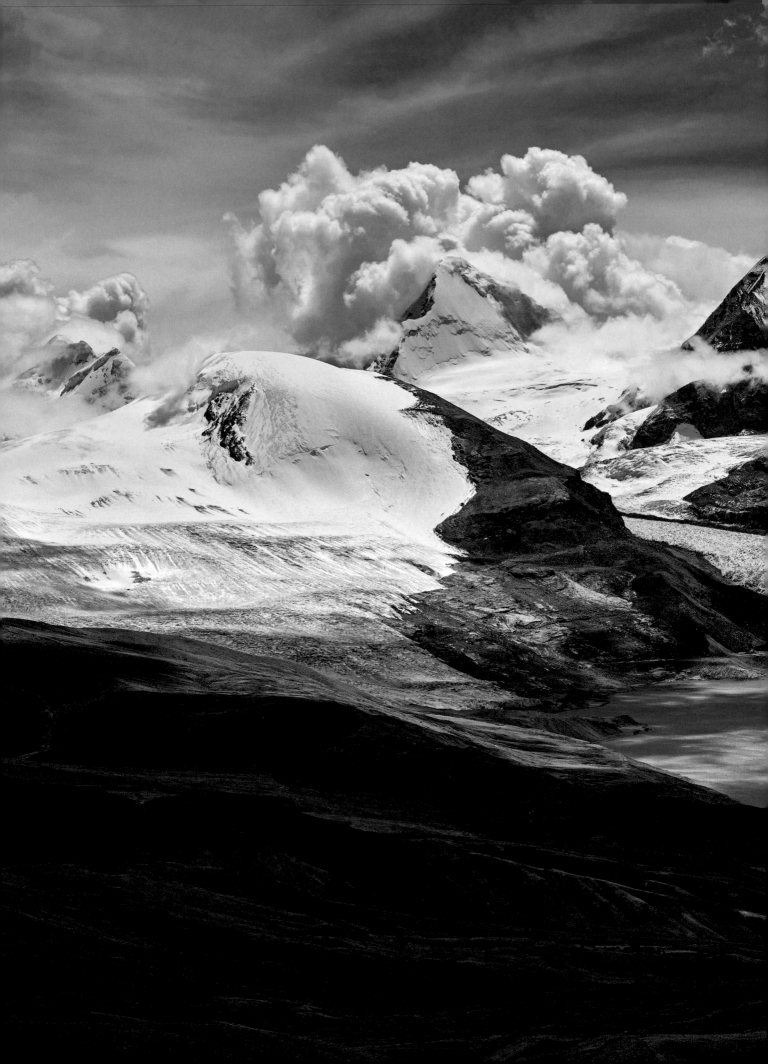

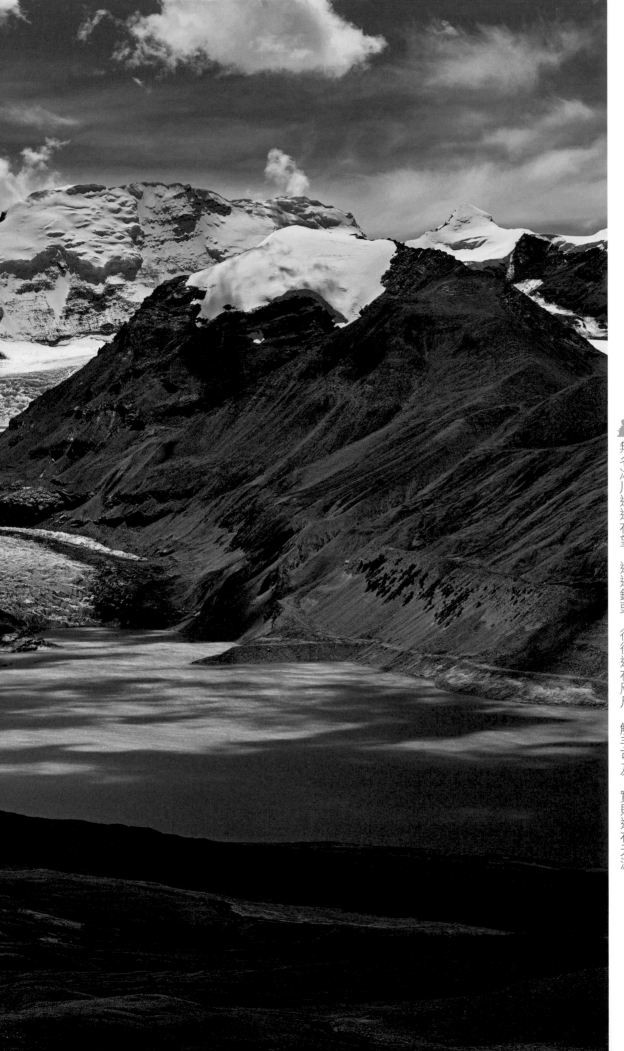

無名冰川遙遙在望，透過鏡頭，彷彿近在咫尺，觸手可及，實則遠在天涯。

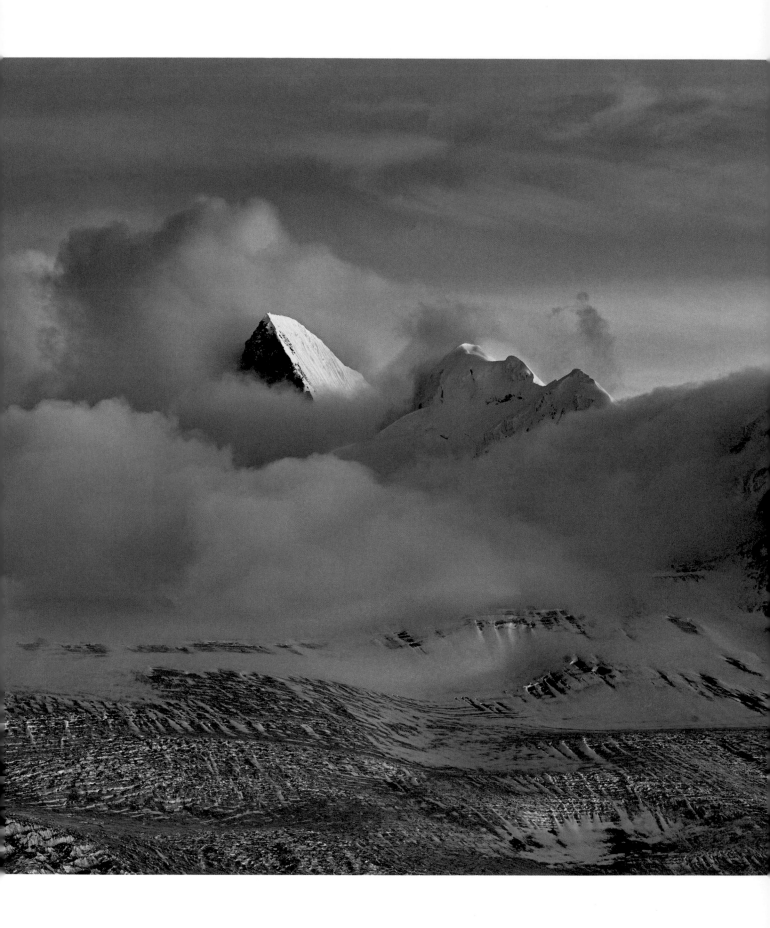

西 藏 ， 永 遠 之 遠
Tibet, An Eternity Away

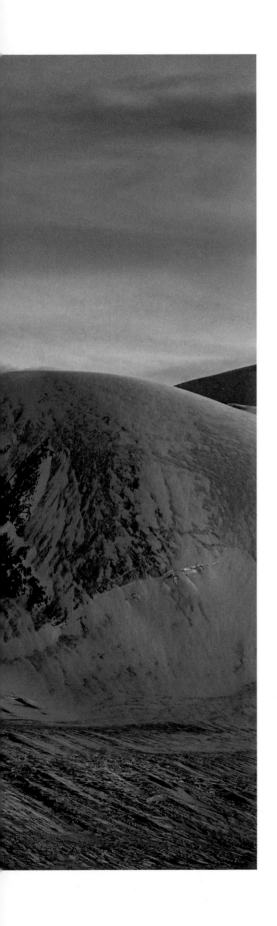

支上三腳架，我用相機、手機輪流拍攝。透過鏡頭，我發現冰川的末端有一個比 40 冰川更大的冰湖，冰湖的末端被一道山脊擋住，我們決定到冰川上一探究竟。透過仔細辨別，我們先返回之前小路的埡口處，由埡口朝西面下行。也不知道拐了多少彎，終於將車子開進一段乾枯的河谷中，沿河谷又前行了一陣，最終找到那座冰川的終磧壟。

我們將車停在終磧壟亂石前，帶著乾糧和水，下車沿著山脊往上爬，然而艱難地翻越了一道又一道山脊，就是看不見冰川的影子。這時候距離日落只有三個小時了，山谷裡已經沒有陽光照射進來，我們只能放棄踏上冰川的打算。

然而，就這樣離開終究令人萬般不甘。我們三個人拖著疲憊的身軀，駕車返回之前看到冰川的山脊上，各自架起相機，等待日落。太陽漸漸落山，圍繞著喜馬拉雅山脈的雲海，因冷暖氣團的激烈交鋒而上下翻滾，如波濤般洶湧，儼然正上演一齣大戲。最終冷氣團占據上風，氣溫驟降，雪山也露出了皚皚峰頂。

太陽落山，我沒有收工的打算，靜靜等待日落餘暉的出現。果然，十來分鐘後，無名冰川上空的雲彩慢慢由低往高，由灰色變粉藍，再由粉藍色變成粉紅色，一切都變得如此迷幻而美好。我不停地按下快門，記錄下這亙古不變的洪荒輝煌。

冰川的開發是好是壞，現在還不能下定論，但我總是情不自禁地想起大衛・布理謝斯曾經對我說過的一席話：「我們對自然風光的拍攝角度不同，你是從藝術家的角度來呈現這顆美麗星球的壯觀，我是以現實的態度來記錄冰川的消融，我不希望你的照片有一天也成為歷史的資料。」是的，我希望我的照片永遠都不要成為歷史資料。

落日時分，無名冰川上空的雲彩慢慢由低往高、由灰色變粉藍，再由粉藍色變成粉紅色，一切都變得迷幻而美好。

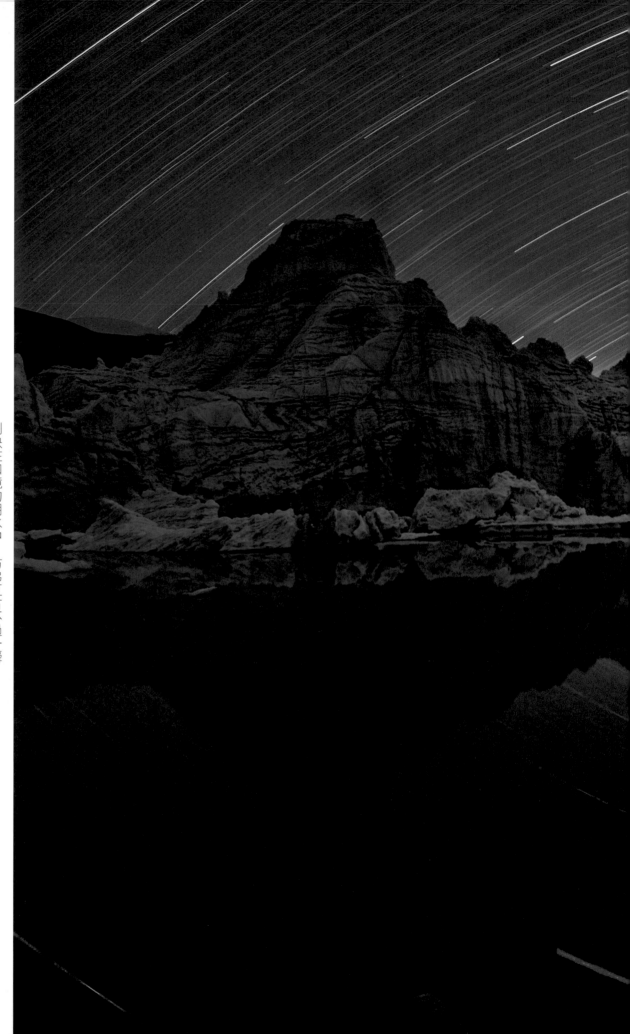

倒映在如鏡的湖水中，彷彿亙古不過一瞬。
深夜，我久久地守候遠在深邃的夜空下，群星閃爍，

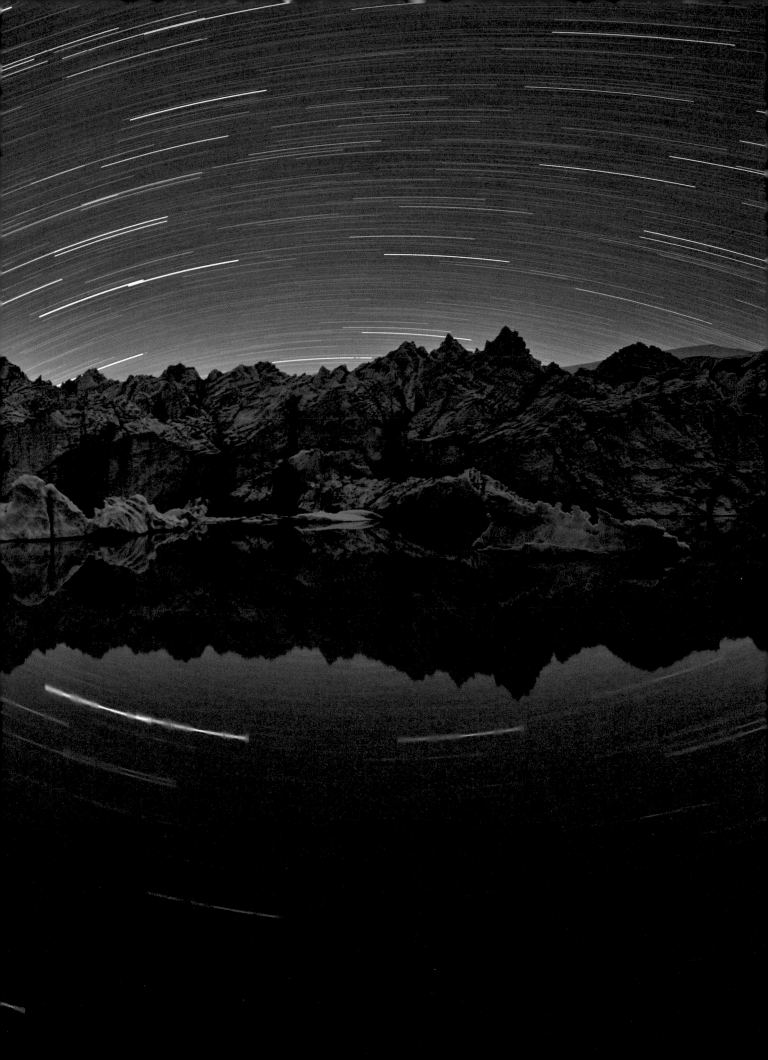

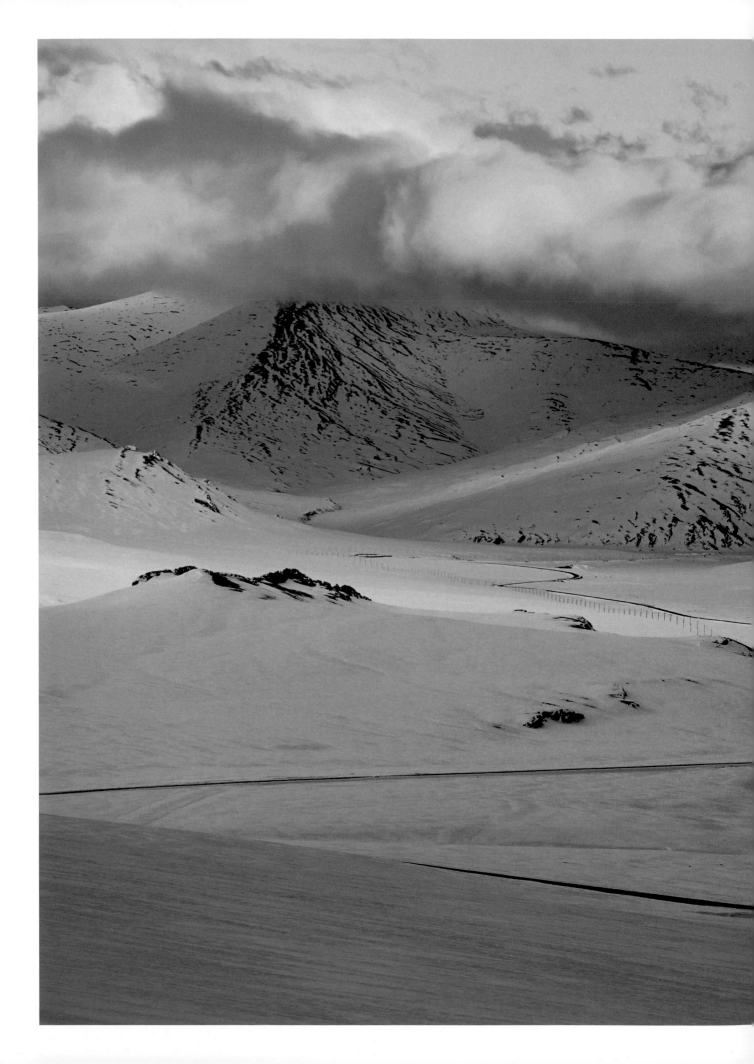

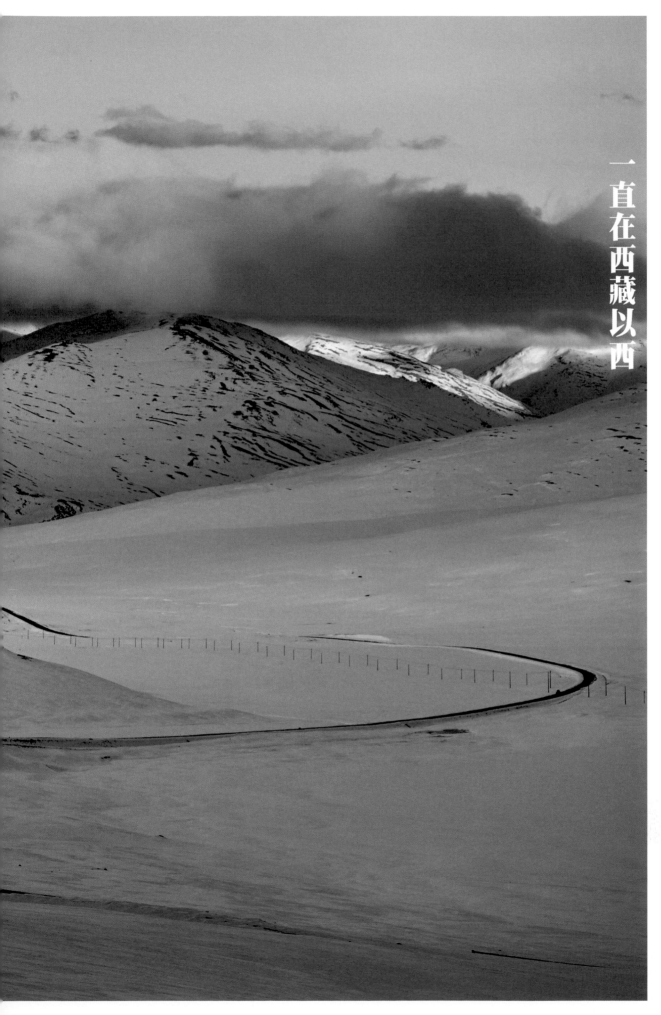

參、永遠的阿里

一直在西藏以西

06 別想著還有多少路，
 只管低頭走

曾經，我在尼泊爾加德滿都街頭的書店裡看過一張神山岡仁波齊的照片。從照片的拍攝角度來看，應該是拍攝於神山內圈轉山途中的山頭上：神山彷彿一座巍然聳立的金字塔，周圍宛如八瓣蓮花的群峰呈完美的弧形拱衛著神山，終年積雪的峰頂在太陽的照耀下閃爍著奇異的光芒。2006年，我第一次前往岡仁波齊，在轉山途中也曾偶見陽光照在山頂，雖然轉瞬即逝，但那耀眼奪目的情景令人難忘。

如果說每個人一生中一定有一段異常迷茫的時光，那麼 2006 年便是我的迷茫時光。2000 年，我到上海開始了所謂都市白領族的工作，上班，出差，出差，上班，日復一日，年復一年。很多人會這樣愉快地度過一生，我卻時常感到心裡空落落的。在我眼裡，每天朝九晚五的漫長生活，刻板而乏味。

後來，我無意中看了黑澤明的電影《生之欲》，其中有句話深深打動了我：「他只是在生活中漂過，實際上他幾乎不算活著。」於是我開始找尋一些屬於自己的生活意義。我喜歡攝影，2002 年春天，我與來自全國各地的驢友（編按：指自助旅行愛好者）網上相約在成都集合，徒步拍攝四姑娘山北麓的畢棚溝。

在畢棚溝，是我人生中第一次在海拔三千多公尺的野外露營，高原反應使我幾乎一夜未睡。第二天掀開帳篷，一夜之間，頭一晚還是初春的肅殺，現已是北國風光一般的白雪皚皚。沿著積雪的小溪上溯，抬頭望去，隱隱約約的雪山猛然間出現在我的面前，那麼近，似乎觸手可及。

從小在南方長大的我，見此情景只能用目瞪口呆來形容。雪山就這樣猝不及防地走進我的內心。從小沉默寡言的我，其實有著一顆不羈的心，畢棚溝點燃了我用鏡頭探索自然界的欲望。一年之後，我第一次進西藏，又一年之後我毅然辭職，然而對於何去何從，我內心迷茫而又矛盾，對未來忐忑不安。

前往岡仁波齊轉山，純屬心血來潮。沒想到這一時的決定，卻影響了我的後半生。那一次，

我與幾位在拉薩結識的朋友拼車由拉薩出發，一路西行，過普蘭縣城，最後到達岡仁波齊，入住山腳下塔欽村裡的一家小旅館。眾所周知，岡仁波齊海拔 6638 公尺，雖為岡底斯山脈的第二高峰，卻是印度教、藏傳佛教、耆那教和雍仲本教信眾心目中的神山。儘管各教派信仰不同，所信奉的神靈也不一樣，但他們全部認為岡仁波齊是「世界的中心」，是藏族文化和南亞文化的源泉。

岡仁波齊轉山路線分為外線和內線兩條，外線是以岡仁波齊為核心的大環山線路，內線則是以岡仁波齊南側的因揭陀山為核心的小環山線路。外線全程大概是 57 公里，若是身強體壯的人可一天走完，而如我這樣的普通人，大概需要兩天，老弱病殘者需要更長時間，而磕長頭轉山者則大概需要二十多天。內線從塔欽出發，途經色龍寺，然後一路爬升到岡仁波齊南坡，翻越十三金塔埡口後從因揭陀山東側再返回色龍寺。路程雖然短很多，但是因揭陀山埡口終年冰雪覆蓋，沒有登山裝備去翻越會比較危險，並且在藏傳佛教中有轉過十三圈外線後才能轉內線的傳統，所以轉內線的人非常少。

由於是第一次高海拔徒步，我聽從旅館老闆的建議，盡量減少在高海拔停留的時間。我中午出發，這樣六、七個小時後就可以到達第一天的宿營地——止熱寺。我從塔欽出發時，因為已是中午，沿途所遇見的轉山者大多是上了年紀的藏族人。寂靜得有些荒涼的山路上，可以看到大片的雲在天空上移動，有時候會投下幽暗的陰影。我有些心急，不由自主加快了腳步，等到攀上第一個小埡口，已經氣喘吁吁了。

幾位坐在埡口休息的藏族老人見狀連忙招呼我過去，又是遞水，又是遞乾糧，儼然把我當成需要照顧的同伴。閒聊中，老人們告訴我，他們已經離開家鄉大半年了，一路長頭叩拜到拉薩參拜大昭寺，然後又叩拜至岡仁波齊轉山。這讓初次瞭解這一切的我非常震驚。望著老人們不以為苦的笑容，我很想為他們拍照，又擔心像在拉薩時一樣被拒絕。

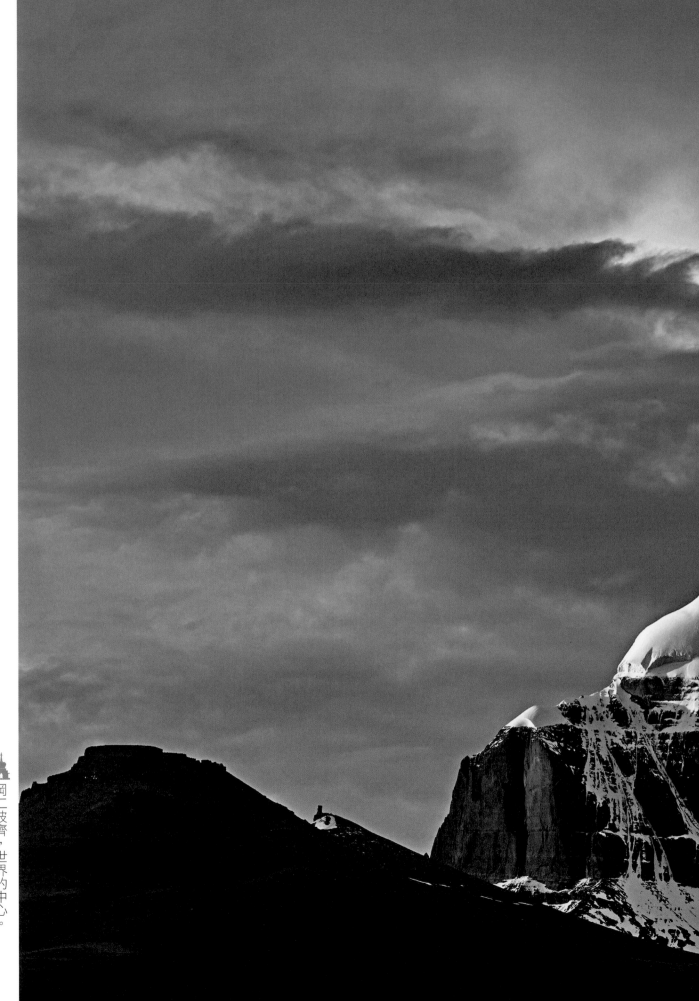

岡仁波齊，世界的中心。

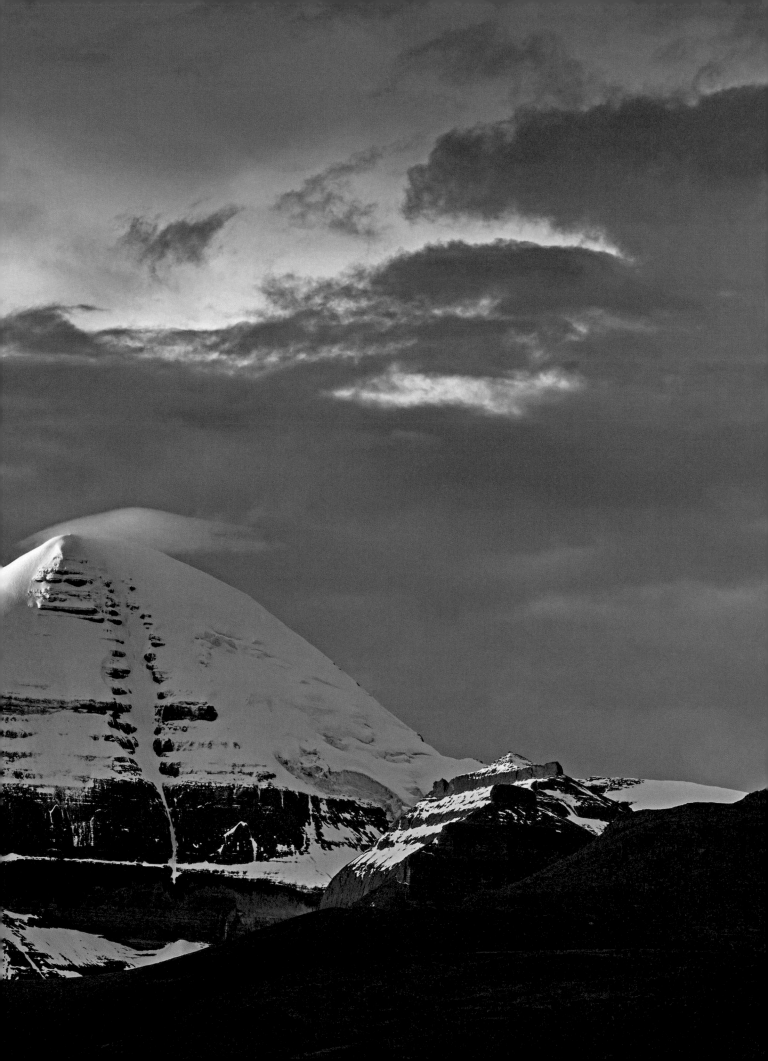

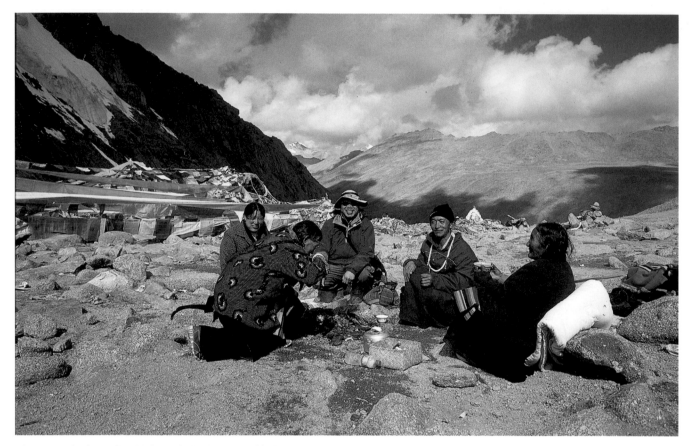

一言之德，受益終身。來自羌塘草原革吉
縣的活佛的一席話，成為我畢生的信念。

　　猶豫再三，我還是忍不住說出了我的心願，
沒想到幾位老人非常配合，他們手轉藏經筒，望
著我的鏡頭，臉上露出淳樸善良的微笑。雖然這
只是小事，卻讓我深深感動，成為我轉山路上難
以忘懷的溫暖記憶。

　　我在傍晚時分到達止熱寺。建在崖壁上的止
熱寺正對著岡仁波齊的北壁，門前有專門為轉山
人搭建的帳篷，簡易鐵架床一張挨著一張，狹窄
而侷促的空間裡擺了近 20 張。我挑選了收費 20
元、不提供被子的床位。

　　我打開背包，正要掏出睡袋鋪好，就看見一
位上了年紀的藏族大媽一瘸一拐地走了進來，看
見我就雙手捂住膝蓋，表情痛苦。在藏區，經常
會遇到藏民要藥，我猜想大媽一定是走得膝蓋疼
痛，於是從背包裡翻出隨身攜帶的雲南白藥和口
服止疼藥，連說帶比畫地分別說明使用方法。大
媽感謝而去。

　　不一會兒，又一位阿佳（藏族對已婚婦女的
稱呼）走了進來，她臉色有些黑紫，衝著我手捂
胸口，連連皺眉，我們比畫了半天，我總算明白

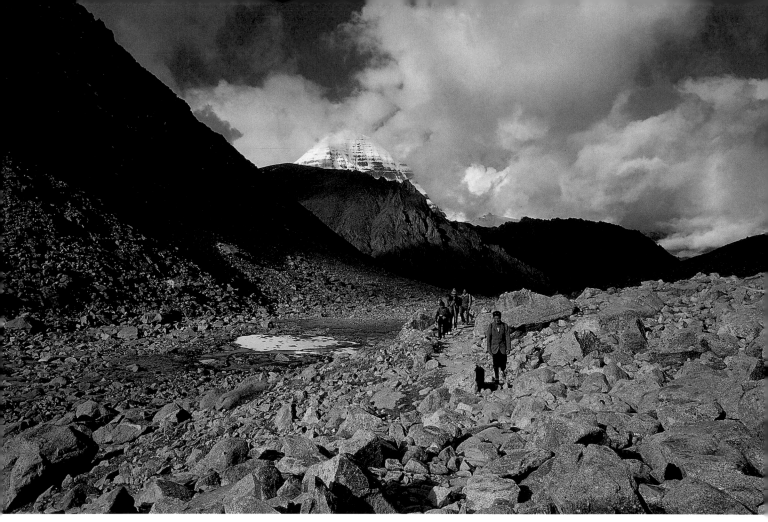

下山的路輕鬆很多。從卓瑪拉山口可以看到
岡仁波齊的東面，山體層層疊疊，鬼斧神工。

了她心口疼，估計是高海拔缺氧所致。這讓我很
為難，心臟不舒服可不比膝蓋疼痛，我不敢輕易
給她藥吃。阿佳捂著胸口失望地退出帳篷。看著
她的背影，我有些於心不忍，連忙又叫住她，找
出了自己隨身攜帶的預防高原反應的阿司匹靈腸
溶片，這對擴張血管還是很有幫助的。阿佳驚喜
萬分，雙掌合十連連感謝。

送走阿佳，我背起相機包，準備出發拍攝岡
仁波齊的日落。沒想到，剛出帳篷，就見阿佳匆
匆走了過來，我心裡一沉，心想不會是藥出問題

了吧。結果阿佳卻示意我跟著她走，看她焦急的
神情，我估計一定是她的親人也有人生病了。阿
佳帶我走進不遠處的一頂帳篷，只見之前曾經來
要藥的老婦人也在，一見我就雙掌合十，帳篷中
央坐著一位中年喇嘛，看他著裝，應該是一位活
佛。活佛會說一些簡單的普通話，坐在他兩側的
四位隨從卻不怎麼會說。

活佛告訴我，他們來自羌塘草原湖盆地區的
革吉縣，現在頭疼欲裂。看他們的樣子，我判斷
他們的頭疼應該也是高海拔徒步的結果。

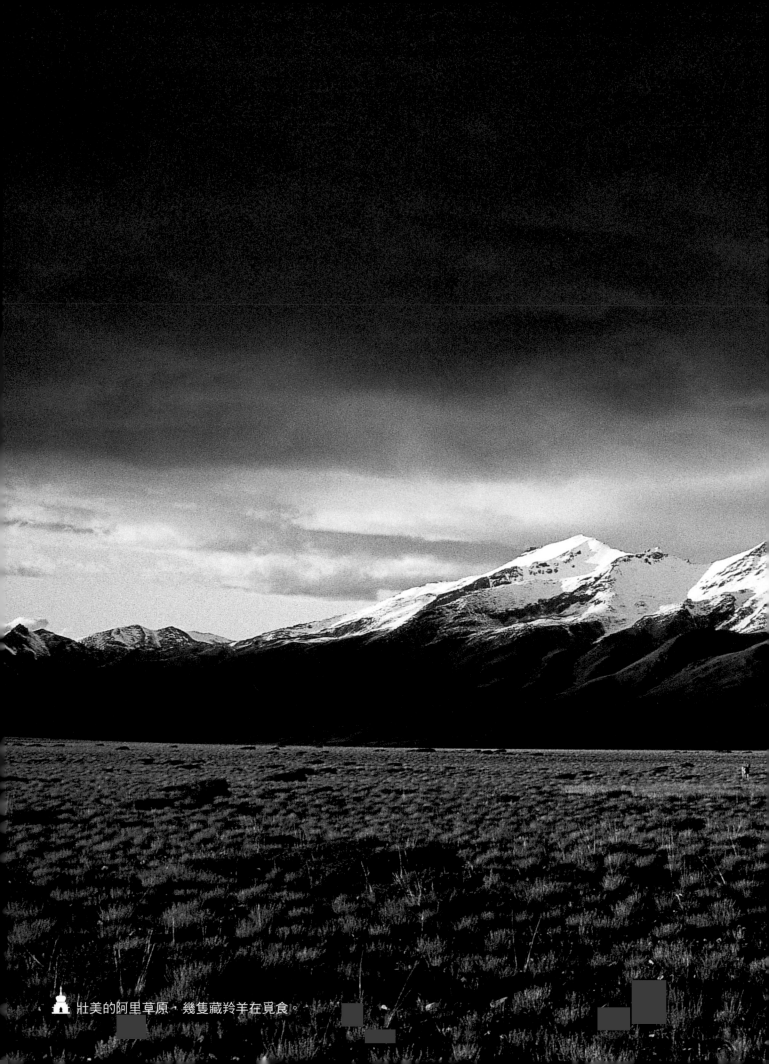

壯美的阿里草原，幾隻藏羚羊在覓食。

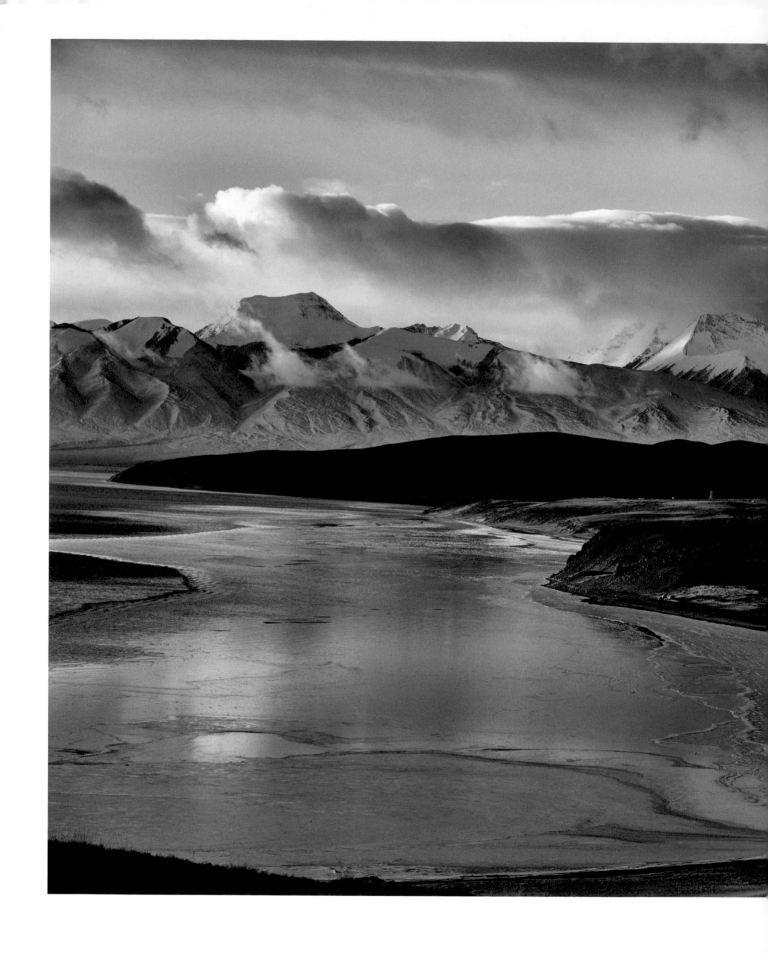

西 藏 ， 永 遠 之 遠
Tibet, An Eternity Away

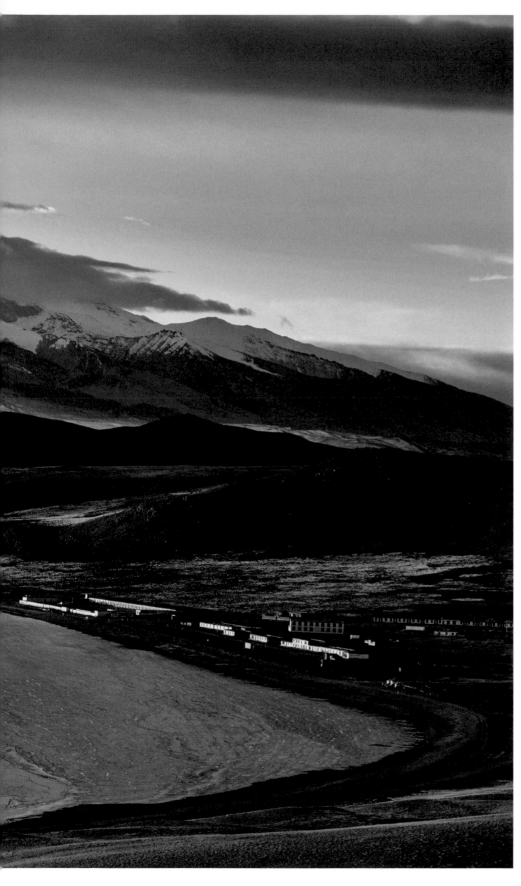

深秋的瑪旁雍錯，安然，有著包容一切的氣度，同時也有著不可侵犯的聖潔。

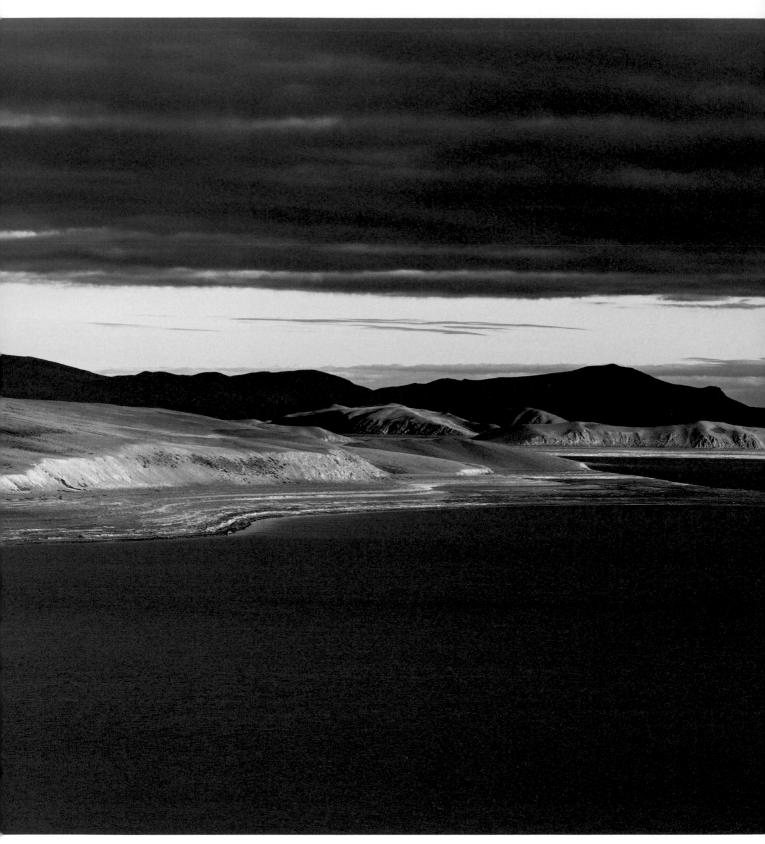

2014 年深秋。有人說拉昂錯的顏色如同天空掉到了深
淵裡，而在我的眼裡，它彷彿一顆顏色深沉的藍寶石。

西藏，永遠之遠
Tibet, An Eternity Away

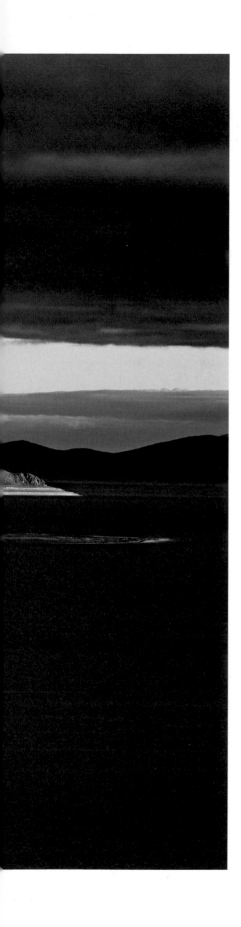

雖然革吉縣平均海拔 4800 公尺，但地處草原，空氣含氧量遠比岡仁波齊高，況且長距離徒步也會帶來高原反應。我回帳篷取了藥送給活佛一行人。一番折騰，錯過了拍攝岡仁波齊日落。

第二天，我早起拍攝日出，因為天色陰沉，雲層低厚，便偷懶沒有帶上三腳架。沒想到，當走到河谷時，陽光突然從雲層中傾瀉而出，照在岡仁波齊的峰頂，皚皚積雪閃耀出奇異的光芒。我手忙腳亂，連忙就近找了一塊岩石，將相機放在上面拍了幾張，然後就在我準備找更好的拍攝角度時，陽光如同來時一樣突然逝去。我傻呆呆地站了幾分鐘，懊悔不已。返回帳篷後，發現活佛等人早已不見蹤影。

我就著熱水，吃了一頓飽足的早飯。因為 57 公里的轉山路到止熱寺這個休息點，只完成了 22 公里，行程不到一半，而且從止熱寺開始，便是整個岡仁波齊轉山路途中最辛苦的一段，要爬高七百多公尺，翻越海拔 5630 公尺的卓瑪拉山口。

從止熱寺出發，一路上大部分是亂石堆，山路在亂石堆之間迂迴攀升。起初，我還有精力為自己何去何從感到煩惱，但越往上走，越受高海拔的影響，儘管步履緩慢，我仍然開始頭重腳輕，呼吸急促，不得不爬一會兒喘一口長氣。途經海拔 5330 公尺的天葬臺（又被稱作「死亡之地」）時，滿山坡上都散落著衣服、鞋子和襪子，經過天長日久的日曬雨淋，大多有滄桑的歲月痕跡。每一位轉山者都會在這裡留下一件生活用品，寓意告別病痛和罪惡，開始新的人生。

漸近正午時，氣溫越來越高，暴曬之下，我口渴得厲害，只能靠不停地喝水稍微緩解一下。還沒到山口，水壺裡的水已經所剩無幾，我不敢一口氣喝光，只能不時地用嘴唇抿一下。三個小時後，終於到達了卓瑪拉山口。山口掛滿了經幡。山口另一側的下方，有一個美麗的小湖托吉錯，像一塊白玉，在正午耀眼的陽光下，閃爍著絢麗的銀光。

我嗓子乾得冒煙，再也忍不住，正準備喝下最後一口水，這時忽然聽有人呼喚我，回頭一看，竟然是前一天找我要藥的阿佳。她端著一碗甜茶迎過來，我大喜過望，來不及說聲謝謝，接過茶碗一飲而盡。待把茶碗還給阿佳時，才看見不遠處來自革吉縣的活佛在朝我招手，我跟著阿佳走過去，發現活佛和隨從們正在煮茶休息。與昨天相比，活佛明顯有精神多了。我在活佛身邊坐下。

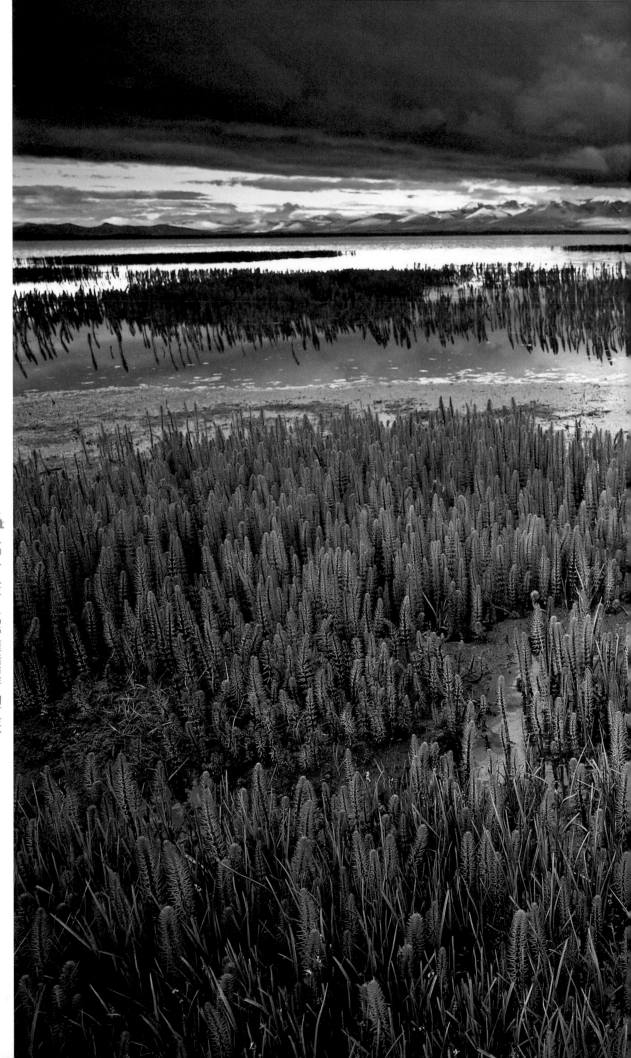

二〇一一年，瑪旁雍錯短暫的夏天。

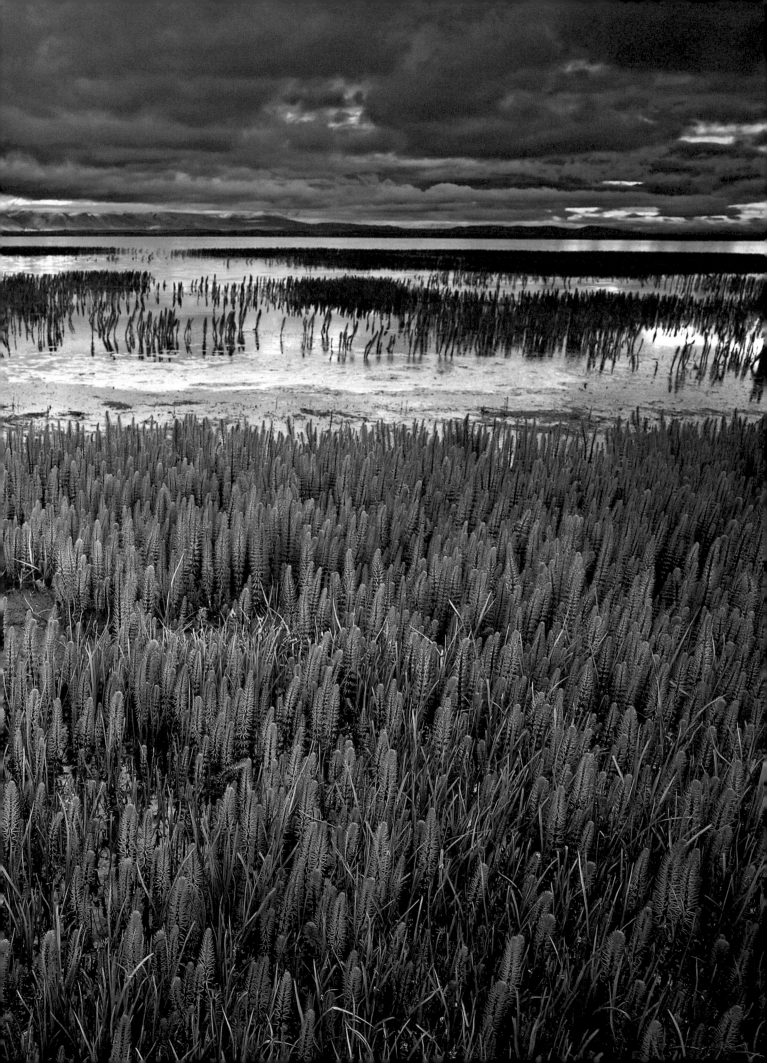

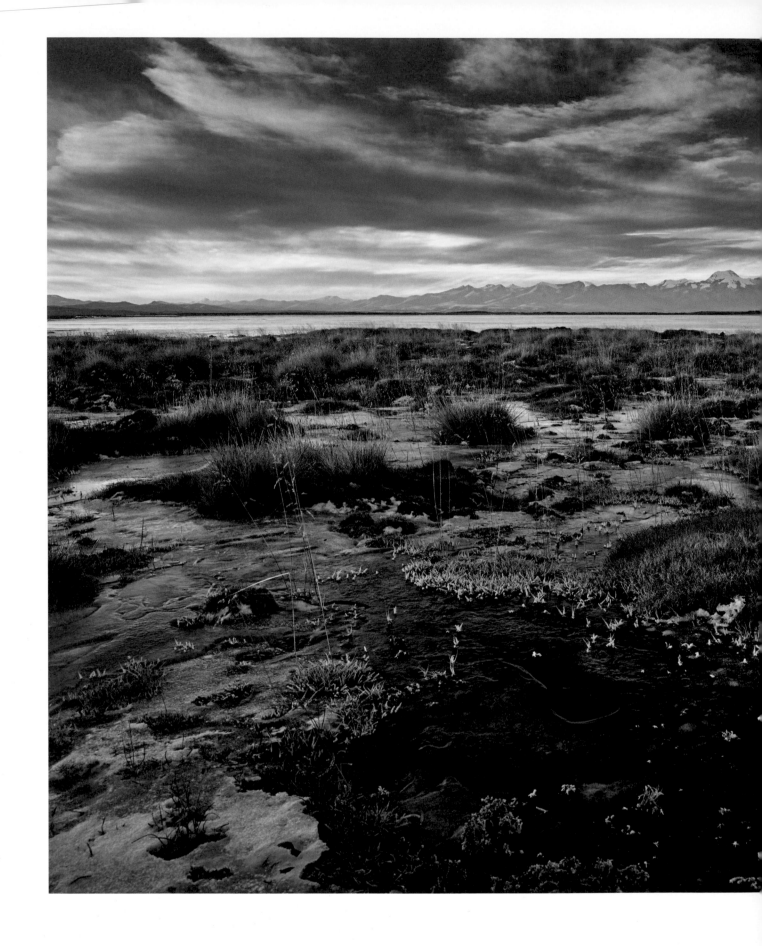

西 藏 ， 永 遠 之 遠
Tibet, An Eternity Away

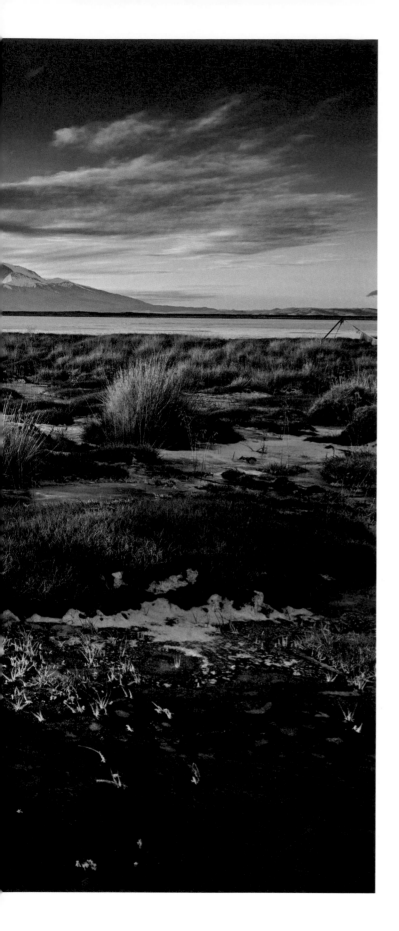

從卓瑪拉山口可以看到岡仁波齊的東面，山體層層疊疊，讓人歎為觀止，四壁非常對稱的山體上隱約可以辨出佛教標誌性的「卍」字。

忽然，活佛問起我為何轉山，我一時無語。坐在卓瑪拉山口，眼望經幡飄動，耳聽呼呼聲響，萬千念頭湧起，卻又瞬間如潮水退去。活佛沒有再問，我又坐了一會兒，便起身向眾人道謝告辭。阿佳連忙把我的水壺裝滿了水。

活佛圓睜雙目看著我，喃喃說道：「別想著還有多少路，只管低頭走。」這句話如醍醐灌頂。一言之德，受益終身，活佛是無數給予我幫助的陌生人的代表。往後的歲月中，我不在乎吃了多少苦，只有一個目標：向前走，不停步。我堅信，人生的路如同轉山的路，即使人生中最不堪的努力，也是每一步都算數的。

因為神山之於我，有著非同一般的意義，所以我一直想完成一張屬於自己的神山照片。然而自 2006 年第一次轉山之後，我先後有四次前往阿里，卻一直未了心願。尤其是 2014 年，差點倒在轉山途中，至今想起，都不知是何原因。

2014 年是我第二次前往岡仁波齊轉山。距離 2006 年第一次轉山，已經過去八年。在這八年裡，我馬不停蹄地奔波於喜馬拉雅和喀喇崑崙山脈南北，完成了 14 座 8000 公尺以上雪山的拍攝計畫，心境已與 2006 年大不相同，頗有滄桑巨變之感。我本準備好好拍攝神山，沒想到差點倒在轉山途中。

2015 年瑪旁雍錯漫長的冬天。地面尚殘留的針狀草，頑強地孕育著第二年的生機。

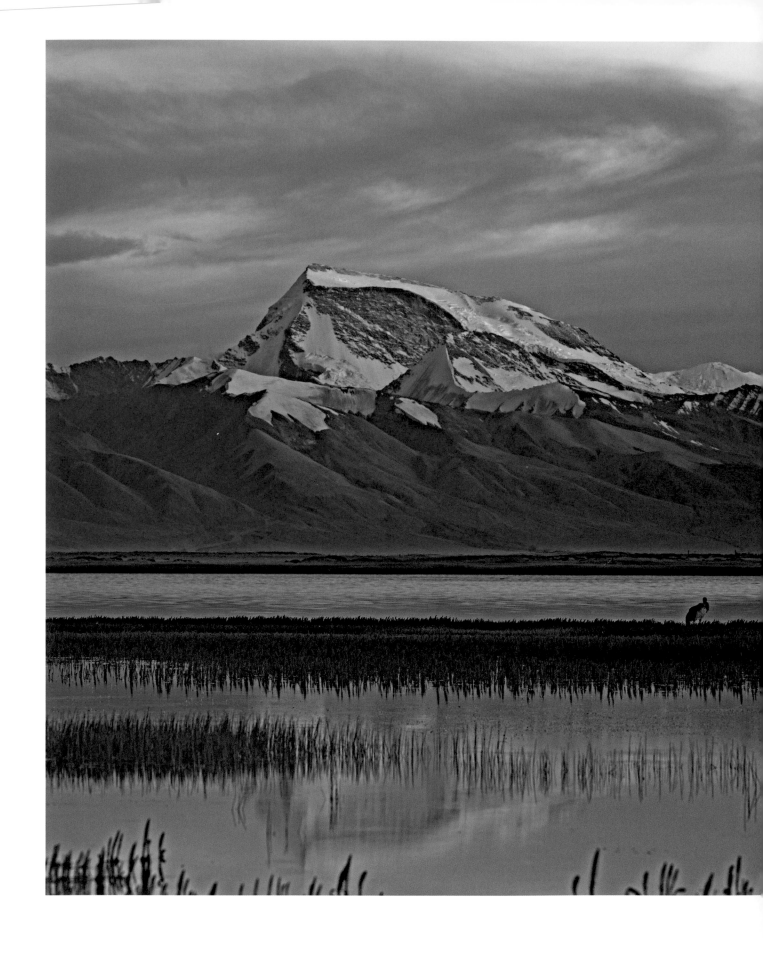

西 藏 ， 永 遠 之 遠
Tibet, An Eternity Away

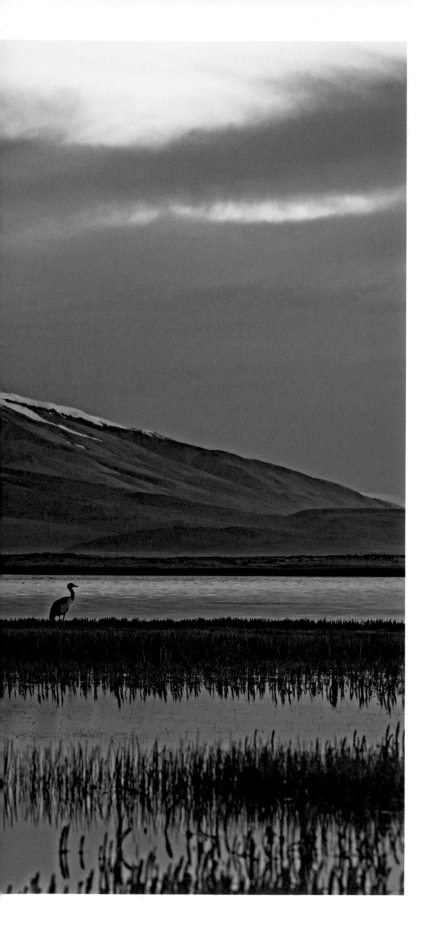

那次同行的幾位朋友中，浙江的求衛平中途有事，留下他的越野車和司機小肖，便從林芝飛回了浙江。我和女友盈盈、影友超哥，還有小肖由拉薩出發，沿著喜馬拉雅山脈東麓行進，經康馬、亞東、崗巴、定結、定日、聶拉木、薩嘎、仲巴，到達普蘭縣東北部的霍爾鄉。

霍爾鄉位於日喀則與阿里的分界點馬攸木拉山口附近，它的東面就是聖湖瑪旁雍錯。瑪旁雍錯海拔 4588 公尺，素有「世界江河之母」的美譽，是其東面的馬泉河、北面的獅泉河、西面的象泉河、南面的孔雀河這四水之源。而這四條以天國之中的馬、獅、象、孔雀四種神物命名的河流，分別是著名的雅魯藏布江、印度河、薩特萊傑河和恆河的源頭，所以自古以來，瑪旁雍錯與岡仁波齊並稱為「神山聖湖」，同為印度教、藏傳佛教、耆那教和雍仲本教信眾心目中的聖地。

2006 年，轉山結束後，在瑪旁雍錯，我曾經看見過印度教徒組團前來轉湖洗浴。對生活在海拔較低地區的印度人來說，前來朝拜神山聖湖，每一步都可能是生死考驗。他們首先必須翻越位於中國、尼泊爾、印度三國交界處的強拉山口進入普蘭縣城。

 2012 年夏天，壯美的納木那尼峰與寧靜的瑪旁雍錯；滿天的彩霞與湖水相映。那一刻雄偉與柔美完美地融合在一起，令人神迷。

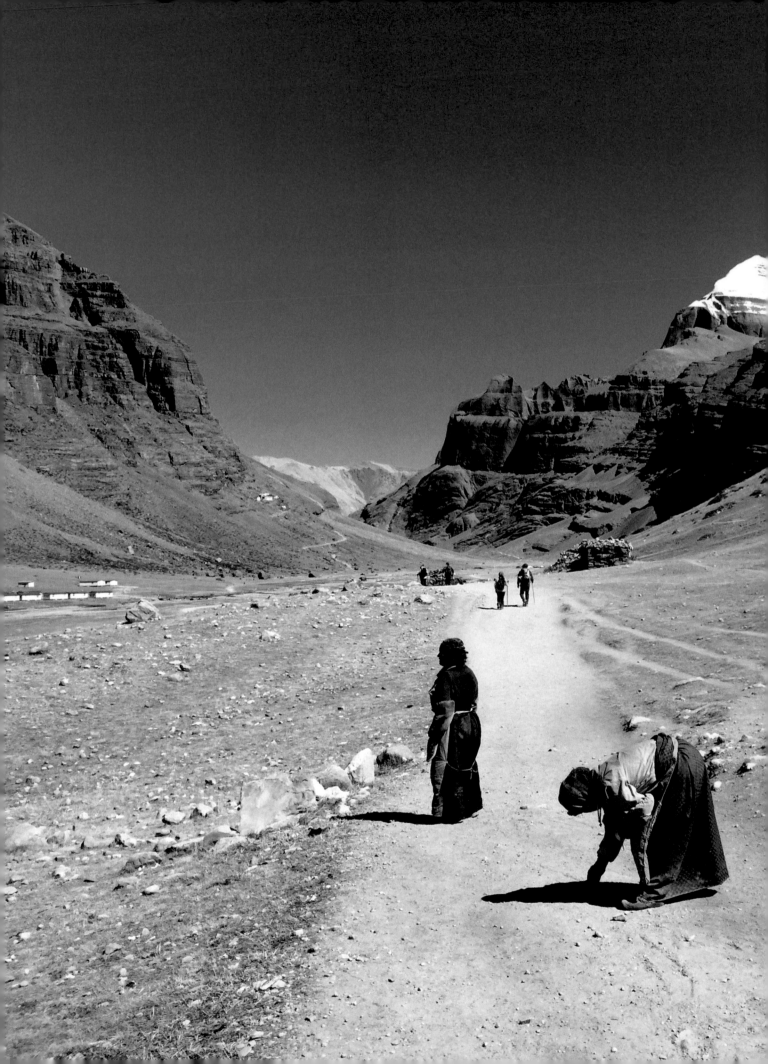

轉山途中風景。

強拉山口海拔 5200 公尺，距離普蘭縣城約 30 公里，自古以來是印度信徒朝聖的必經之路。這裡路險人稀，條件極為惡劣。此外，在轉山途中，隨時都可能發生高原反應，甚至更大的生命危險。

在那次轉山途中，當我從卓瑪拉山口沿陡坡下到坡底的帳篷休息點喝茶休息時，突然從帳篷外傳來一陣嘈雜的聲音，老闆一邊幫我把杯子裡的水續滿，一邊說對面帳篷的印度人正把死去的同伴屍體送去火化，然後把骨灰帶回印度。「每年都有二十幾個印度人死在轉山路上。」茶館老闆輕描淡寫地告訴我。朝聖路上的人們面對死亡的從容，令人慨歎。

由霍爾鄉出發，沿途可見瑪旁雍錯和拉昂錯。拉昂錯緊緊依靠在聖湖瑪旁雍錯旁邊，瑪旁雍錯的形狀宛如太陽，拉昂錯則如美麗的月牙，兩湖之間就是進出普蘭縣的必經之路。在藏民心目中，瑪旁雍錯排在納木錯和羊卓雍錯之前，為西藏三大聖湖之首，而面積為 269 平方公里的拉昂錯則是一座「鬼湖」，湖岸幾乎寸草不生。

站在瑪旁雍錯湖邊，可以看到北面的岡仁波齊與南面的納木那尼峰雪山巋然聳立。納木那尼峰海拔 7694 公尺，是喜馬拉雅山脈西段位於中國境內的最高峰，也是普蘭溝北口的山脊線，位於中尼兩國邊境附近，常年白雪皚皚，景色尤為壯美。

我們沿湖岸漫步，湖水清澈見底，倒映著納木那尼峰雄偉的身影。成群的水鳥棲息在濕地上，突然如一片片白色流雲般飛起，陽光下，潔白的翅膀閃耀著金色的光芒。那一刻雄偉與柔美完美地融合在一起。

這是轉山路上偶爾拍到的一張照片，我很喜歡。因為信仰，畫面洋溢著溫暖而幸福的光輝。

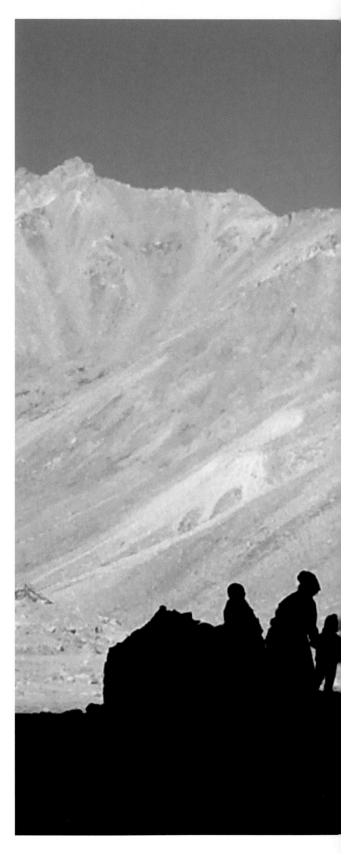

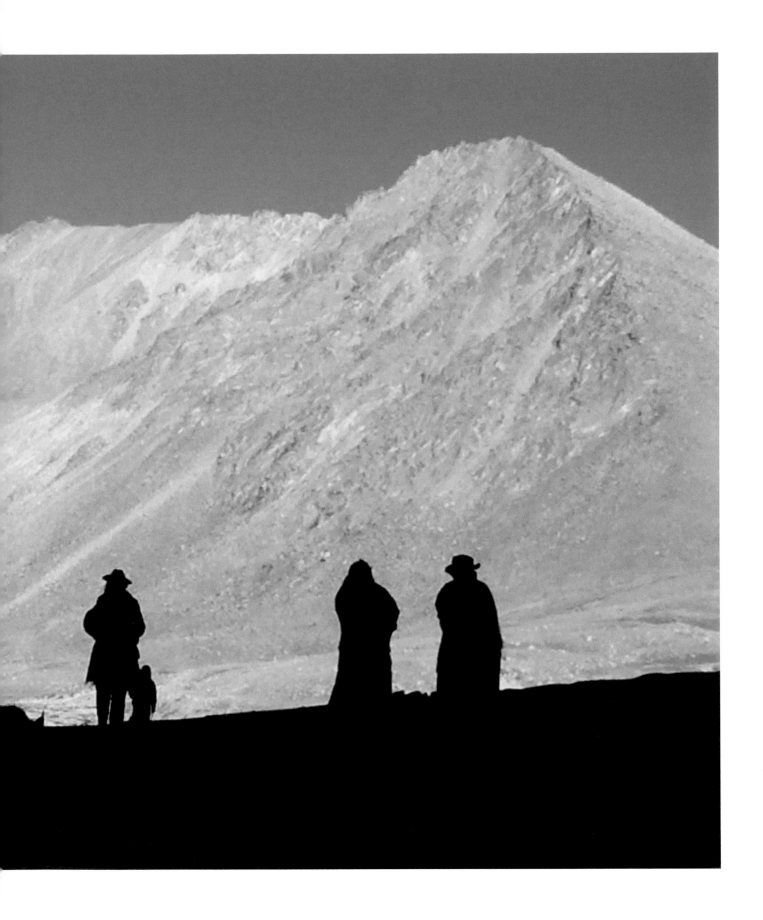

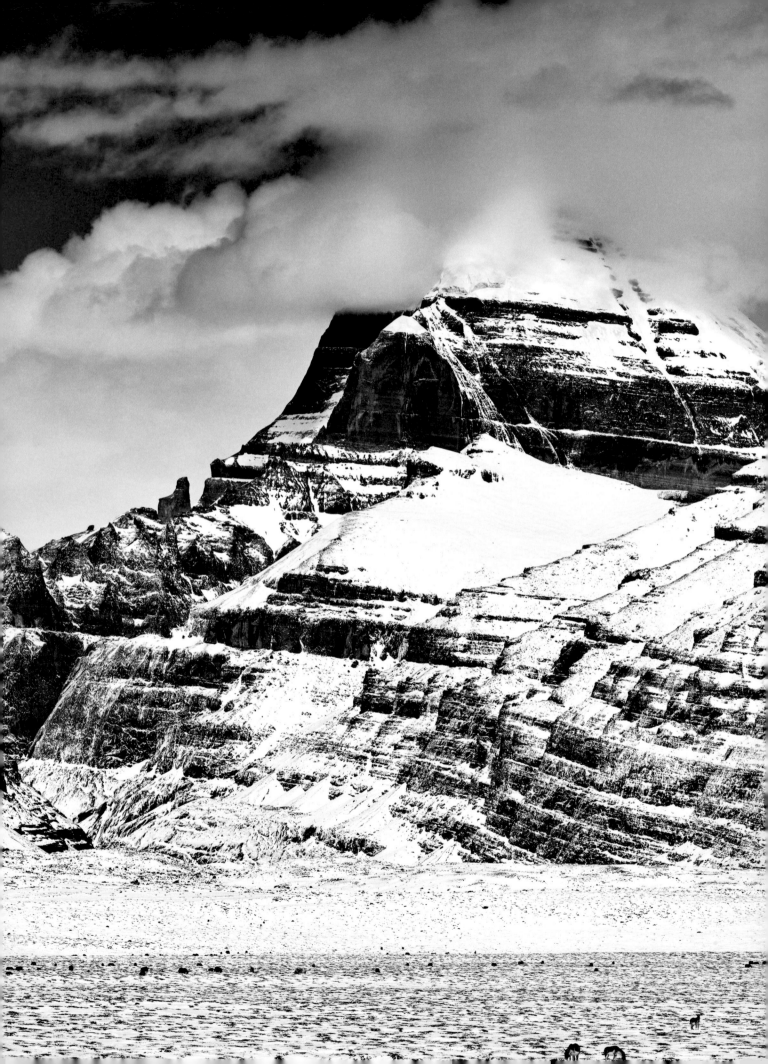

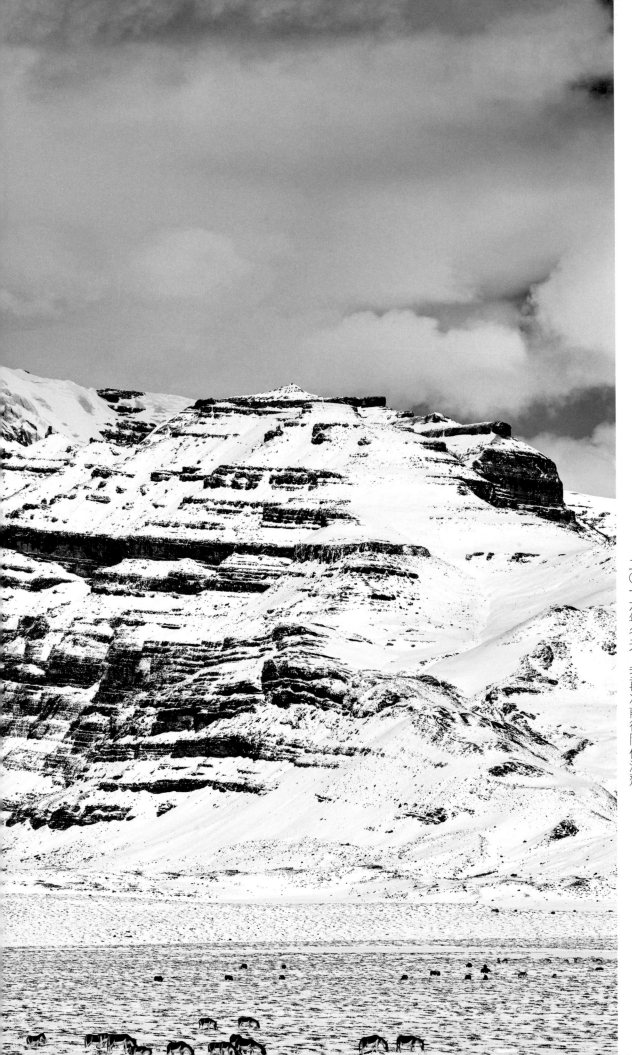

風雪中的岡仁波齊威嚴肅穆，靜默地守護著這片廣袤大地上的生靈。

二〇一六年冬天，我再次前往岡仁波齊。

2014年那次，超哥由於身體原因，在到達轉山的起點塔欽後，便決定和小肖前往100公里外的普蘭縣城休整，相約兩天後來接我和我的女友盈盈。

當年的塔欽已經由原來的小村莊變成了小鎮模樣，塔欽河谷中間的轉山道路雖然還是坑坑窪窪的土路，但加寬了許多，足夠汽車通行。記得當時看到這一切，我還頗為不滿，覺得大煞風景。誰能料想，幾個小時後，正是這條可以通汽車的路間接救了自己一命。

那時天色將晚，我和女友盈盈正一前一後前往海拔5200公尺的止熱寺。在距離止熱寺前的帳篷營地只有幾百公尺的地方，我突然感到一陣眩暈，一開始以為只是低血糖，趕緊補充了一塊巧克力，沒想到再邁步時，更猛烈的一波眩暈襲來，我差點跌倒在地，努力用登山杖強撐住身體，大口大口喘氣，心臟幾乎要蹦出來。一瞬間，我懷疑是不是高海拔引發了腦出血，本想趕緊走到路邊，結果腿腳發軟，根本站立不穩。我只能慢慢坐在地上，努力往路邊挪了幾下，倚靠著背包躺在地上。

這時，身邊幾位轉山的藏民趕緊過來關切地看著我，盈盈也從後面趕了上來。看到我這樣，她嚇了一跳，因為從來沒有看到過我如此虛弱的樣子，以至於她說話都帶了哭腔，慌慌張張地問要不要打電話報警求助。趁著眩暈退去，我迅速判斷了一下，感覺除了眩暈和腿腳發軟，身體與平時並無兩樣，於是我朝她擺了擺手，閉目躺了幾分鐘。此時太陽已經落下，氣溫驟降，我試圖掙扎著起來，卻發現自己根本沒有辦法站起來。

盈盈見狀果斷撥打110，很快一位輔警就趕到了。他建議我走到營地的警務室休息一會兒。

我告訴他自己根本沒辦法動，話音未落，猛烈的眩暈再次襲來，胃裡如翻江倒海一樣噁心，我強忍著沒吐出來。輔警見狀火速跑回警務室，不一會兒帶著員警趕來。

員警看了我一眼，立刻說，你不能躺在這裡，這裡太危險。沒等我反應，員警大手一揮，跟來的兩個人就上前將我扶了起來。我渾身發軟，兩條腿如麵條一般耷拉著，任由他們將我拖往營地，同時止不住的噁心噴湧而出，稀里嘩啦吐了一路。待到塔欽衛生院的救護車趕到時，我已經面如死灰，渾身冷汗淋漓，三、四位員警將我抬進越野救護車裡。

躺在塔欽衛生院的病床上時，我依然感覺天旋地轉，渾身軟綿綿的，睜不開眼睛，女友向醫生描述我病情的聲音忽遠忽近。我迷迷糊糊地閉上了眼睛。那是我人生第一次躺在病床上。再次醒來，已經是半夜，盈盈告訴我身體檢查一切正常，醫生說應該不是高原反應，但也搞不清楚病因。我抬了抬手臂，伸伸腿，雖然還是無力，但是比之前已經好了很多。

這場莫名其妙的病來如山倒，去如抽絲。在盈盈和超哥的堅持下，我在大家的陪伴下前往普蘭縣城休養。海拔3600公尺的普蘭不僅是阿里的糧倉，而且風景優美。這裡冬春兩季常常大雪封山，但到了夏天，白雪皚皚，河谷裡油菜花燦爛，秋天則秋色斑斕，古堡巍峨。我多次到達普蘭，都未能有機會住上普蘭迎賓館（普蘭迎賓館是政府接待賓館，有洗手間和暖氣），沒想到，這次生病反而住上了。

在普蘭休整兩天後，我忍著強烈的眩暈感，還是堅持按照原計畫走完了前往札達、古格等的行程。在行程中，我的身體逐漸恢復，一開始只

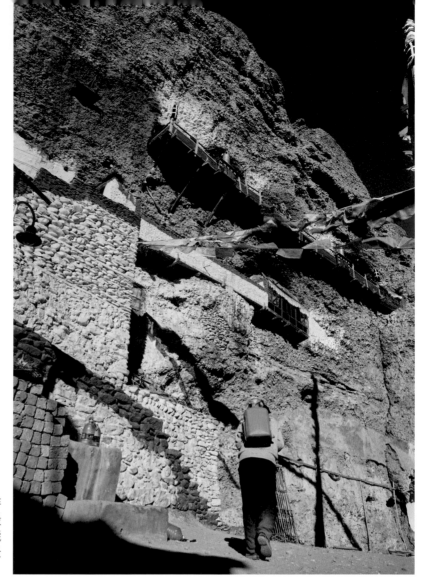

我每次到普蘭都會前往懸空寺。該寺在岩壁上依山鑿洞建築，建築時間最早可以追溯至古格王朝時期。雖已殘破，但從斷壁殘垣中仍可以看出過去的輝煌。

能扶牆行走，最後可以蹣跚獨行，但眩暈感一直如潮水般湧來。

回到上海，我先後前往多家醫院就診，看了耳科、神經科、骨科、中醫科等不下十位專家的門診，每位專家的說法都不一樣。藥吃了不少，但症狀並沒有好轉多少，走起路來依舊感覺雙腳如同踩棉花，躺下則天旋地轉。直到幾個月後這種狀況才慢慢改善，至今眩暈感仍時常發生，只不過時間久了，漸漸習以為常。

寫到這裡，我突然想到會不會是頸椎病作祟？雖然各種檢查都排除了頸椎問題，但是長年累月出門，長時間開車，哪怕徒步也是低頭看路，回家又整天在電腦前處理圖片、寫作，頸椎不出問題才怪。

在周圍很多人眼裡，我的身體是用特殊材料製成的，但只有我自己知道，在這條行走的路上，那些困擾我的各種困境和失落，經常讓我產生一種苦樂交集的傷感。一生的時光畢竟有限，我希望自己的人生豐盈飽滿，而不僅僅是由生到死的一個過程。「跨越山河，風景常在極限之地。」這句偶然看到的話，有時候覺得它簡直就是我人生的寫照。

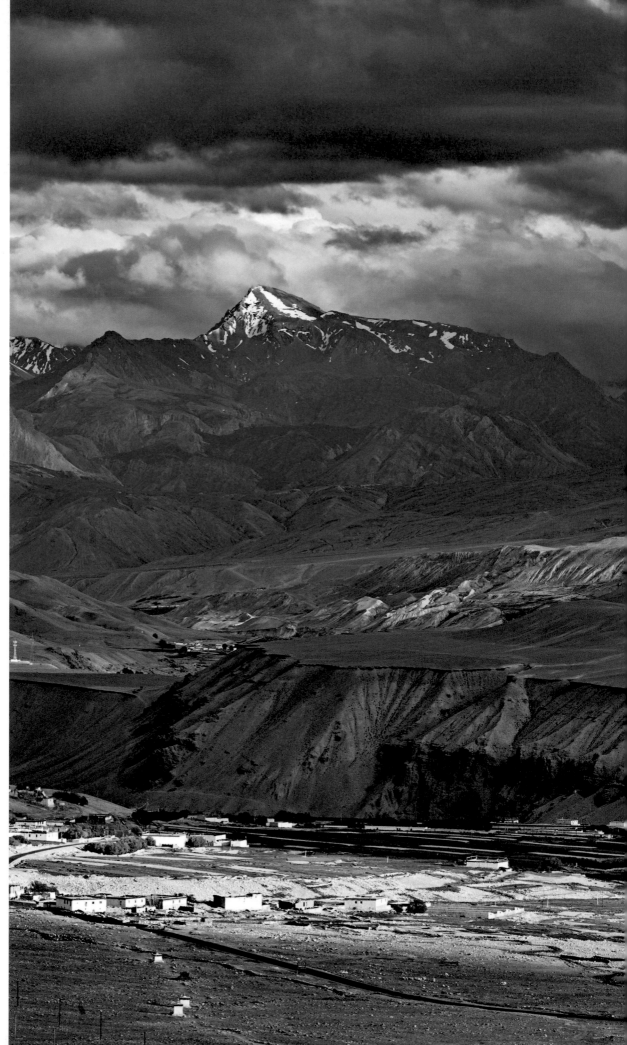

雖然冬春兩季常常大雪封山，但到了夏天，河谷裡油菜花燦爛。
二〇一四年，因為生病，我前往普蘭休養。普蘭是我非常喜歡的一個地方，

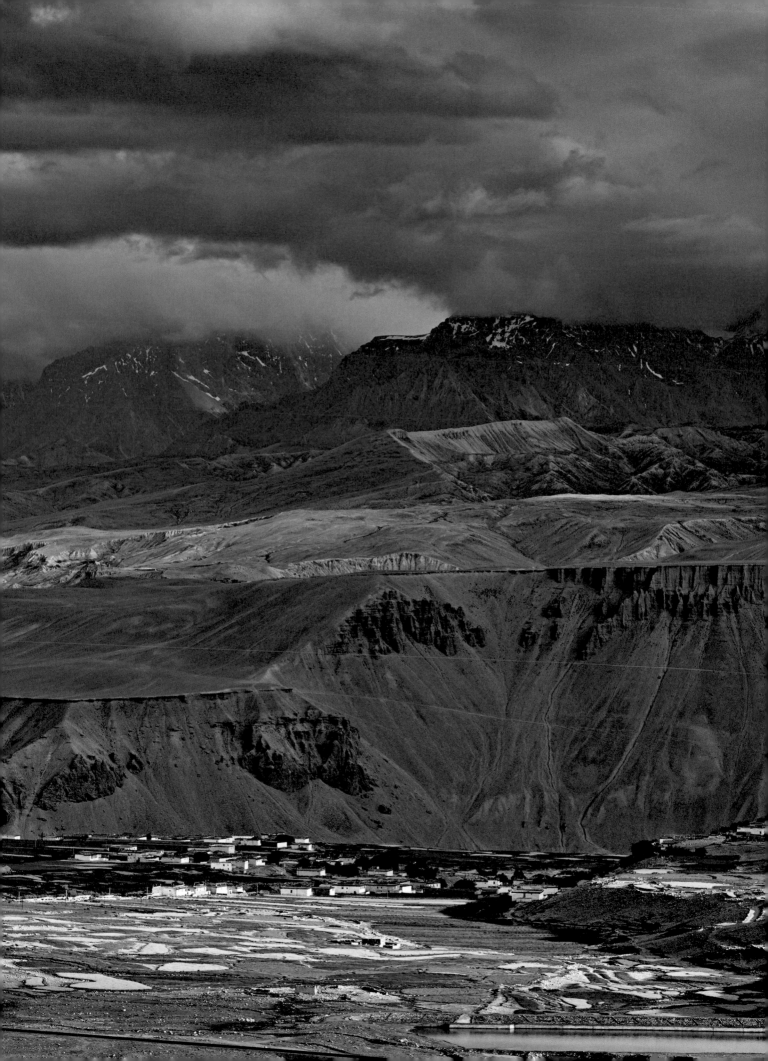

此時此刻，
遠古的回聲

在遠天底下，
有許多我遲早要去，
也終必能去的地方——
我擺脫不了在心靈中流浪，
又要在天地間流浪的命運的誘惑。

——余純順

　　清晨四、五點的時候，在輕微的頭痛中，我被凍醒。一時，我還以為自己在家裡，待摸索著打開床邊的燈，才恍然記起，此時此刻，我已身在阿里。瞬間，過去幾天裡的記憶如同潮水般湧來。前天的上午，我還端坐在書桌前，對著電腦整理即將出版的第二本書的照片。當挑選到關於阿里的照片時，那些過往的親身經歷，一次又一次地讓我陷入遙遠的回憶。

　　2007年是我第一次自駕到阿里，當時我剛擁有自己的第一輛車，雖然只是二手吉普車，但在我眼裡，無疑就是我的一對翅膀。我毫不猶豫地將夢想已久的阿里大北線立刻安排進行程裡。

　　簡單地準備後，我迫不及待地踏上旅程，由上海出發，沿318國道一路開往日喀則，然後經日喀則、拉孜、薩嘎、瑪旁雍錯、札達、改則、尼瑪、班戈、納木錯，最後到達拉薩。

　　那時候，阿里大部分地區都沒有公路，一眼望去，既有曠無人煙的空闊之美，又夾雜著些許荒涼與落寞。我大部分時間都憑著感覺走，迷路、車陷泥沼，都是再平常不過的事情。行進的艱難加上美景的誘惑，我一個人在阿里晃蕩了大半個月。絕大部分時間裡，我只與遠處的雪山、荒涼的大地為伴，感覺自己彷彿到達了世界的邊緣，孤獨又新奇。

　　此後，阿里成為我心中的嚮往，一次次告別，又一次次前來，可以說這麼多年間幾乎走遍了阿里的各個角落。然而，非常可惜的是，因為一顆硬碟保存不當，裡面的照片蕩然無存，而其中大

部分都是我所拍攝的關於札達的照片，包括 2007 年拍攝的距離札達縣城 62 公里的東嘎石窟群和皮央石窟群的照片。東嘎和皮央兩處石窟群是西藏迄今發現的洞體中，規模最大的佛教古窟遺址。

一瞬間，我無法抑制強烈的衝動，想再次前往阿里、札達，重新記錄那些丟失的影像。別人口中的說做就做，在我這裡就是說走就走。在產生去阿里的念頭五個小時之後，我踏上了由上海飛往日喀則的航班。

幾乎所有到過西藏的人都有阿里情結。有一句廣為流傳的話：「沒到過阿里，就意味著沒有真正到過西藏。」在我看來，應該在這句話後面再加上一句：「沒到過札達，就意味著沒有到過阿里。」

札達位於阿里地區西南部，平均海拔 4000 公尺，總面積約為 24,601.59 平方公里。雖然這裡地域廣闊，卻僅有數千畝可種植農作物的土地，再加上日照時間長，空氣稀薄，卻又乾燥多風，並不適宜人類生存，所以，札達縣是中國人口最少的一個縣，人口密度可以說小到不能想像。即使是札達縣城托林鎮，常住人口也不過兩千多人。

如果不知其歷史，你難以想像在千年以前，這裡曾是古格王國的都城。據資料記載，古格是吐蕃王朝分裂後建立的若干個小王朝之一，古格的國王是吐蕃贊普的直系後裔。

雖然古格王朝始終未能將整個西藏置於統一的管理之下，但在喜馬拉雅山和岡底斯山之間建立了世界最高處的王國和最高處的文明，並以藏傳佛教「後弘期上路弘法」的發祥地而著稱。它的統治區域不僅包括阿里地區，而且包括印度境內的贊斯喀爾、上金瑙爾、拉胡爾和斯皮提（Lahaul and Spiti district）等地區。三十五代國王，七百年的王國歷史，十萬人曾經在這裡繁衍生息，這該是何等的繁榮昌盛！

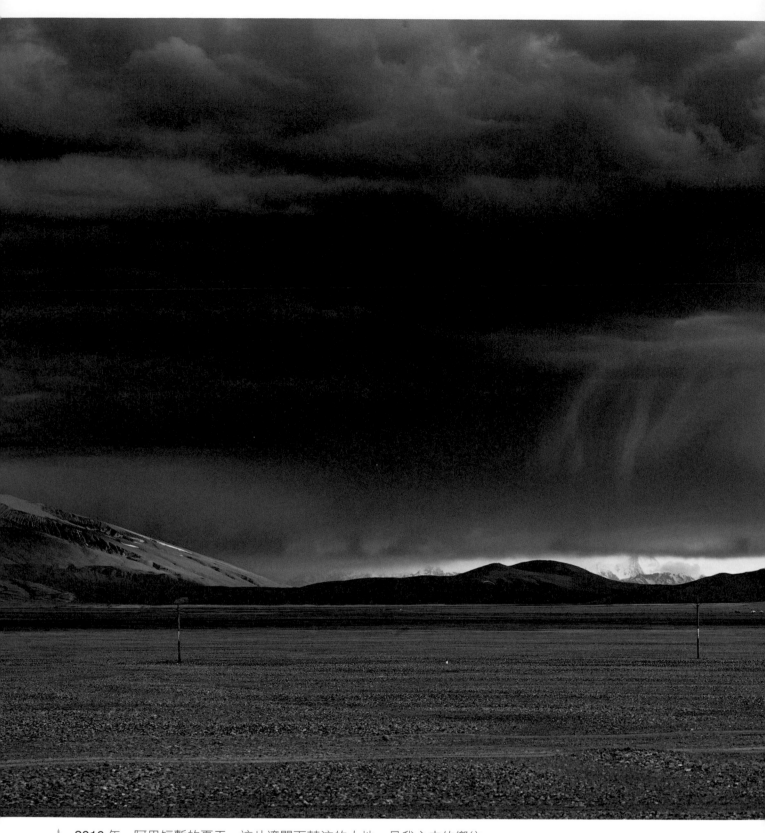

2016 年，阿里短暫的夏天。這片遼闊而荒涼的大地，是我心中的嚮往。
一次次告別，又一次次前來。

西 藏 ， 永 遠 之 遠
Tibet, An Eternity Away

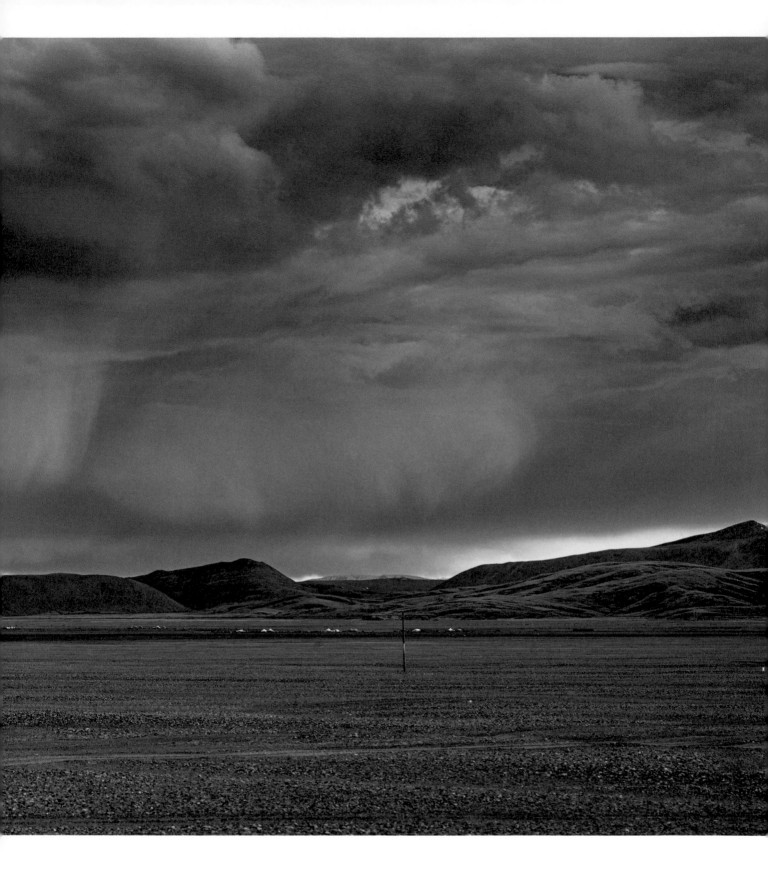

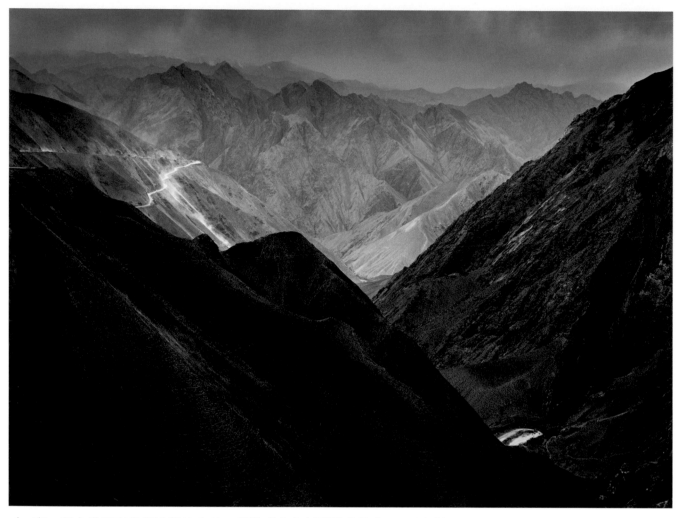

有一種交織了天堂和地獄的大美，叫做「走在新藏線的路上」；只有驚險、心悸才能讓人回味悠長，新藏線絕對是體驗這種感受的最佳選擇。

至今，光是在札達縣，就有古格王國都城遺址、托林寺及托林舊寺遺址、多香城堡遺址、瑪囊寺遺址、卡爾普遺址、青龍溝寺廟遺址、東嘎石窟群和皮央石窟群、香孜遺址、江當遺址及桑丹吉林寺、卡孜寺等，據說有二十一處之多。如此集中聚集的遺址，在全國極為罕見，所以，如果說阿里是瞭解西藏文明的入口，那麼札達就是一段輝煌燦爛歷史的厚重紀錄。

我喜歡札達，每次來阿里，一定會在札達駐留拍照。2011 年那次，我完成海拔 8611 公尺的喬戈里峰的拍攝後，從巴基斯坦返回新疆，稍事休息，特意由葉城出發，經新藏線拍攝夏天的札達。

很多朋友知道後，都勸我放棄這次拍攝，擔心我消耗體力過大，難以保證安全地通過新藏線。因為新藏線是世界上海拔最高的公路，也是一個交織了「天堂」與「地獄」的地方，詩意的說法

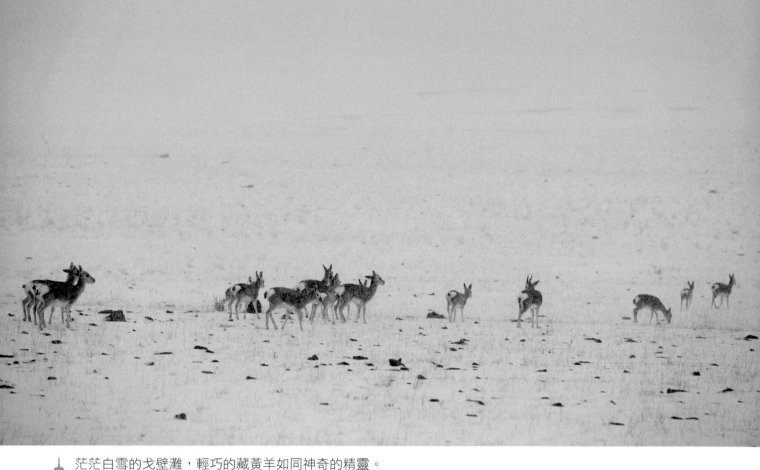

茫茫白雪的戈壁灘，輕巧的藏黃羊如同神奇的精靈。
牠們是這片大地的主人。

是「窒息環境裡的兇險美」。

　　它全長 1455 公里，穿過舉世聞名的崑崙山、喀喇崑崙山、岡底斯山和喜馬拉雅山脈，全線平均海拔 4500 公尺以上，其中海拔 5000 公尺以上的路段長達 130 公里。自 1956 年始建簡易沙礫公路，雖然歷經數十年不停擴建，依舊一路塵土飛揚，泥石流、塌方、滑坡、雪崩等地質災害隨時可能發生，令過往司機談之色變。

　　但是，對過往行者，這還不是最兇險的事情。從葉城到阿里地區行署所在地獅泉河鎮，短短的兩天行程，海拔將從 1300 公尺陡升到五千多公尺，這對人體本身來說是極為嚴峻的挑戰，而且從死人溝到海拔 5248 公尺的界山達阪，中間是長達幾百公里的無人戈壁灘，一旦發生高原反應併發症，根本無法及時獲救。

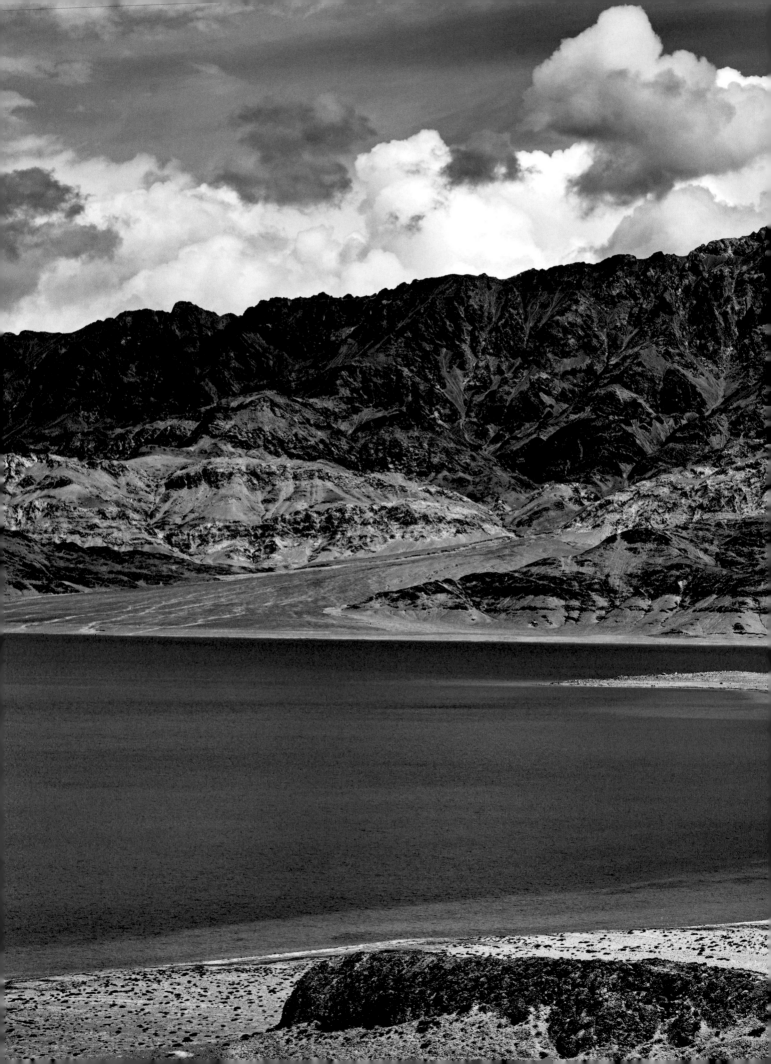

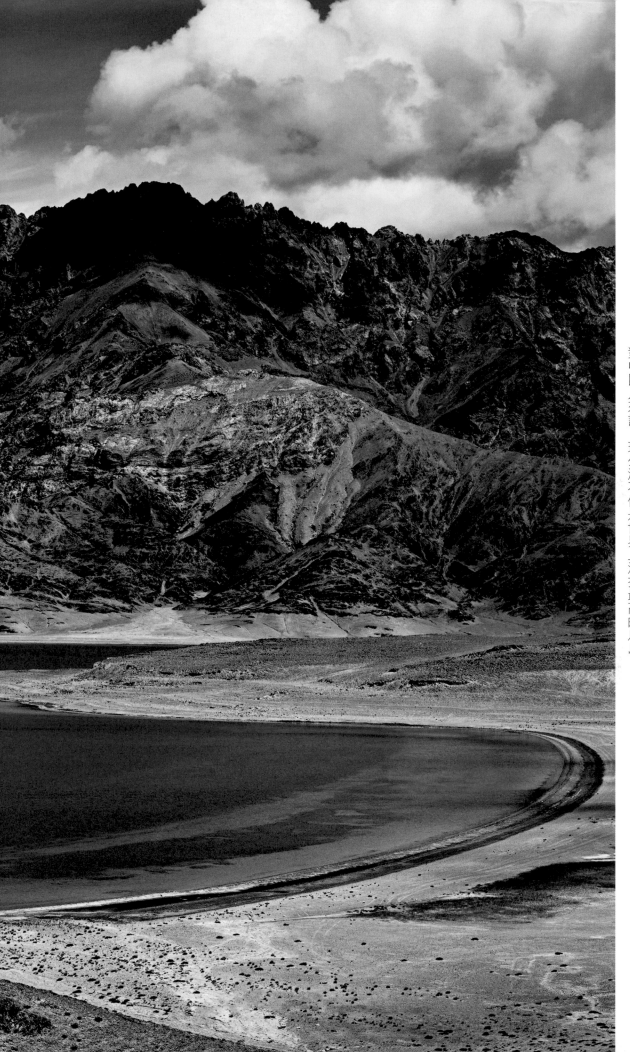

但更重要的是，它是中印兩國的界湖。

對中國人來說，班公湖不僅是世界上海拔最高的鳥島，

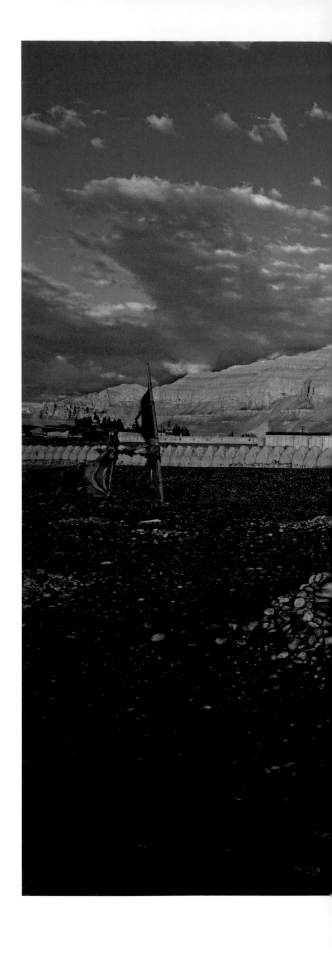

所以在新藏線上常年行走的，基本都是戍邊的軍用汽車和當地大貨車，自駕者寥寥無幾。

「死人溝睡過覺，界山達阪撒過尿，班公湖洗過澡。」這一直是用來形容新藏線上牛人（編按，指高深之人）的話。死人溝地處喀喇崑崙山脈腹地，高山環繞，海拔 5150 公尺，為新疆、西藏交界，距離日土縣城區 280 公里，是西藏的「北大門」，氧氣含量只有海平面含氧量的 40% 左右，氣候條件非常惡劣。如今，死人溝僅有一個兵站，僅在兵站對面有兩頂為過往旅客提供簡單伙食的帳篷。每次經過死人溝，我都不禁對駐紮此地的軍人們致以敬禮。

在這條路上，更多的地方是野生動物的天堂，人類反而是稀有動物。我曾經因為內急，不得不在遼闊的戈壁灘解手，一下車，就發現一群灰褐色的野狼正匍匐在不遠處，我只得打開車門一邊解手，一邊做好隨時狼狽而逃的準備。

至今，我還記得第一次翻過界山達阪，猛然間從滿眼褐色的戈壁灘到廣闊的草原，看見那蜿蜒的碧藍河流和空中掠過的群鳥時無比的感動。

要知道，長期在荒無人煙的高海拔地區行走，除了身體，精神所遭遇的挑戰更為強烈，即使是喜歡享受孤獨的我，有時候也會產生崩潰的感覺，不得不下車，久久站立，讓寒風吹走那侵入骨髓的寂寞。

在新藏線上，無論來自哪裡，無論貧富，只要是人類，彼此之間就有一種莫名的親切感，總是停車問候，互問對方有何困難，甚至成為今後旅途上的新夥伴。所以在我的眼裡，這是一條最具有人情味的道路。

 位於札達縣城西北象泉河畔的托林寺，是我喜歡造訪的地方之一。它是阿里地區歷史上第一座佛教寺廟，為古格王朝期間的佛教中心，意為「懸空寺」或「盤旋於空中的寺廟」。

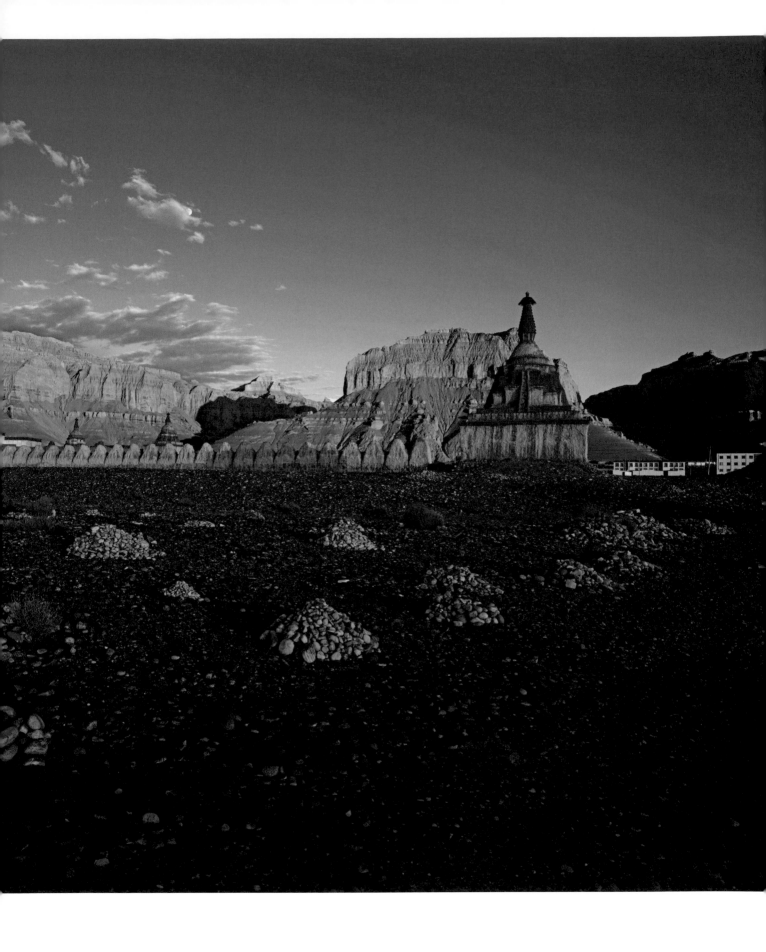

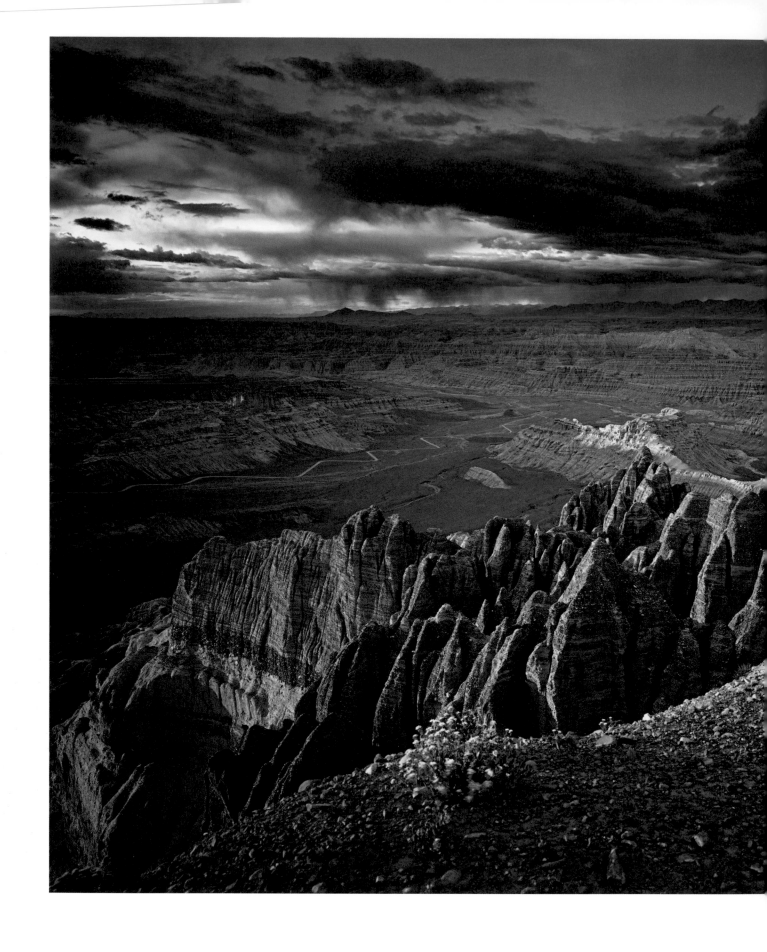

西　藏　，　永　遠　之　遠
Tibet, An Eternity Away

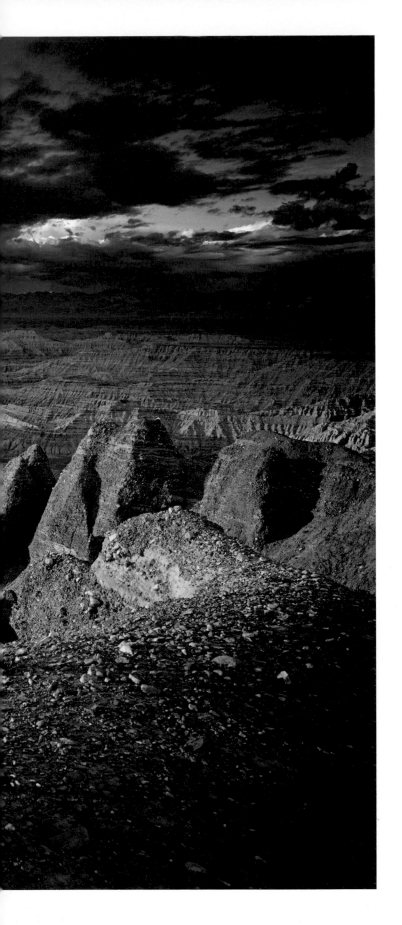

每次從新疆進入阿里地界後，我都會在海拔 4450 公尺的日土縣多瑪鄉停留，因為著名的班公湖就在它附近。班公湖是國家級著名濕地，位於喀喇崑崙山脈與岡底斯山脈之間，湖面狹長，呈東西走向。

記憶中，班公湖上永遠有密密麻麻的水鳥，鋪滿整個湖面。2011 年之前，我曾兩次在班公湖邊紮營，等待日出日落的輝煌。那時，每當沿湖岸崎嶇小道散步時，一不留神就會驚起一群天鵝或黑頸鶴，迅疾地往湖面飛去。

因為這是一次臨時起意的旅行，再加上時間緊湊，我必須及時返回上海，完成接下來的工作，所以到達日喀則後，我決定直接駕車奔往札達。從日喀則到札達大約是 1300 公里。一路上風雪綿綿，我忍著 12 個小時內由海拔幾乎為零直接升至海拔 4000 公尺所帶來的強烈不適，不敢有稍許疏忽。

進入阿里地界後，雪竟然停了。風雪過後的阿里，滿地素白。想來雪已經連續下了多日，藏羚羊、藏野驢、藏原羊等動物，紛紛從冰雪覆蓋的深山裡走到公路邊覓食。我連忙停車拍照，饑餓讓動物放鬆了往日的警惕，任由我舉著相機和手機靠近。

就在我開心拍照時，忽然一隻棕色動物漫不經心地從我身邊經過，我定睛看時，驚訝地發現竟是一隻孤獨消瘦的野狼，牠頭也不回地慢慢沿著公路走去。

陡峭險峻的土崖參差嵯峨，與四周的雪山交相輝映，氣魄宏大，讓人有身處外星球之感。而土林上的一叢小花，令這個荒蕪的大地充滿了詩意。

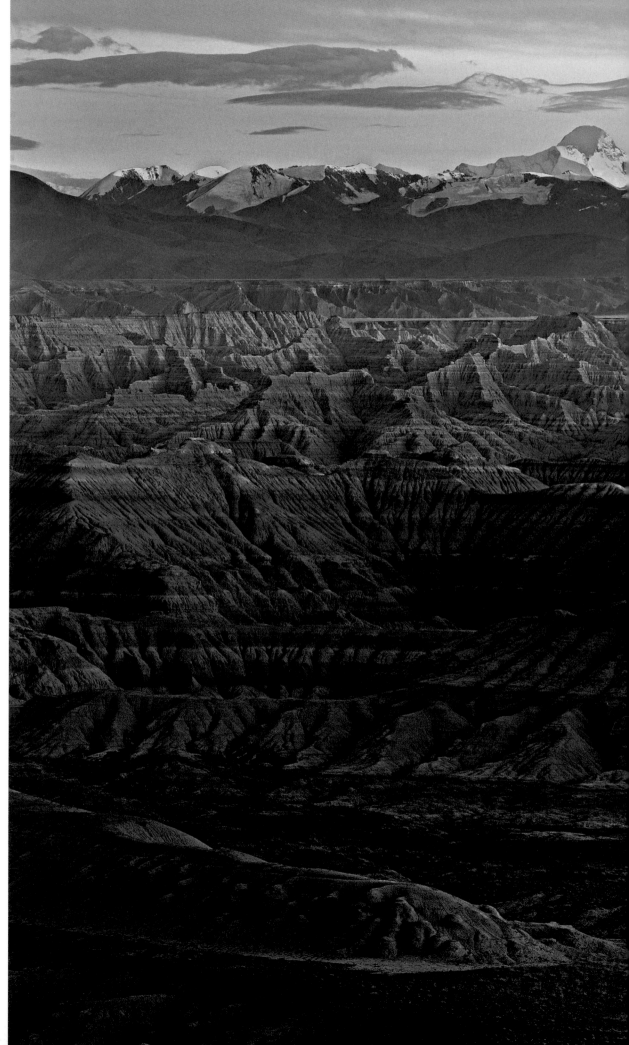

縱橫交織的土林如同層層疊疊的波濤，呈現出一種深沉的生命力。
每一次遠遠望見札達土林，我的內心就充滿了感動。

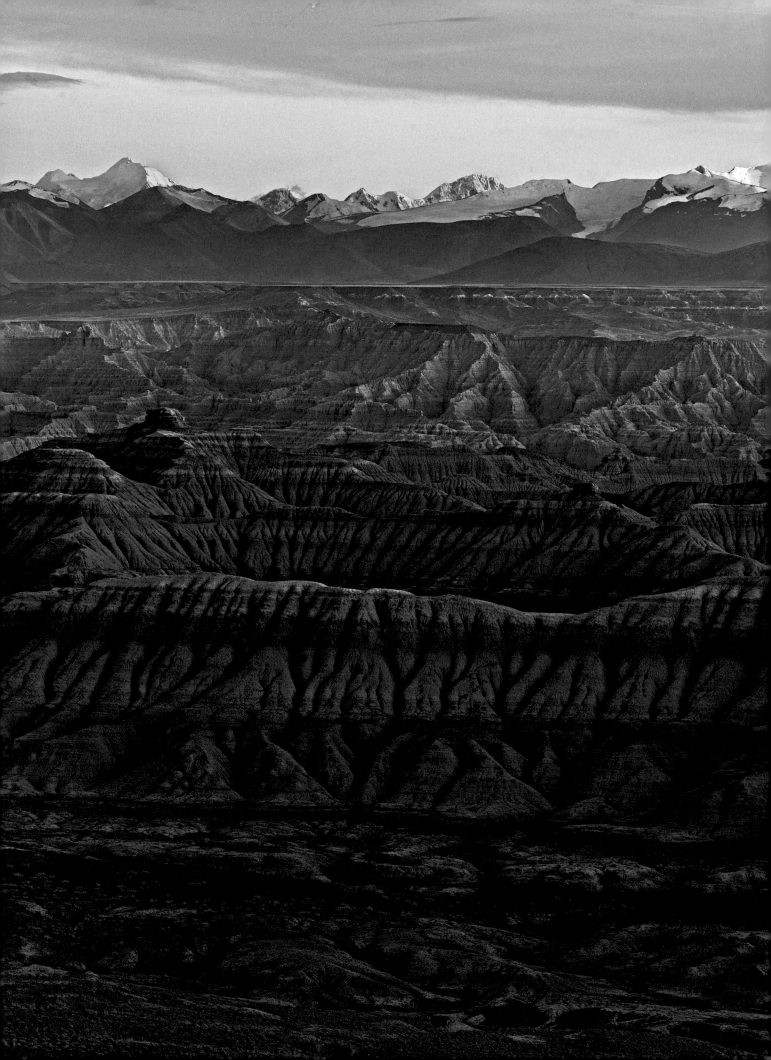

晚上我入住札達，可能是因為舟車勞頓，夜裡我產生了強烈的高原反應，不僅頭痛欲裂，還有一種靈魂與身體分離的奇怪感覺，彷彿靈魂久久飄蕩在空中，審視著暫居的軀殼是否值得再次停留。

第二天清晨，我忍著頭痛，驅車前往土林。札達土林是世界上最典型、面積最大的第三系地層風化形成的土林。它位於岡底斯山脈和喜馬拉雅山脈之間、象泉河的中下游，以縣城托林鎮為中心，沿象泉河兩岸發展，海拔高度約 3750 至 4450 公尺，總面積約 2464 平方公里。

在 2007 年未到土林之前，我曾經查閱並翻看過很多關於它的資料和照片，可以說是爛熟於心。然而當我真的站在土林面前時，那種震撼至今記憶猶新。記得我第一次站在土林高處遠眺，只見在開闊的土地上，嶺谷相間，河谷幽深寧靜，陡峭險峻的土崖參差嵯峨，與四周的雪山交相輝映，氣魄宏大，讓人有身處外星球之感。

疾風吹過，縱橫交織的土林如同層層疊疊的波濤，呈現出一種深沉的生命力，彷彿沒有任何力量可以驚動它們，沒有任何力量可以摧毀它們。它們就這樣在荒山峽谷中靜靜站立著，令人油然而生敬畏之心。不知有多少次，我在清晨和黃昏時分徜徉在土林的溝壑之間，用相機捕捉它那冷峻的詩意。

我喜歡毫無目的地漫遊於土林之間。到處似乎都是洪荒之地，然而不經意的某個拐彎處又隱藏著無數的歷史記憶，每一個古蹟彷彿都有說不完的故事。土林深處的古格王朝遺址是我的必訪之地。古格遺址位於象泉河畔的一座土山上，自地面至山頂依山而建，大約有三百餘座房屋、三百餘孔洞窟、三座十多公尺高的佛塔、四座寺廟等建築，雖然現在已是斷壁殘垣，但是歷經千餘年風霜，依舊有遺世獨立之勢。

我到達古格時已是中午時分，烏雲密布的天空漸漸放亮。買票進入，空蕩蕩的沒有一人。前幾次來這裡拍照時，最痛心的是不時在殘破坍塌的房屋或寺廟之內，看見用墨或金汁寫就的古老藏文經卷殘頁，被隨意堆在廢墟的角落，有些已經風化為碎片。然而這次更令我痛心的是，有的洞窟已經完全坍塌，房屋內的樑柱損毀。記憶中有一個洞窟內的壁畫非常精美，我曾經特意拍照留存。但這次再找到時，毫無保護的壁畫已經水漬斑斑，昔日精妙的臉部描繪已不可辨認。這不禁令人為古格的未來感到擔憂。

這座滄桑的歷史建築，曾經遭受過拉達克國王率軍入侵，曾經遭受過古格亡國後的流放。跟跟蹌蹌挺立到今天，卻又面臨著保護不當，甚至可以說是毫無保護的命運。至今，還尚無權威的史料可以解釋古格幾乎一夜消亡的原因，在眾多的西藏歷史、宗教、文化檔案中，也沒有找到清晰的王國發展的歷史脈絡。

古格之謎是古格遺址的另一個魅力所在，但是古格太脆弱了，不知在人們找到答案之前，這座千年遺址能否依舊挺立，依舊向世人展現那七百年的文明過往？

我從遺址下來，回望古格，陽光忽然從稍薄的雲層中傾瀉下來，像一枝神奇的畫筆，勾勒出古格的輪廓。整個遺址閃閃發光，剎那間，宛如神的王國。我不禁為古格祈禱，也猛然間意識到自己為何一次又一次來到札達，為何越來越不希望被貼上風景攝影師的標籤。是的，在不經意間，曾經癡迷於拍攝極限風光的我，已經越來越意識到身為一名攝影師的責任，那就是應該用手中的鏡頭，將我的所見忠實地記錄下來，成為一種文化的歷史紀錄。

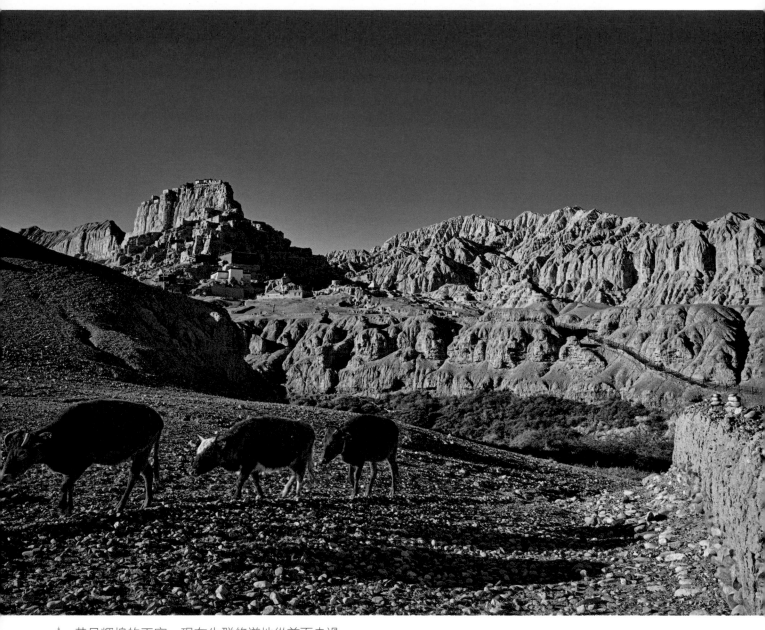

昔日輝煌的王宮，現在牛群悠遊地從前面走過。
問蒼茫大地，誰主沉浮？每個人都不過是過客。

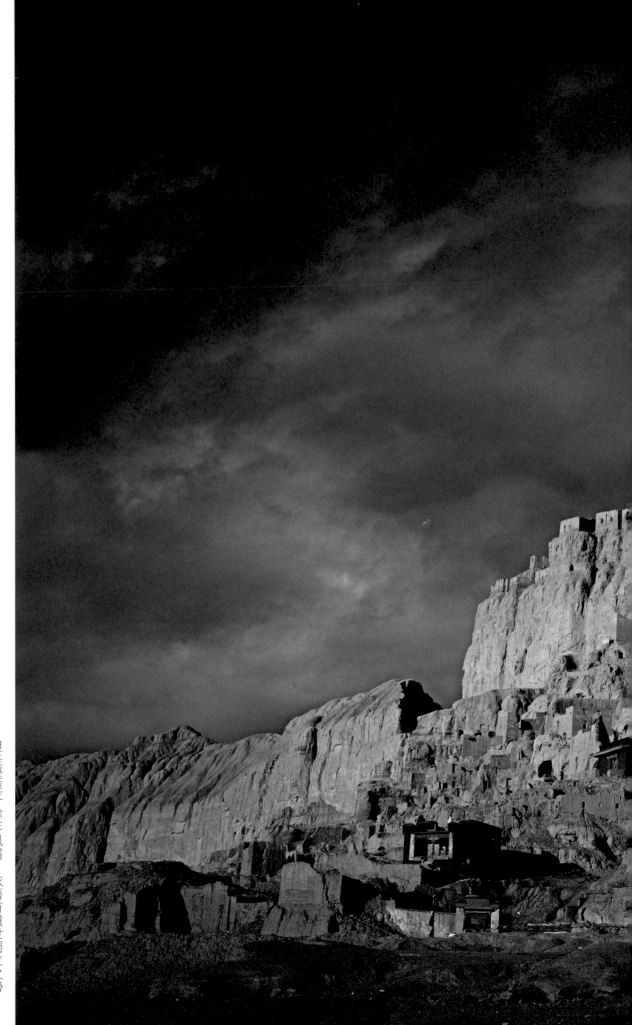

但是歷經千餘年風霜，依舊有遺世獨立之勢。
黃昏中的古格王朝遺址。雖然已是斷壁殘垣，

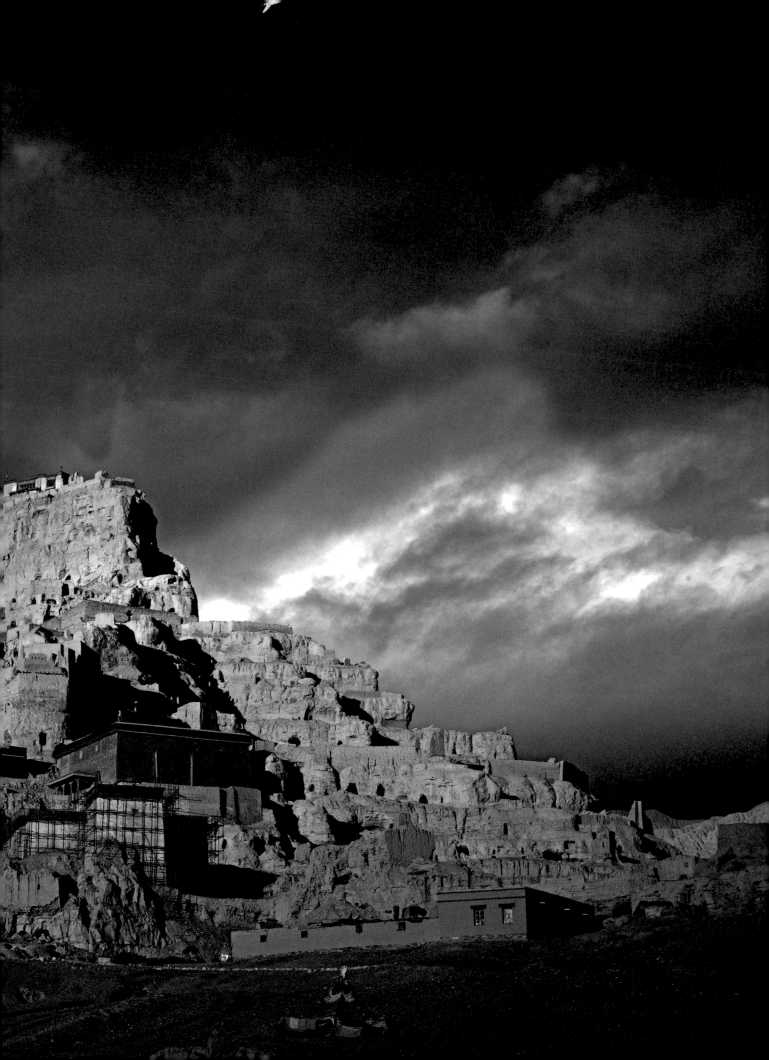

離開古格王朝遺址，往西北方向行駛數十公里，就是著名的東嘎洞窟群和皮央佛教洞窟群。

2007 年，在離開札達的前一天傍晚，本已回到旅館歇息的我，總覺得土林還有一處我沒有拍到。是哪裡，自己也說不上來，於是忍不住驅車再次前往土林。

我沿古格遺址西行的時候，無意間發現不遠處刀削斧鑿般的高大山崖上有暗紅色的建築物。驅車爬上面前的小山丘，只見一座土山，左側山頂上遺存著幾乎坍塌了的宮殿建築，右側山體因為經年累月的風吹雨淋，形成了斑斑駁駁且起伏劇烈的陡坡。這讓我大吃一驚，因為在此之前，我還從未聽說過札達有這樣一處神祕所在。

我急忙驅車前行，三拐兩拐，竟然進了一座小村落。村子看起來不大，估計只有十幾戶人家，非常安靜。我站在村口等了一會兒，不見有人出來，於是拿出相機，打算穿過面前的兩戶人家上山一探究竟。沒想到，一隻土狗讓人猝不及防地從村子裡躥了出來，朝我狂吠，即使我拿出三腳架作勢要打牠，牠依然不依不饒地盯著我叫個不停，令我束手無策。

正在這時，從不遠處的一戶人家裡走出來一位中年男子。他朝狗用力揮了揮手，狗不甘心地朝村裡小跑幾步，然後趴在小路旁。中年男子自我介紹說他叫扎西。我向他打聽山上廢棄建築的由來，扎西再三搖頭，只告訴我所在的村子叫東嘎，其餘一概不知。看到我有些失望，扎西好心地主動提出帶我爬上去看看。

沿沙石混雜的曲折土路向上走去，洞窟漸漸出現在眼前，有的洞窟裡面黑乎乎一片，有的洞窟裡面則可看到尚可分辨的壁畫，上面覆蓋著灰塵且有流水的痕跡。艱難地在山上轉了一圈，我

發現這裡洞窟數量龐大，估計最少也有兩百個，保存最完好的就是位於半山腰的三個洞窟，可以看出裡面的壁畫與宗教有關。

從山上下來時，扎西指著西邊不遠處說道，那邊還有洞窟，也有壁畫。這時候天色已晚，而我第二天將趕回拉薩。我抱著探路的想法，開車載著扎西，往西開了一公里左右。果然在一座小村落前，規模更大的石窟群出現在我的面前。密密麻麻的洞窟綿延幾公里，規模遠遠超出東嘎村的洞窟群，這就是皮央佛教洞窟群。

發現這兩處洞窟群讓我非常激動。到達拉薩後，我迫不及待上網查閱相關資料，透過照片比對，判定自己爬上去的就是 1992 年考古工作者在札達地區發現的東嘎洞窟群和皮央佛教洞窟群。考古學家認為，東嘎、皮央發現的壁畫數量如此之大，技藝如此純熟，不僅僅填補了西藏佛教壁畫發源的空白，也為研究古格王朝的傳承和西藏佛教發展的歷史，提供了不可缺失的重要素材。我覺得保持完好的洞窟，就是被考古界稱為東嘎皮央第 1 號、第 2 號的著名禮佛石窟。

這樣的查詢結果，激發了我強烈的好奇心，我迫切想瞭解更多關於兩座洞窟的歷史，但是無論我透過何種途徑查閱，所獲資料都寥寥無幾。直到近幾年，我才瞭解到，關於皮央和東嘎遺址的文獻極少，只有一本流傳到印度的藏文手抄本《古格普蘭王國文》。其中記載皮央寺始建於古格王國建國初期的十世紀，是仁欽桑波當時所建的古格八大佛寺之一，七十年後有一次規模較大的改建。另有藏文文獻提及東嘎在意希沃時代的十世紀建寺，約十二世紀前後，由於古格王國的分裂鬥爭，一度成為與都城扎布讓對峙的另一個王室的所在地。後來古格王國恢復統一，東嘎喪失

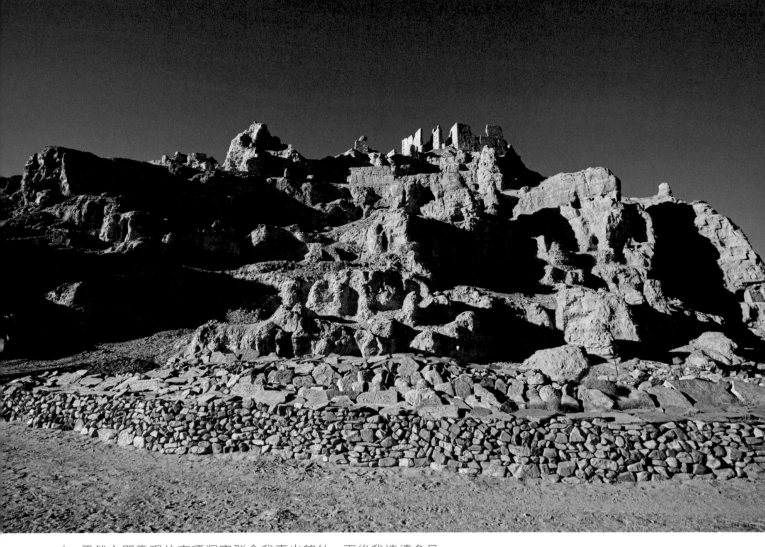

偶然之間發現的東嘎洞窟群令我喜出望外。而後我連續多日
查閱資料,對這片神奇的土地曾經發生的一切有了更多瞭解。

了王宮的地位,但仍為古格的政治及文化要地。

　　關於洞窟群的發現還有一個真實的故事。當
年考古隊員得到一位偶遇的牧羊女孩的引領,才
有了這個重大發現,後來,考古人員在整個東嘎
皮央區域都沒有再見到她的蹤影。這讓唯物的考
古隊員也不禁有些唯心的想法,以為這個女孩是
位牧羊仙女。回想自己登臨洞窟的過程,我覺得

冥冥之中一定也得到了神明的指引,才得以目睹
這兩處氣勢恢宏的佛教洞窟。

　　當我再次到達皮央這個偏僻的小村子時,只
見村前已經鋪上了柏油路。嶄新的柏油路與周遭
蒼茫荒涼的環境格格不入。站在村口,洞窟群近
在咫尺,我卻忽然沒有了攀爬的興致。

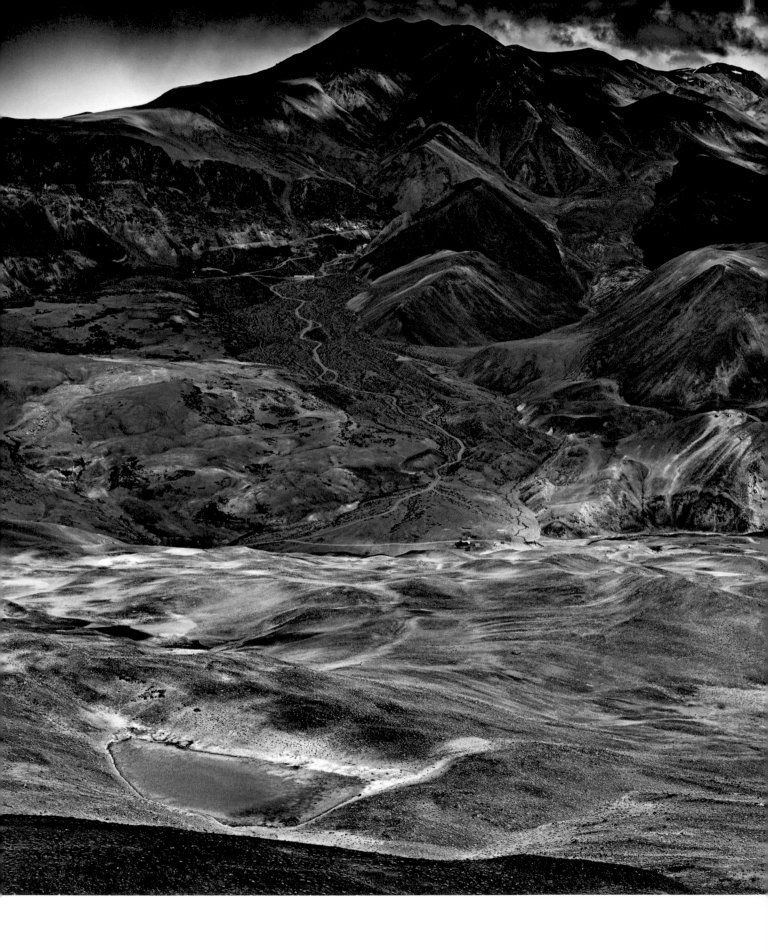

西 藏 ， 永 遠 之 遠
Tibet, An Eternity Away

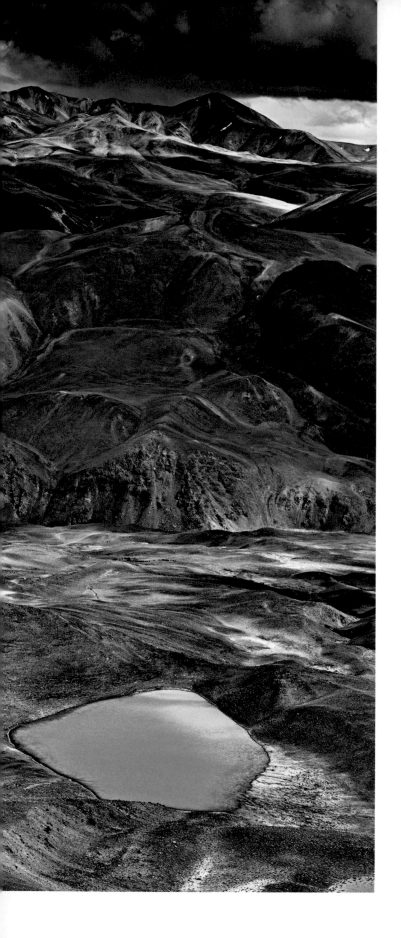

或許我留戀往昔古樸的風貌，可是對藏區的人們來說，現代化的進程代表著他們的生活得到改善。而我們這些遠道而來的人只是過客，沒有資格對這裡發生的改變指手畫腳。我站立在寒風許久中，不知自己在等待什麼，一個多小時過去了，沒有車也沒有行人經過，甚至連歸家的羊群也繞開了公路。

太陽漸漸落山，光線越來越柔和，就在太陽只剩下一天中最後幾分鐘的光線時，兩位阿佳出現在鏡頭前。她們說說笑笑地走過，漸漸消失在村子裡。我知道我也該返回了。

在回縣城的路上，我特意繞道經過東嘎洞窟群和古格王朝遺址，希望再看它們一眼。長期在西藏整理民間音樂的朋友宋曉軍老師，曾經多次跟我聊起在藏地采風的感受，提到了很多在札達以外的廣大區域一些人所不知的歷史印記。

我相信，西藏一定有無數不解之謎還沉睡在歷史長河裡，或者已消失在殘酷的自然環境中。我相信，古格王朝遺址、東嘎皮央石窟壁畫只是浩瀚的西藏文明的滄海一粟，還有更多的未知等待世人去探索。

「偶爾，在一閃而過的事物中，我會遇見永恆。除此之外，還需要祈求什麼呢？」西藏太廣闊，歷史太浩瀚，值得我用餘生去記錄。

阿里札達縣地貌。平均海拔在 4500 公尺以上的阿里地區，被比喻為世界屋脊的屋脊，是世界上人口密度最小的地區。兩湖宛如上帝的淚滴。

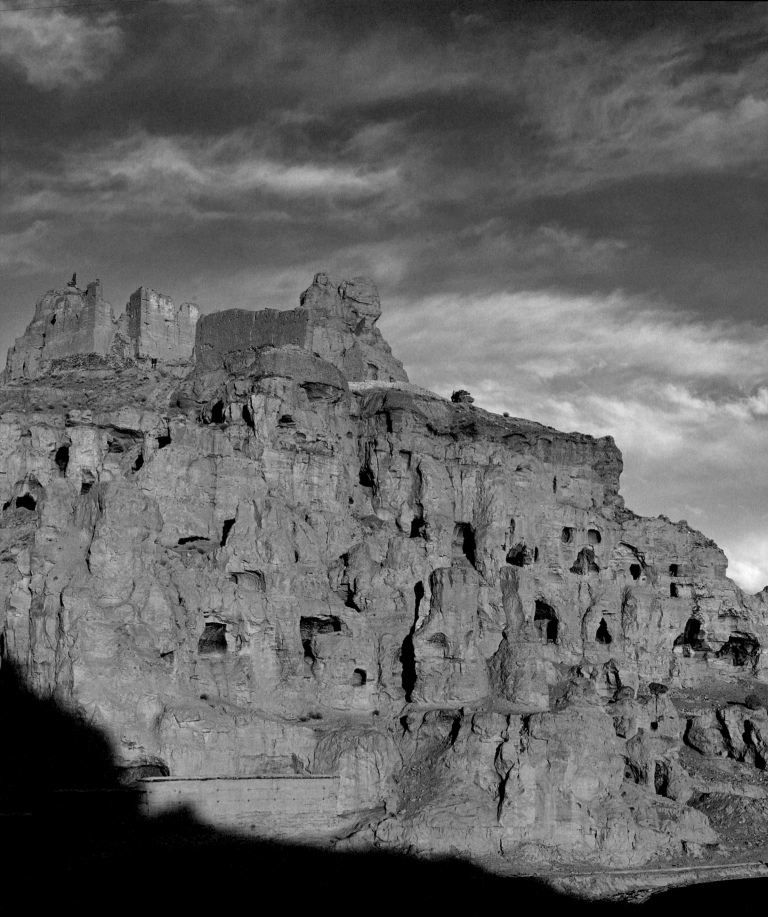

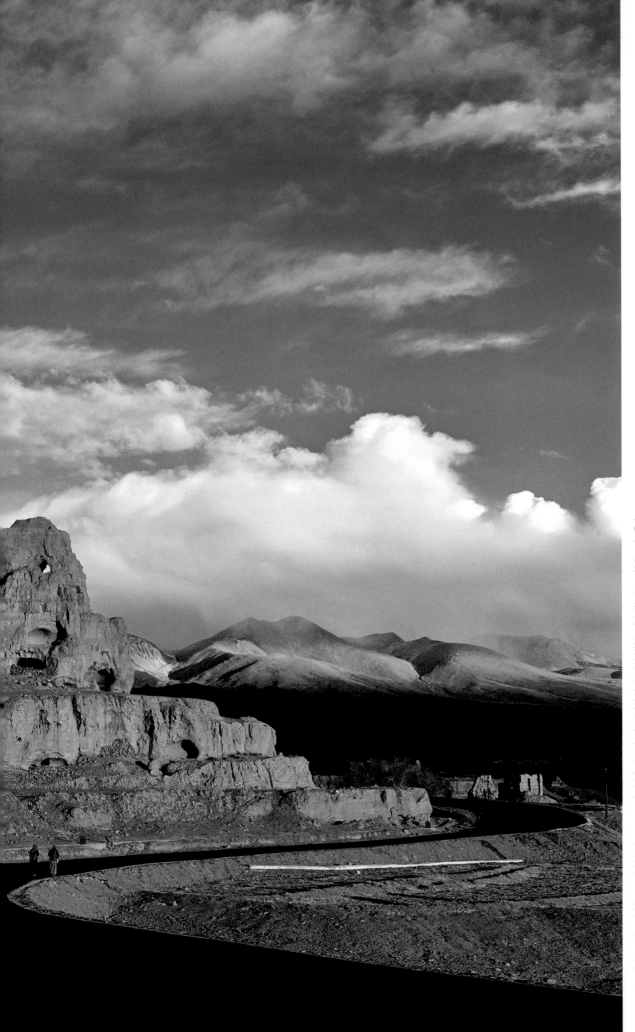

洞窟群雖近在咫尺，我卻忽然沒有了攀爬的興致。二〇一八年，當我再次到達皮央這個偏僻的小村子時，只見村前已經鋪上了柏油路。

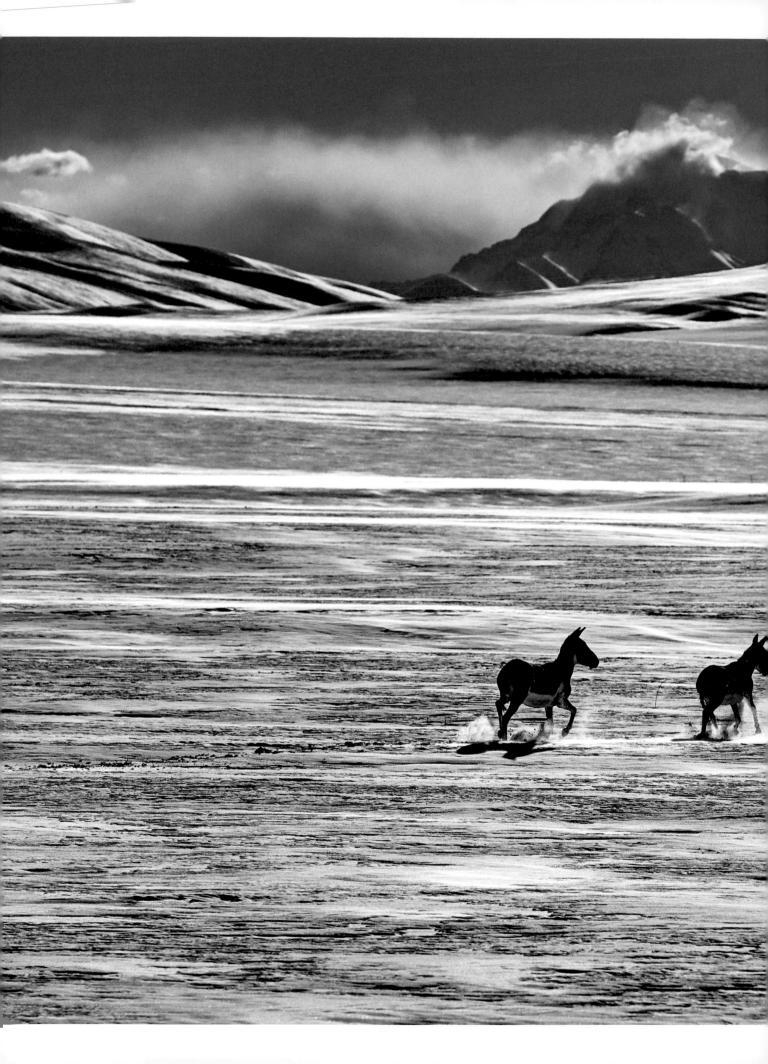

肆、唯有羌塘

遙遠的北方空地

⁰⁸ 錯、錯、錯，
一錯再錯

2015 年是藏曆木羊年。在藏傳佛教中，有「馬年轉山，羊年轉湖」的傳統。

我和老朋友楊剛一拍即合，相約前往拉薩市與那曲地區班戈縣共有的聖湖納木錯轉湖。在我們的計畫中，轉湖只是一個開始，這一次，我們將穿越遙遠的北方空地——羌塘草原，進行一次大湖之旅。

在廣袤的羌塘草原上，從納木錯開始一路向西，直到阿里地區日土縣的班公錯，分布著一條長達一千多公里的湖泊密集帶，總面積兩萬一千多平方公里，約占全國湖泊總面積的 23%，著名的納木錯、色林錯、扎日南木錯等大湖都分布在這裡，因此這裡也被稱作中國的大湖地帶。

4 月，我們提前一個星期到達拉薩，一邊適應高原海拔，一邊開始做準備工作。喜歡玩越野車的楊剛是老西藏，曾經當志工連續兩年參加中國科學院關於可哥西里的科學考察，對藏北地理環境、車輛及司機比較瞭解。楊剛的太太（當時還是他的女朋友）舒凡曾是上海某外資投行的合

夥人兼註冊會計師，這一對夫妻是旅行的最佳搭檔，很多鍋碗瓢盆、鹽油醬醋等煩瑣事情，都是由他們夫妻和另一個朋友大雄完成的。考慮到我們將在無人區多地露營，所以這一次我們準備了一輛載人越野車和一輛滿載補給及各種設備的皮卡車。

終於到了出發的那一天，我們再次檢查裝備，發現越野車和皮卡車都沒有防滑鏈，防凍液也只是攝氏零下 10 度的。我們不敢大意，又花了半天時間補充裝備。這樣，由拉薩出發時，天色陰沉，已將近中午。沿 109 國道行駛，一路與念青唐古拉山脈並行。我和楊剛都有些擔心山上會下雪，然而，既然已經上路，也就管不了那麼多了。

念青唐古拉山坐落在當雄草原上，莽莽蒼蒼一大片冰峰雪嶺。要前往納木錯，必須翻越念青唐古拉山的那根拉山口。果然，我們一路奔馳，趕到那曲縣當雄管理站時，管理站的工作人員指著烏雲密布的那根拉山口方向，說山口正在下大雪，建議我們等天氣好轉後再通行。

海拔 5219 公尺的那根拉山口是念青唐古拉山著名的，也是唯一可以通車輛的山口，翻過山口，另一方就是納木錯。我曾經數次在那根拉山口遭遇暴風雪，知道工作人員的判斷是正確的。但是，我和楊剛商量了一下，覺得雪一時半會兒都停不了，等待的結果也許就是積雪太深，更沒有機會通過山口，於是決定賭一賭運氣。

在我們反覆懇請之下，終於，管理站的工作人員讓我們在一張類似「生死自負」的文件上各自簽好名字後，允許我們繼續前行。

我們的藏族司機拉吉和楊剛一起參加過當年的中國科學院可哥西里考察，有著非常豐富的駕駛經驗，車子剛開始爬山，儘管知道對面方向不可能有來車，依然打開雙黃燈，啟動四輪驅動。年輕的皮卡車司機羅布是拉吉的親戚，駕駛技術也不錯。

從山腳一路上行，初始，只是風雪交加。越往上走，風力越強，大片雪花撲面而來。上到半山腰時，已是寒風裹挾著鵝毛大雪，能見度幾乎不足五公尺。而臨近山口時，陡峭的山坡上積雪已沒過了半個車輪。即使是老司機拉吉，也沒有辦法控制車子而屢次打滑。每逢這個時候，不待拉吉發話，我和楊剛就幾乎同時拉開車門，跳下車，訓練有素地從跟在後面的皮卡車上搬下早已準備好的兩塊枕木，塞在越野車後輪下，然後一人揮著一把鐵鍬，迅速從路邊的積雪下鏟起一些沙石，鋪在前車輪下。

在陣陣轟鳴中，越野車努力爬升。經過如此這般三番五次的折騰，我們兩個乾脆手拿鐵鍬跟在車子後面，不停地塞枕木，鏟沙石，在海拔 5000 公尺的高地，兩個人精疲力竭。終於在我們累到趴下之前，兩輛車相繼爬上了海拔 5219 公尺的那根拉山口。

那根拉山口本是一處遠眺納木錯的絕佳觀景臺。我曾經多次在這裡停留拍照。天氣好的時候，向四野遙望，皚皚的念青唐古拉山脈與廣闊碧藍的納木錯互相映襯，珠聯璧合。

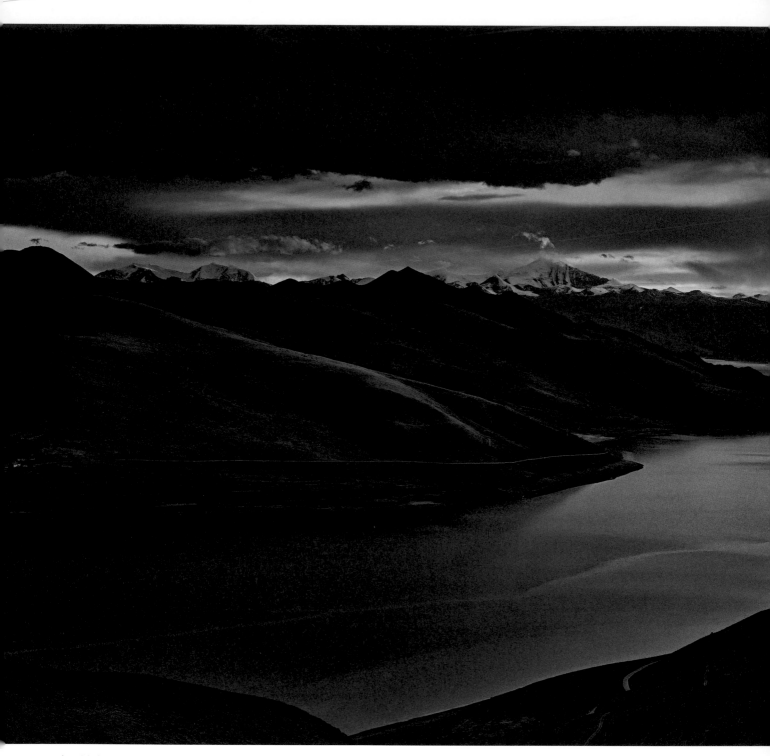

羊卓雍錯也被稱作羊湖，位於山南地區浪卡子縣，距離拉薩僅七十多公里，是喜馬拉雅山脈北麓最大的內陸湖泊。

西藏，永遠之遠
Tibet, An Eternity Away

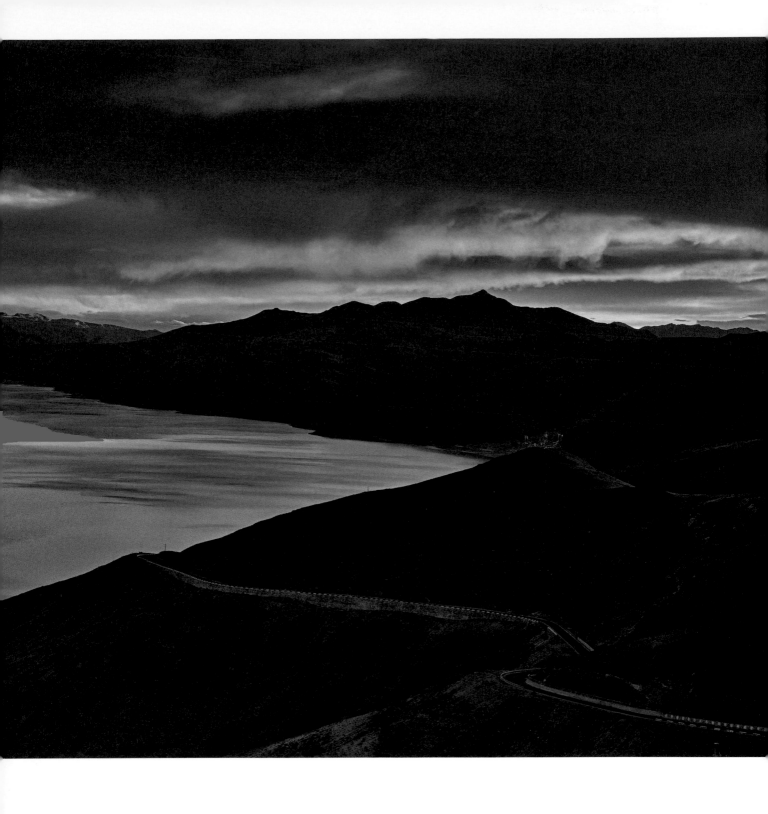

肆、唯有羌塘　遙遠的北方空地

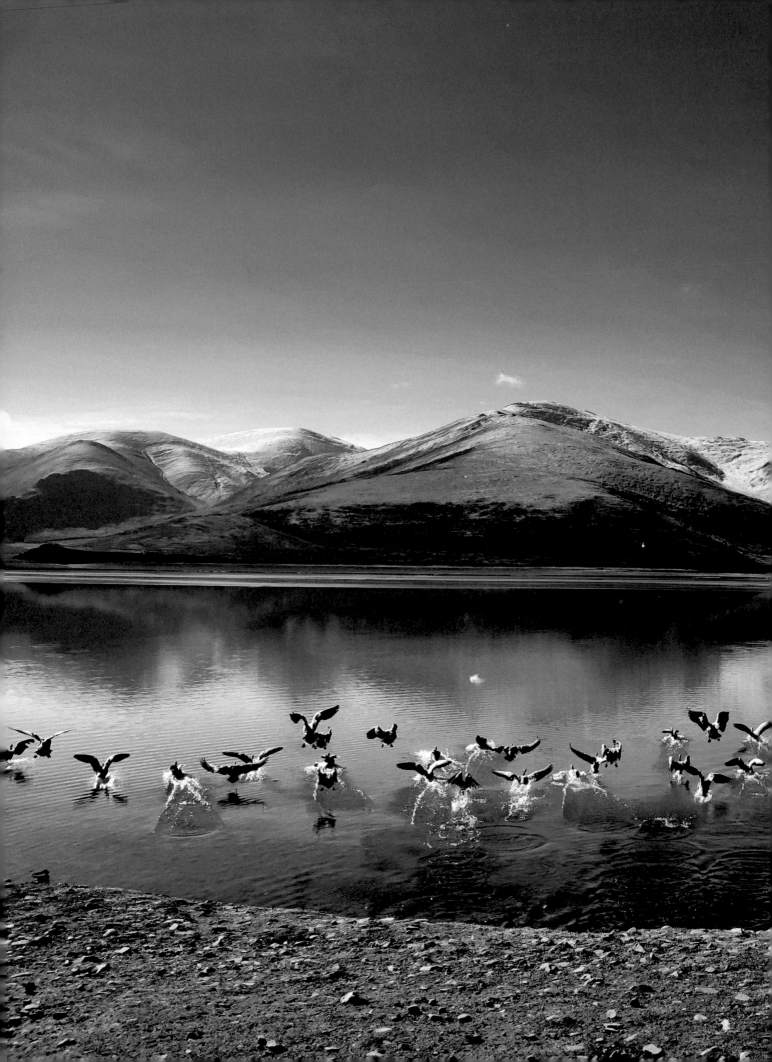

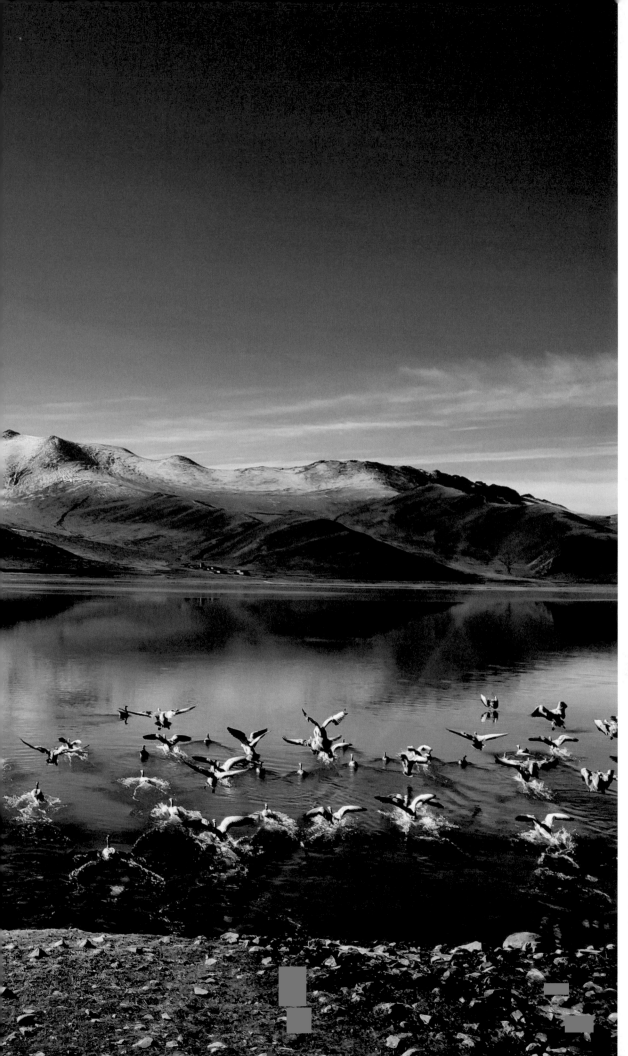

羊卓雍錯是一個充滿生機的湖泊，無論是湖岸成群的牛羊，或是水中驚起的群鳥，都好像在盡力地享受著難得的好時光。

然而，這一次我們無心在山口多停留一分鐘，因為風雪越來越大，我們只想盡快安全下山。下山的路更陡更滑，車子只能一點一點往下移，有幾次剛要打滑，幸虧又及時止住。一車人都常在西藏山路上行走，但這一次也不禁有些心驚膽戰。

隨著海拔下降，風雪漸小，終於在提心吊膽中，兩輛車平安開到山腳。這個時候，雪已經停了，路面只有薄薄的積雪，全車的人長吐了一口氣。

納木錯的初春

納木錯又被稱作「天湖」，在神話傳說中，納木錯是念青唐古拉山山神的妻子。它的南岸是綿延的岡底斯山脈，東臨終年積雪的念青唐古拉山脈，北部是平緩連綿的高原丘陵。納木錯與瑪旁雍錯、羊卓雍錯，並稱為西藏「三大聖湖」，是著名的佛教聖地。

納木錯的湖面海拔 4725 公尺，面積約為 2022 平方公里。它曾經一直穩坐西藏第一大湖的寶座，直到近幾年才被色林錯超過 369 平方公里，退居第二位，但是這絲毫不影響它在藏民心目中聖湖的地位。

在前往納木錯的路上，我們不斷遇到前來轉湖的人群。遇到羊年，藏族人會紛紛從各自的家鄉啟程，以虔誠之心，繞雪山或湖泊轉圈祈福。他們三五成群，隊伍有大有小，無論男女老幼都只是肩背簡單行囊。繞行納木錯一圈大概是 280 公里，即使體力好的人也需要步行八天才能完成。

除了東南岸的扎西半島一帶，納木錯沿湖大部分路段都沒有人煙，只能風餐露宿。我曾見過轉湖的人晚上只靠衣服禦寒過夜。藏族人身處嚴酷的生存環境裡而不知其苦，這也許就是信仰的力量吧。

日落。初春的納木錯，碧水寒波，只有岸邊由層層疊疊的冰塊堆積起來的小冰山還留著冬天的記憶。

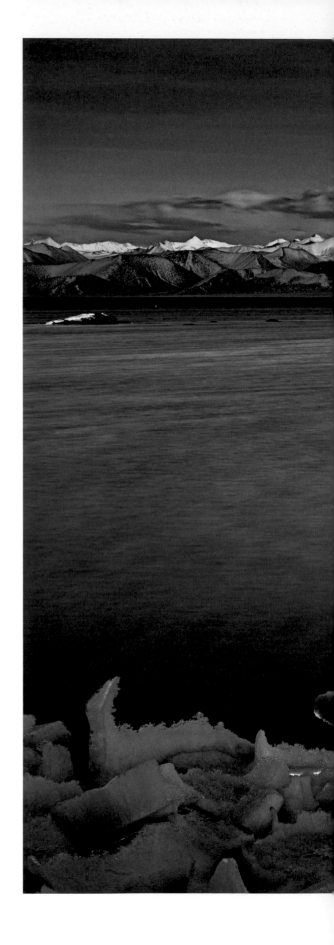

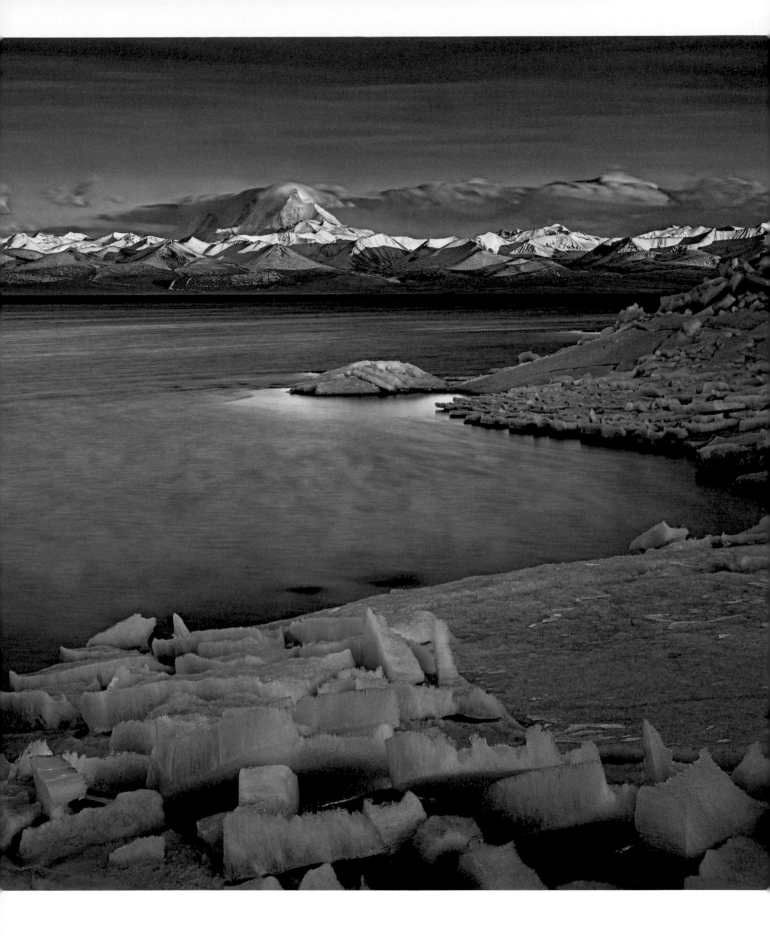

　　　　　　　　　　　　　　　　　肆、唯有羌塘　遙遠的北方空地

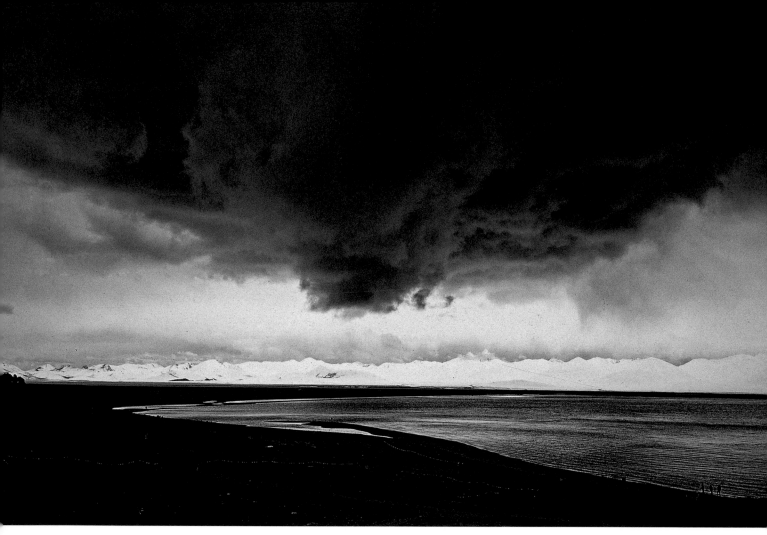

扎西半島是欣賞納木錯湖的絕佳之地。遠處皚皚的念青唐古拉山脈與廣闊的納木錯珠聯璧合。念青唐古拉山脈被稱作藏北草原的守護神，在藏區眾神山中有極高的地位。

因為此去路途遙遠，我們選擇開車轉湖。

納木錯南岸的扎西半島，是轉湖人的常規宿營地。我曾經在不同季節到過扎西半島拍攝，這裡是欣賞納木錯的絕佳之地。這一次，我們決定避開人群，選擇在半島對面納木錯的北岸宿營。我們經扎西半島，沿南岸朝西前行，一路上由念青唐古拉山脈冰川融水而成的河流縱橫交錯，蜿蜒曲折。

還好是初春，冰川融水並不是很多，雖然經歷了兩次小小的陷車事故，但還算順利地到達了納木錯西岸。由西岸到北岸，需從橋上經過。岸邊的濕地是良好的夏季牧場，也是國家一級保護鳥類黑頸鶴的主要棲息地，地面尚殘留著上一年的針狀草。這時，太陽偏西，烏雲逐漸消散，溫暖的陽光下，鳥類在濕地與殘冰之間游動。

我們紮營的地方是北岸靠近湖邊的沼澤地。初春的沼澤地還沒有完全化凍，車子沿著細窄的牧羊小道深入，到達預計的紮營地時，已經是傍

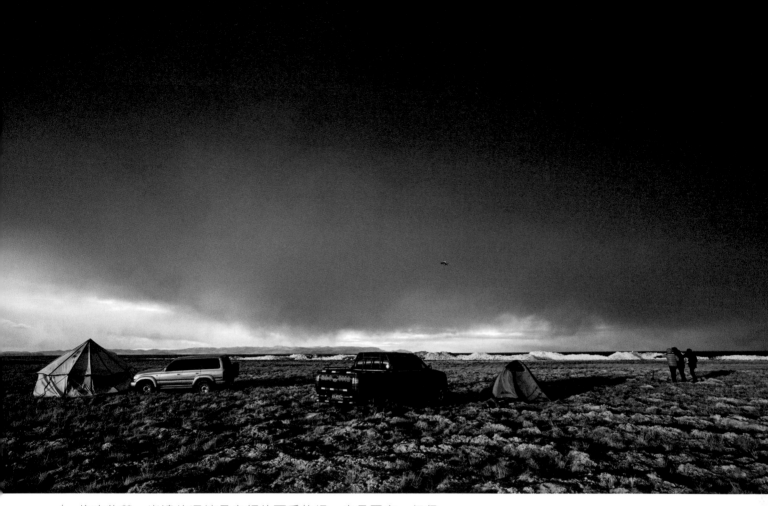

傍晚紮營。岸邊的濕地是良好的夏季牧場，也是國家一級保護鳥類黑頸鶴的主要棲息地，地面尚殘留著上一年的針狀草。

晚時分。我們在距離岸邊一百多公尺處安營紮寨。趁著大家做晚飯的工夫，我獨自背著相機包前往湖邊。

　　湖面幾乎已經解凍，碧水寒波，只有岸邊由層層疊疊的冰塊堆積起來的小冰山還留著冬天的記憶。太陽穿過厚厚的雲層，溫暖的光線投射到湖對岸念青唐古拉山脈長長的一排雪山上。我小心翼翼地靠近湖邊未化的冰面，以冰裂縫為前景，用飛思 IQ180（CCD 數位相機）阿爾帕 HR32 鏡頭採取焦點合成的方式，拍攝下藍調冰面、暖調雪山的冷暖結合照片。

　　因為想拍納木錯的晨光，第二天，我天明即起，打著頭燈走到湖邊。天光微明，厚厚的雲層貼湖而行。經驗告訴我，這樣的天氣或者「顆粒無收」，或者會出大片。

　　我找到前一天選好的位置，安裝好相機，開始以慢速快門長曝光拍攝。

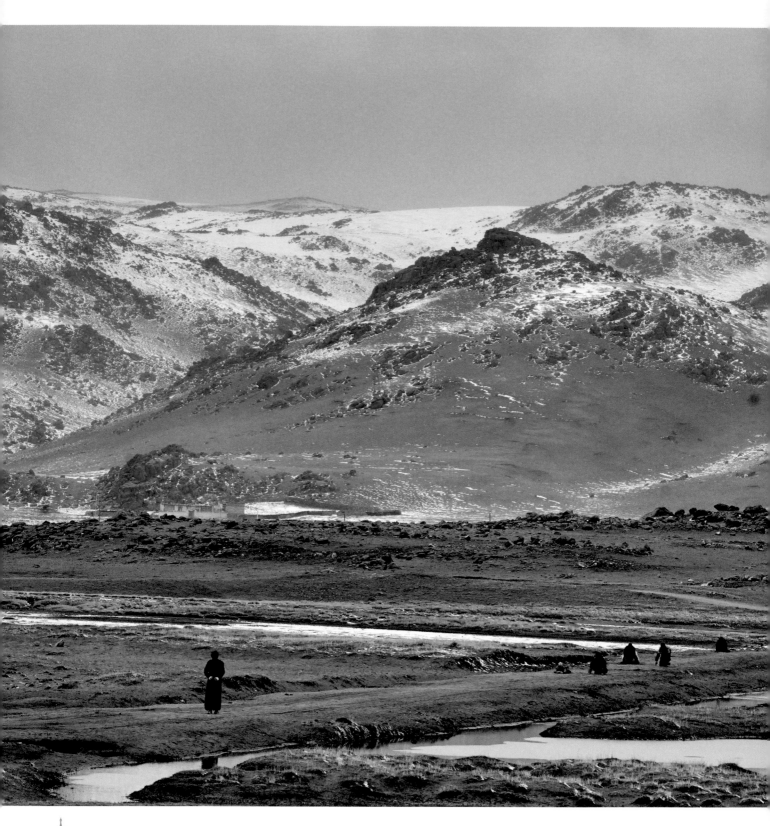

轉湖一圈，即使體力好的人也需步行八天，而叩長頭轉湖的人們往往需要十五天。

我喜歡日出前半小時左右天空微妙的變化,更喜歡獨自一人感受黎明前的靜謐。天一點一點地亮起來,遠處高大的雪山巍峨迤邐,平靜的湖面上不知何時出現了幾對天鵝。透過鏡頭細看,其中居然有難得一見的黑天鵝,脖頸高挺,體態優美。

隨著天色越來越亮,湖面上聚集的鳥群越來越多,成雙成對的鴛鴦和黑頸鶴在湖邊小冰山之間悄悄遊弋。忽然間,撲啦啦飛來一群野鴨,打破了湖面的平靜,牠們劈里啪啦的鼓噪,給寂靜的曠野帶來了生機。

日出還沒有開始,湖面上厚厚的雲層卻漸漸有了更多層次,如同一場大戲正拉開序幕。我耐心地等待奇蹟。一眨眼的工夫,雲層翻捲、聚集、變化,如同厚厚一層巨大的羊毛氈氣勢恢宏地順著湖面撲過來。

我不停地按下快門,記錄下這壯觀的自然奇觀。雖然這次沒有日照金山和漫天彩霞,但我覺得這是無數次拍攝納木錯所拍到的最有氣氛的一張照片。在高大雪山的映襯之下,鋪天蓋地的雲層之下的納木錯寧靜蒼遠,遼闊而壯麗,充滿神聖又富有詩意的氣息。

納木錯的天氣複雜多變,早上還只是多雲,到了中午已經是大雪紛飛。車子的雨刷需不停擺動才能看清前路。一路上,轉湖的人群絡繹不絕,或是默默行走,或是一絲不苟地叩長頭前行。半路上,我看見不遠處有兩位肩背簡單行囊的婦女站在路邊,以為她們想搭車,於是下車與她們打招呼,沒想到她們只是給我們讓路。其中一位臉上有凍傷的婦女用流利的普通話告訴我,她們來自那曲地區的安多縣,已經轉湖八天,還剩三分之一的路程。分手時,我本想送她們一些食物,但被兩人笑著拒絕了。

到了傍晚,雪下得更大。白雪茫茫中,人影越發模糊,我們只能放慢車速。忽然,傳來一陣誦經之聲。回頭望去,只見十幾位藏民正頂風磕長頭而來,他們不分老幼,神情莊嚴肅穆,雙掌合十,身體前撲,頭磕在地;呢喃的念經聲由遠及近,由細微及洪亮,在寒風呼嘯中,在無邊的曠野間,如同聖歌,撞擊人的靈魂,令人感動。我們停車站在路邊望著他們,佇立良久。

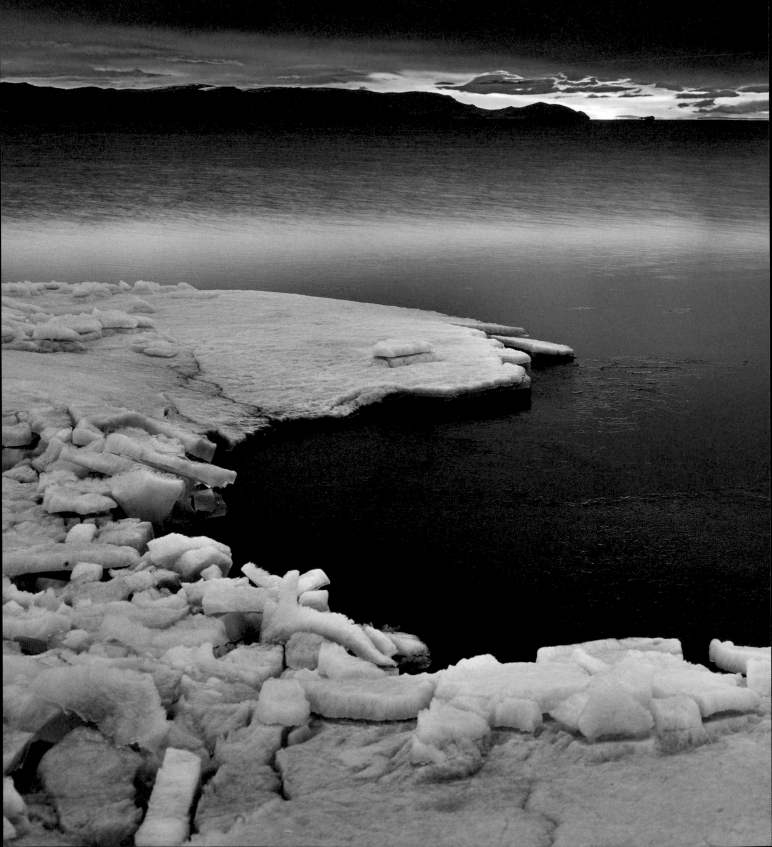

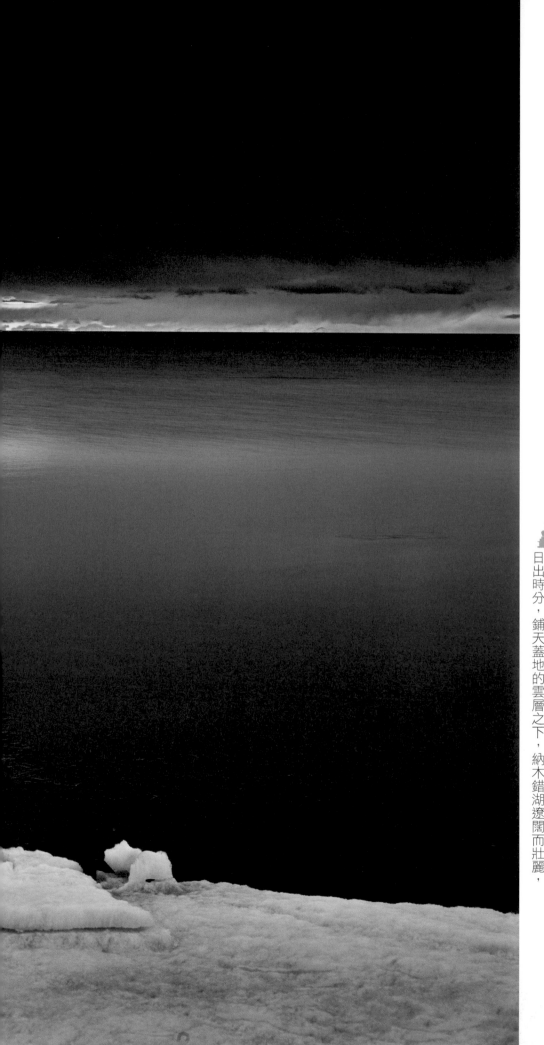

充滿神聖又富有詩意的氣息。
日出時分，鋪天蓋地的雲層之下，納木錯湖遼闊而壯麗，

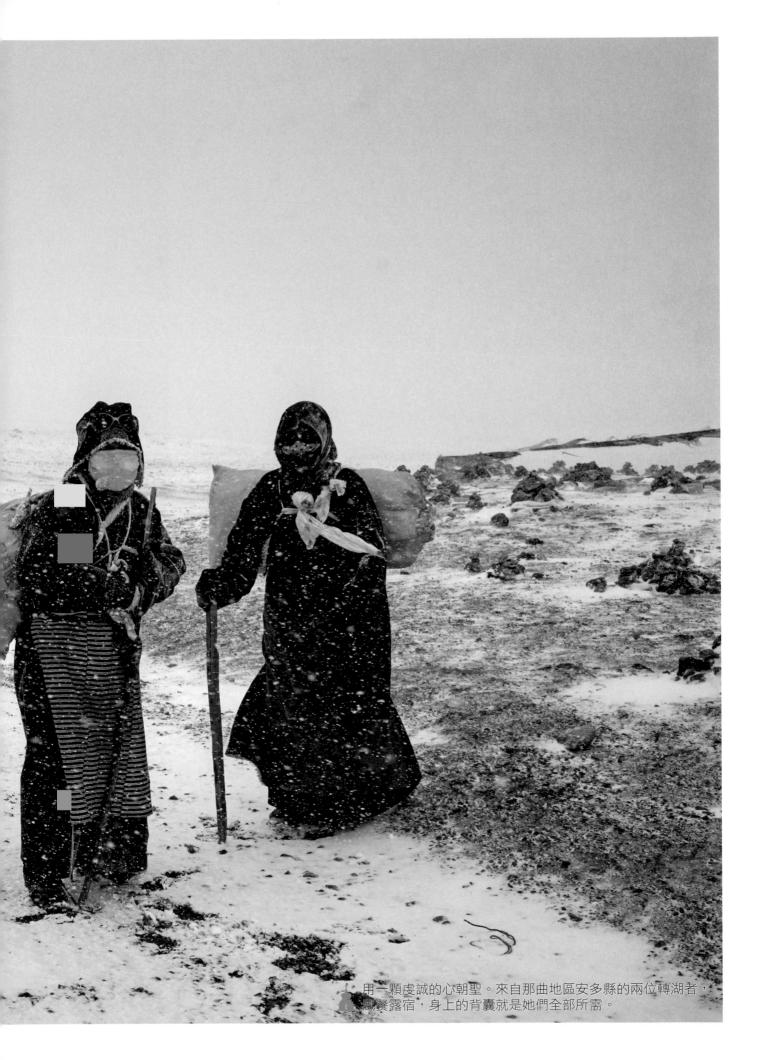

用一顆虔誠的心朝聖。來自那曲地區安多縣的兩位轉湖者，
風餐露宿，身上的背囊就是她們全部所需。

「鬼湖」色林錯

　　轉湖之旅結束後，我們從納木錯西岸繼續前行，在綿密的風雪中，一路向北飛馳在廣袤的羌塘草原上。

　　羌塘草原為唐古拉山脈、念青唐古拉山脈和岡底斯山脈所環繞，一直以來人跡罕至，被稱為「北方的空地」。2006 年，我曾經獨自一人沿著羌塘草原邊緣走過所謂的大北線，對在無邊荒野中找路的痛苦仍記憶猶新。然而，十年過去，這裡的路況已有天壤之別，新修的柏油路筆直而平坦。我們到達的第一站是海拔4700 公尺的班戈縣。班戈縣全年只分冬夏兩個季節，其中冬季長達八、九個月，高寒缺氧，據說一些西藏本地人到此都會有高原反應。

　　第二天早晨九點多，我們出門找地方吃飯，位置偏僻的班戈縣城大街上空空蕩蕩，我們轉了好幾圈也沒有發現小飯館，只得返回旅館，就著開水吃了些隨身攜帶的食物。十點鐘準時出發，天空濃雲密布，愈發襯得班戈縣沒有生氣。

　　由班戈縣出來西行，沿途都是緩緩起伏的低山和高原丘陵。當車子爬上一處起伏的高坡時，遠遠望去，左右兩邊忽然同時出現了一大一小兩座湖泊，在無際的褐色土地上，湛藍得張揚醒目。

　　楊剛手持 GPS 仔細查看了地圖，然後肯定地說：「右邊是班戈錯，左邊是色林錯。」他的話引起我們的大笑，因為不久前，曾是第二大湖的色林錯由於面積不斷擴大，已經超越了納木錯，成為西藏第一大湖。

　　色林錯跨班戈、申扎、雙湖三縣，是青藏高原形成過程中產生的構造湖。據考證，古色林錯湖面積曾達到一萬平方公里。色林錯是大型深水湖，湖心水深 30公尺以上，是青藏高原湖泊中幾十年來面積變化最大的湖泊，其面積近四十年來增長逾 40%，現為 2391 平方公里。

　　與它相比，面積約為 54 平方公里的班戈錯只能算是一座小湖泊。據科學推斷，以硼砂鹽湖著稱的班戈錯，原本是古色林錯的一部分，因氣候變化、湖水枯縮等原因，由古色林錯大湖中分離出來。

　　從遠眺色林錯到最終抵達湖畔紮營地，車子又開了兩個多小時，途中我只請拉吉停車兩次，手持相機拍了幾張色林錯的照片。不是色林錯不美，而是色林錯實在太大，遼闊得如同大海，一望無際；沒有高山的映襯，周邊是廣闊的湖積平原，湖周圍又沒有其他景致，水天一色難分其界限，一時真是找不到好的角度呈現它的壯觀，只能無奈放棄。

　　從 GPS 地圖上看，當到達色林錯北岸的半島時，我們已經繞著色林錯開了大半圈。我們將營地建在距離湖岸一百多公尺的一座小山坡上，小山坡僅高出湖面

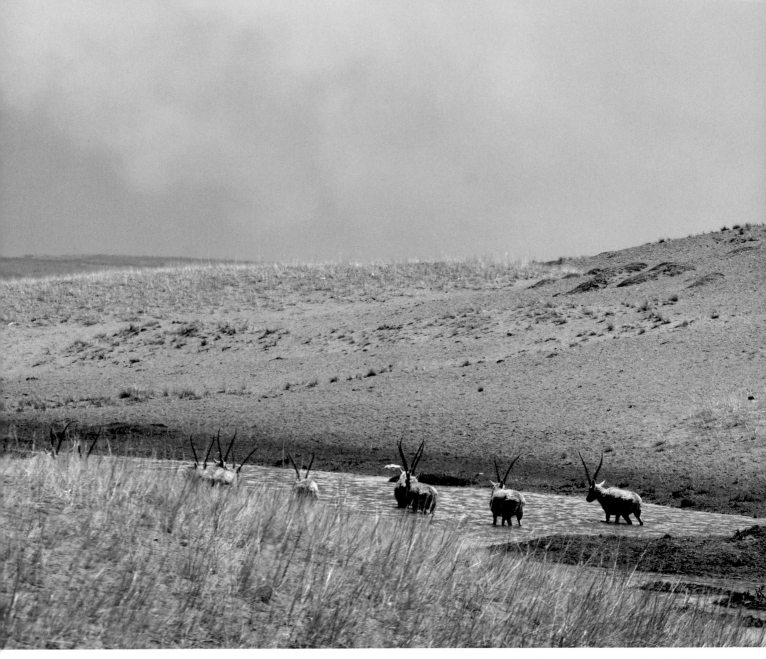

由於色林錯和班戈錯都是鹹水湖，這一帶野生動物的飲用水少之又少。然而，生命總是能找到存活的方法。

約十幾公尺。遠眺色林錯，景致與沿途所見並無大的區別。我不甘心，獨自一人從後面略陡的小山丘又往上爬了幾百公尺，果然得償所願，可以眺望色林錯全貌。

色林錯好像位於一個巨大的盆地中，遠處是緩緩起伏的低山和高原丘陵，湖面如同藍色寶石鑲嵌在視線的盡頭。此時，偏西的陽光穿透雲層，呈柱狀照射在湛藍的湖面上，波光粼粼，清澈透明。據說色林錯湖水的最大透明度達 8.5 公尺，湖底的卵石幾乎全部清晰可見。

同處藏北高原，納木錯湖邊生機盎然，人來人往；而色林錯岸邊卻幾乎寸草不生，杳無人跡，寂靜無聲。兩個大湖，一個天上一個地下，待遇懸殊。這想必與納木錯被奉為「聖湖」而色林錯被稱為「鬼湖」有關。

據說色林錯被打成「鬼湖」是源於一段傳說：神通廣大的蓮花生大師與魔鬼色林決戰，戰勝色林後把魔鬼鎮壓在這個大湖裡，並命令他在湖中虔誠懺悔，不許殘害百姓，永遠不得離開此湖，並把這個大湖命名為「色林冬錯」（色林錯曾用名），意為「色林魔鬼湖」。

雖有鬼湖之稱，色林錯周邊卻是國家級自然保護區，也是高原高寒草原生態系統中珍稀瀕危生物物種最多的地區，是世界上最大的黑頸鶴自然保護區。人類眼中的荒僻反而成就了野生動物，我幾天來在羌塘草原上奔波，心中也在慶幸西藏還能保留這一片廣袤的莽荒之地。

然而，從西藏返回上海後，我看到一則有關色林錯的消息：據科學家觀測，色林錯的面積逐年遞增，它的擴張不僅會淹沒低湖岸帶的牧場，而且可能影響湖區道路通行。幸與不幸，只能留給時間驗證了。

晚上湖邊寒冷刺骨，風刮得很大，湖水如同暗黑的夜，在寒風的吹拂下晃動。我獨自架起相機，匆匆拍了幾張照片後鑽進帳篷中，聽湖水拍打岸邊。這個寂寥的黑夜，讓人感覺宛如抵達了世界盡頭。

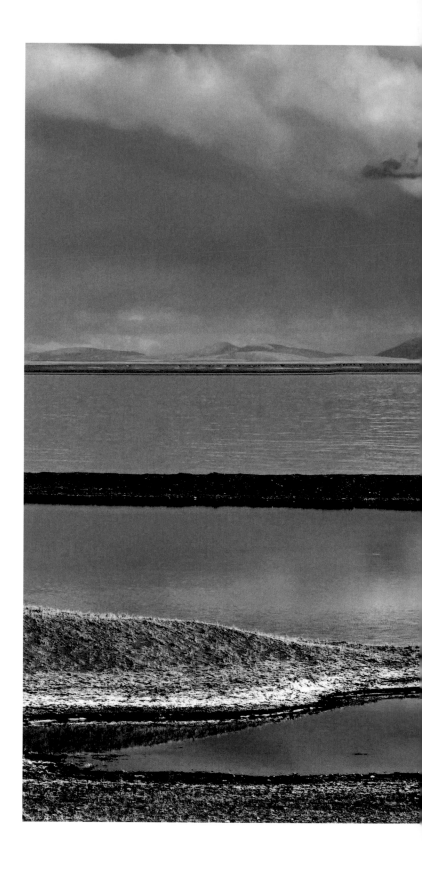

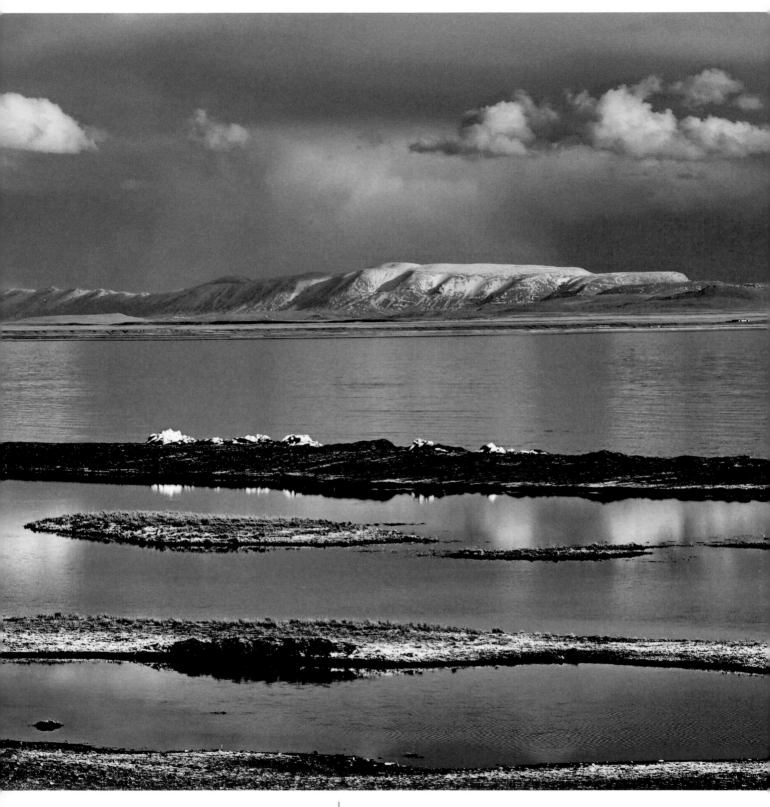

色林錯的早晨，浩渺湖波，一望無際。偌大世界，唯有我們。

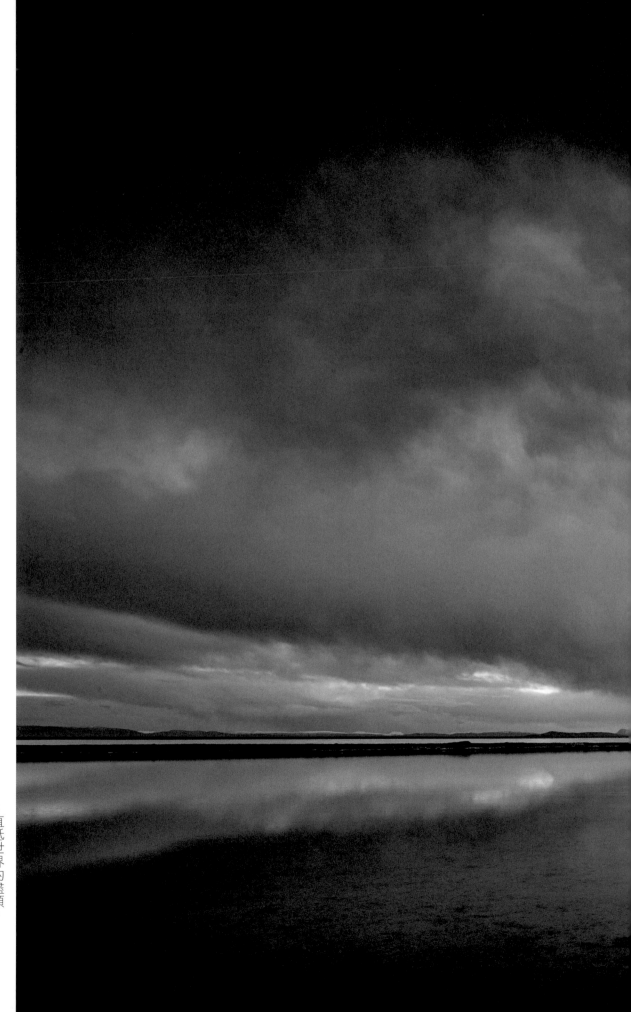

直抵世界的盡頭。

暮色蒼茫，在寂寥的空曠中，

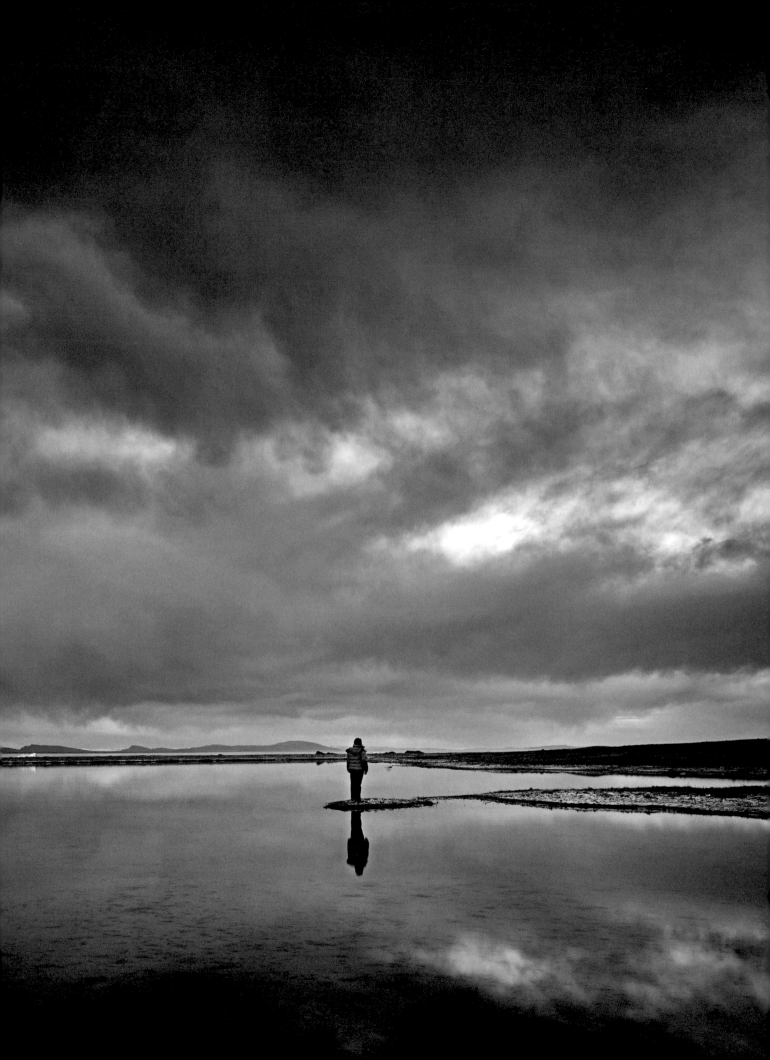

本教聖湖：當惹雍錯

第二天上午，我們離開色林錯，繼續向西奔馳，一路上都是寸草不生的戈壁灘，視覺單調得令人昏昏欲睡。我們幾人輪流陪著拉吉、羅布聊天解悶。午飯照例是在無人的曠野中就著熱水吃乾糧。與十多年前相比，現在的路況已經今非昔比，雖然還是沙石土路，但是起碼已有路基。幾年後，聽說由藏北通往阿里的道路全部變成了柏油路，心情有些複雜：路是好走了，但是也少了幾分在無垠曠野中一騎絕塵的豪邁。

晚上入住尼瑪縣。尼瑪縣毗鄰新疆維吾爾自治區，總面積72,499.41平方公里，然而其北部大部分地區都屬於「無人區」。在尼瑪縣，我們找到了一家剛開業不久的旅館，不僅可以洗熱水澡，竟然還有WiFi。這著實讓我們激動不已，彷彿重回人間。

第二天，我們像模像樣地圍坐在桌邊享受了一頓正式早餐。早餐品項雖然不多，但是與前些天的伙食相比，足以讓我們眼花繚亂，每一樣看起來都分外誘人。臨出發前，我們按慣例補充糧食，看見路邊蔬菜水果店裡有蘋果，雖小而乾瘦，但在我們眼裡，已是上等美味，毫不猶豫買了一箱放到車上。

我們前往的下一站是位於尼瑪縣文布鄉的當惹雍錯。當惹雍錯面積達835平方公里，是西藏第四大湖，同時也是西藏境內的第一深湖，最深處超過210公尺。不僅如此，它還是西藏最古老的本教信徒所崇拜的最大聖湖。

文部北村為文部鄉政府所在地，依山而建，最高位置的紅色建築為當瓊寺。

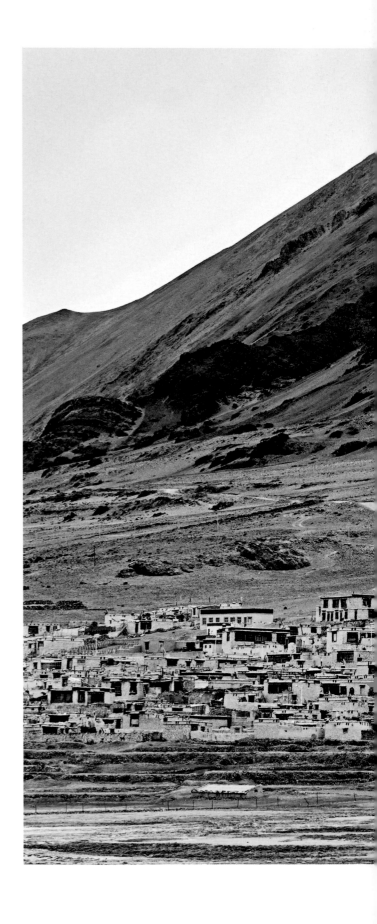

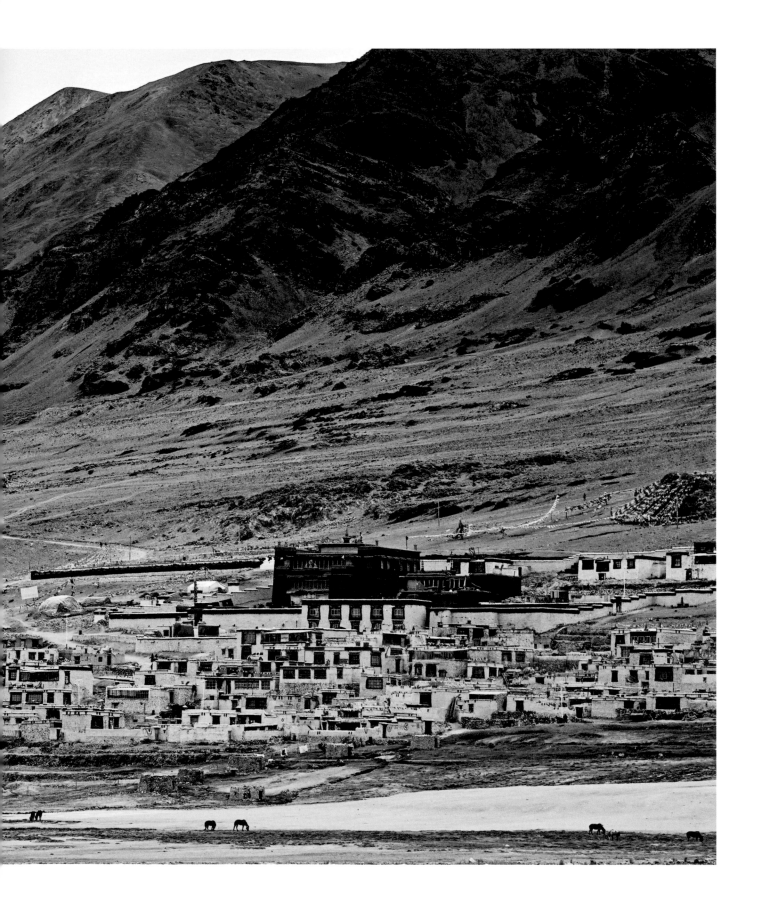

肆、唯有羌塘　遙遠的北方空地

據考古學研究和史籍記載，西元五世紀之前，在青藏高原曾經有一個古老的象雄王國。它不僅擁有自己獨特的文化，還是西藏本教的發源地，對後來的吐蕃王朝乃至整個西藏文化都產生了深刻的影響。

現在藏族人的很多風俗習慣和生活方式，都有著象雄時代遺留下來的影子，比如轉神山、拜神湖、掛五彩經幡、刻石頭經文、放置瑪尼堆等。由於古象雄文明有悠久燦爛的歷史，已被列為世界文化遺產。象雄古國疆域遼闊，往西到今阿里地區的岡仁波齊，稱為「上象雄」，往東至今昌都丁青，為「下象雄」，橫貫藏北的尼瑪、申扎一帶則是「中象雄」，是當時青藏高原政治、宗教和文化中心，勢力遍及中亞、南亞和西亞各地。它的中心地區位於現在的阿里地區。西元 645 年，象雄古國為吐蕃王朝所滅。據傳，當惹雍錯所在的文布鄉曾是象雄的王宮所在地，是藏北象雄遺跡最集中的地區之一。

文布鄉分北村與南村，位於尼瑪縣城的東南，位置偏僻。駛出縣城沒多久，我們就離開大路改走小路，在一片遼闊的草原上奔馳。起初，我們依靠 GPS 的指引和草原上的車轍找路，但是車轍交錯，根本沒有辦法判斷哪一條路是對的。最後，我們還是迷路了，於是不敢再亂竄，找到一條看起來比較新的摩托車車痕，耐心等待。

過了大概半個多小時，遠處傳來我熟悉的藏族歌手的歌曲，隨後一輛摩托車疾馳而至，車上兩位年輕人都戴著很酷的墨鏡，尾箱裡的音樂震天響。拉吉趕緊走過去用藏語向他們問路，沒幾分鐘就小跑回到車上，對我們說：「他們是文布鄉的人，可以領著我們走。」我們大喜。那輛摩托車一溜煙衝到車子前面，我們兩輛車趕緊跟上。

沒過多久，草原被一座座海拔六千多公尺的高山所代替，山道彎彎曲曲，在山谷中盤旋而上。一個多小時後，在山路的一個轉彎處，一座大湖猝然出現在我們腳下，拉吉告訴我們這是當穹錯，文布鄉政府所在地文布北村就在它旁邊。這時，騎摩托車的小夥子朝我們揮了揮手，然後一溜煙消失在山道拐彎處。

在藏區，聖湖不僅必有神山相伴，還會與「鬼湖」相鄰。例如「鬼湖」拉昂錯之於瑪旁雍錯，色林錯之於納木錯，而當穹錯則是與當惹雍錯相鄰的「鬼湖」。兩座湖相距二十多公里，它們曾經也屬於同一座大湖，後來才一分為二，各守一方。當穹錯海拔 4475 公尺，面積 54.5 平方公里，並不大，翡翠綠的湖水倒映著雪山。最迷人的是湖岸邊潔白的鹽線，劃出道道完美的弧度。

當惹雍錯坐落於文布南村，所以按照計畫，我們只是從文布北村穿過，然後沿當穹錯繼續南行。文布北村依山而建，村裡民居多以石頭砌壘，外牆再用泥巴填補縫隙，歲月的斑駁痕跡使整個村子顯得古意盎然。

當穹錯和當惹雍錯中間有一條長長的峽谷，其實是之前大湖的湖底。道路上布滿亂石。我們順著湖底緩慢爬升，道路兩側是如屏風般的赭紅色陡峭山壁，山壁之上幾十萬年間波濤拍岸的痕跡隱約可見，記錄著數百萬年間湖水一次次下降的歷史。

到達文布南村時，已是傍晚。文布南村比文布北村小得多，從東到西沿湖而建的民居與文布北村建築風格相似，稀稀落落。與藏區其他偏僻的地方一樣，村子裡看不到幾個年輕人，卻出乎意料地有兩、三家家庭旅館。這讓原本以為又要紮營的我們大喜過望，迅速挑選了村子東頭的一

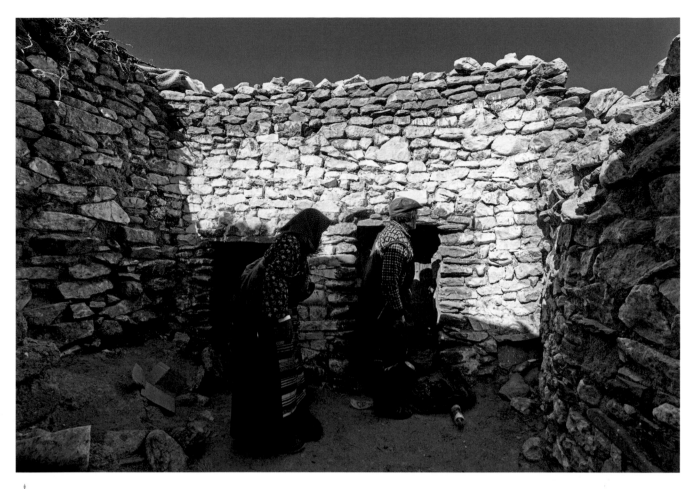

北村中的民居多以石頭砌壘，外牆再用泥巴填補縫隙，據說這是古象雄文化的一種遺存。

家旅館。

旅館有兩層樓，站在二樓，當惹雍錯盡收眼底。當惹雍錯坐落在文布南村的南面，形似金剛杵，三面環山，高大的雪山峭壁直插湖中。湖水藍得深沉幽邃。湖南面的達果雪山山頂積雪終年不化。據傳說，達果雪山是古象雄諸神的聚集地，和當惹雍錯一起被奉為法力靈驗的神山聖湖。

關於當惹雍錯的傳奇故事很多，據說很久以前它曾經是一座鬼湖，是本教祖師敦巴辛饒將湖中的魔鬼制伏後才使其變成聖湖，此後當惹雍錯一年中湖水結冰的時間總共才十幾天。「若是某年湖水不結冰，必有災難降臨。」當地藏族人對此深信不疑。

安頓好住處，我們本想向老闆娘進一步瞭解當地歷史文化，結果老闆娘表示老闆外出，而她對當地歷史一無所知。飯後，我們在村子裡小轉一圈，不見一人。月亮高懸在雪山之上，又圓又大，將整個湖面都照得清澈發亮。

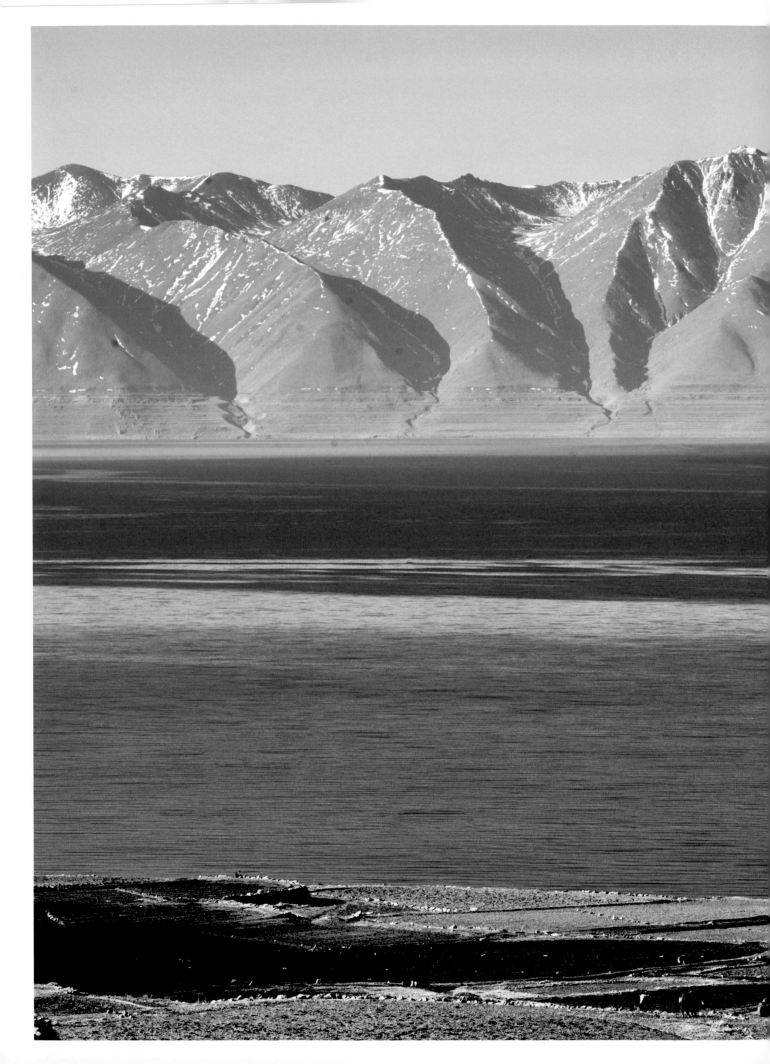

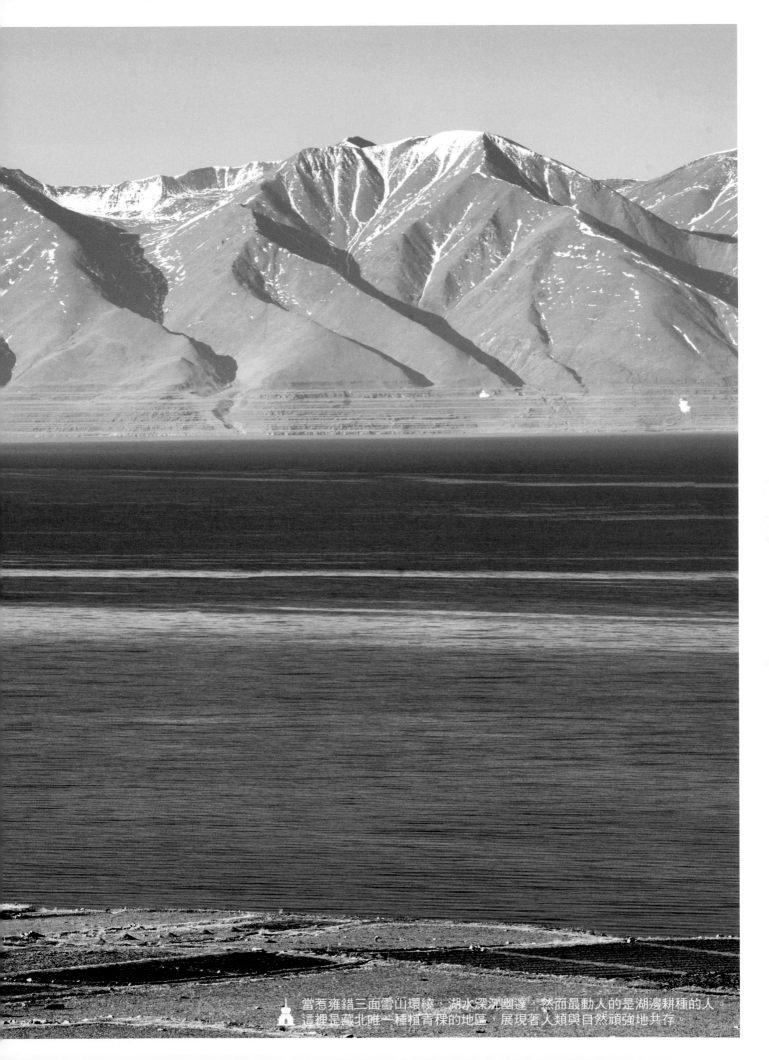

當惹雍錯三面雪山環繞，湖水深沉幽邃，然而最動人的是湖邊耕種的人。
這裡是藏北唯一種植青稞的地區，展現著人類與自然頑強地共存。

靠近村子一邊長達幾百公尺的湖岸，有一片長條的青稞地，初春時節，地裡還光禿禿的。得益於小氣候，文布南村是藏北唯一種植青稞的地區。中國農田所在的最高海拔為 4750 公尺，位於日喀則市薩嘎縣境內。這裡耕地的海拔已接近了這個極限值。後來查看資料發現，因為耕地少，這裡的農田格外珍貴，文布南村的每塊農田都有名字，可惜我們當時都沒有注意到。

第二天，我早早起床，走到湖邊，此刻最美的是湖光山色。厚薄不均的雲層飄浮在天空中，初升的太陽忽而穿過雲層，忽而消失在雲層裡，湖面和周圍雪山隨著光影的流動忽明忽暗，呈現出極富變化的美。湖水的色彩也活躍起來，變得更豐富，更溫暖，更有層次。

從湖邊返回村子，太陽已經升高。村中心有一座轉經塔，我看見一位婦女和一位老者手持轉經筒前來轉經。這讓我想起在岡仁波齊轉山途中遇見過的本教僧侶。他們在順時針轉山的人中顯得非常突兀，後來休息聊天時，他們告訴我，本教與藏傳佛教的一個明顯區別就是本教的轉經方向為逆時針。

我們離開轉經塔後，慕名前往位於當惹雍錯邊的山崖上赫赫有名的穹宗遺址。所謂遺址只是一片荒蕪之地，沒有任何建築的痕跡。如果不是當地人介紹，我完全想像不到這裡曾是強盛的象雄王國的王宮。

有意思的是，離開文布半年之後，在萬里之遙的上海，我見到了來自四川的本教活佛，從他口中，我對古象雄文化有了更多的瞭解。

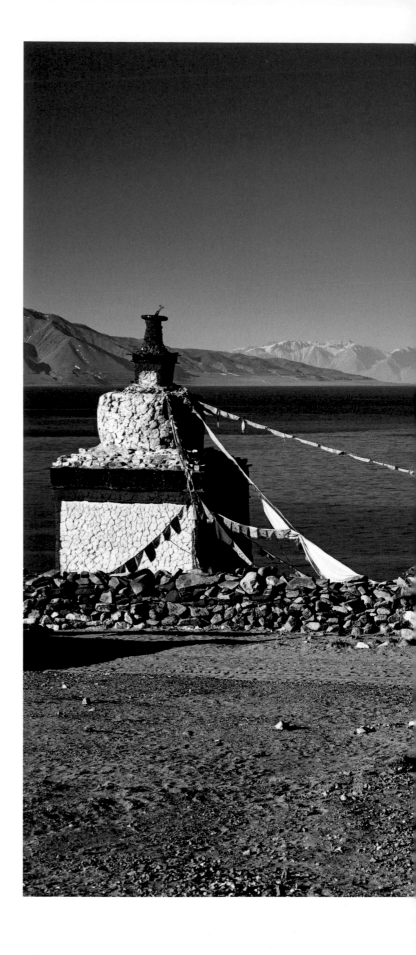

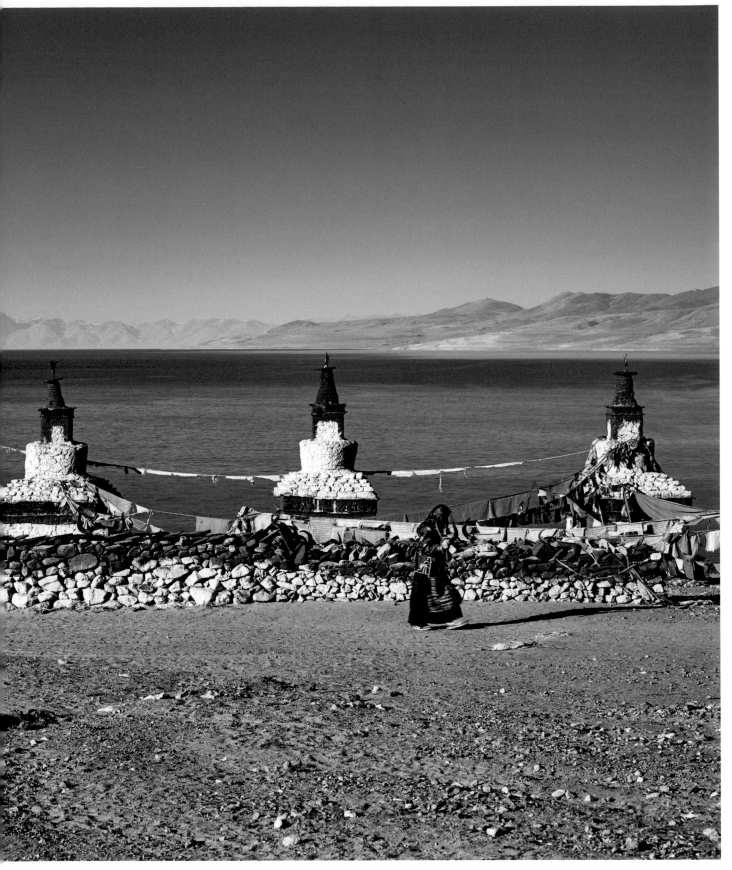

文部南村本教佛塔。
本教與藏傳佛教轉經方向不同，本教是逆時針，藏傳佛教則是順時針。

肆、唯有羌塘　遙遠的北方空地

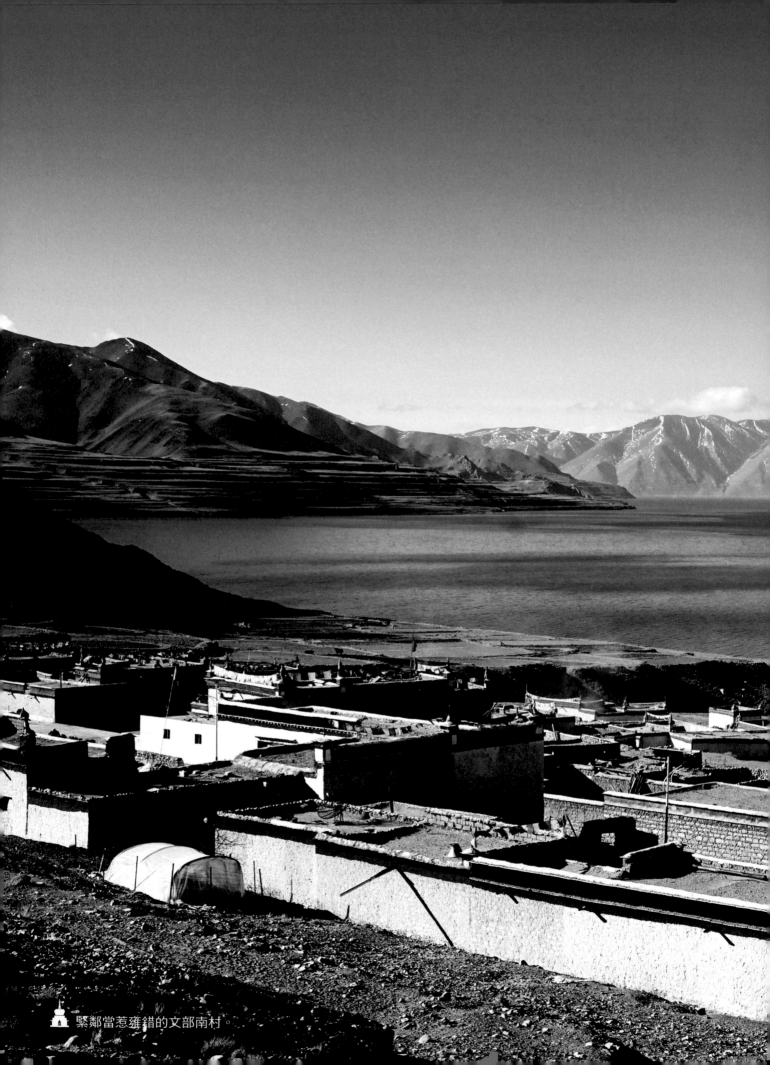

緊鄰當惹雍錯的文部南村。

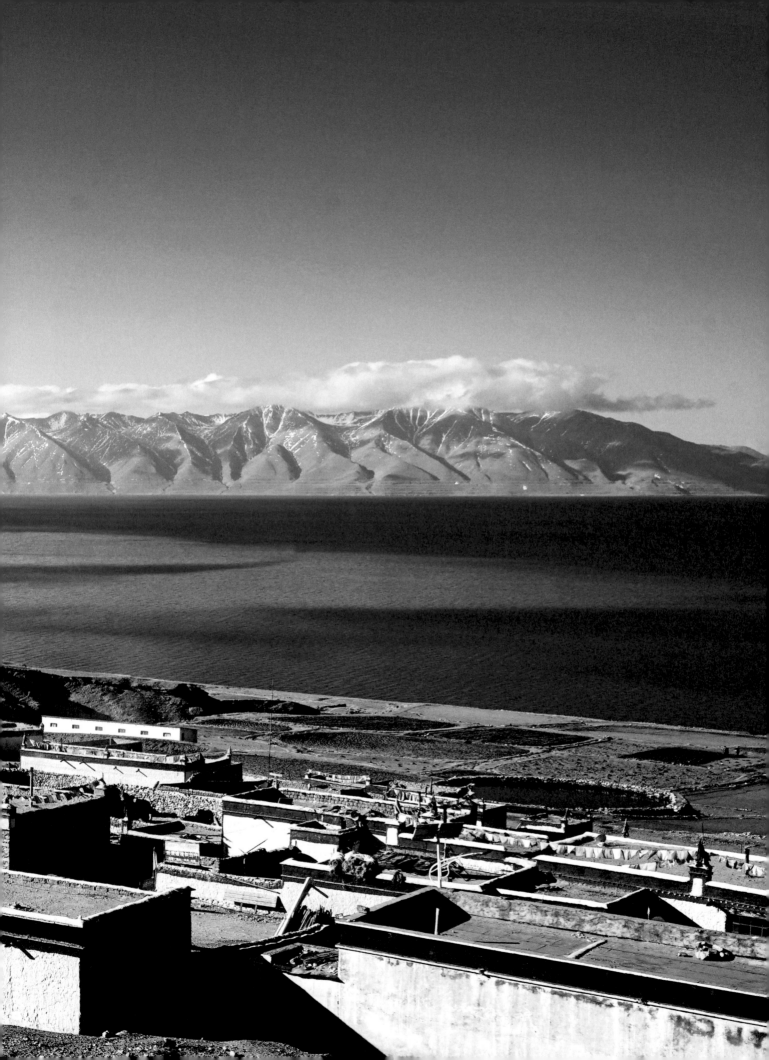

扎日南木錯的夕陽

　　位於阿里地區措勤縣的扎日南木錯，是我們此行探訪的最後一個湖泊。扎日南木錯坐落於岡底斯山脈群峰之間，海拔 4613 公尺，東西長 53.5 公里，南北寬 26 公里，面積約 1023 平方公里，屬於鹹水湖，是西藏第三大湖，也是阿里地區面積最大、海拔最高的湖。

　　從地圖上看，當惹雍錯與扎日南木錯之間直線距離僅三十多公里。然而，實際上，我們由當惹雍錯北岸出發，沿湖邊彎彎曲曲的小路南行，到達湖的最南端時，汽車里程表所顯示的公里數已接近 100 公里。

　　當時，已經接近中午，於是我們決定先吃午飯，再繼續趕路。四下張望，湖邊只有孤孤零零的一戶人家，我們驅車前往，想討開水泡泡麵。這家只有一位老年牧民帶著孫子和孫女在家，想必兒子和兒媳出門放牧了。

　　地處偏僻的藏北牧民會講普通話的少，但善良淳樸，無一不以笑臉相迎。如果要說藏北最能打動人心之處，除了壯闊的高原湖泊和自由的鳥獸，那便是在這片土地上生活的人們。他們特有的清澈眼神和純真笑容能撫慰人心。

　　老牧民瞭解我們的來意後，立刻幫我們燒了滾熱的開水。兩個孩子都不大，活潑而羞澀地圍著我們轉。當我們準備離開時，我們特意給了他們一些水果和零食。或許是很少見到外人，兩個孩子依依不捨，反而對我們給他們留下的水果和零食不太在意。直到汽車走遠，回首張望，兩個孩子還手把手看著車子。

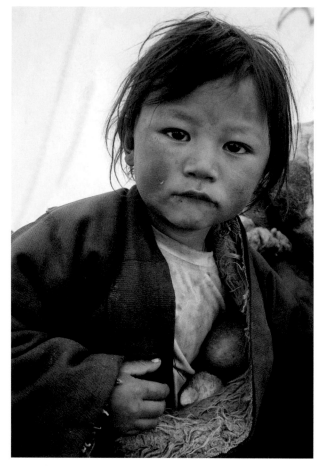

在偏僻牧區，陪伴孩子們的往往只有廣袤的草原和寂寞。或許是太久沒有見到外來人，與爺爺留守家中的小女孩久久不捨得我們離開。

翻過位於當惹雍錯最南端的一個小埡口，就由那曲進入了阿里地界。首先映入眼簾的就是廣闊的扎日南木錯。在耀眼的陽光下，湛藍的湖水金光閃閃。在湖的正北面，臨湖而立的木諾山孤峰海拔5174公尺，高出湖面五百多公尺。

我們下山西折，順著湖邊蜿蜒的濕地小道前行，不時驚起濕地中的各種水鳥。得益於廣闊的濕地，扎日南木錯生活著包括黑頸鶴在內的十幾種鳥類。

我們在到達宿營地——扎日南木錯西南岸的半島後，非常難得地找到了一處低於湖面20公尺左右的、足球場大小的小盆地。幾個人七手八腳，沒一會兒就搭好了炊事帳篷。

我注意到盆地左上方的小山丘高出湖面近百公尺，上面有塊凸起的巨石。顯而易見，如果晚上要拍攝星軌或銀河星空，那裡的視野比盆地更好，於是我提出將自己的帳篷搭在上面。楊剛一開始反對，但是他也深知我這個人是典型的不到黃河不死心，沒辦法，只好招呼大雄一起幫我將小帳篷扛上小山丘。

兩個人查看了一下地形，看到在距離懸崖不遠處有一塊巨石，楊剛提議將帳篷貼著巨石搭設。他們邊幫我搭帳篷，邊開玩笑叮囑我小心野獸和鬼。鬼，我知道他們是指距離帳篷幾百公尺外，就是當地一處著名的天葬臺。這我倒是不怕，但是說到野獸，我曾在西藏遭遇過狼的偷襲，所幸

當時我反應機敏，才從狼爪下逃生。我正有些猶豫，忽然刮過一陣大風，將尚未搭好的帳篷拔起，打落到下面的盆地中。

羅布聽到我們的喊叫，連忙奔出炊事帳篷追趕，最後乾脆整個人撲倒在我的帳篷上才按住。楊剛得意地笑著對我說：「瞧見沒有，連老天爺都不建議你在這裡搭帳篷。」此話不假，剛才還刮著西南風，忽然就變成了東北風，之前可以避風的地方，現在完全暴露在強勁的東北風面前。我只好悻悻地隨他們兩人下山，晚上拍扎日南木錯夜空星軌的想法自然也泡湯了。

將近黃昏時分，羅布幫我將拍攝器材背到山上後，就下山了。我一個人架起相機，然後坐等太陽慢慢下山。這個時候，之前的狂風早已消失得無影無蹤，四周靜謐，陽光從薄薄的雲層中傾瀉而下，湖水如鏡。平緩的湖灘上，清晰可見的古湖岸線層層向內收縮，形成美妙的線條，那是湖體因氣候轉暖而變乾並逐漸縮小的印跡，如同一聲聲歲月的傾訴。若不是寒氣襲人，真會令人忘記身在海拔5000公尺之上。

隨著太陽西下，山上越來越冷，我縮著身子，快走禦寒。回想初從家鄉廣西前往北方的時候，冷風一吹，就覺得已是寒風刺骨。現在，我經常開玩笑地說，所謂物競天擇，適者生存，在我身上的表現就是常年在高寒地帶拍攝，越來越皮糙肉厚，耐寒抗凍。

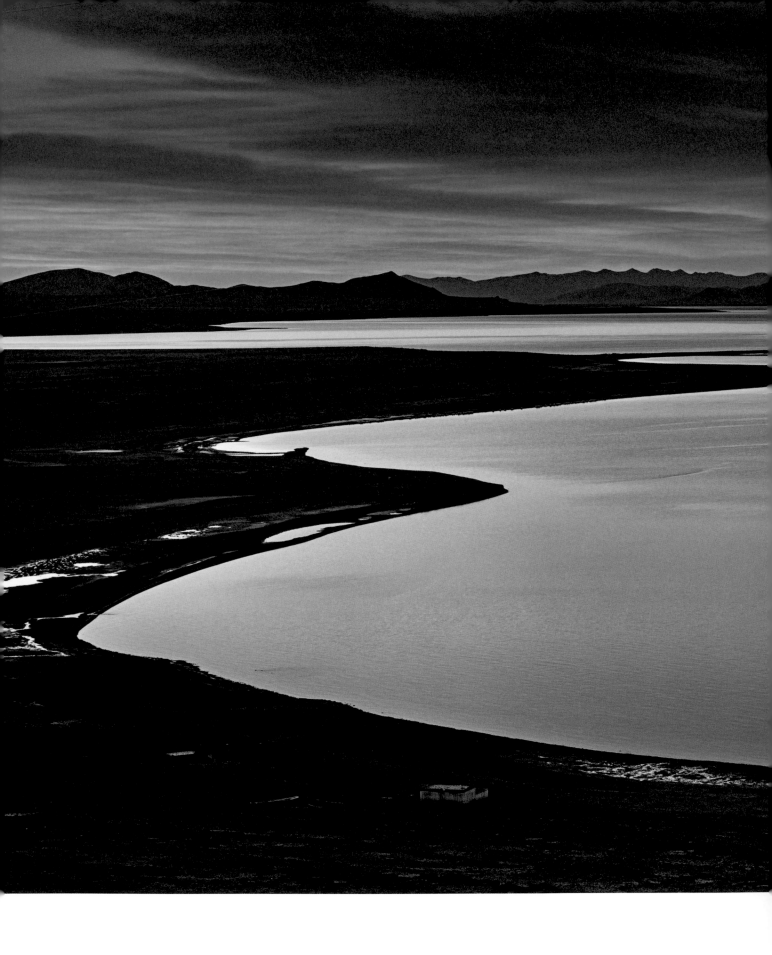

西 藏 ， 永 遠 之 遠
Tibet, An Eternity Away

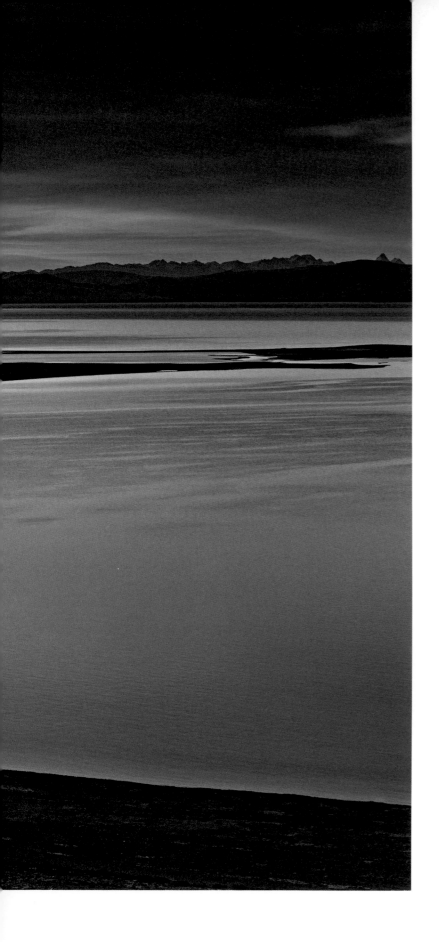

太陽西沉，天空中飄著一層薄薄的雲。從木諾山孤峰南麓的湖濱向東南方向延伸至湖心孤島的一條弧形沙堤，如同細浪剪影，綿延悠長。天色越來越黑，落日墜入湖中，忽然間映紅了天邊，也染紅了一小片湖面，隨後，如同一首氣勢磅礴的交響曲，越鋪越開。一眨眼的工夫，整個扎日南木錯就沉浸在落日的餘暉之中，呈現出未經雕琢的原始之美。遠處，寧靜的湖面傳來陣陣天鵝、斑頭雁的鳴叫，時近時遠。

我注視這一切許久，忽然莫名其妙地落淚了。我知道自己不是為美景而落淚，是為這轉瞬即逝的時光。因為所有的人，在時間面前，相對這片人跡罕至的土地，相對這沉默的湖水，都注定是過客，所有銘記在心的寶貴時光都終將隨著我們的離去而蕩然無存。所幸，我有手中的相機，可以將時間定格在人類歷史的某個瞬間。攝影給予我的慰藉，遠遠多於我為它付出的。

結束藏北高原的大湖之行後，回憶這趟旅程，我總覺得藏北湖泊之美，在於它們藍得那麼沉靜深邃。那種美常常猝不及防地出現而又恆久存在，而那讓人心跳的感覺只存在於片刻的記憶中。

 整個扎日南木錯沉浸在落日餘暉中。

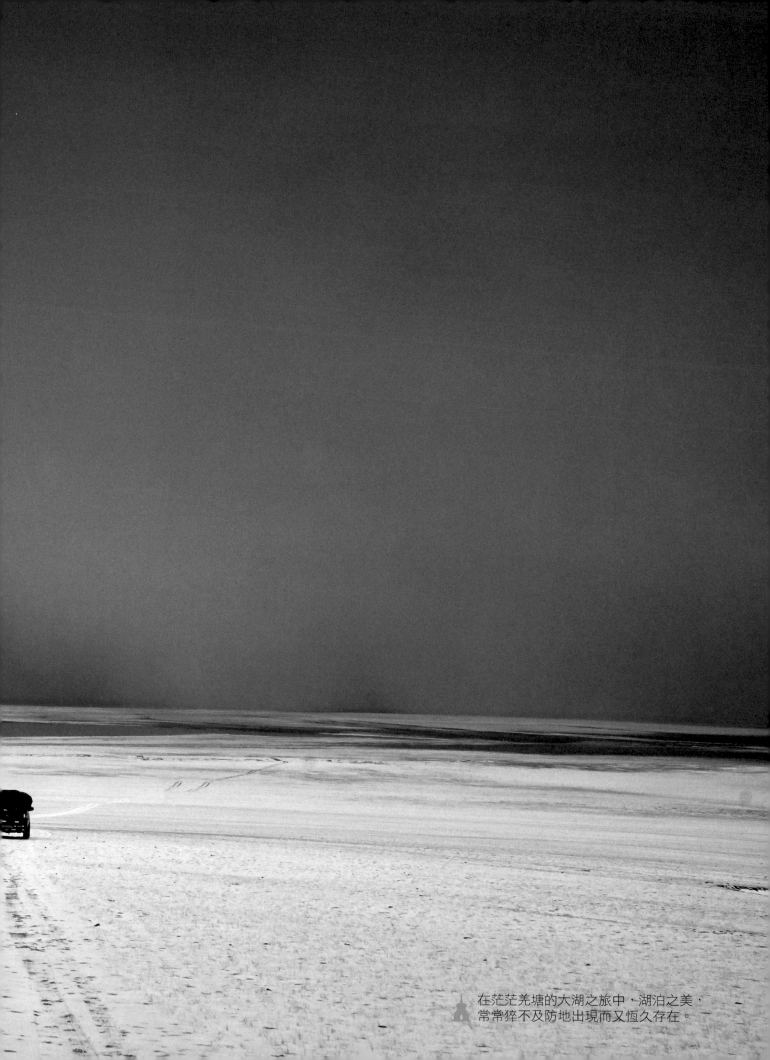

在茫茫羌塘的大湖之旅中，湖泊之美，
常常猝不及防地出現而又恆久存在。

09 422 平方公里的茫茫冰原

　　如果不是親眼所見，那種震撼永遠無法想像。從海拔 5350 公尺至海拔 6800 公尺，422 平方公里的亙古寒冰，覆蓋在黑色的山體上，向四周山谷呈放射狀溢出五十多條長短不等的冰舌，形成了世界上最大的冰原。

　　冰原上的冰面平均厚 150 公尺，巨大的冰體形成了陡峭的冰壁，又如一幅緩緩展開的冰雪卷軸，向世人展示著冰川的磅礴之美。除了喟歎百萬年歲月留下的奇觀，沒有其他語言可以描繪當時的心情。

　　這就是普若崗日冰川，它位於羌塘國家級自然保護區核心區域，可哥西里最南端，沿西北—東南方向呈條形分布。它不僅是世界上中低緯度地區最大的冰川群，而且是地球上除南北極以外最大的冰原，被譽為世界第三極極點。

　　1999 年，普若崗日冰川由中國著名冰川專家姚檀棟率領的中美科學考察隊發現。2000 年 9 月，中國科學院等單位，與來自美國、俄羅斯和瑞典等國的五十多位科學家，深入普若崗日冰川進行

了綜合考察，發現這裡的冰川周圍有許多湖泊，最大的是冰原西側的令戈錯（也叫東湖）。而湖泊和冰原之間，分布著大面積的沙漠，冰川、湖泊、沙漠這三種難以並存的地理現象在普若崗日卻和諧共處，在世界上也是極為罕見的自然景觀。之後，普若崗日冰川開始有限度地向大眾開放。

　　我是在 2015 年的初春到達普若崗日冰川的。當時，我和老朋友楊剛夫婦及朋友大雄在前往藏北大湖的旅途中，特意由班戈縣轉往雙湖特別行政區。因為我一直有個夢想，就是拍攝普若崗日冰川。

　　從班戈縣前往雙湖特別行政區，坑坑窪窪的「搓板路」一望無際，車內更加顛簸，塵土一如既往地在車內彌漫著。其中有幾段路極為難走，車身晃動劇烈，我坐在副駕駛座位上，感覺安全帶都固定不住自己。

　　雙湖位於藏北高原西北部，唐古拉山脈橫臥在它與可哥西里之間。雙湖海拔 5200 公尺，是西藏海拔最高、最年輕的行政區域，因緊鄰藏北無

人區邊緣，也是挑戰人類生理極限的一個行政區域。雙湖之所以叫特別行政區，是因為它原本是無人區，1970年代中期，為了解決藏北人口增加、草場面積緊張的問題，才建立了雙湖辦事處，開始大量移民，它是西藏自治區自行設立的縣級行政單位。

2014年的冬天，我曾經以志工的身分，跟隨楊剛到過雙湖西北部的可哥西里保護區。在那裡，數以萬計的藏羚羊一年中兩次跨越幾百公里遷徙，成為地球上野生動物大遷徙的奇觀之一。

楊剛身為一位民間人士，選擇了宏偉的事業。他在索南達傑保護站，已經為保護可哥西里藏羚羊持續工作十年。保護站的海拔近5000公尺，四周以鐵絲網圍成，條件異常艱苦。冬天早晚氣溫攝氏零下三十多度，睡在沒有任何供暖措施的鐵皮房裡，室內外基本是一個溫度。主要救助的動物是幼小的藏羚羊，待其成年之後放歸大自然。

工作人員每天除了日常巡查，另一項主要任務就是精心餵養牠們。然而，因為設施簡陋，他們的辛苦付出，往往因狼群及盜獵者的偷襲而付諸東流。在我離開保護站一個多月後，楊剛告訴我，狡猾的狼群從鐵絲網下挖洞進入保護站，將所有藏羚羊全部拖走了。

初春的藏北荒原依然一片蕭瑟，頭一年殘留的赤金色針茅枯草稀稀落落。遠方橫亙的連綿不絕的巍巍雪山一路相隨。漸漸地，從一望無際的天邊顯露出連綿的崑崙山脈，這表示我們即將進入羌塘自然保護區。

羌塘自然保護區是世界第二大的陸地自然保護區，也是平均海拔最高的自然保護區。荒蕪的曠野中，不時出現悠然的藏野驢，三三兩兩，埋頭啃食荒草。這裡是野生動物的樂園，雖然這些動物極少看到人類，膽子相對大一些，但是要想靠近牠們拍照，還是非常困難，尤其是輕巧秀美的藏羚羊，有時你不得不因牠們的機警而感到懊惱。每當這個時候，我都非常懷念在可哥西里保護站的光景。

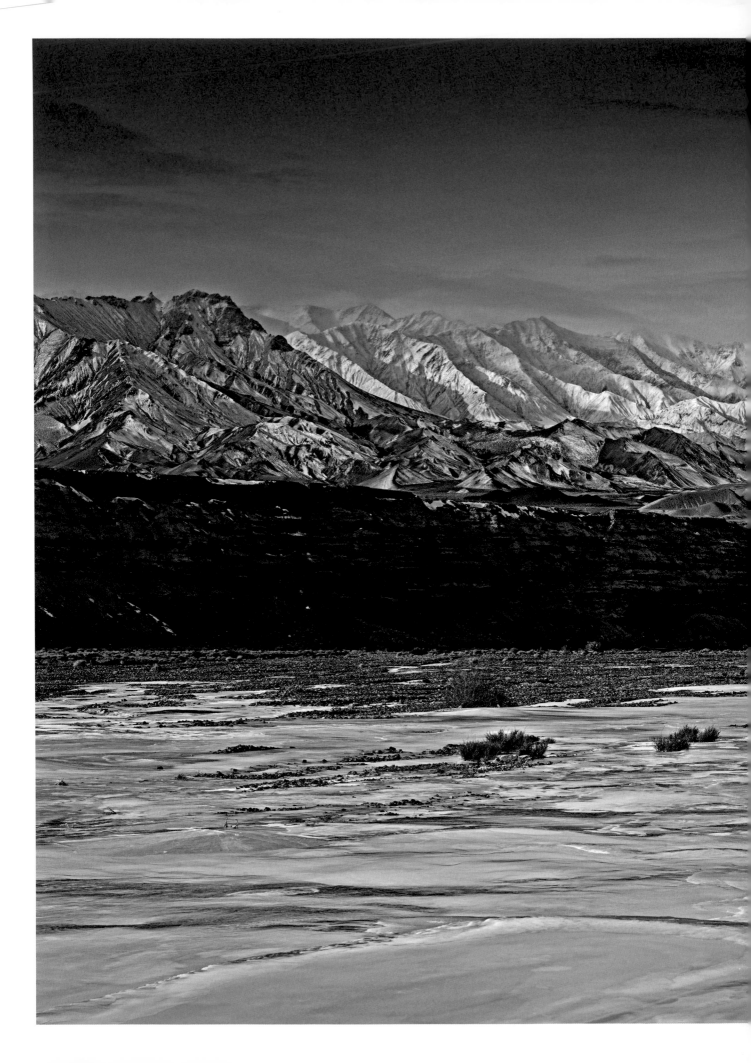

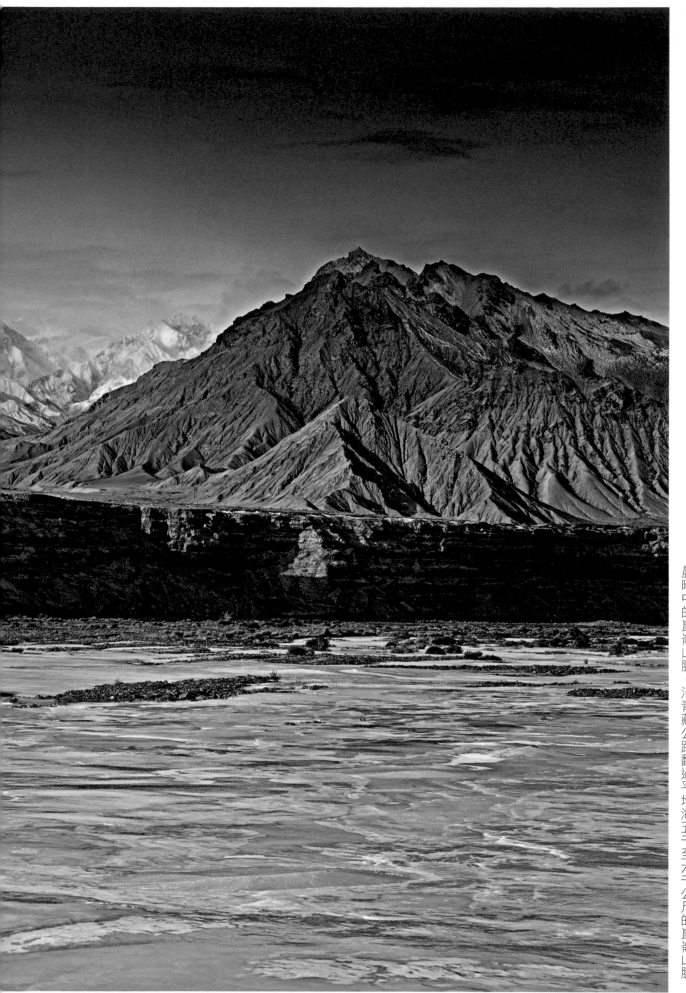

就進入了廣袤的可哥西里無人區。
晨曦中的崑崙山脈。沿青藏公路翻過平均海五千至六千公尺的崑崙山脈，

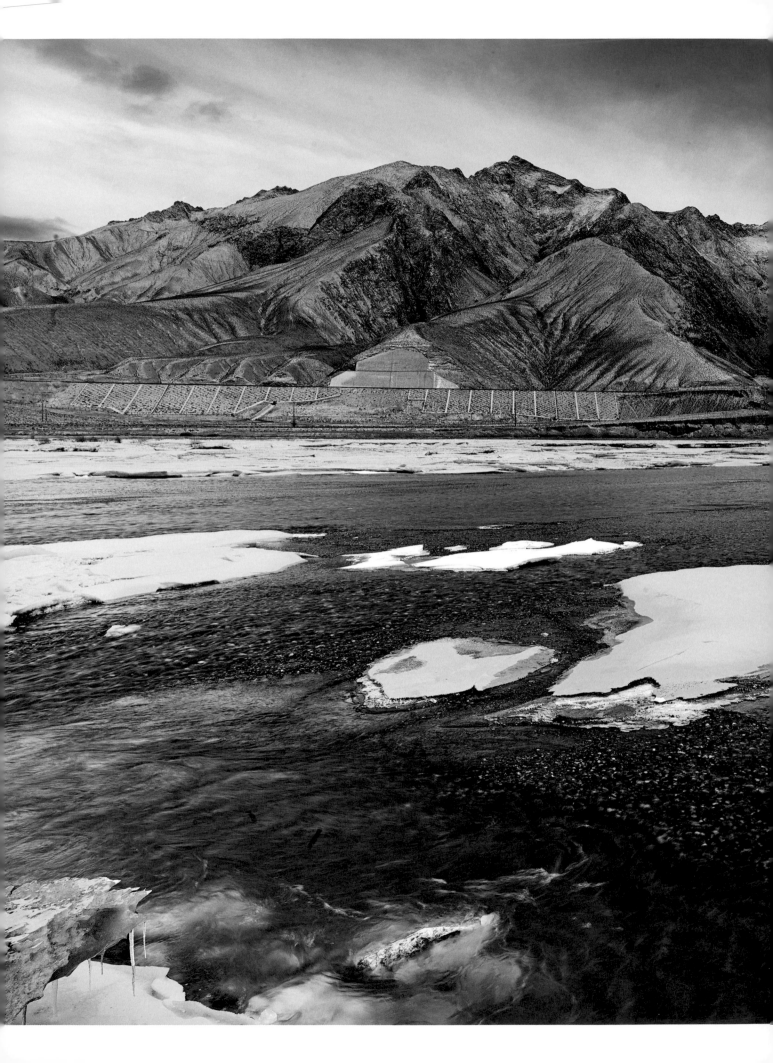

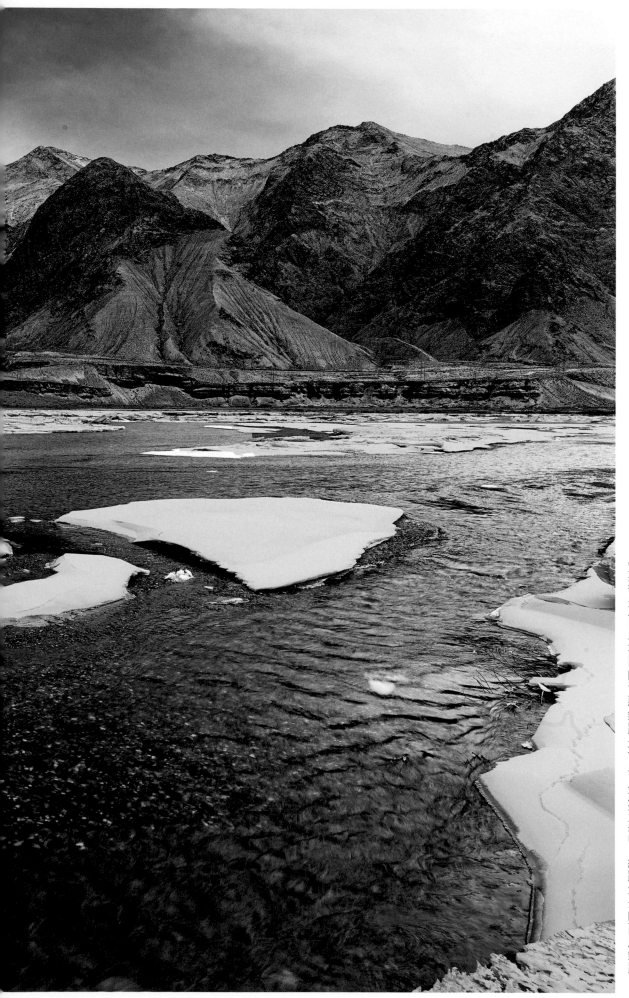

全長一九五六公里，在大自然的懷抱中蜿蜒如線。穿過可哥西里地區的青藏鐵路是世界上海拔最高、線路最長的高原鐵路。

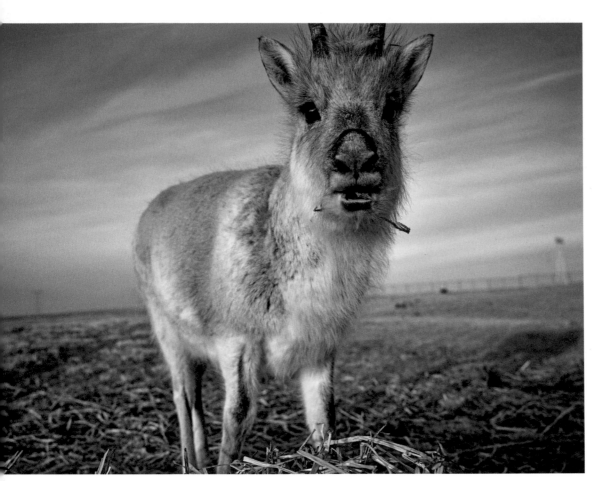

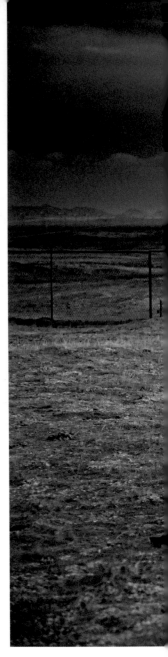

可哥西里因藏羚羊和索南達傑保護站而廣為人知。在索南達傑保護站,當我撫摸這隻可愛的藏羚羊時,牠信賴的眼神讓我感動。

　　曾經有一個早晨,一隻膽怯的小母藏羚羊小心翼翼地靠近我,當我蹲下伸手撫摸牠時,牠只是溫馴地瞪大眼睛,一動也不動。溫暖的陽光灑在牠身上,形成毛茸茸的金圈,讓它宛如神聖的小精靈。那一刻,我覺得自己簡直是最幸福的人,更讓人驚喜的是,這溫馨的一幕被悄然而至的楊剛用相機記錄下來。

　　正胡思亂想之時,忽見不遠的小山丘旁有兩隻藏羚羊正在吃草,我連忙招手讓拉吉停車,然後一個人手持相機,小心翼翼地弓著腰邊拍邊接近牠們。鏡頭裡,只見藏羚羊邊吃草邊不時警惕地注視著我這個不速之客。忽然,從牠們身邊掠過一隻動物,似狼又似狐狸,蹲守在距離牠們不遠的地方。我第一感覺應該是狼,但是發現兩隻藏羚羊絲毫不為所動,只是一直盯著我,我又覺得那動物想必是一隻狐狸了。

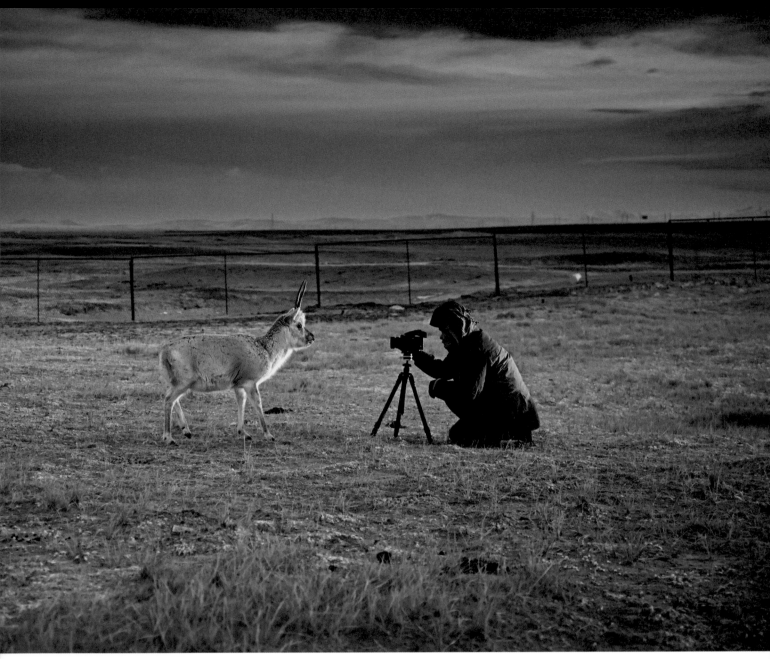

已經做了十年志工的楊剛為我拍下了這珍貴的照片。為保護藏羚羊，
他和索南達傑保護站的工作人員付出了艱辛的努力。（楊剛攝）

　　正當我用有限的動物知識分辨牠到底是狐狸還是狼時，忽然聽到遠處傳來楊剛的狂喊：「野犛牛！小心野犛牛！」我抬眼一看，只見兩、三百公尺之外，幾隻體形龐大的野犛牛豎著尾巴，如同受驚了一般，拖起一股揚塵，朝我狂奔而來。

　　藏區的野犛牛體形巨大，成年犛牛幾乎重達一噸，性情暴烈兇猛。我大驚失色，拎起相機拔腿就往車的方向跑，邊跑邊感覺犛牛踏過的地面隆隆震動。終於在我跑虛脫之前，車子趕到了我的面前，我把相機從車窗往後座的楊剛身上一扔，拉開前車門，瘋狂地縱身跳上車。拉吉猛踩油門，一路狂奔。

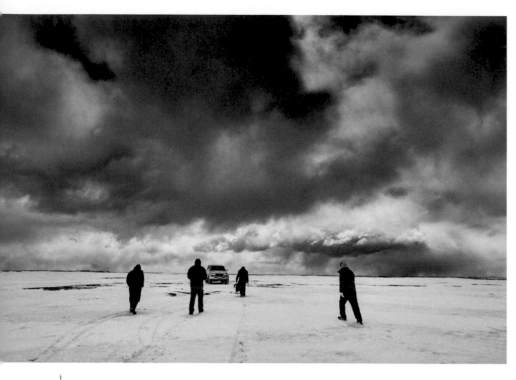

陷車，是在西藏高海拔地區行走中永恆的主題。

驚魂未定之時，我下意識地轉身從楊剛手裡拿起相機，對著車後面狂追不捨的犛牛猛按快門。車子揚起一陣塵土，野犛牛漸漸被甩掉，我這才癱軟在座位上，大口大口喘氣。

七個多小時後，終於在身體散架前，看到天際盡頭的山巒下隱隱約約出現的建築：雙湖縣城快到了。「望山跑死馬」，又顛簸了半個小時才終於進入縣城。

一進縣城，就見一座加油站，我跟拉吉說，先不急著找吃住，把油加滿再說。多年在藏區行走，看見加油站如見親人，尤其是要進入無人區，加油是重中之重。結果車子一轉進加油站，就看見入口豎著一塊陳舊的牌子，上面粗略地寫著幾個大字：「停電，停止加油。」

這種事在西藏是家常便飯，那就接著找住處吧。雙湖縣城僅有一條南北主幹道索嘎路，兩側的房子矮小破舊，其他幾條東西向的小馬路被挖得如同開膛破肚，街上很難見到幾個人或者幾間開門的商家。

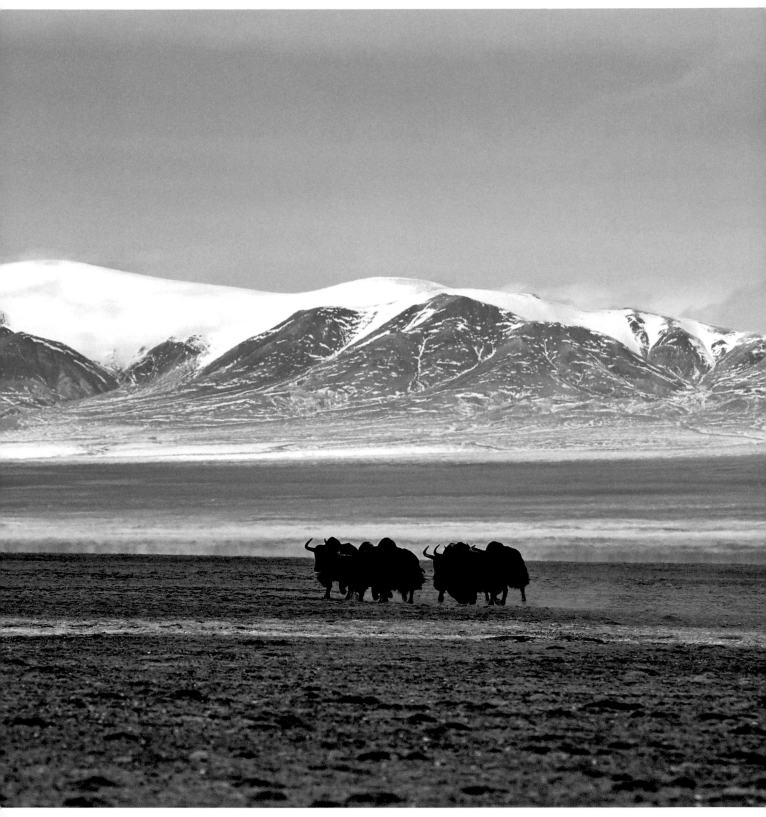

前往雙湖的路上，狂奔而來的野犛牛讓我幾乎是連滾帶爬地跳上了車。
這是這段顛簸而沉悶的旅程中最精彩的一幕。

肆、唯有羌塘　遙遠的北方空地

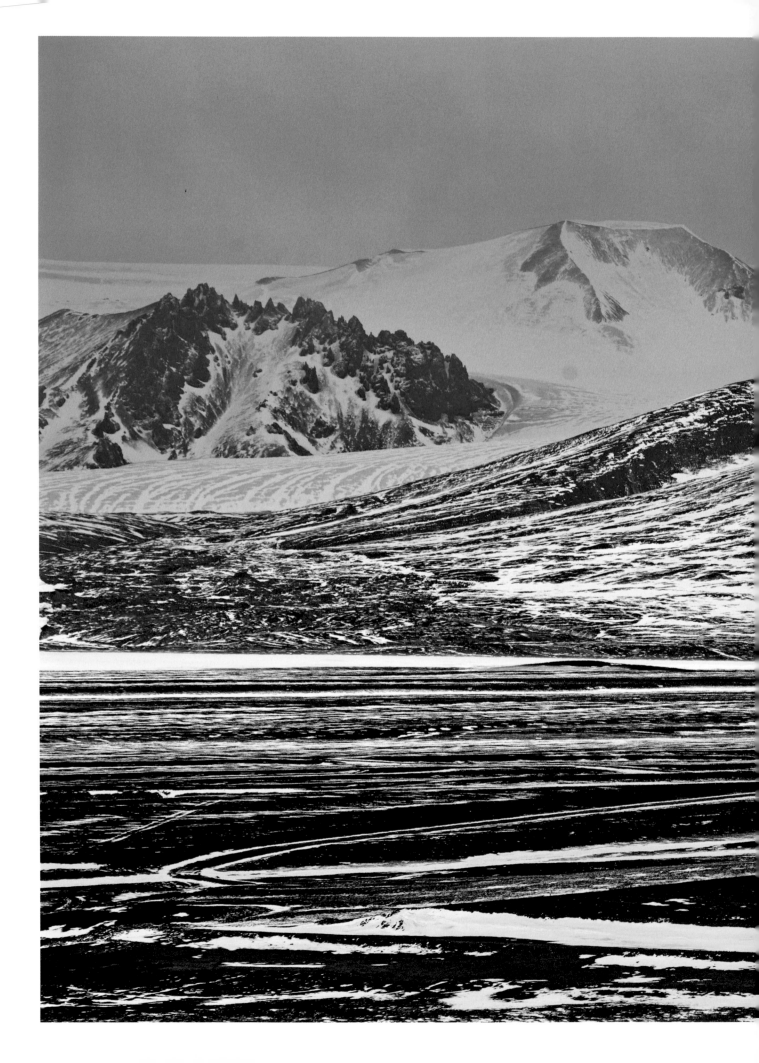

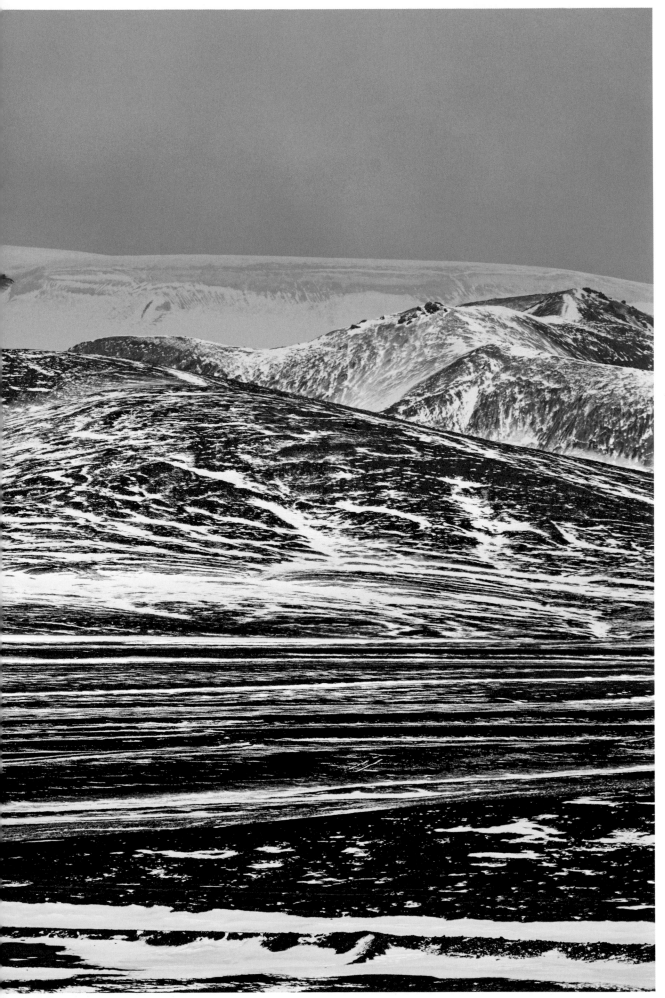

冬季氣溫常年在攝氏零下二十度，是真正的藏北無人區。前往普若崗日根本沒有道路，這裡海拔五千公尺，

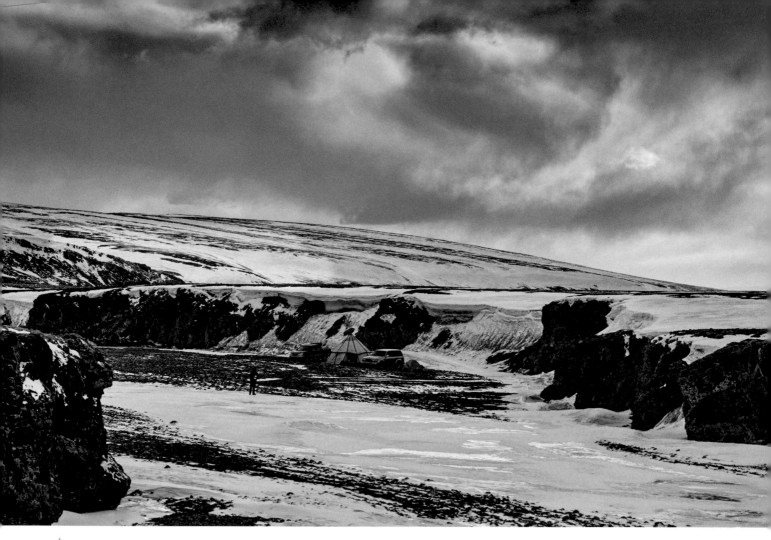

在海拔 5300 公尺的河床上紮營，肆虐的寒風讓我們的工作難上加難。

由於這時並非旅遊季節，幾乎沒有外來的遊客。在主幹道索嘎路上往返了一個來回，發現整個縣城只有三家旅館。我們先前往門面比較堂皇且有停車場的普若崗日賓館打探，但偌大的大廳內不僅黑咕隆咚，而且看不到人，高喊了幾嗓子依然沒有回應，只得退到院內。

我們不解為何縣城規模最大、條件最好的賓館沒有工作人員。這時賓館對面的川菜館走出一位廚師兼老闆（這是西藏川菜館的標準配備），他

告訴我：普若崗日賓館是政府招待賓館，不對外開放。我又一次迷糊了，彷彿穿越到 1980、1990年代。

時候不早，先填飽肚子再說。我們跟著川菜館老闆走進店裡，在等飯菜上桌時向老闆娘打聽住宿情況。老闆娘熱情而乾脆地回答：「住四川賓館，另一家你們肯定看不上。只是四川賓館門口在挖路，車子進不去，可以把車子停在我們飯館門口，我們幫忙照看。」

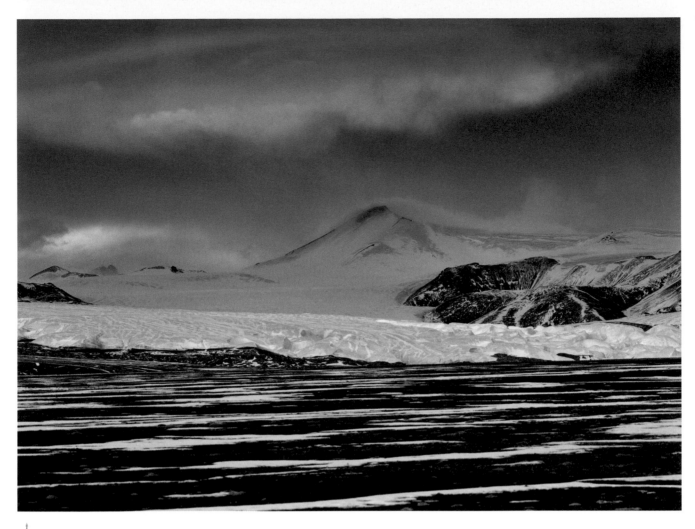

亙古寒冰如同緩緩展開的巨大冰雪卷軸，展示著百萬年歲月留下的奇觀。

飯後，老闆幫忙提著行李送我們到四川賓館門口。果然是戰壕式地溝的開挖，導致一旁的土堆幾乎將四川賓館與外界隔絕。

飯館老闆娘說得沒錯，四川賓館雖然條件簡陋，房間還算乾淨，只是因為停電而沒有熱水；天氣寒冷，公共洗手間水管結冰，因此也關閉了，上廁所要到院子外面。老闆鄭重其事地提醒我們：「晚上最好別上廁所，要去也要兩人結伴，因為有狼！」簡單的「有狼」兩個字，讓大家自覺地從下午開始就放棄了多年養成的在高原上多喝水的習慣。

早上起床，電還是沒來。早餐後，我們再一次檢查物資和裝備。因為當天晚上的露營地位於海拔 5300 公尺，不僅寒冷，還會面臨缺氧等問題，所以我們又增加了幾瓶氧氣。正在這時，拉吉回來告訴我們加油站沒有電，加不了油，只能想其他辦法解決。無奈，我們只能等待。

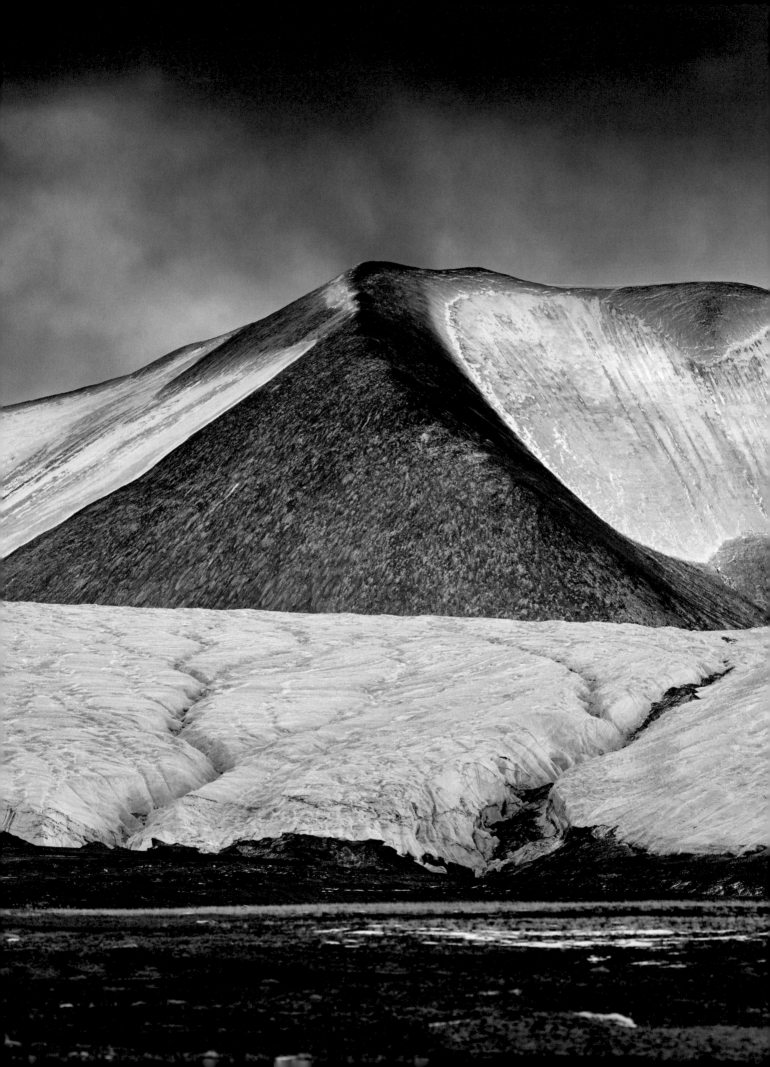

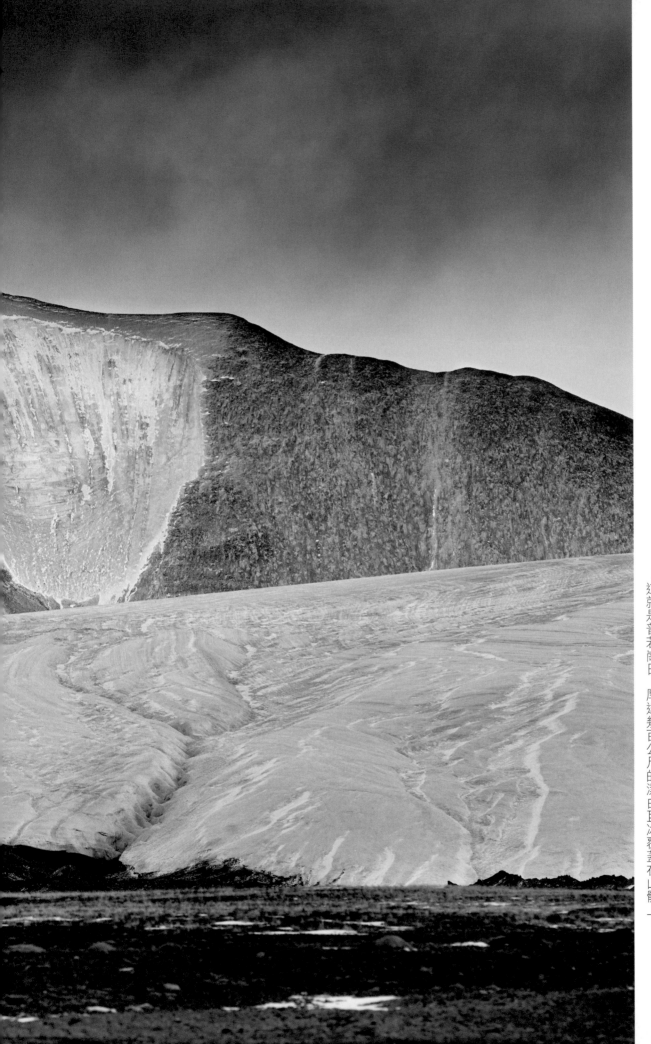

這是一種白色的寂靜，是時間凝結的奇蹟。
這就是普若崗日，厚達幾百公尺的潔白巨冰覆蓋在山體上，

早上十點，我們趕到雙湖縣林業局辦理前往普若崗日冰川的通行證。所謂的通行證，其實是「進入自然保護區普若崗日冰川遊客承諾書」。有了「遊客承諾書」，才能購買「景區」門票。工作人員告訴我們，現在他們還不是特別瞭解山裡的情況，我們是第一批進山的遊客，一定要注意安全。從林業局出來，看見拉吉滿面笑容地朝我們招手，我們知道加油的問題已經解決了。

普若崗日坐落在雙湖特別行政區東北90公里處，從縣城開車不到一公里就是冰川售票站。門票價格每人300元人民幣，這是我買過的最貴的門票。買好門票，正要離開，售票站的工作人員卻攔下我們，要檢查車輛。

當他們看見車上鍋碗瓢盆、鹽油醬醋、煤氣瓶一應俱全時，立刻警覺地盤問我們是不是要穿越羌塘草原無人區。我們反覆解釋，甚至打開相機包請他們看，告訴他們我們是攝影師，只是希望拍攝普若崗日冰川而已。工作人員將信將疑，他說要打電話請示主管。無奈，我們只能待在車裡等候通知。

過了好一會兒，從縣城方向遠遠地開來一輛車，原來是雙湖縣林業局派一位工作人員前來瞭解情況。這個時候我們才知道，新疆、青海、西藏三地聯合發布了公告，禁止一切單位或個人進入阿爾金山國家級自然保護區、可哥西里國家級自然保護區、羌塘國家級自然保護區展開穿越活動。沒辦法，我們只能再三解釋。

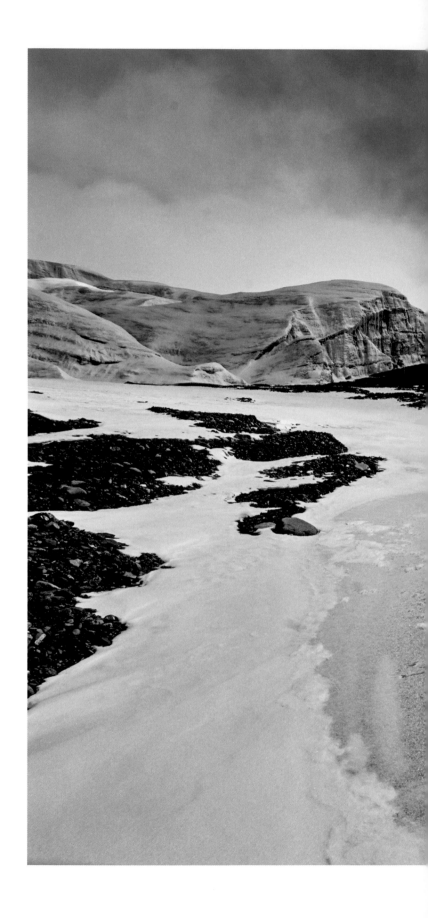

西藏，永遠之遠
Tibet, An Eternity Away

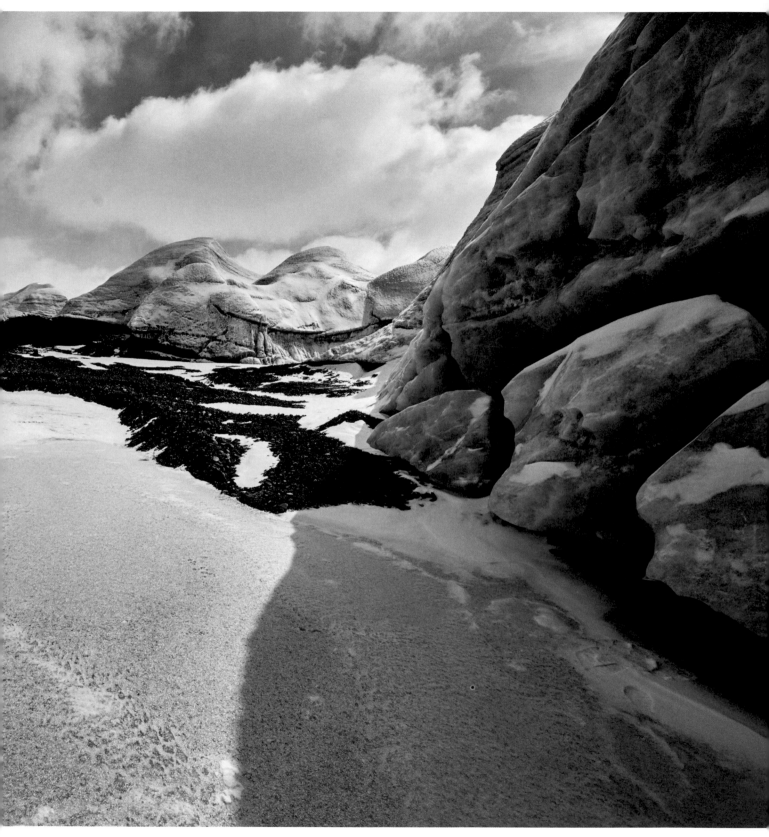

行走在冰川之上，得以飽覽高寒造就的壯麗奇景，
而我能踏足的只是冰川一角。

肆、唯有羌塘　遙遠的北方空地

最終，林業局的工作人員請示上級主管後，告訴我們，只有一個解決辦法，就是留下兩輛車的行照，同時他以嚮導的名義跟隨我們共同前往普若崗日。只要允許我們前行，這些都是小事。我們和工作人員簡單商量了一下他當嚮導的費用後，終於正式出發了。

通往普若崗日冰原沒有道路，因為這一帶平均海拔超過 5000 公尺，屬於永久性凍土層地區。冬季氣溫常年在攝氏零下 20 度以下，就連當地牧民也無法生存，這裡是真正的藏北無人區。我接過拉吉的方向盤，狠狠地踩下油門，似乎不踩這一腳油門就不能表達自己的心情。

一路上，曠野更加荒蕪，寒風更加凜冽，只有不時從遠處地平線上好奇地探出腦袋的藏野驢，提醒著我們在這一片土地上還存在著生命。道路緩慢爬升，筆直地插入遠處壓得極低的雲層中，雲層下方隱約可以看到挺立的雪山。嚮導告訴我們那裡就是海拔 6482 公尺的普若崗日雪山，是雙湖管理區內最高的一座雪山，普若崗日冰川位於它的南面。

漸漸地，路上開始出現積雪，起初只是坑窪的地方積雪很厚，後來積雪越來越深，車只能開下路基，選雪少的地方走，幸虧凍土在這個季節還算結實。拉吉透過對講機呼叫緊隨其後的皮卡車司機羅傑，要他保持車距，以免先後陷車。我將方向盤還給拉吉，讓嚮導坐到副駕駛座位上幫忙看路。

越接近雪山，積雪越深，到後來風雪疾下，大地白茫茫一片，只有遠處逐漸可見的冰川呈現出一抹淡淡的灰色。隨著山巒起伏，道路越來越窄，終於越野車一頭栽進深雪中，動彈不得。我們所有人都下車幫忙，拉吉啟動低速四輪驅動，

不行；所有人一起推車，還是不行。最後把防滑鏈掛上，再挖走四個車輪下厚厚的積雪，終於一聲轟鳴，柴油越野車噴出一股黑煙，躥了出去。楊剛推車用力過猛，一個「狗吃屎」趴在雪地裡。

趁大家稍事休息，我決定先步行探路，結果越走越絕望，因為積雪淺的地方起碼有幾十公分厚，更別說深的地方了。之前聽說可以把車停在海拔 5506 公尺，前往冰川只需走幾百公尺，現在看來根本毫無希望。回到車前，嚮導告訴我們，此地距離冰川約有 15 公里，建議就地紮營，第二天徒步進入冰川。但是，在海拔 5300 公尺的積雪中背著幾十斤重的攝影器材徒步來回 30 公里，起碼需要 15 個小時，再加上拍照，體能和時間都根本不夠。顯然，這個方案行不通。大家一籌莫展。

我不死心，又獨自一人深一腳淺一腳地爬上附近的一個小山丘，極目遠望，希望找到更好的紮營地點。茫茫天地之間，除了沿來路方向，地上有我們留下的兩條歪歪扭扭的車轍印，再沒有任何人類活動的痕跡。低沉的烏雲從頭頂掠過。看著曾經朝思暮想的冰川近在咫尺，卻可能無緣拍攝，我突然有一種想放聲大哭的衝動。

忽然，我注意到在我們車子的下方就是冰川末端延伸到坡底下的冰河，裸露的河床與大小不一的冰塊混雜在一起，看起來車輛可以通過。真是天無絕人之路，我興奮地跌跌撞撞跑下小山丘，告訴楊剛從這裡下到冰河床的坡度很緩，可以試試將車直接開上河床。

楊剛立刻和我一起下到河床探路，河床上除了冰塊，就是雪冰磧和萬年冰川磨蝕而成的大小不一的沙石，小心行駛應該可行。楊剛一邊用對講機指揮拉吉將車開下來，一邊和我一起探路。就這樣勉強又前進了幾公里，最後止步於碩大的

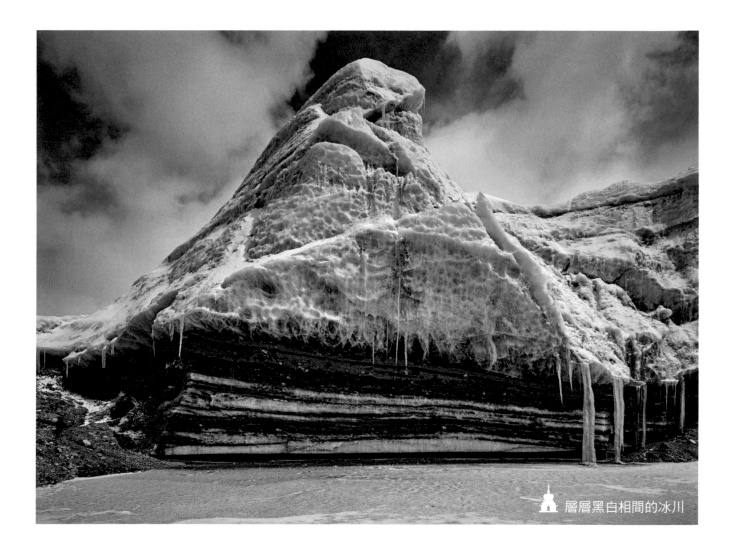

層層黑白相間的冰川

寒冰群前面。這時候已經是下午五點多鐘，一路折騰，大家精疲力竭。草草地吃點東西，然後準備安營紮寨。

雖然河床相對處於低窪地帶，但也絲毫抵擋不住狂野的寒風，空無一人的車子在狂風中搖搖晃晃。我們在滿是雪冰碴與沙石的河床中找到兩塊略微平整、適合紮小帳篷的地方，幾人合力勉強把帳篷豎起來，然後用石頭壓緊帳篷四周。

然而，搭建炊事帳篷卻成了難題，大帳篷招風，幾次好不容易豎起，又被狂風吹倒。雖然我戴著防風雪地鏡，但兩眼被鑽進來的寒風吹得淚水直流。最終楊剛想到一個好辦法，用越野車的絞盤，分別拉扯起帳篷的兩個角，才成功搭建起炊事帳篷。解決了生活問題，接下來就是拍照問題了。

我回到自己的帳篷裡休息了幾分鐘，然後把自己包裹得嚴嚴實實，背起沉重的相機包走出帳篷。風異常狂野，人連站穩都有些難，更別說走了，真是步步艱難。好在橫穿河谷，再爬上幾十公尺高的斜坡就可以遠眺冰川了。從遠處看，冰川與雪山渾然一體，表面平坦，完全就像一個碩大的銀碗倒扣在山體上，呈半弧形包圍著我。

落日餘暉從雪山後透出一絲光線，給這片互古不變的世界增添了一股遺世的孤絕之美。「念天地之悠悠，獨愴然而涕下」，猛然間陳子昂的這句詩跳了出來。

　　我靜默站了許久，冥冥之中，覺得這才是屬於我的世界。我經常在高海拔地帶行走，已經習慣在海拔5000公尺以上呆想，去理一理紛亂的思緒，窺探自己的內心。每逢這個時候，攝影反而不是那麼重要了。

　　回到宿營地，簡單地吃完晚飯，月亮已經升起，在風雪曠野之中，與帳篷的燈光頗有相映生輝的感覺。我架上相機，在三腳架下方再掛上相機包增加穩定性，然後拍下了在這裡的第一張照片。

　　夜裡，狂風呼嘯，夾裹著沙石的雪拍打著帳篷，遠處不時傳來狼叫聲。第二天一早，天氣略有好轉，風雪小了一些，陽光偶爾從厚厚的雲層中透出些許光線。吃完早餐，準備好水和乾糧，我知道靠近冰川時長焦鏡頭用不上，於是精簡了相機包，雖然如此，相機包還是重達十幾公斤。

　　河床裡及冰川末端，散落著不少尚未融化的巨大冰塊，我背著背包沿著緩慢爬升的河谷往上游走，一不小心就踏上被河水掏空的冰面，傳來清脆的哢哢聲。於是，我小心地用登山杖試探著開路，三個小時後終於到達了冰舌下方。

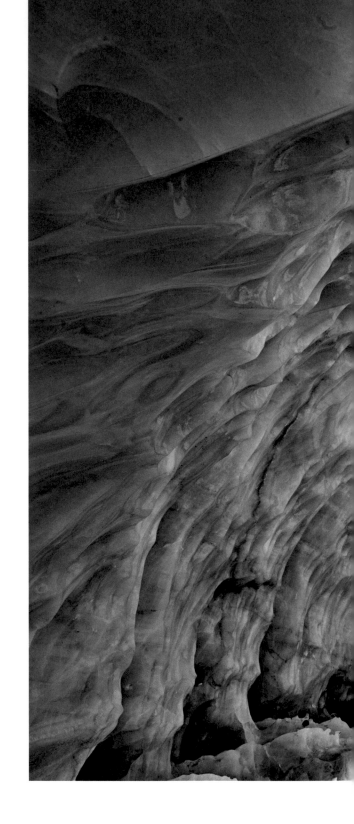

在刀削斧砍的冰壁面前，除了喟歎大自然的奇觀，唯有靜默無語。

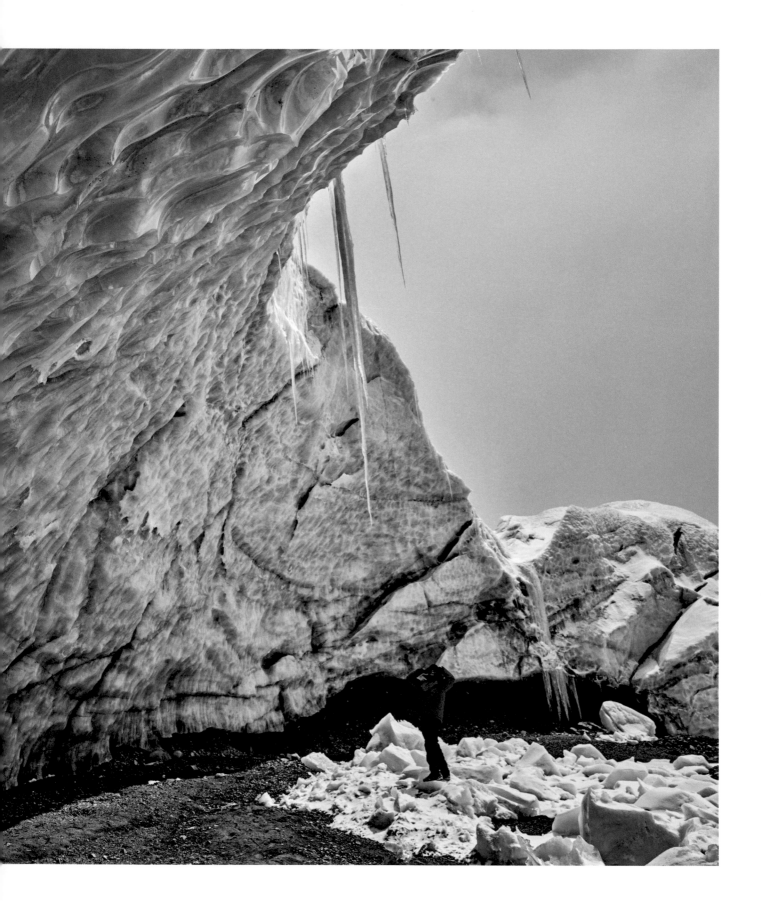

　　　　　　　　　　　　　　　　　　肆、唯有羌塘　遙遠的北方空地

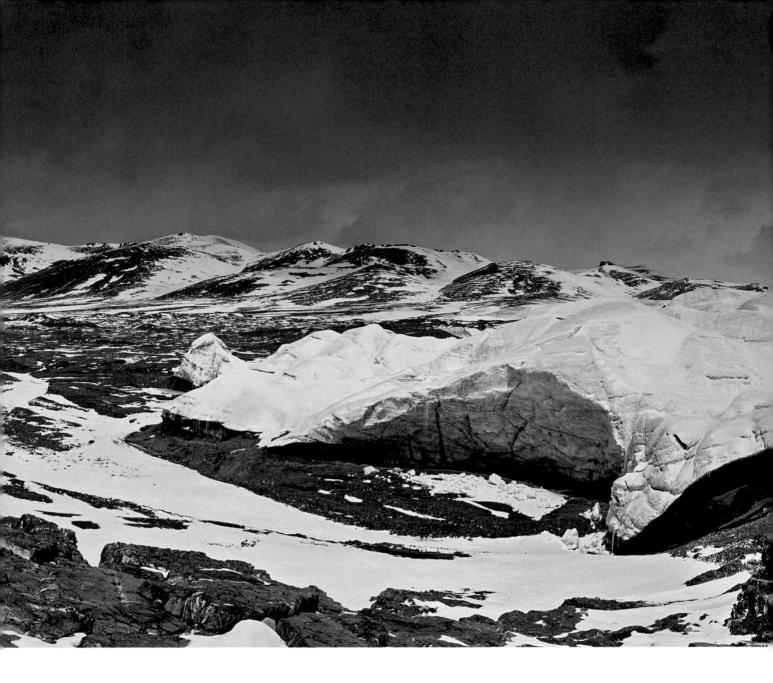

天氣晴好的夏季，若是站在普若崗日廣袤的冰雪原上向冰川周邊望去，可以看見湛藍的湖泊、起伏的沙漠，還有不時出沒於草原的成群結隊的野驢、野牛和藏羚羊。這種集現代冰川、湖泊、沙漠、稀疏草原，和草原上頑強生活著的大型野生動物於一體的自然生態現象，只有在中國青藏高原的大陸性冰川作用區才可能見到。

雖然我沒有見到這令人歎為觀止的一幕，但是行走於面積廣大的冰原之上，還是令人感慨不已。高寒造就了壯麗的冰川奇景，普若崗日冰川與我之前所見的冰川不同，體量龐大，非常平緩，略呈灰色，冷眼看去甚至有些髒。冰川層層疊疊，每一層之間由褐色線條區分，滄桑的冰川昭示著時間的久遠。

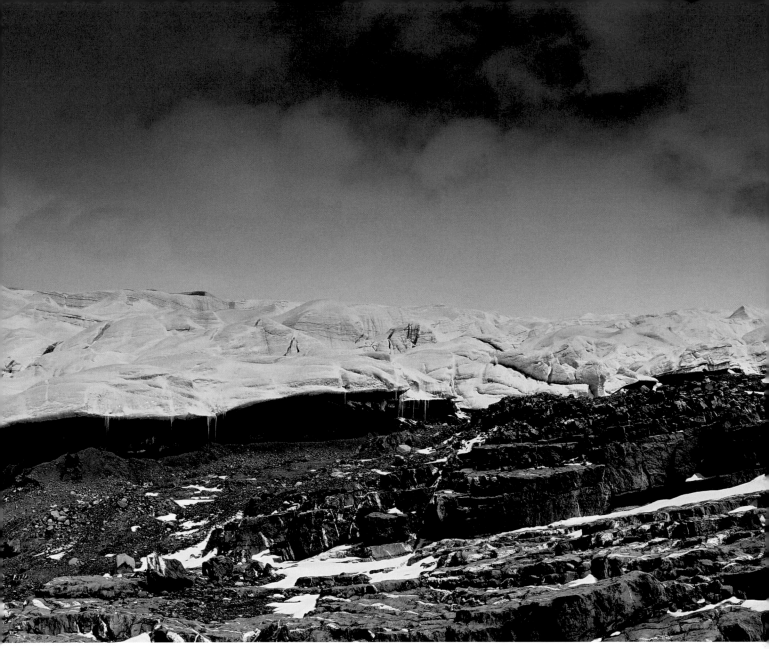

蘇軾曾有詩云：「寄蜉蝣於天地，渺滄海之一粟。」
寂寥的冰雪世界，更令人深感渺小卑微。

除了齊刷刷如同城牆的巨大冰塊，冰川上更多的是形態各異、鱗次櫛比的巨大冰凌。冰凌下多有冰洞，或大或小，置身其中仰望藍天，頗有壓抑之感。

我爬上冰川終磧壠高處，這裡幾乎可與冰川平視；刀削斧砍般的冰壁，在陽光下透出攝人心魄的寒光，威凜而靜默。英國作家艾倫‧狄波頓（Alain de Botton）曾說過，人在這些壯闊的景觀面前，就像遲來的塵埃，與這般壯麗景致的交會，令人欣喜、陶醉，也讓人在面對宇宙的力量、更迭和浩瀚時，深感人類的脆弱和渺小。

（注：自 2018 年 6 月 1 日起，普若崗日冰川已暫停各類旅遊接待服務，進入生態恢復期。）

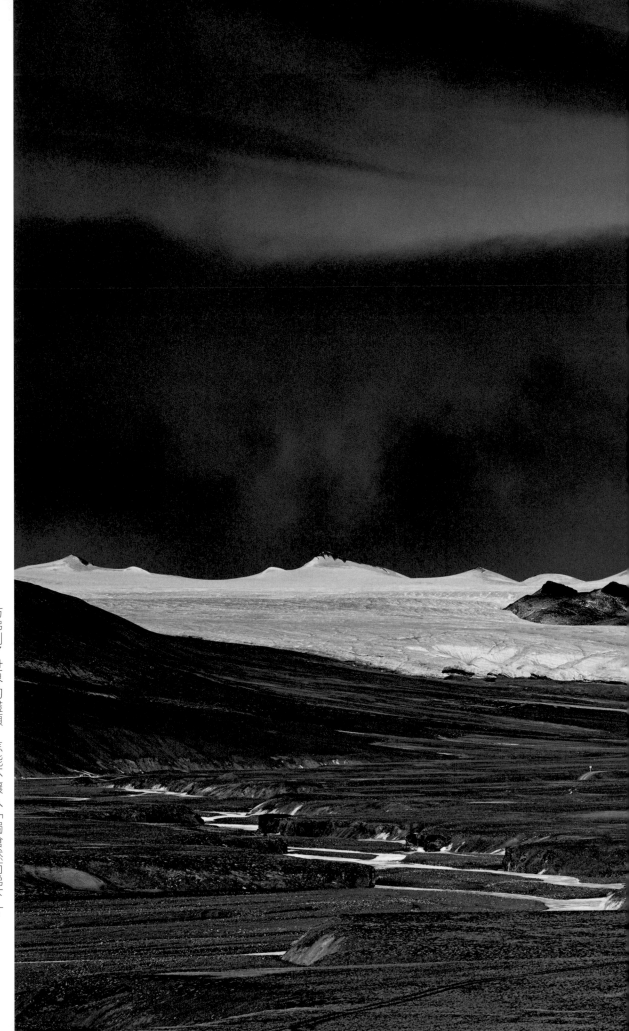

彷彿到了世界的盡頭，怎能不讓人「獨愴然而涕下」。

落日的餘暉給這亙古不變的世界增添了一股遺世的孤絕之美，

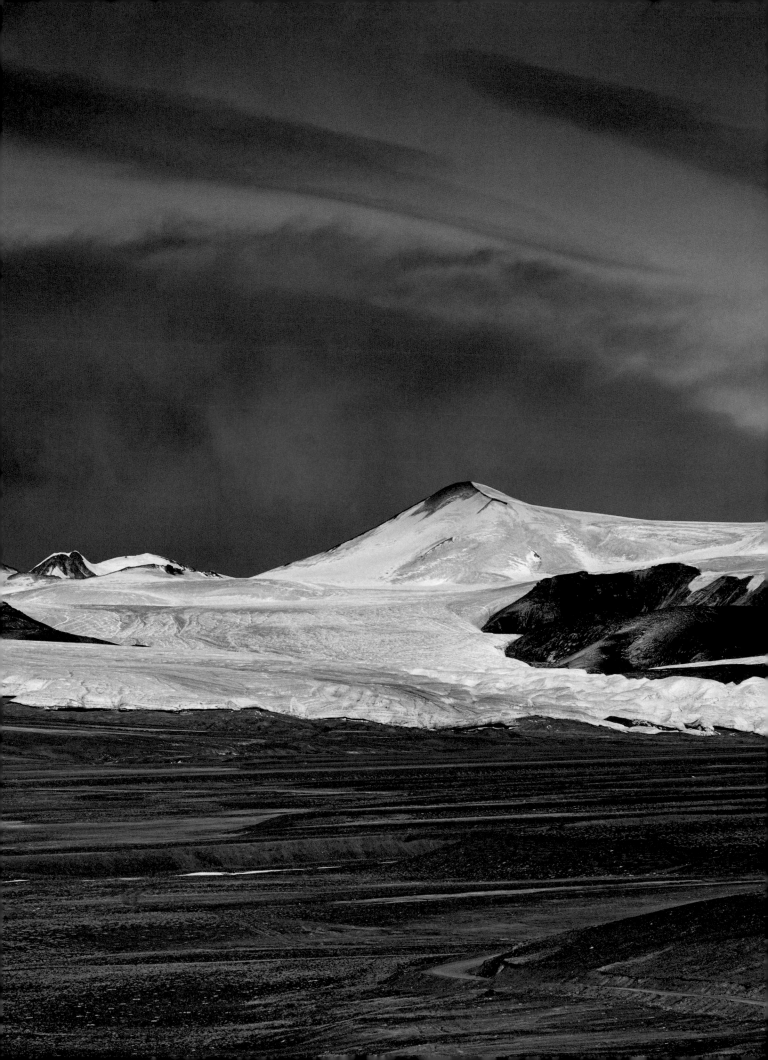

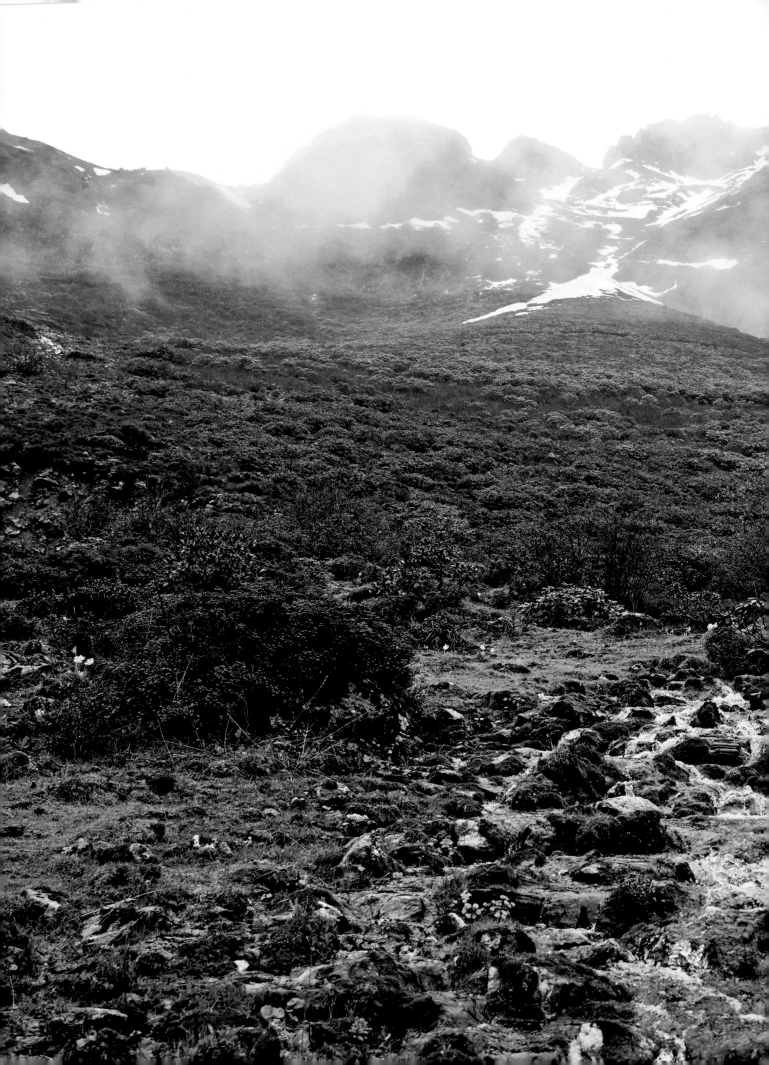

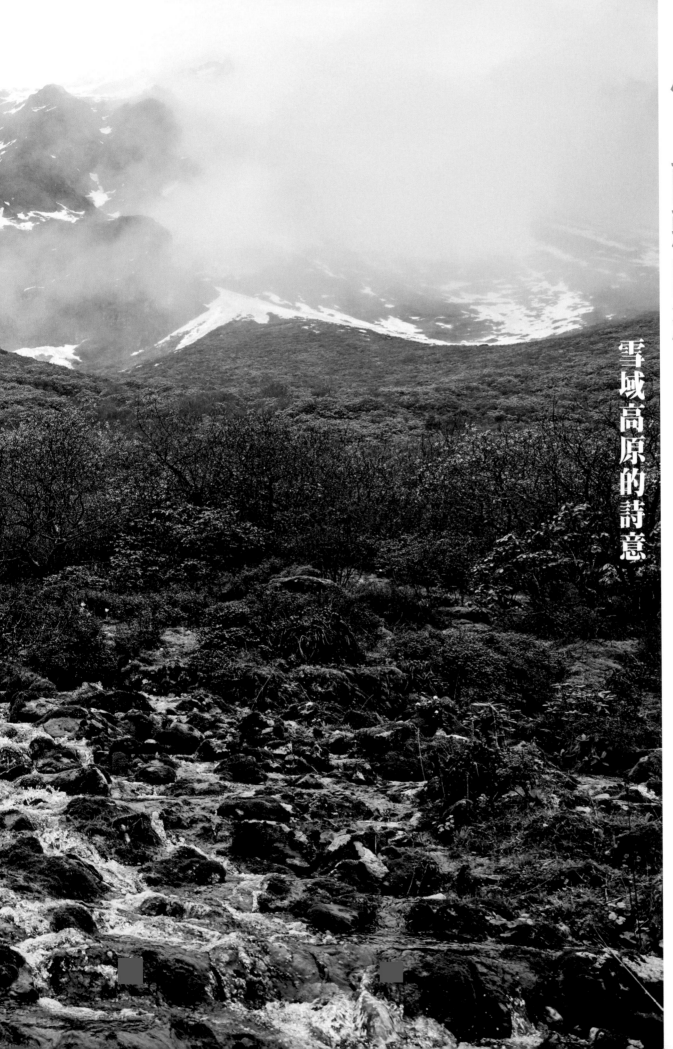

伍、西藏的綠

雪域高原的詩意

10 喜馬拉雅 的綠色

常年在高海拔地區行走，被其大氣磅礴的洪荒之美所感動的同時，內心也充滿了對綠色的渴望。綠色給人希望和力量，每次從高海拔地區返回，我總是習慣尋找西藏的綠色，渴望投身其中，盡情呼吸原始森林釋放的氧氣，盡情躺在開滿野花的山坡上感受溫暖與濕潤。我稱之為一種放飛心靈的充電之旅。因為這樣的原因，我對西藏的綠色有種親密的情感。

在西藏，雖然大部分綠色被大自然擠壓得支離破碎，但是在喜馬拉雅山南麓日喀則所屬的亞東、定結、定日、聶拉木、吉隆五縣，分別有五條南北縱向的裂谷，俗稱「五條溝」，即亞東溝、陳塘溝、嘎瑪溝、樟木溝、吉隆溝，這些地方被稱作西藏的「小江南」。它們從東往西沿著喜馬拉雅山脈的山脊線遊走，不僅成為青藏高原腹地不可多得的水氣通道，也是人類與外界交往的天然通道，更是見證了人類與自然拚搏與妥協歷史的活化石。

樟木溝是五條溝中我所接觸的第一條溝，也是我最熟悉的一條溝。它北起喜馬拉雅山脈通拉山口，南至中尼邊境附近的樟木鎮，也就是318國道的終點。2007年，我第一次開車從這裡的樟木口岸出發前往尼泊爾拍攝雪山。之後數年間，無數次，我從這裡沿中尼公路往返於西藏與尼泊爾之間，樟木鎮裡到處都留下了我的足跡。

2015年4月，受尼泊爾大地震的影響，樟木鎮有九成的房屋在這次災難中倒塌。震後，政府將鎮上的居民全數永久轉移，樟木口岸曾是中尼經貿往來最大的陸路口岸，就此關閉。記得當時聽到這則消息，我悵然若失，因為在某種意義上，樟木鎮是我這樣一個普通人追求夢想的見證。

受印度洋暖濕氣流的影響，樟木溝溫暖秀麗，茂密的原始森林青翠欲滴。每逢雨季來臨，幽深的峽谷間到處是懸垂於崖頭的瀑布，銀練如織，又如峽谷間跳躍的音符。不過，要想抵達這裡，卻要經過一番艱難的跋涉。有人將樟木溝這條公

路稱為懸於峭壁之上的要道，因為由海拔 5200 公尺的通拉山口，一路下行，經海拔 3820 公尺的聶拉木縣至海拔 1937 公尺的樟木口岸，其陡峻的山勢與落差令人歎為觀止。尤其是 70 道班以南至樟木鎮西側山口 15 公里的路段，是整個樟木溝最窄且坡度最陡的一段。當年為了修建這段公路，犧牲了八十幾名工程兵。每次開車經過這裡，我都有一種在刀鋒上跳舞的感覺。

然而，這還不是樟木溝中最驚險的因素。由於此地屬於喜馬拉雅山脈地質活動頻繁地帶，地質災害頻發是這條溝難逃的命運。

2007 年春天，我第一次到樟木溝，前往樟木口岸的途中，在距離口岸 15 公里處突然遭遇雪崩，無奈之下只能棄車，前後左右掛著沉重的行李包和相機包，一路狂奔逃離危險區。徒步四個小時後，到達樟木口岸，向當地工作人員求助。二十多天後，我原路返回，由樟木溝前往聶拉木縣城時，再次遭遇更大的雪崩，在狹窄的山路上堵了三十多個小時。我親眼看到施工人員清理道路時，用鏟雪車從十幾公尺高的積雪中挖出三具屍體，這給當時戶外經驗尚淺的我敲響了警鐘。

2013 年春節，我再次前往尼泊爾拍攝海拔 8156 公尺的馬納斯盧峰（Manaslu），尚未到達樟木鎮就遭遇雪崩，只好退回聶拉木縣城等候放行。沒想到，當天晚上，聶拉木縣城另一個方向也發生雪崩，縣城淪為孤島。五天之後，在幾乎彈盡糧絕之時，道路恢復暢通，我們才得以結束與世隔絕的生活。

樟木口岸關閉後，取而代之的是與之隔山而鄰的吉隆口岸。吉隆口岸位於吉隆溝的溝底——海拔 1800 公尺的吉隆鎮熱索村。有時候，不得不感慨命運的輪迴，因為吉隆溝是日喀則地區最西邊的一條溝，曾經擁有一段輝煌的歷史：著名的蕃尼古道。

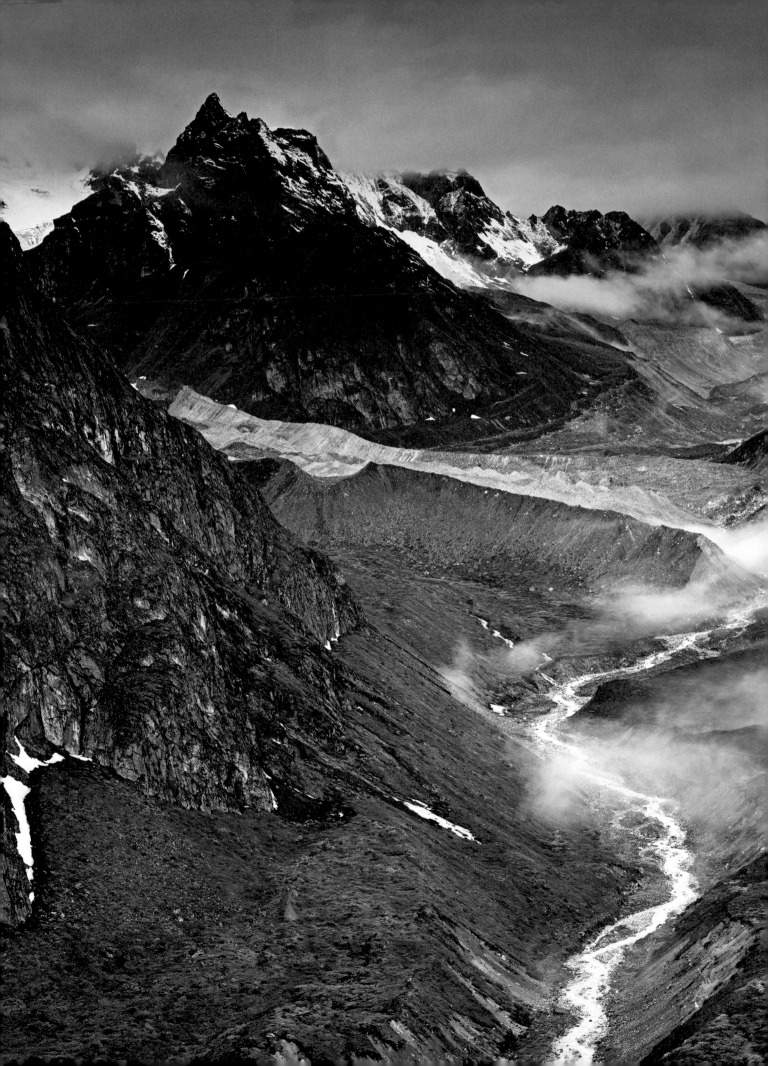

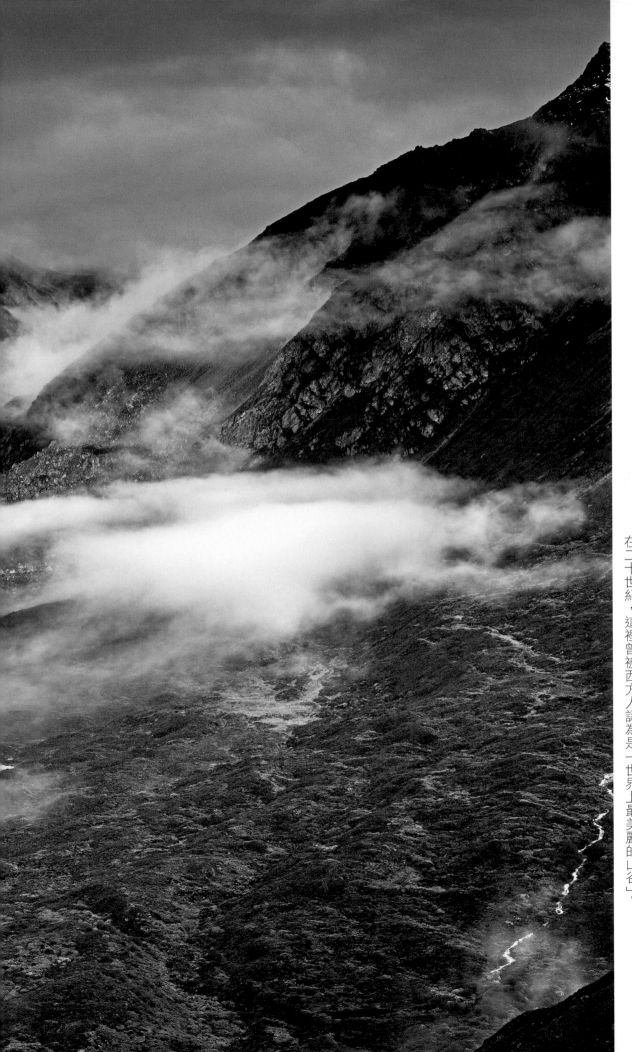

由於人跡罕至，山谷仍然保留了原始風貌。時至今日，若是神祇真的擁有後花園，那麼壯美的嘎瑪溝必是其中的一個。在二十世紀，這裡曾被西方人認為是「世界上最美麗的山谷」。

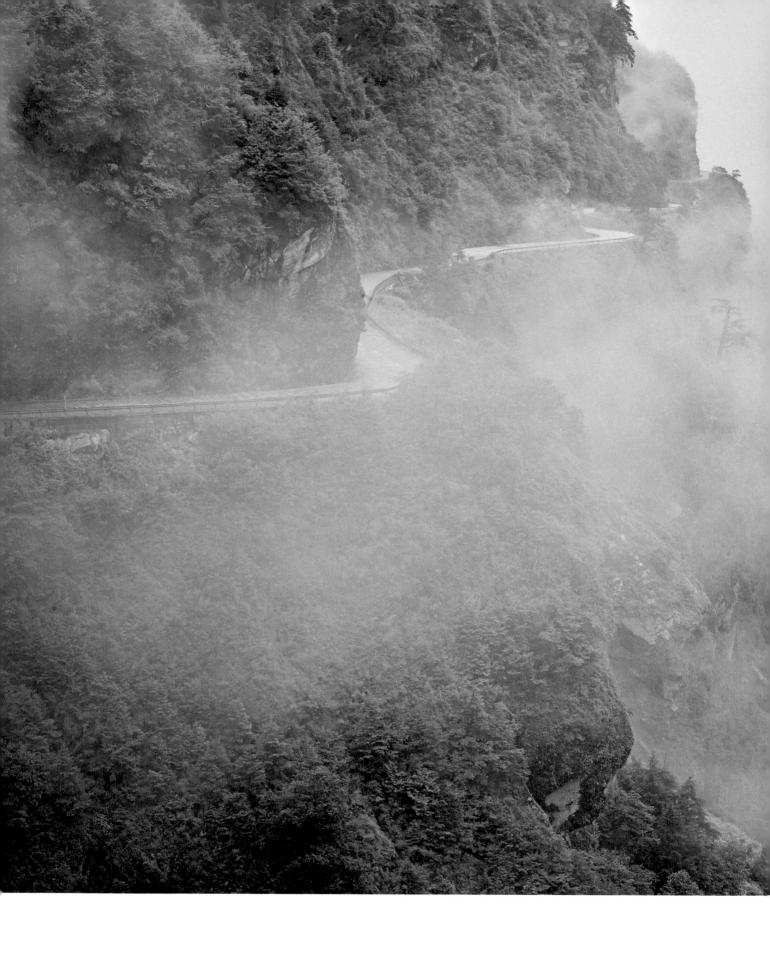

西 藏 ， 永 遠 之 遠
Tibet, An Eternity Away

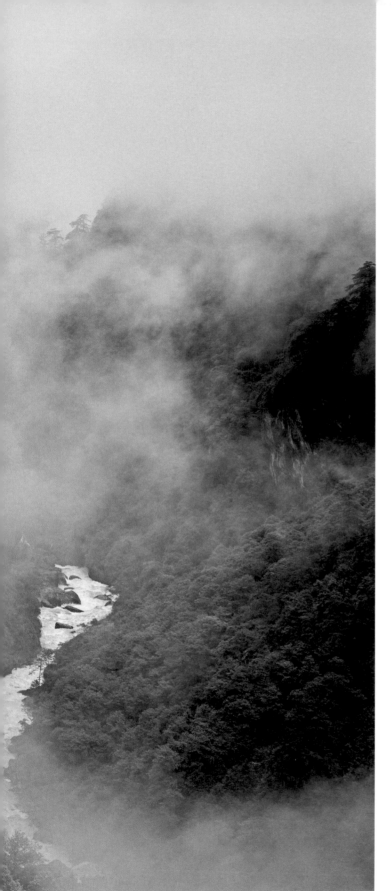

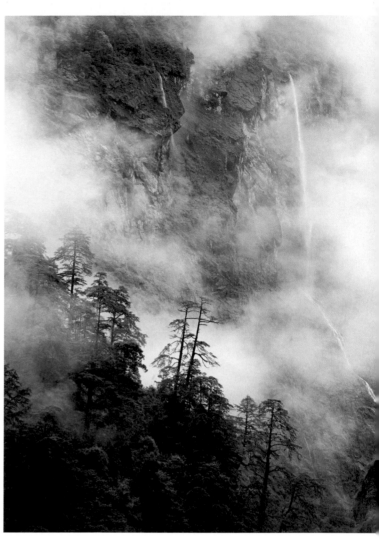

雨季來臨，這是樟木溝最美的時節。幽深的峽谷間樹木青翠欲滴，懸垂於崖頭的瀑布銀練如織，風光好似黃山般秀美。

從樟木溝蜿蜒穿過的 318 國道被稱為懸於峭壁之上的要道。數年間，行走其間，其陡峻與險要，令人有在刀鋒上跳舞之感。

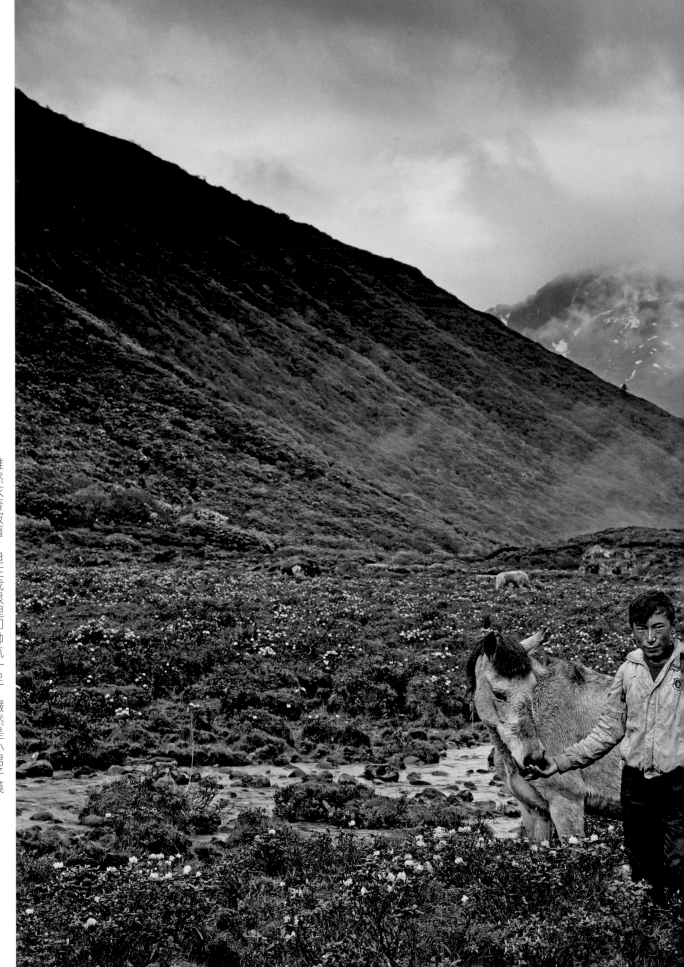

雖然衣著破舊，但在我眼裡卻帥氣十足，儼然是小男子漢。偶遇放牧少年。十三、四歲的年紀，已經承擔起幫助家裡的責任。

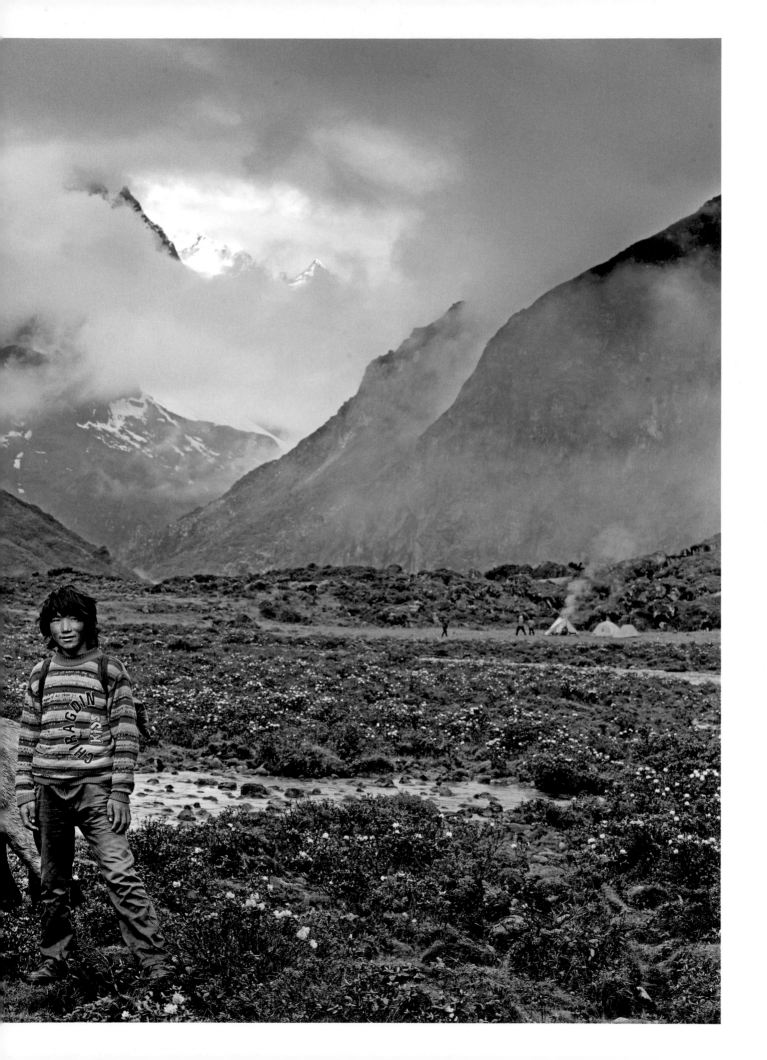

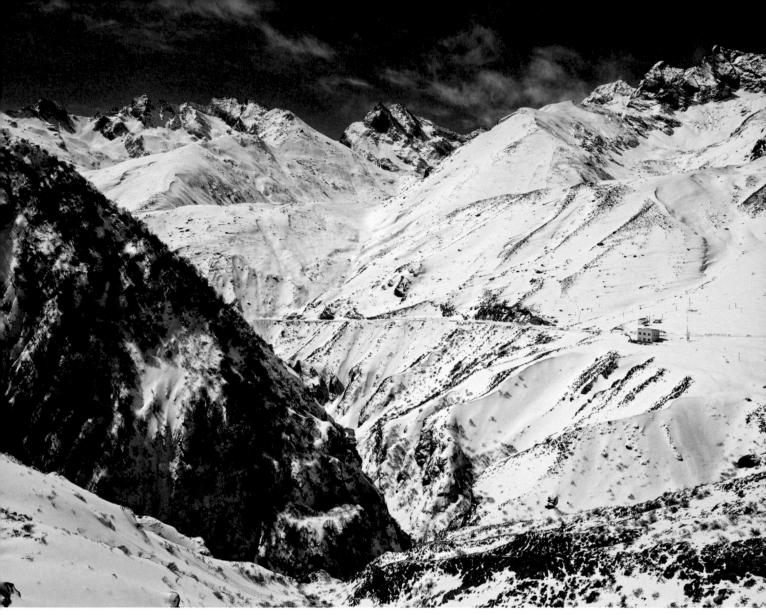

春天西藏多雪災，位於 318 國道上的樟木峽谷更是如此。這
是 2013 年春，我在聶拉木縣所拍的雪崩五天之後的樟木峽谷。

　　當年松贊干布迎娶的尼泊爾尺尊公主，就由
地處古道中心位置的吉隆鎮入藏，從此開啟了西
藏與尼泊爾千年間的交流往來。

　　在松贊干布迎娶唐朝文成公主後，唐蕃古道、
蕃尼古道及尼泊爾與印度之間的尼竺古道，從此
連為一體，成為古代中國至南亞的一條國際大通
道——唐竺古道。據說「吉隆鎮」這個名字得自

藏傳佛教創始人蓮花生大師，他正是由此進藏傳
授佛法。後來，隨著時間的流逝，唐竺古道逐漸
沒落，吉隆溝湮沒在歷史的長河中，在漫長的時
間裡，成為一條默默無聞的深藏於喜馬拉雅山脈
的谷地。

　　吉隆溝又深又長，位於珠峰自然保護區的西
端，東北部是 8012 公尺的希夏邦馬峰和著名的佩

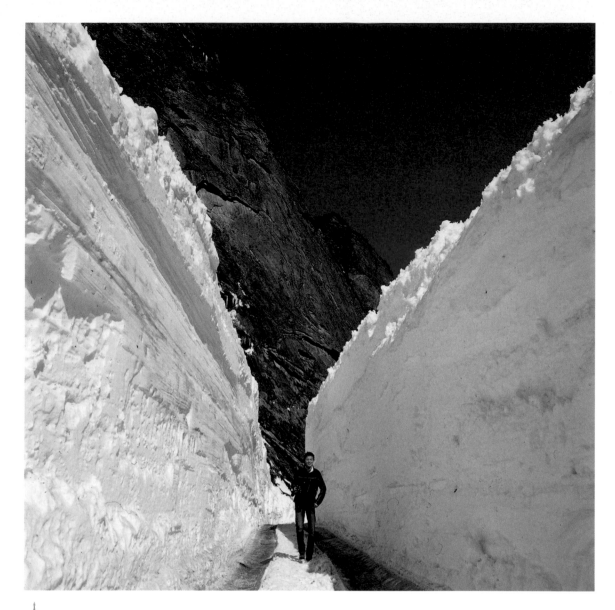

雪崩之後，318 國道樟木峽谷路段形成幾公尺高的雪牆。

枯錯，南部是茂密的原始森林。十年前，吉隆溝並不廣為人知，資料中關於它的介紹也非常少，以至於 2008 年，我第一次前往吉隆鎮時，誤以為吉隆縣城就是吉隆鎮。當時，我從海拔 5236 公尺的孔唐拉姆埡口下來，曲折的盤山小路長期無人維護，滾石、塌方形成的路障隨處可見，我只能自己下車清理。一路上，塵土飛揚，顛簸起伏，我幾次懷疑自己走錯了路，傍晚時分才到達吉隆縣城——宗嘎鎮。

當我得知從縣城所在地，沿吉隆溝繼續跋涉七十多公里才能到達吉隆鎮後，我聽從當地人的建議，在縣城唯一的小旅館住了一宿，第二天一早繼續趕路。一路上，有流經縣城旁邊的吉隆藏布河蜿蜒相伴。

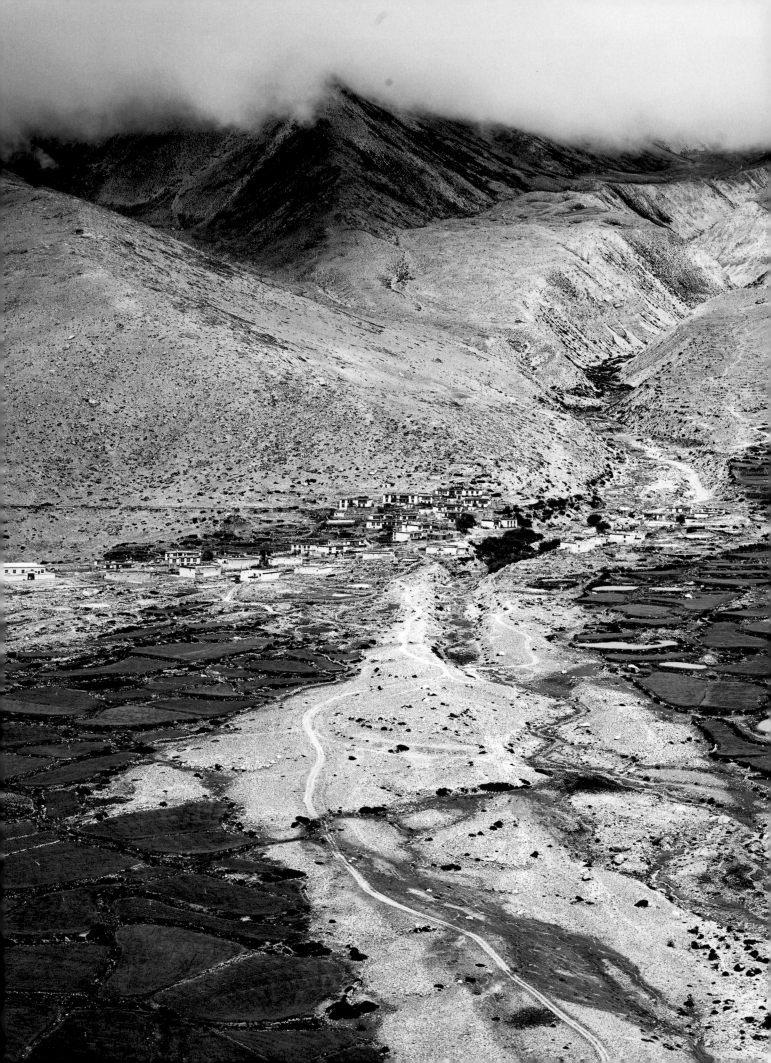

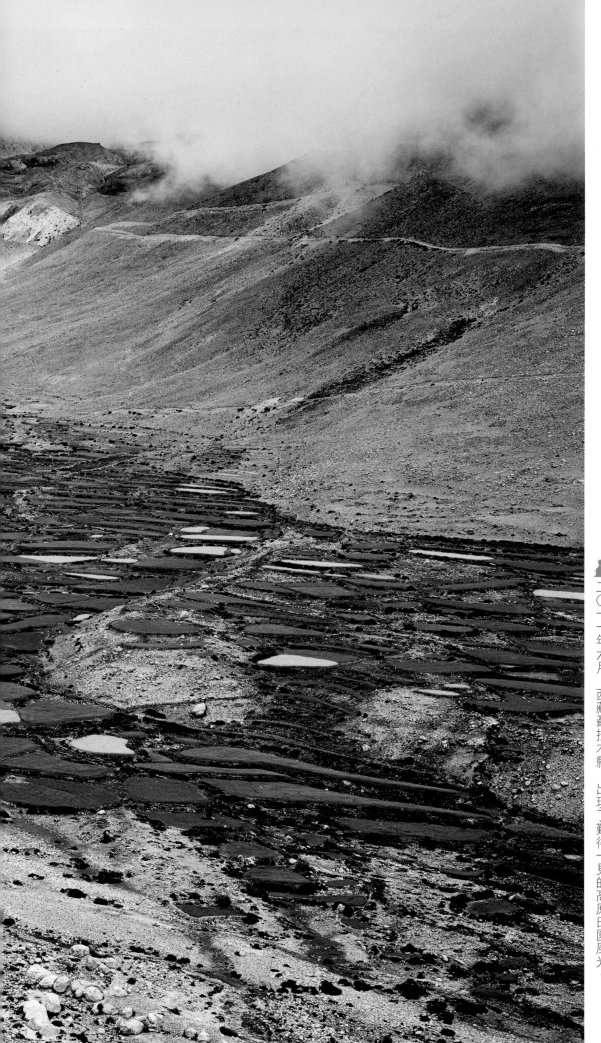

二〇一一年六月，西藏聶拉木縣，出現了難得一見的高原田園風光。

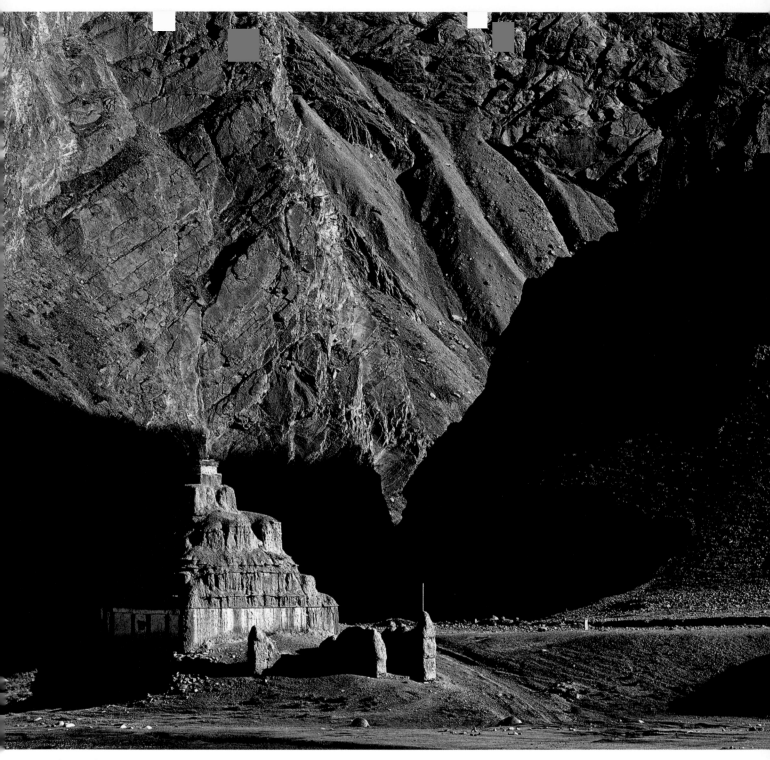

從宗嘎鎮到吉隆鎮，大多是高原峽谷，懸崖峭壁。2007 年途經
這段道路時，偶見廢棄的寺廟，記錄著吉隆溝曾經輝煌的歷史。

歷史悠久的帕巴寺,一位覺姆在昏暗的燈光下誦經。傳說這是當年松贊干布為迎娶尼泊爾尺尊公主所建。雖幾經損毀,幾經修葺,寺廟仍保留著濃郁的尼泊爾風格。

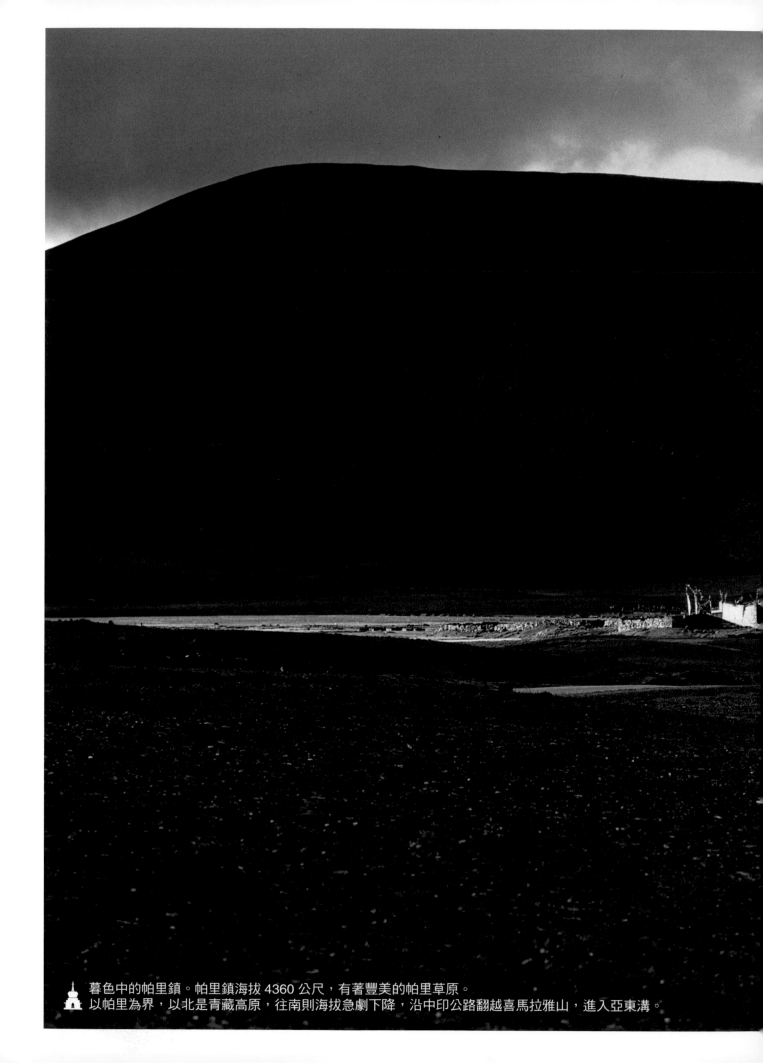

暮色中的帕里鎮。帕里鎮海拔 4360 公尺，有著豐美的帕里草原。
以帕里為界，以北是青藏高原，往南則海拔急劇下降，沿中印公路翻越喜馬拉雅山，進入亞東溝。

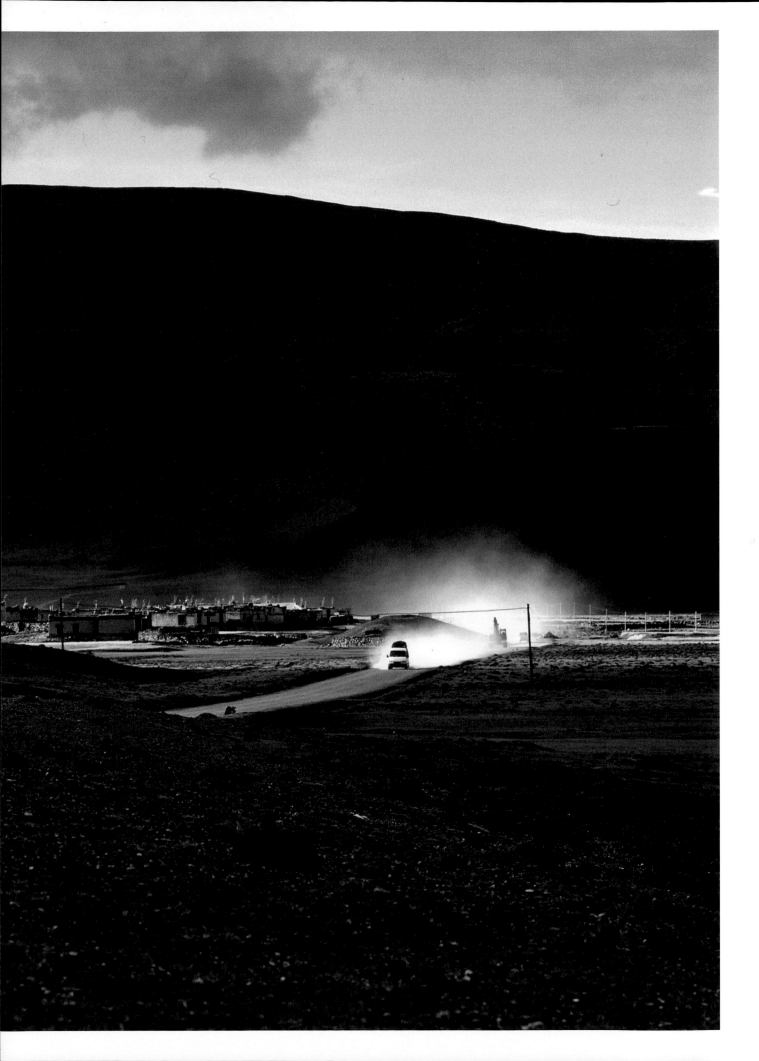

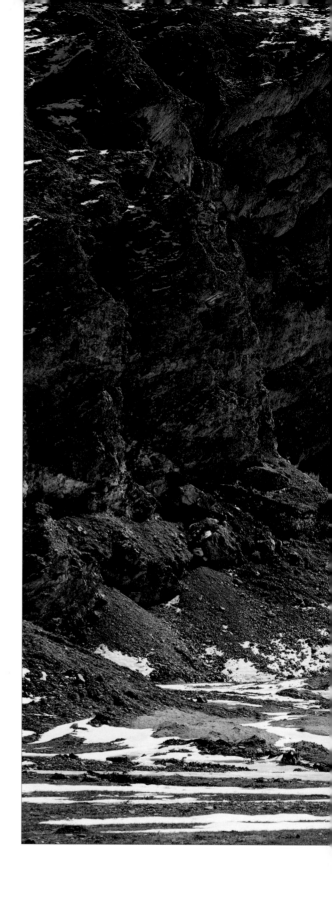

　　吉隆縣有一江兩河（雅魯藏布江、東林藏布河、吉隆藏布河）貫穿全境。吉隆藏布河是一條外流河，全長 96 公里，穿吉隆溝而過，經熱索村流入尼泊爾境內。有人說吉隆藏布河前 40 公里是高原峽谷，懸崖峭壁；後 50 公里峰迴路轉，兩側山峰林立，層巒疊翠。這是因為從宗嘎鎮到熱索村海拔陡降所致。

　　從宗嘎鎮到吉隆鎮，印象中還是要不停地在山路間停車清理滾石。大大小小的石頭極多，幾乎剛剛起步就又要停車，以至於我乾脆每隔一段時間就駐足享受吉隆溝的風光。後來戶外經驗漸長，才知道途經落石區必須迅速離開，可見當時我無知無畏。

　　好不容易斷斷續續走了一段，一塊巨石又擋住去路。我嘗試用越野車推動石頭，但是油門轟鳴，石頭紋絲不動，車頭卻一點點地翹起來。無奈之下，只得打消「愚公移山」的念頭，頹然地沿原路返回。結果，半路卻遇見一輛前來清理路障的推土機。我連忙調轉車頭，跟在它的後面，輕鬆地走完接下來的路程。

　　吉隆鎮四面雪山環繞，雪峰之下林木繁茂，鬱鬱蔥蔥。從吉隆鎮出發，沿山路可抵達只有幾戶人家的熱索村。村落寧靜安詳，家家戶戶院裡的瓜果鮮花，非常誘人。村前一座經幡翻飛其上的鐵索橋橫跨峽谷兩岸。

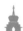 2016 年春天，在亞東西邊的東嘎寺附近，一群覓水的藏黃羊聚集在可望而不可及的冰瀑布前。東嘎寺是亞東規模及影響最大的一座格魯派寺廟，寺內壁畫精美。

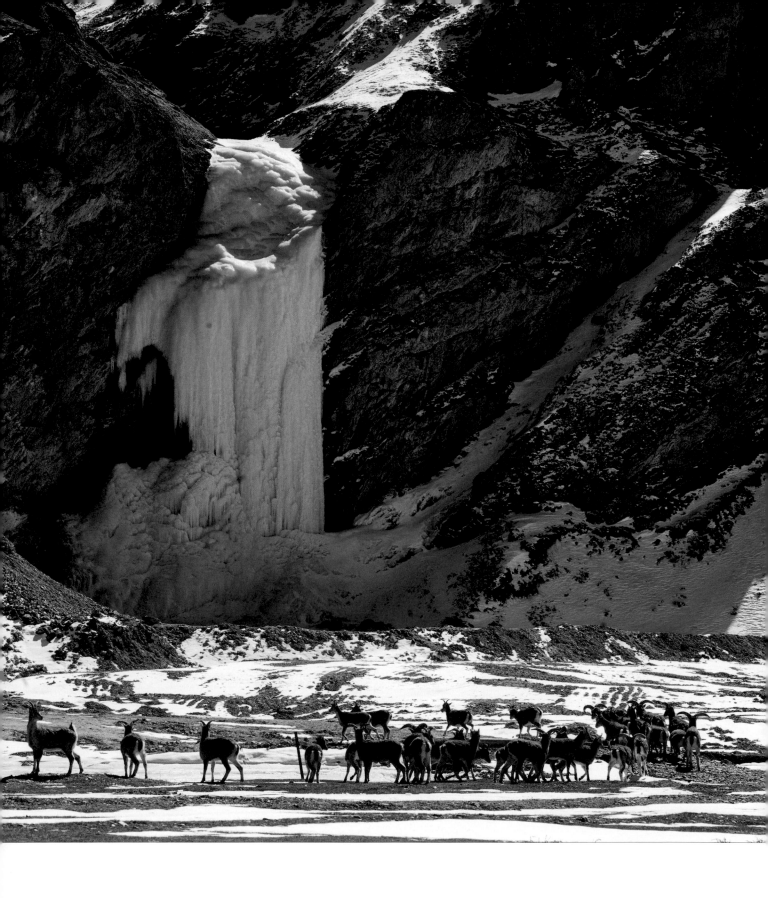

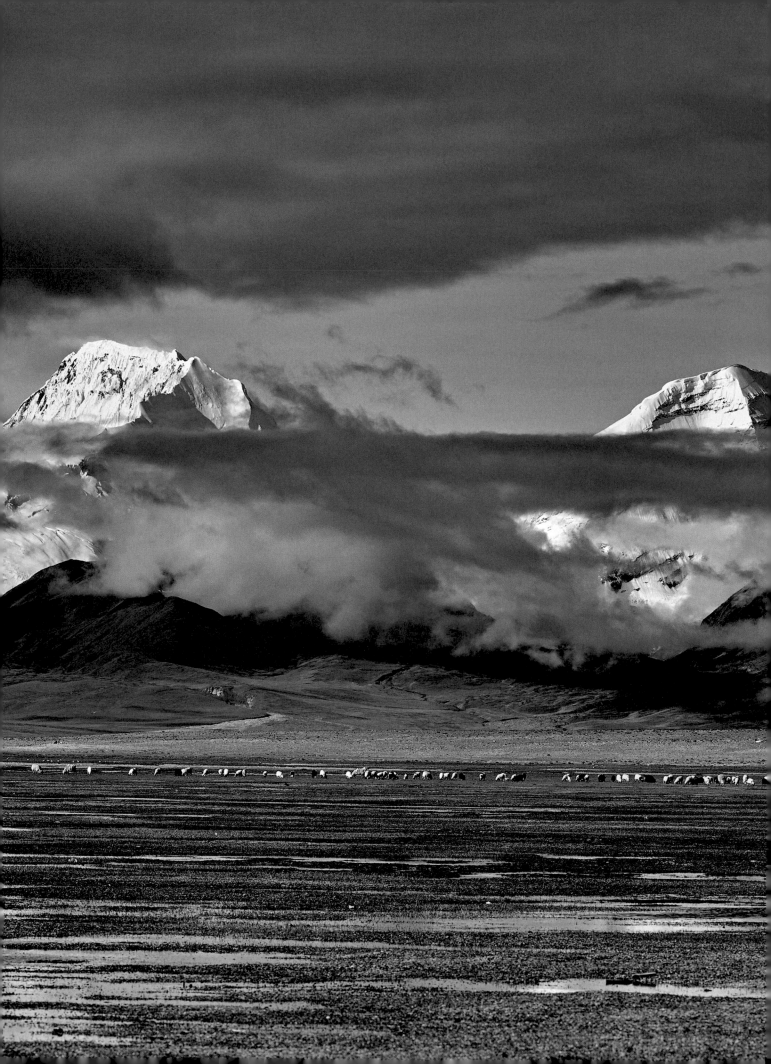

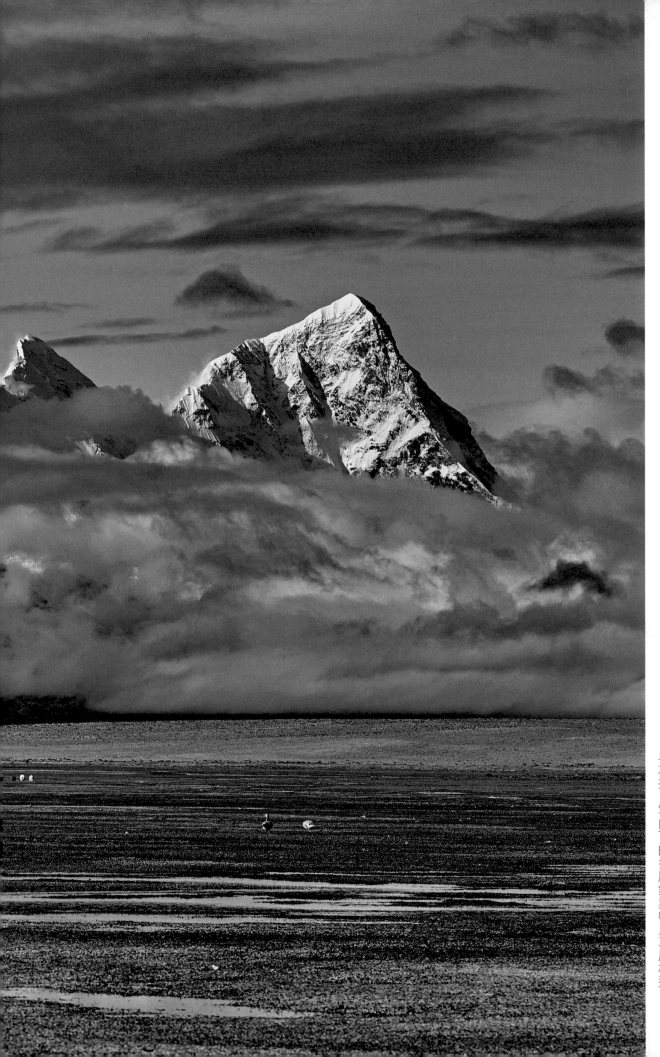

多慶錯湖水層次分明，岸邊水草豐美。
卓木拉日雪山下的多慶錯與帕里草原相連。

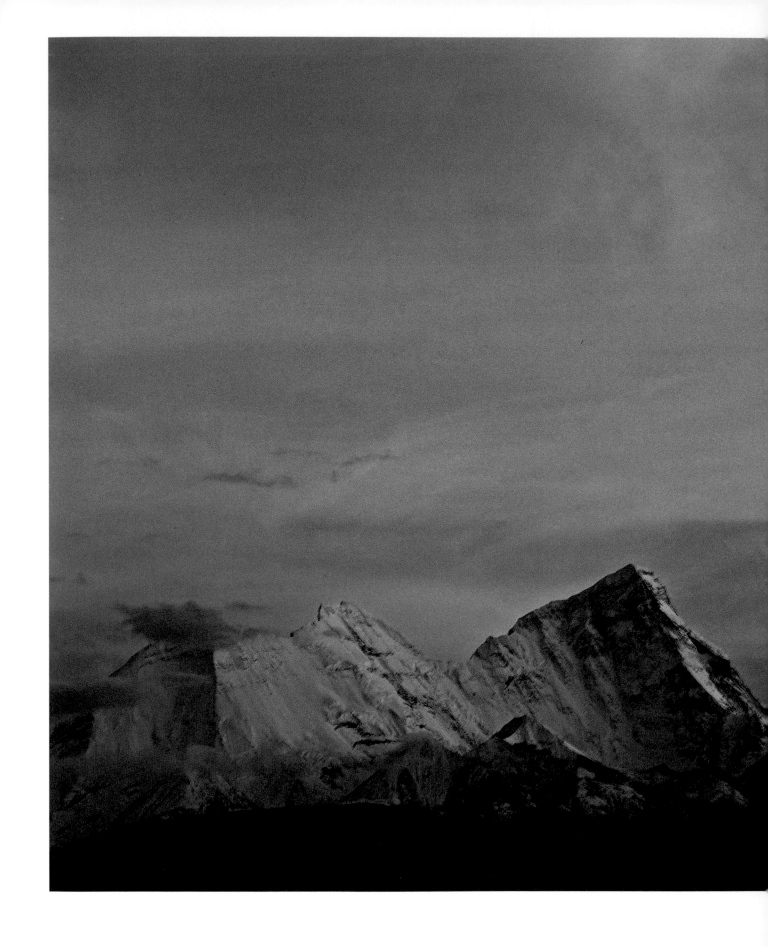

西 藏 ， 永 遠 之 遠
Tibet, An Eternity Away

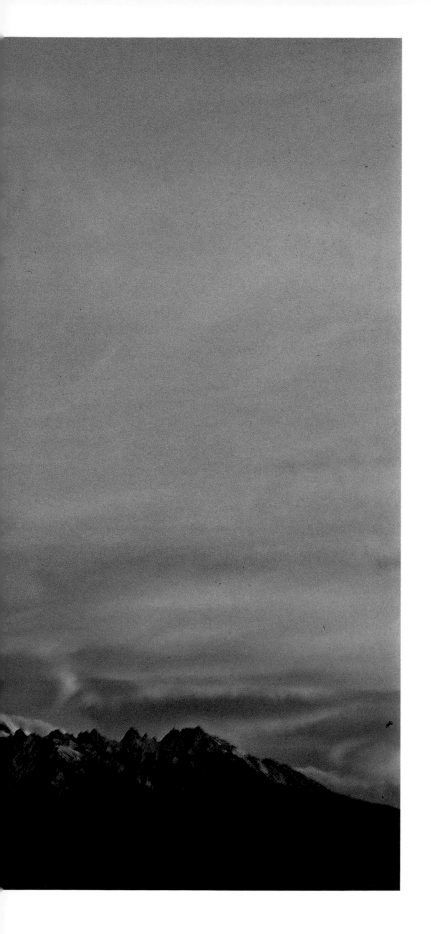

對於這一趟旅程，我印象最深刻的是站在高高的鐵索橋上，目送吉隆藏布河咆哮著穿境遠去。陽光透過蒸騰的水霧，在鬱鬱蔥蔥的原始森林上空現出一道美妙的光環。

在吉隆溝時，我偶然從幾位來自吉隆縣城的旅遊者口中得知，吉隆溝可以通至五條溝中最東邊的亞東溝。但後來，我問了身邊一些熱愛西藏徒步的朋友，大家對此都不太瞭解。亞東的乃堆拉山口也有古老的亞東口岸，但是只用作邊民貿易，並不對遊客開放。

亞東溝是一條南北向的狹長河谷。亞東平均海拔 2900 公尺左右，從江孜一直綿延至亞東縣，因盛產農作物而被稱為西藏的糧倉。1990 年代的電影《紅河谷》，讓亞東溝成為五條溝中最廣為人知的一條溝。電影重現了百年前發生在這片土地上的歷史：英國軍隊以探險的名義從印度出發，由亞東進入西藏，一路進攻，十三世達賴下令讓西藏軍民抵抗。在宗山城堡，藏軍以劣勢武器與圍攻的英軍激戰，失守後，守衛宗山城堡到最後的藏軍全部跳崖。

我前往亞東溝還有一個重要任務，就是拍攝位於亞東縣城附近帕里鎮的卓木拉日雪山。卓木拉日雪山海拔 7326 公尺，是喜馬拉雅山脈第七座山峰，西側在中國境內，東側在不丹境內，為不丹的第二高峰，又名卓姆拉里，意為「干城章嘉的新娘」。

日落時分的卓木拉日峰。位於亞東與不丹交界處，橫貫於亞東境內，將亞東分為兩個迥然不同的地貌單元。

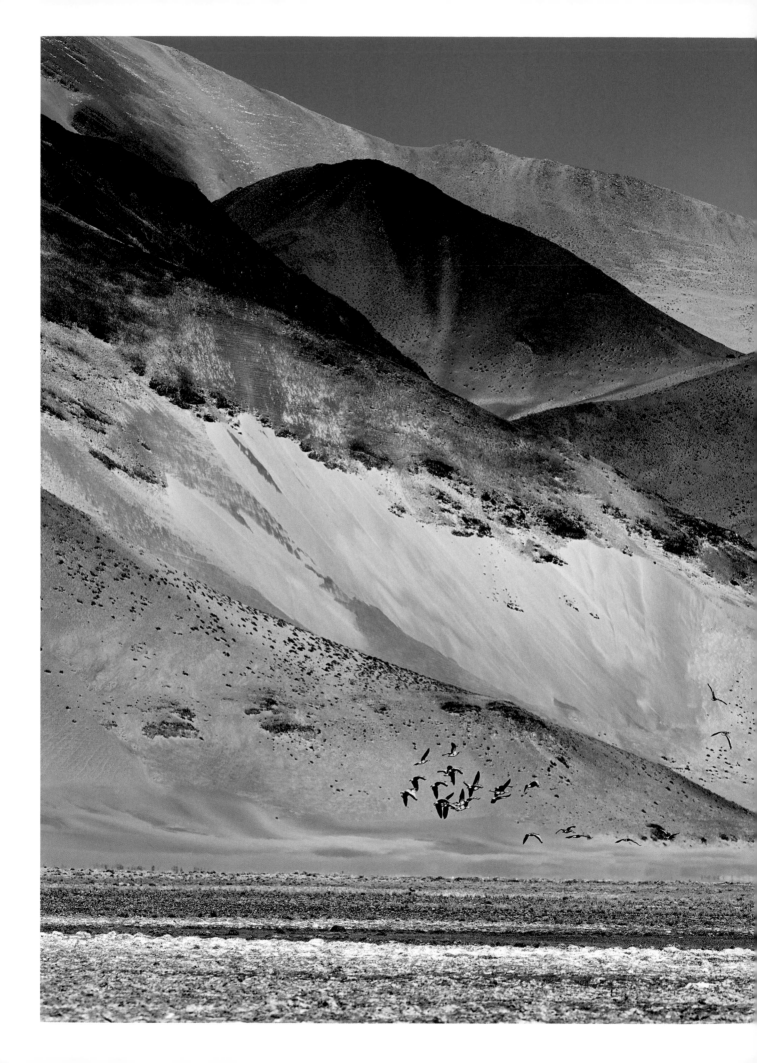

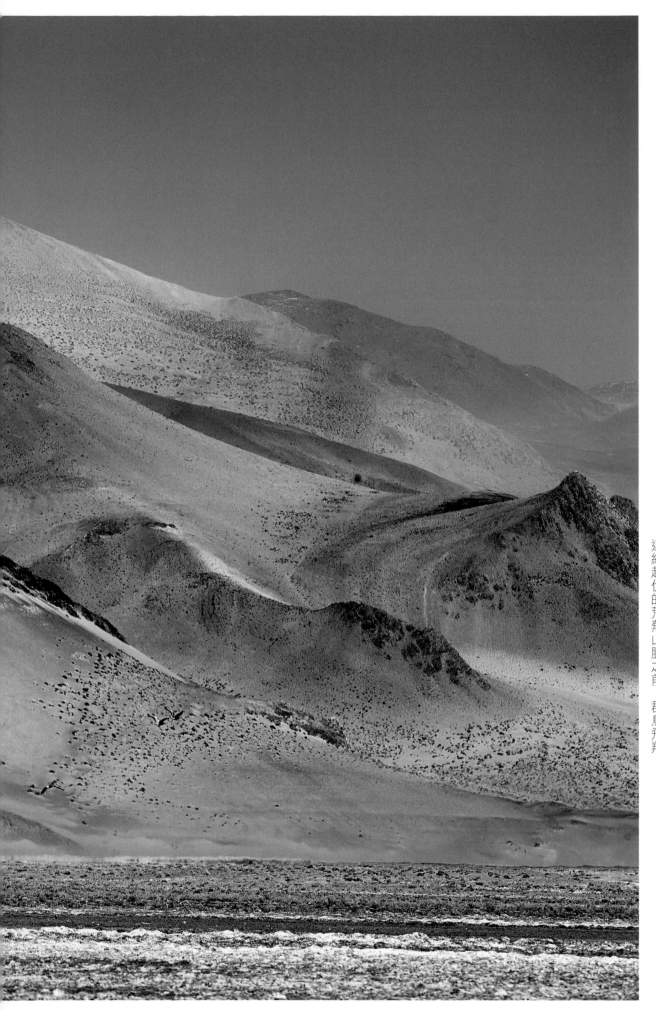

這裡曾被描述為喜馬拉雅腹地的綠野仙蹤，在「生命的禁區」，這是一個奇蹟。連綿起伏的荒蕪山脈之前，群鳥飛翔。

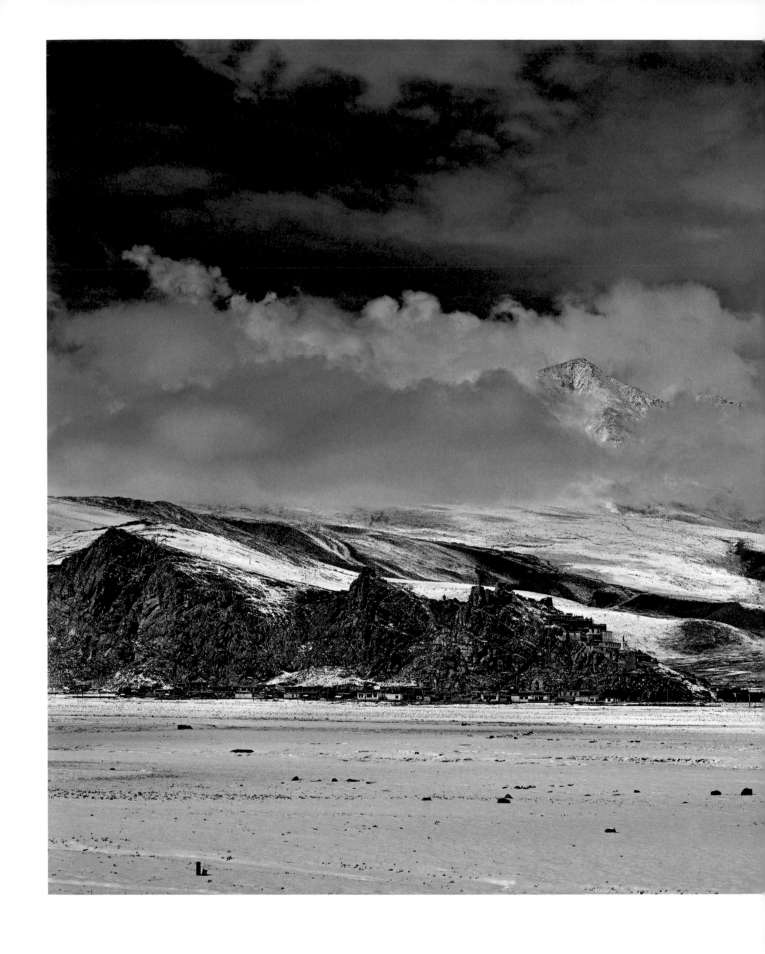

西 藏 ， 永 遠 之 遠
Tibet, An Eternity Away

卓木拉日峰頂峰突兀，壁峭坡陡，峰頂氣候惡劣，登山難度極大，1937 年由一支英國探險隊完成首登。

拍攝完卓木拉日雪山，我從海拔 4360 公尺的帕里鎮沿著喜馬拉雅山南坡一路陡降，直至亞東縣政府所在地——下司馬鎮。由下司馬鎮順亞東溝下行 12 公里，到達下亞東鄉，穿過原始森林即可到達不丹和印度邊境。

在中印邊境，可以遠眺世界第三高峰干城章嘉峰，它一度被視作世界最高峰。十年間，為了近距離拍攝它，我多次輾轉於印度大吉嶺地區，但一直無法實現願望，只能把這個遺憾暫且留在心裡，期待有一天能得償所願。

在五條溝中，陳塘溝是我經過三番五次的探訪，才終於到達的。由於常年從事高山拍攝，我結識了很多夏爾巴人。就像登山者所說，沒有夏爾巴人就沒有登山家，沒有他們，也沒有我的喜馬拉雅山南坡攝影作品。因為陳塘溝是中國夏爾巴人的主要聚居地，所以探訪陳塘溝一直是我的願望。陳塘溝位於珠峰東南側的原始森林地帶，我第一次前往珠峰東坡大本營時，原本計畫穿越嘎瑪溝到達陳塘溝，但是半路犛牛工受傷，只好返回曲當鄉。

 大雪過後的定結縣薩爾鄉。由此翻越海拔 4950 公尺的尼拉埡口，途經拉康村、日屋鎮、魯熱村等，是前往陳塘鎮的必經之路。

　　　　　　　　　　　　伍、西藏的綠　雪域高原的詩意

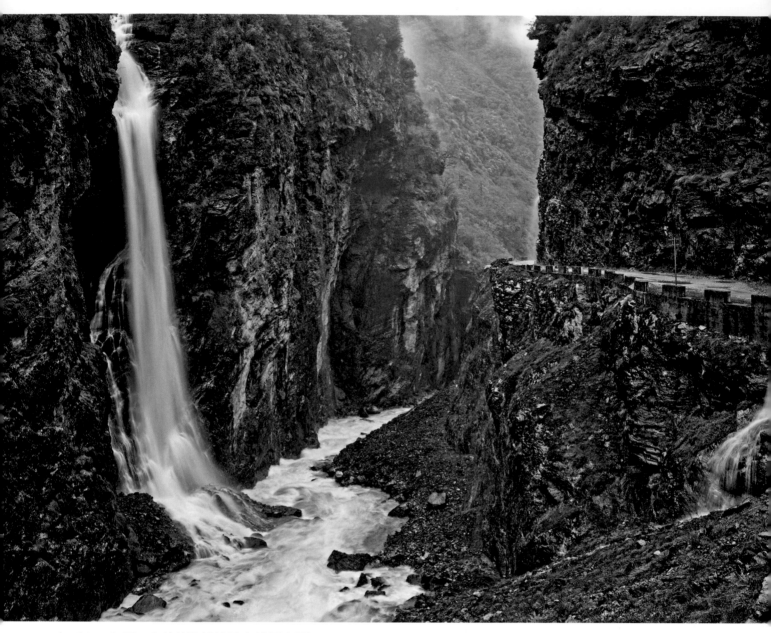

2011 年夏，在前往陳塘溝路上遭遇大雨。
兩側峭壁間的瀑布水量猛增，如同水幕傾瀉下來。

第二次則是遭遇洪水。那是 2011 年夏天，我經新藏線前往巴基斯坦喀喇崑崙山區，在離開西藏之前，特意拐了個彎到達定結縣。從定結縣城到日屋鎮距離大約有 70 公里，日屋鎮是陳塘溝在山外的第一個大本營和轉運站。

我開車翻過海拔 4950 公尺的尼拉�346口，縹緲的雲霧裏挾著水氣撲面而來。隨著海拔的急劇下降，氣溫上升，雲霧變成傾盆大雨。此時車窗外已是滿眼綠色，陳塘溝三面青山合抱，山谷中翠峰高聳。待雨小些，我搖下車窗，大口呼吸久違的濕潤空氣，但很快就不得不關上車窗，因為兩側峭壁間的瀑布水量猛增，如同水幕傾瀉下來。車子穿行其中，只聽得車頂和擋風玻璃啪啪作響，眼前時不時白茫茫一片。雨忽大忽小，咆哮的朋曲河順勢而下，河水不時轟隆隆撲上路面。

水過之後，一地石頭，眼見著道路已有部分塌陷。我加快速度，盡力又穩又快地通過這個路段。但是，漸漸盤旋到谷底時，山路窄而陡，河水越發湍急，緊靠河床的沙石土路被沖毀得距離懸崖不到一公尺。我只能找一處略高的山坡，將車停在上面，背起相機包徒步前行。

我走到朋曲河邊的藏嘎村附近時，忽然水聲如雷，我加快腳步往前趕了幾十公尺，只見另一條湍急的河流出現在我面前，原來，這是朋曲河與發源於珠峰東坡的嘎瑪藏布河匯合之處。朋曲在另一條河流當曲從東面匯入後，一直南流進入尼泊爾境內。

又走了一會兒，雲霧更加濃重，對面山坡上的小村子在雲霧中若隱若現，隱約可見緩坡之上的農田錯落有致。在距離藏嘎村村口還有幾十公尺遠時，大雨傾盆而至。我飛奔著衝進村口的一個小商店，渾身濕透。

商店的老闆娘聽說我要去陳塘鎮，同情地告訴我，在早些時候，通往陳塘鎮的鐵索橋上有幾塊木板被洪水沖走，現在已經暫時封橋了。回想來路，我知道老闆娘說的是實話，但是心有不甘，待雨小後，我還是走到橋邊。

果然橋頭已經被封上，我正琢磨是否還有其他道路，一位幹部模樣的藏族人走過來，他望著滔滔洪水，若有所思地說道：「估計這雨一時半會兒不會停了。」他聽了我的想法後，連連搖頭，告訴我鐵索橋是唯一的道路，並且建議我馬上離開陳塘溝，因為萬一道路中斷，陳塘溝就是孤島，何時能與外界恢復聯繫都是未知數。

我不敢賭運氣，只好放棄。分手時，那位幹部建議我改走山上小路，繞過剛才被水沖毀的路段。幸好聽從了他的建議，當我開車爬上小山，向下望時，道路已有部分被洪水沖垮。

2014 年我終於如願到達陳塘鎮，我特意前往藏嘎村村口的小商店裡。在和商店老闆娘聊天時，老闆娘表示縣政府已將陳塘鎮定為旅遊區，很多旅遊設施即將破土動工。老闆娘喜滋滋地說：「到時候你再來陳塘溝，花錢就可以欣賞夏爾巴人跳舞了。」或許，當年的旅遊專案現在已經一一落實，然而我更想念那個曾經被稱為「孤島」的陳塘溝。

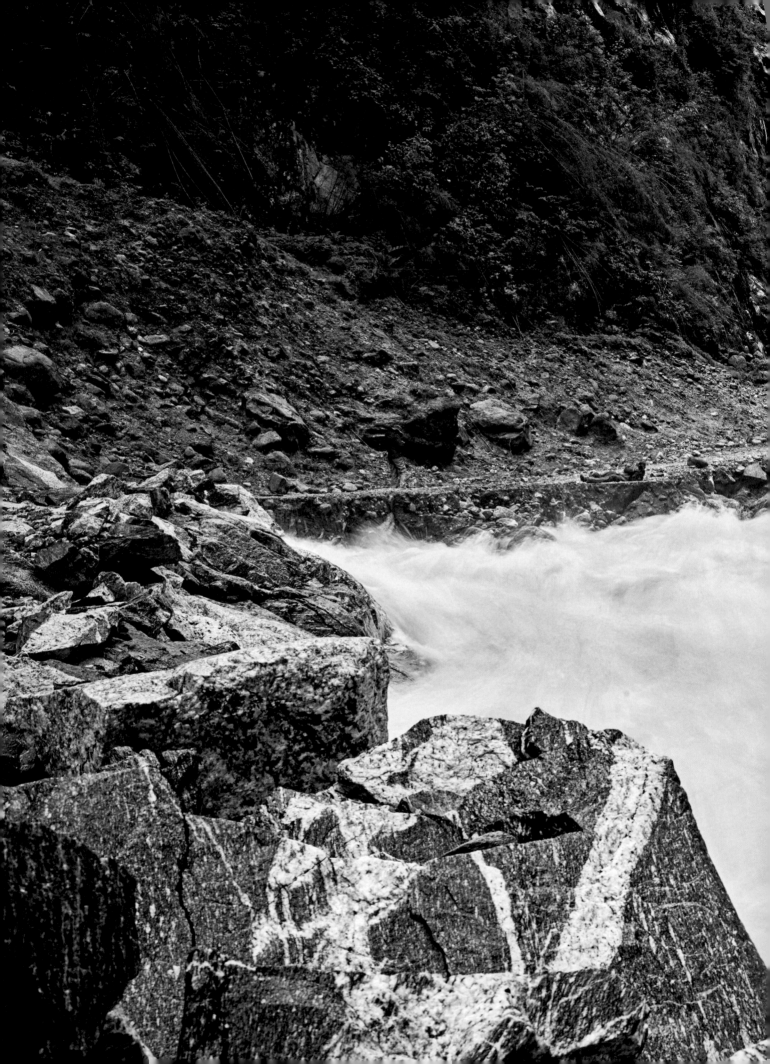

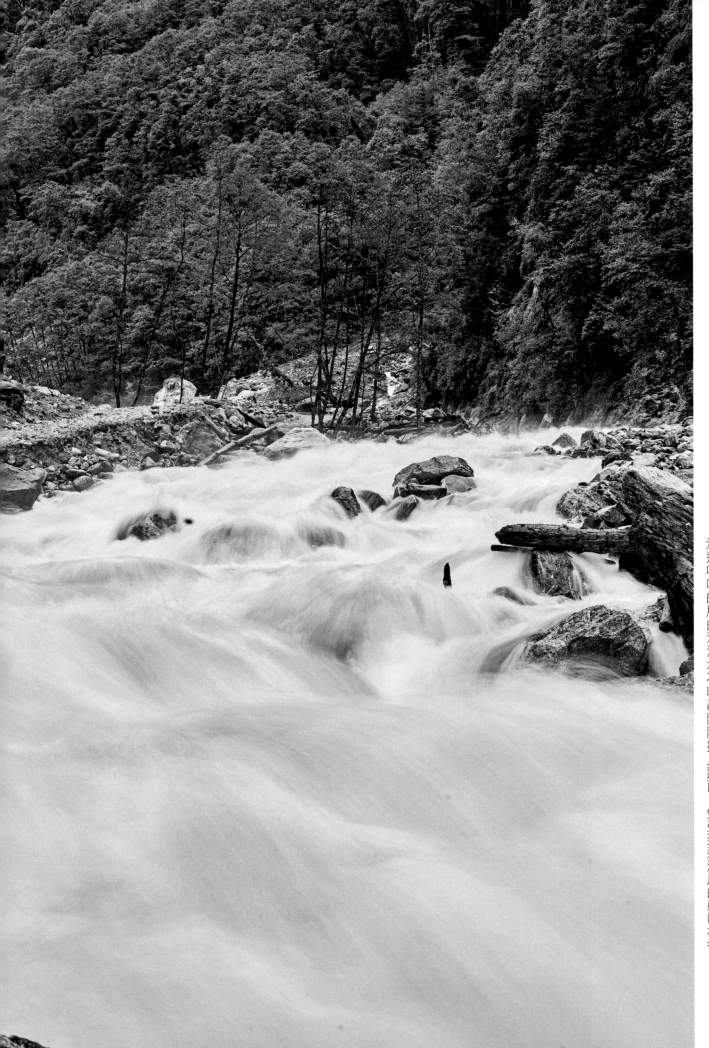

因唯一通往陳塘鎮的鐵索橋被洪水沖垮，不得不返回。勉強到達溝底的藏嘎村後，沿途咆哮的朋曲河河水不時轟隆隆撲上路面。

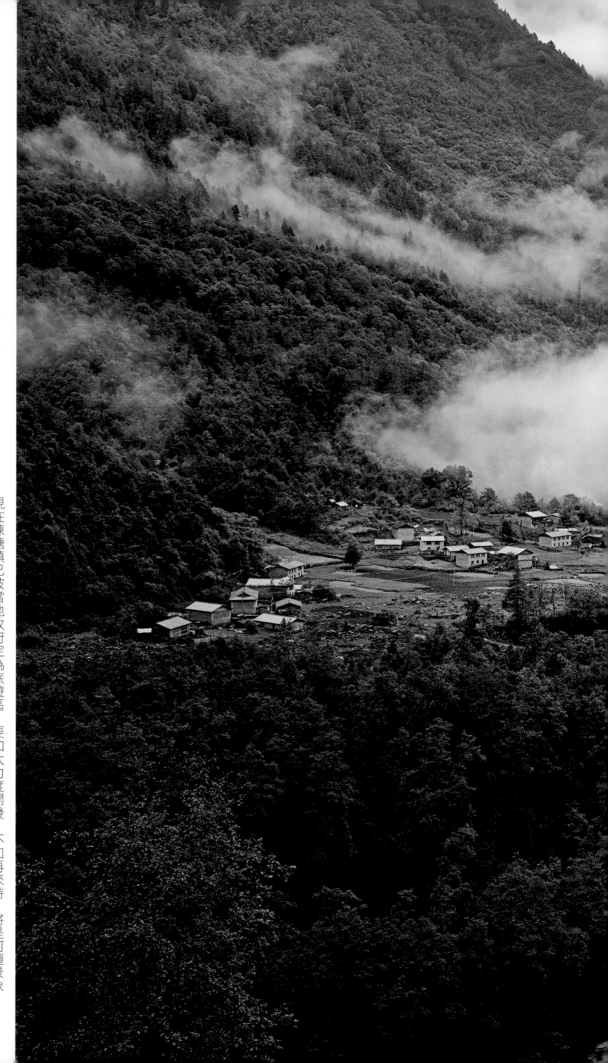

現在陳塘鎮已被當地政府定為旅遊區，要加大力度開發，不知再來時，將是何種景象。二〇一四年我順利進入陳塘鎮，屋舍儼然的田園風光，宛若世外桃源。

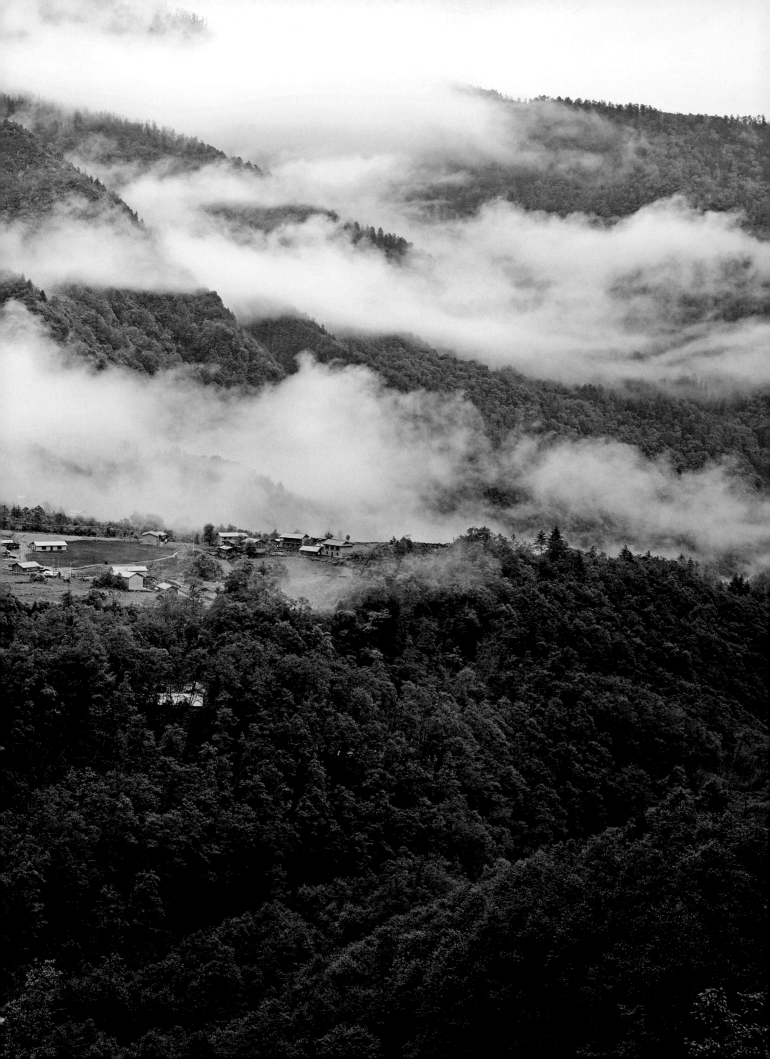

11 邊境線上的
杜鵑與蓮花

第一次前往山南錯那縣，完全是由於所謂的「麥克馬洪線」（McMahon Line，編按，二十世紀初由英國探險家麥克馬洪為印度所測量並劃分的英屬印度和西藏的邊界）的吸引。麥克馬洪線位於中國西藏錯那縣境內的勒布溝。

海拔僅有兩千多公尺的勒布溝，與寒冷的錯那縣城有著截然不同的氣象，樹木蓊鬱，瀑布從天而降，有著距離拉薩最近的亞熱帶森林。自2006年第一次前往後，這裡就成了我在西藏休整的一個主要據點。

由錯那縣城出發，首先要翻越海拔4500公尺的波拉山口。還記得2006年第一次翻越波拉山口時，只見大片低矮的灌木杜鵑花在皚皚白雪之中鮮豔奪目，景象甚為壯觀。

在喜馬拉雅山南麓，杜鵑是一種常見植物，它是尼泊爾的國花。每年安納普爾納山區花季來臨時，高大的大葉杜鵑樹綴滿花朵，在巍峨冷峻

的雪山映襯下，非常漂亮。然而，我更喜歡中國境內的小葉杜鵑，它們幾乎貼地生長，即使是在冰天雪地，照樣開出碗口大的鮮豔花朵，這種倔強的姿態令人感動。

勒布溝以杜鵑著名。每年3月到6月，隨著海拔的上升，勒布溝裡的杜鵑花依次綻放，姹紫嫣紅地彰顯著不同海拔地帶春天的來臨。可惜，這樣繁盛的景象我從未看見過。

由波拉山口下到勒布溝底，沿途有多處180度的急拐彎。我第一次前往時，還未鋪柏油路，泥濘的道路上，隨處可見塌方和泥石流的痕跡。途經急拐彎的塌方地段時，車子幾乎要貼著懸崖邊行走，微微傾斜的車身下方就是萬丈深淵。2018年，雖然道路狀況大為改善，已經鋪設了柏油路，但是在一次前往勒布溝途中，急轉彎路段的一處發生了慘烈的車禍。現場令人至今仍心有餘悸：紅色卡車撞在路邊的山壁上，車頭嚴重變

形，擋風玻璃碎成一地。想必是連續彎道導致剎車失靈，司機無路可選，只能撞向山壁，以免車如脫韁野馬墜入深谷中。在這樣道路險惡的地區，司機如同與命運對決的賭徒，只是不知那輛大卡車的司機能否死裡逃生。

每一次到勒布溝，我都喜歡住在麻瑪鄉，這裡是勒布辦事處的所在地，為門巴族聚居地。門巴族又被稱作「西藏的少數民族」，人口稀少，卻至今仍保留著自己的文化傳統。

在距離勒布辦事處的辦公樓不遠的地方，有著名的倉央嘉措曾經的行宮，現今已只是一座破舊的古屋，但掛滿經幡，油燈點點，據說幾百年來都有人供奉香火。在某種意義上，錯那也是六世達賴倉央嘉措的故鄉。他身為第一位門巴族喇嘛，是誕生於普通農奴家庭的孩子，在被認定為達賴喇嘛的轉世靈童後，隨即連同家人一起被送到勒布溝，然後又前往錯那學習佛法。他從錯那一步步走向了戒律森嚴的布達拉宮。

由麻瑪鄉出發，沿貢日鄉附近的夏令谷走大約 200 公尺，在一處高約 100 公尺的懸崖峭壁下，就是 1962 年中印自衛反擊戰的前線指揮部遺址，而所謂的「麥克馬洪線」則位於勒鄉。

2006 年初來時，我曾由麻瑪鄉前行大約 10 公里，到達勒鄉軍事管制區。當我向門前站崗的年輕戰士詢問麥克馬洪線時，小戰士憤然又無奈地指著幾十公尺外的峽谷對面說，那裡就是。從飄浮著霧氣的峽谷中望過去，只見崇山峻嶺。

2018 年，這裡變成了一個龐大的工地，因為麻瑪鄉已經成為國家 3A 級旅遊景區，當年那個年輕的小戰士曾經站崗的地方附近，蓋起了修路工棚和一家小得不能再小的商店，一條正在修建的公路向南延伸。

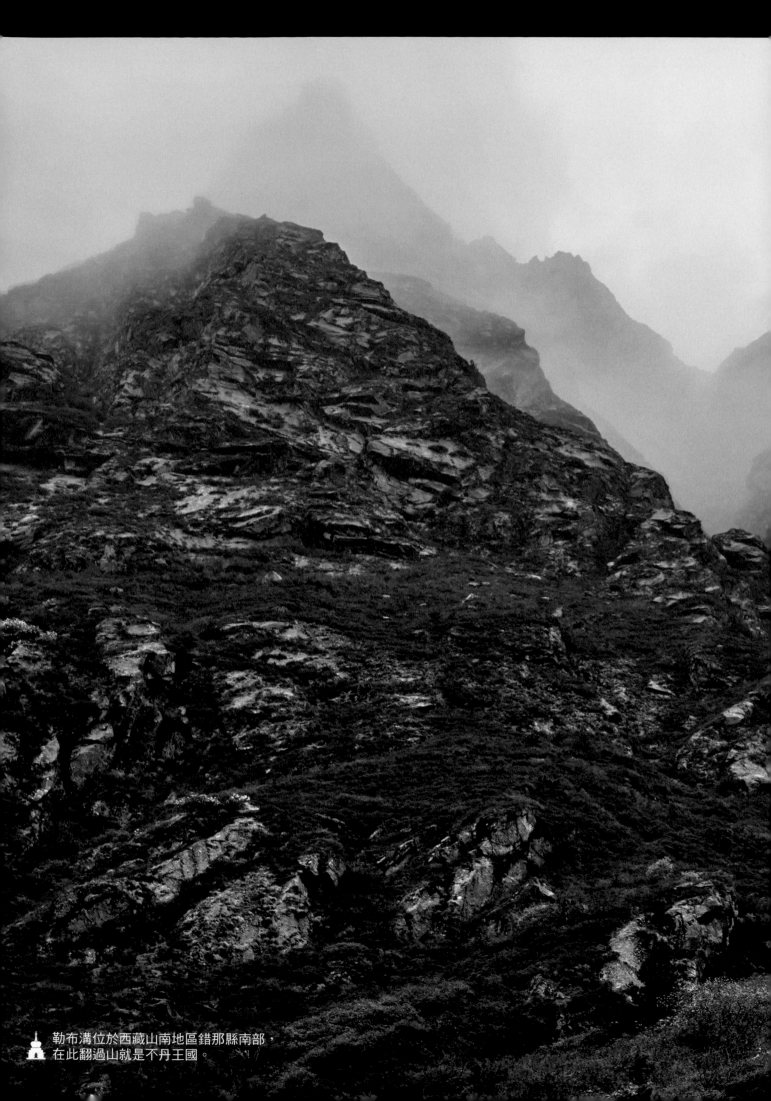

勒布溝位於西藏山南地區錯那縣南部，
在此翻過山就是不丹王國。

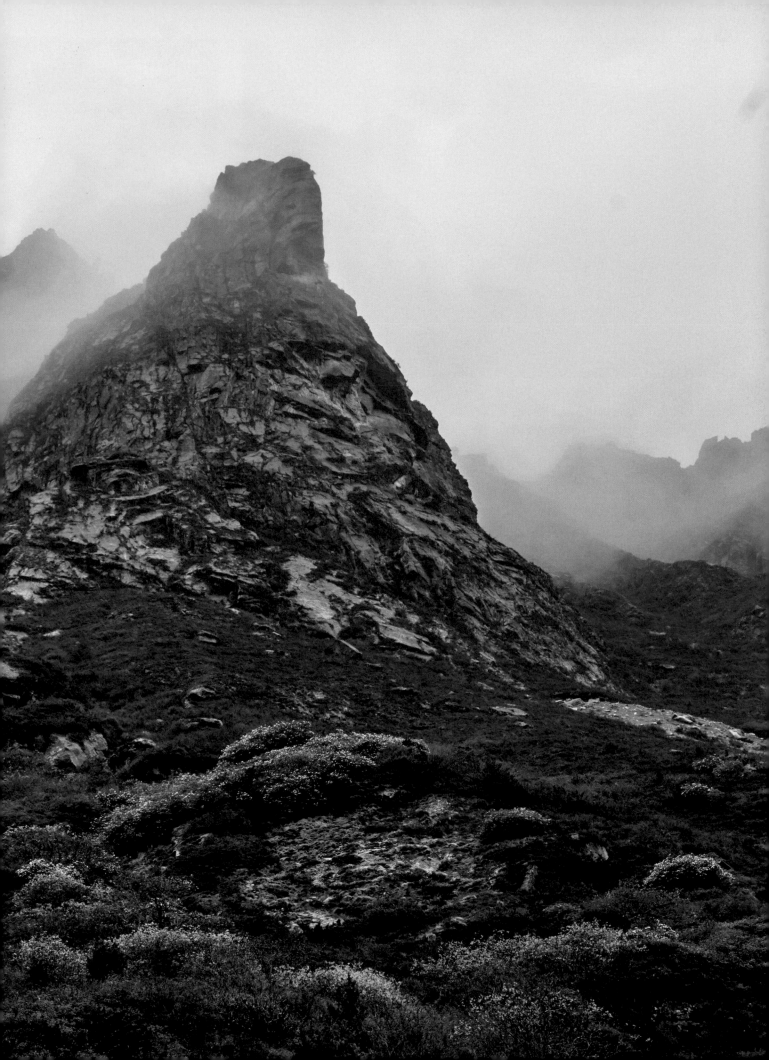

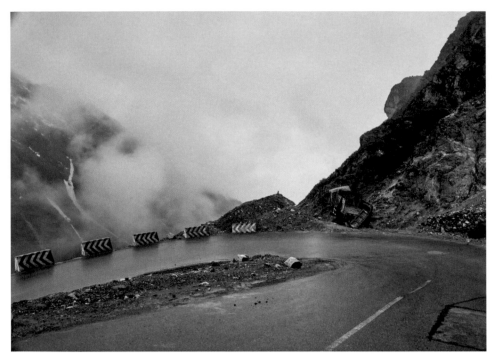

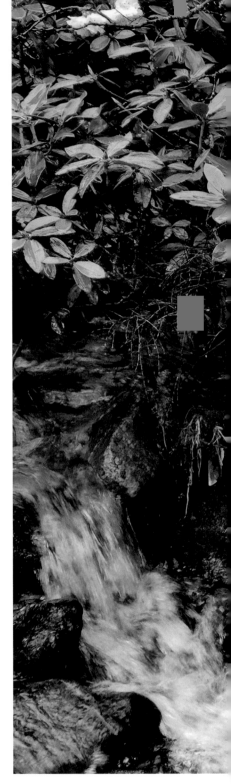

🛕 從波拉山口下到 2800 公尺的勒布溝底,垂直落差為 1700 公尺,其間有多處 180 度的急轉彎道。這是 2018 年再次前往時,途經一處發生的車禍現場。在條件險惡的路段,司機如同與命運對決的賭徒。

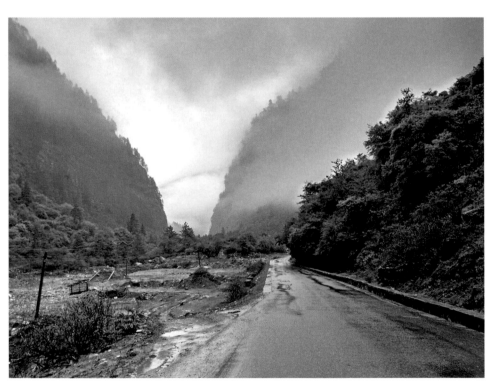

🛕 前往勒布溝的路上,水霧彌漫。

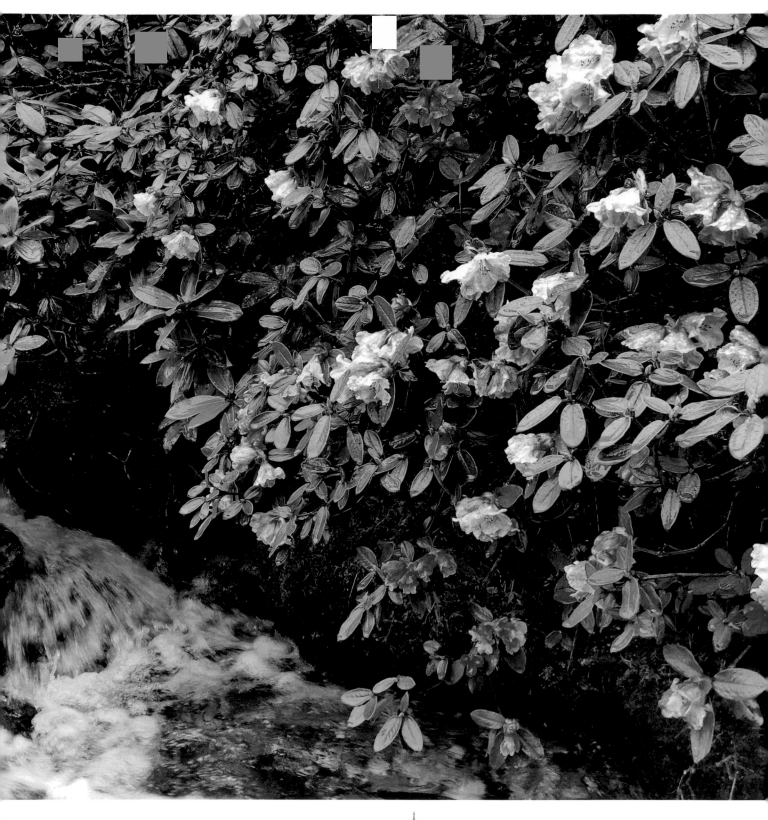

碗口大的高山杜鵑，是我對勒布溝美好的回憶。

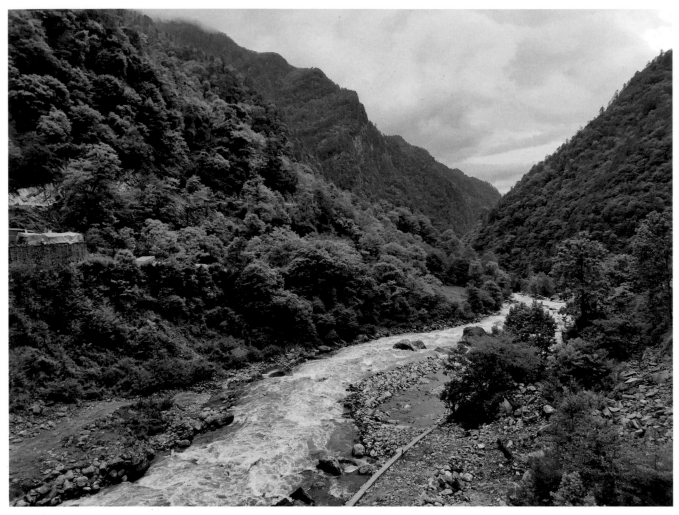

麻瑪鄉是 1962 年中印自衛反擊戰的前線指揮部所在。河水的盡頭就是所謂的「麥克馬洪線」所在地。

那次，在返回錯那的途中，天氣寒冷陰沉，霧氣茫茫。路上遇見兩位搭便車的藏民，因為後座上的相機包占了三分之二的位置，所以我告訴他們其中一個人可以坐到副駕駛座位上，但他們猶豫了一下，拍打幾下身上的塵土，還是一起上了後面，小心翼翼地擠坐在一起。

在簡單的聊天中，他們告訴我，他們是附近村子的牧民，在前面不遠的地方修路，收入比之前多。說起公路帶給他們的好處時，他們高興地說，不僅牛羊可以源源不斷地銷往外地，而且冬季還可以常常坐班車到拉薩朝聖。

到達工地附近後，兩個人千恩萬謝地離開了。工地設在一片海拔 4700 公尺的草地上，草地已千瘡百孔，推土機、混凝土攪拌機及各種大型機器與周圍格格不入。

從地圖上看，墨脫縣緊鄰錯那縣，然而，若是直接由錯那到墨脫，需要兩次翻越喜馬拉雅山脈，道路之艱難危險、用時之長，我想世界上沒有其他兩個相鄰的縣可以與之相比。

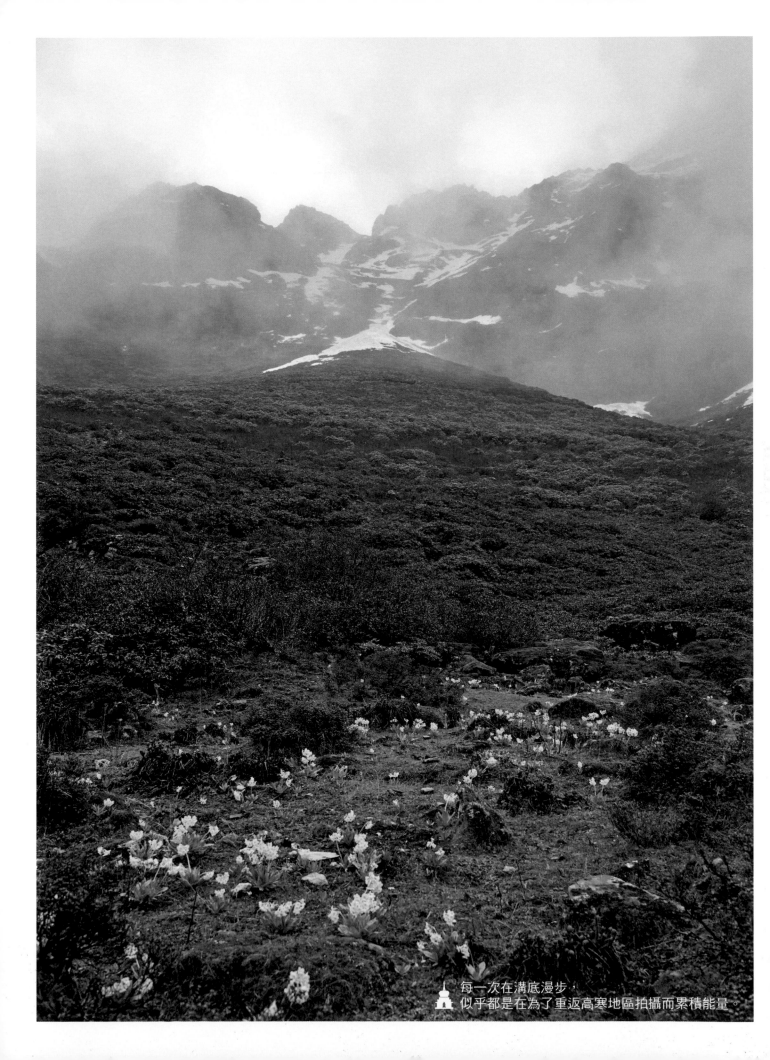

每一次在溝底漫步，
似乎都是在為了重返高寒地區拍攝而累積能量。

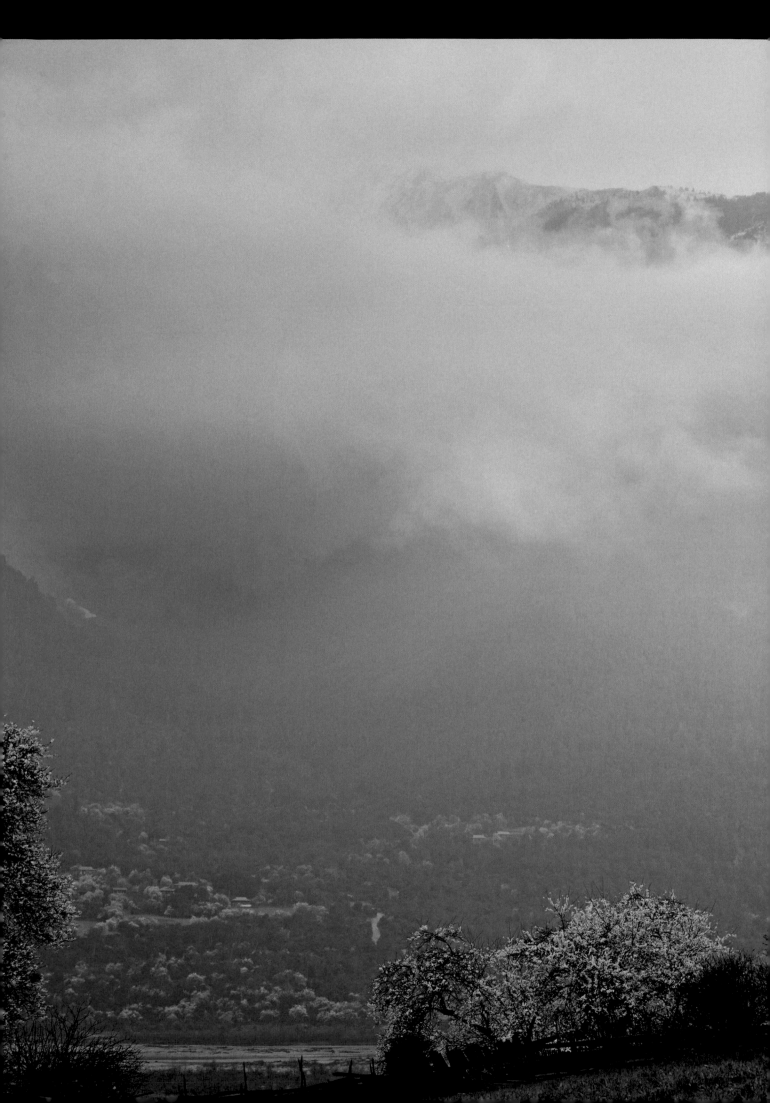

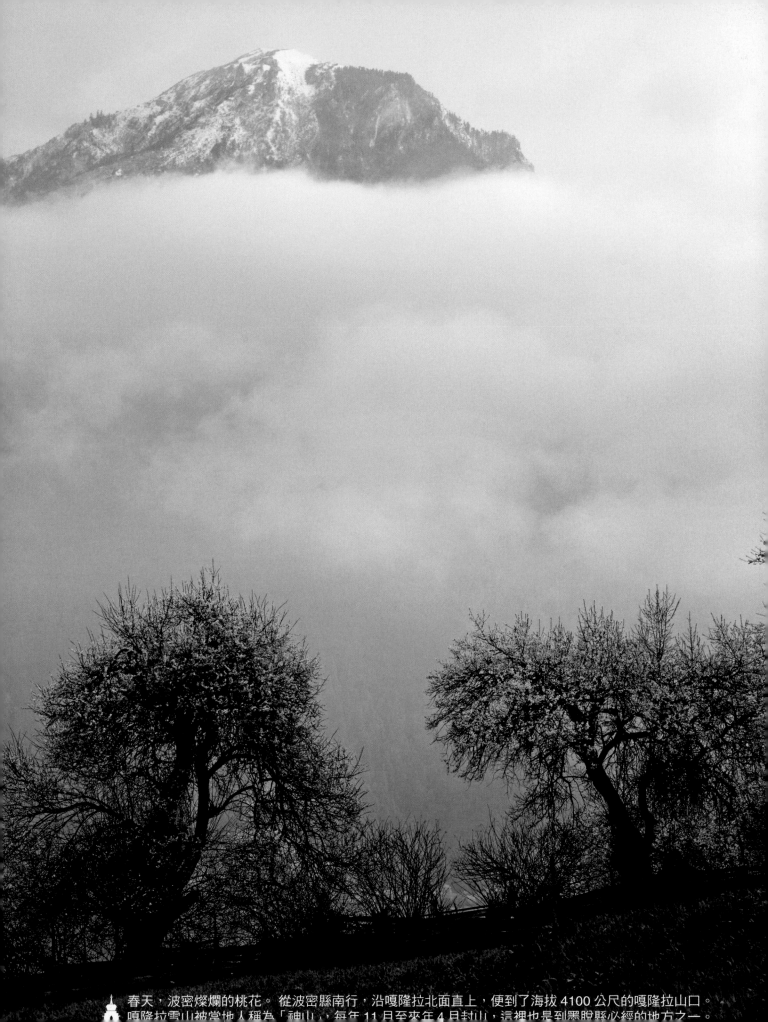

春天，波密燦爛的桃花。從波密縣南行，沿嘎隆拉北面直上，便到了海拔 4100 公尺的嘎隆拉山口。嘎隆拉雪山被當地人稱為「神山」，每年 11 月至來年 4 月封山，這裡也是到墨脫縣必經的地方之一。

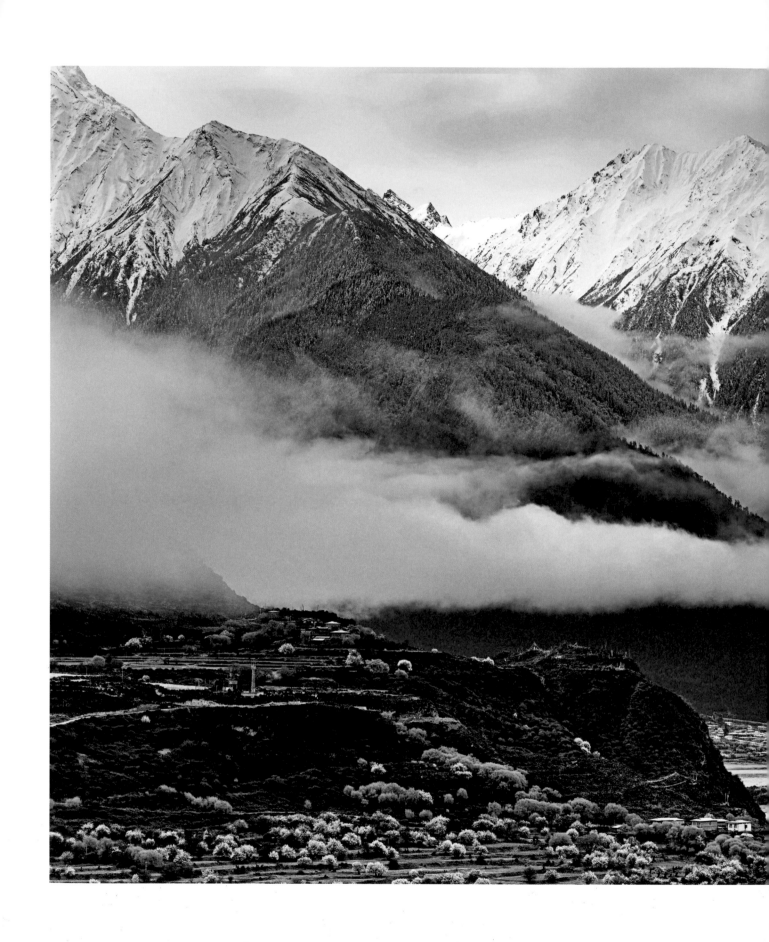

西藏，永遠之遠

Tibet, An Eternity Away

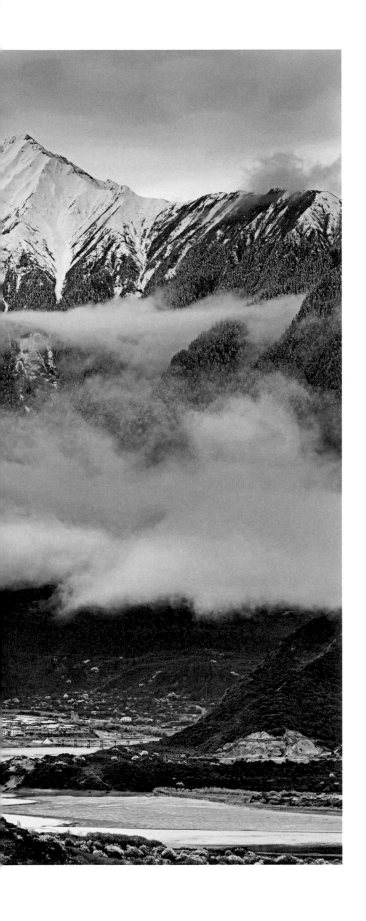

2015 年 5 月初，我第一次前往墨脫。這一次，索松村的拉巴特意開著自己的車到林芝接我。拉巴個子瘦小，少年時曾經當背夫和徒步嚮導，多次翻越海拔 4200 公尺的多雄拉雪山。

多雄拉雪山位於林芝市米林縣派鎮的松林口，曾經是進墨脫的唯一通道，每年的 6 月到 10 月可以通行。但即使在開山通行的幾個月內，多雄拉雪山也時常籠罩在濃厚冰冷的雲霧中，被當地人稱作「鬼門關」，所以我經常開玩笑地問拉巴：「你是不是夏爾巴？」拉巴總是微笑不答。

歷史上，墨脫曾有過「博隅白馬崗」之稱，藏語意為「隱藏的蓮花」。在墨脫沒有開通公路之前，進墨脫有一個具體的稱呼，那就是「走墨脫」，因為從 1952 年中國人民解放軍邊防部隊進駐墨脫後，很多年這條路都只能用人的雙腳丈量。

1993 年扎墨簡易道路勉強通車，1995 年時仍只能分季節、分路段臨時性通行，一年之內有三到四個月可以勉強通行。2010 年，全長 3310 公尺的嘎隆拉隧道順利貫通。2013 年，原本是國內唯一不通公路的墨脫縣，由季節性通車變為原則上全年通車。

然而，由於墨脫地處喜馬拉雅山脈、橫斷山脈、岡底斯山脈擠壓交會處，地質構造複雜，活動劇烈頻繁，再加上來自印度洋暖濕氣流與青藏高原的寒流在此交鋒，所以任何時候都有可能發生雪崩、滑坡、泥石流。

🛕 從索松村眺望多雄拉雪山。在墨脫沒有通公路之前，這裡是進墨脫的唯一通道。

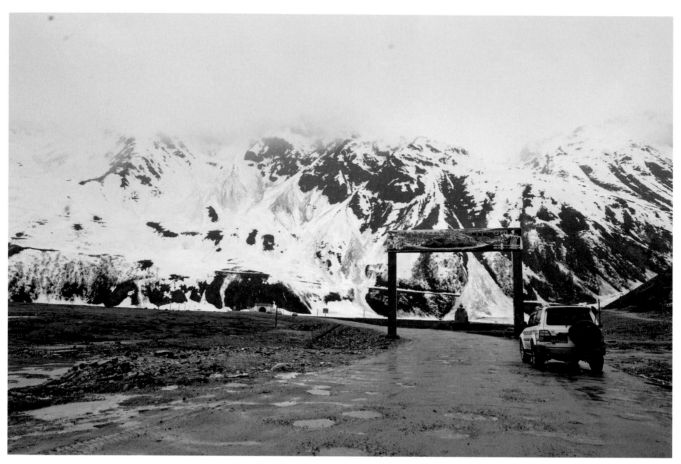

嘎隆拉隧道位於嘎隆拉山口下。隧道通車使墨脫不再神祕，然而也不禁令人有了另一層擔心：墨脫是否不再是之前的墨脫？

　　嘎隆拉隧道位於嘎隆拉山口下，全線海拔3400 至 4100 公尺。嘎隆拉山是崗日嘎布山脈的西端段，平均海拔 4800 公尺。隧道出口建在一處懸崖峭壁上，外側坡度為 70 度左右，全部由褐色鋒利的片石構成。一出隧道，迎面就是濃重的雲霧。拉巴在副駕駛座緊盯前方，不時提醒我提防從山頂滾落的石塊。

　　隨著海拔的急劇下降，不到 20 公里的距離，寒帶、溫帶到亞熱帶就已完成轉換，植物也由稀稀拉拉的矮小灌木叢，過渡到鬱鬱蔥蔥的原始森林。墨脫有植物王國之稱，只可惜，我的植物知識匱乏，放眼望去，也只識得樟木、紅豆杉和杪欏等幾種樹木。

　　車子沿嘎隆藏布江沒開多久，傾盆大雨突至，山壁上水流如注，簡易公路中間的坑窪處瞬間蓄滿積水。行至一處低窪地帶時，從山上傾瀉下來的水流已大至一面瀑布，積水的地方深不可測。

　　我側頭看了一眼拉巴，拉巴指著車頭前的涉水喉說：「沒事，有它。」我一踩油門，衝進深水坑，渾濁的洪水立即漫過引擎蓋，撲到擋風玻璃上，雨刷失去作用，視野裡白茫茫一片。衝出水坑的那一刻，我本能地急剎車，待洪水從擋風玻

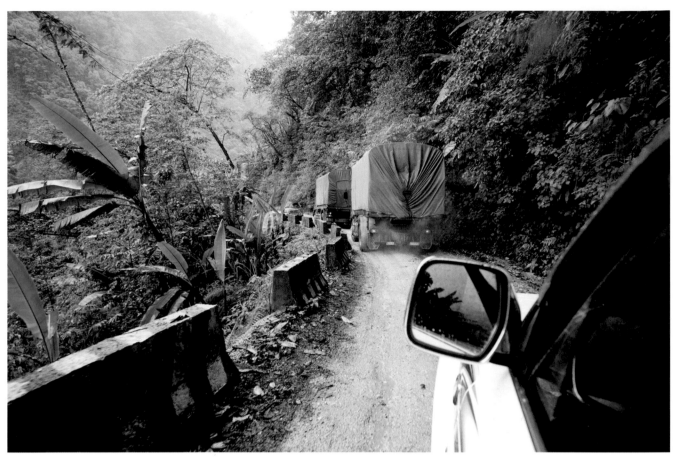

狹窄的道路上，如果對向來車，就必須小
心翼翼地會車。這是對駕駛技術的考驗。

璃滑落，面前赫然出現一面石壁，從車頭到石壁，
距離不到一公尺。我和拉巴都禁不住倒抽了一口
冷氣。

　　到達平均海拔 1200 公尺的墨脫縣城時，已經
是下午六點。這時候雨勢減小，我讓拉巴安頓住
處，自己則背上相機包出門轉轉。墨脫縣城並不
大，出了縣城就可以看見浩蕩的雅魯藏布江奔騰
而過，江面水汽變幻莫測，襯著青翠的山谷，頗
有仙境之感。我正暗自陶醉，雨又大了起來，我
只能返回。

　　晚飯後，雨越下越大。拉巴建議我第二天一

早就離開墨脫。以他的經驗，這樣的傾盆大雨很
容易造成塌方或泥石流。他曾經因此被困在墨脫
一個月。我相信拉巴的判斷。第二天天剛亮，我
們就出發了，沒想到，有人出發得比我們更早，
沿途留下歪歪扭扭的兩行車轍印。

　　走沒多久，就瞧見前面的幾輛車停在路旁，
車子的司機站在路旁議論紛紛。我連忙下車走過
去，順著大家的目光向上望，只見不遠的山體上
洪水裏挾著石塊緩慢地往下移，眼見就要漫上公
路。我大吃一驚，趕緊回到車前告訴拉巴。我們
一群人無計可施，只能等待。

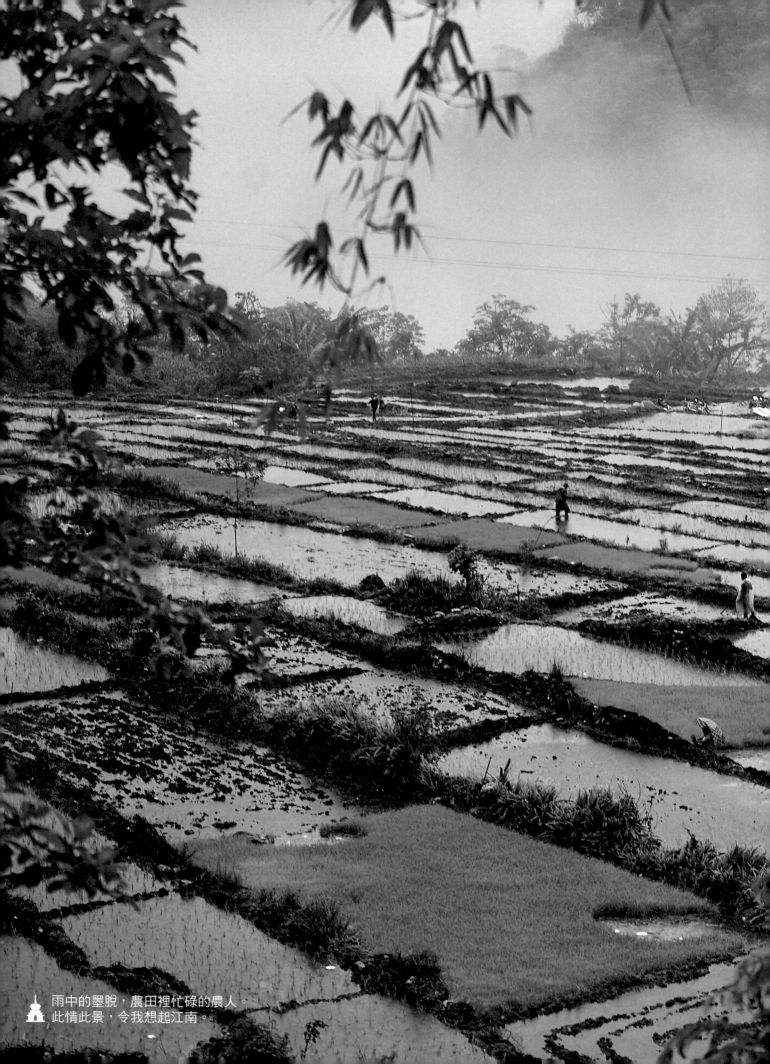

雨中的墨脫，農田裡忙碌的農人。
此情此景，令我想起江南。

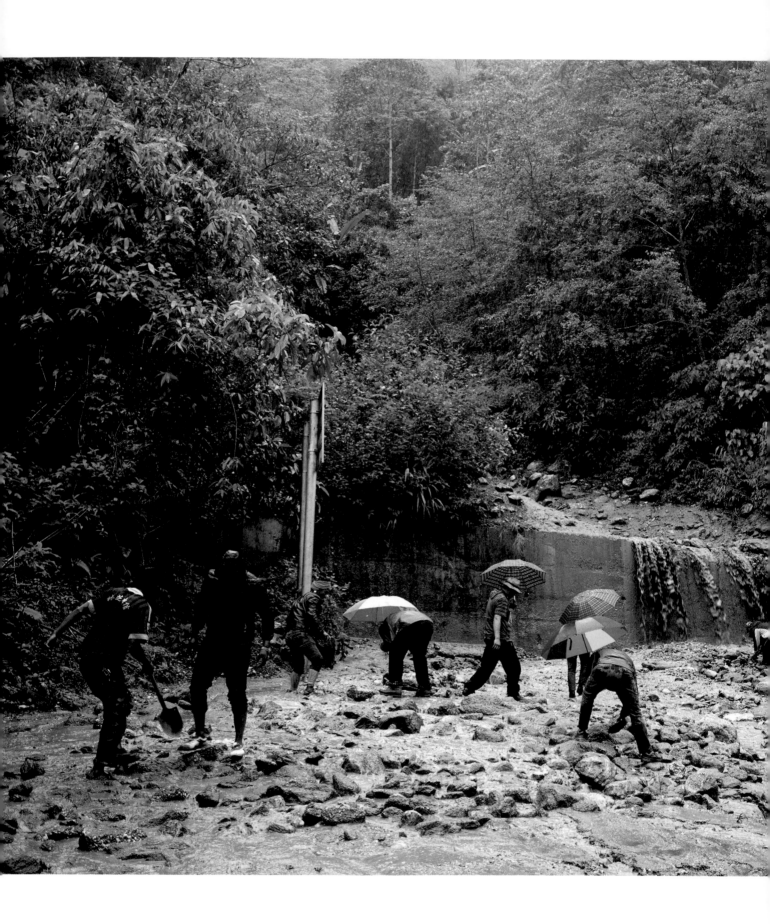

西 藏 ， 永 遠 之 遠
Tibet, An Eternity Away

等待是漫長的，泥石流沒有一點兒要停止的意思，反而越來越大。

這時，從頭頂上傳來一陣悶雷，我正在奇怪這雷聲怎麼這麼悠長，拉巴的臉色大變，聲音發抖地說：「泥石流，更大的泥石流！」話音未落，滾雷聲已到了十公尺外的山澗處，大小不一的石頭相互擠壓、滾動，從山頂上隨著泥漿爭先恐後蜂擁而下。

泥石流一開始只是墜入山澗中，後來泛出山澗，沿著山體朝我們停車處漫過來。我們無處可躲，公路的另一側就是奔騰洶湧的嘎隆藏布江，後面的路也已經湧上了泥石流。眾人面面相覷，相顧失色，卻毫無抗拒之力，只有聽天由命。

我情不自禁閉上眼睛，說來奇怪，在最危險的時刻，我的第一個念頭竟然是可憐的拉巴家中還有小孩。幸運的是，悶雷聲漸漸停止。這意味著大家在鬼門關前走了一遭。

幾位見多識廣的藏族人全然不顧泥石流還沒有完全平息，首先踏進沒膝的泥漿中清理道路，其他人也紛紛跟上，大家都明白要抓緊時間盡快離開危險之地。簡單清理道路後，我們幾輛車有序地快速通過了塌方路段。

2018 年，有位剛從墨脫回來的朋友告訴我，墨脫縣城已與內地小縣城相似，多雄拉隧道也即將建成，曾經眾多徒步愛好者的墨脫夢，或許終將消失在這片無言的山水之間……

 因為暴雨，擔心受困於墨脫，我們只能選擇匆匆離去，卻在途中遭遇泥石流。趁著泥石流停歇的空當，全部人下車清理石塊，以求盡快離開。

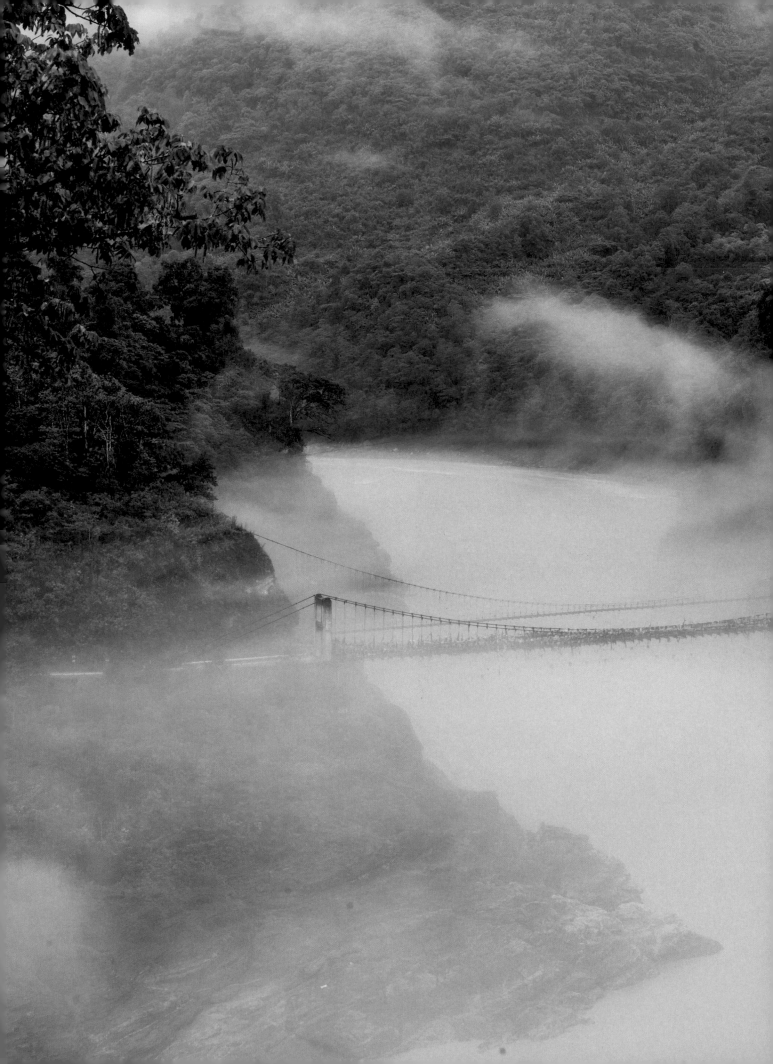

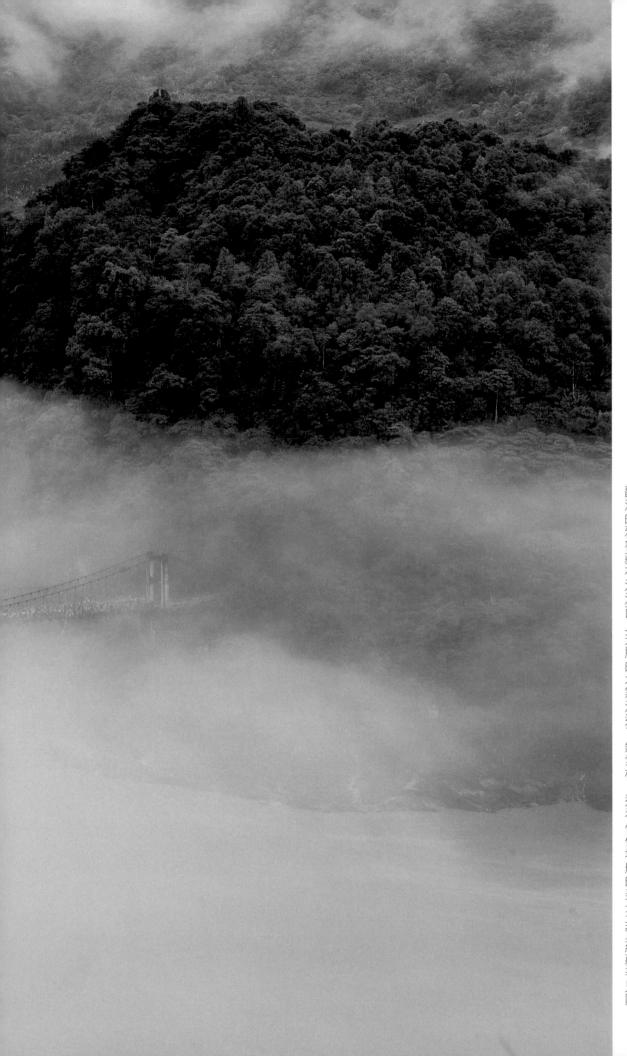

墨脱地質災害頻繁，危險與美麗並存，這也正是它的魅力所在。翻滾的雅魯藏布江江面上升騰的水霧漫過了鐵索橋。這看似仙境般的美景其實蘊藏著兇險。

BM0044

西藏，永遠之遠

喜馬拉雅山岳、冰川、湖泊與人文的四季日夜攝影行旅

作　　　者｜陳業偉
責任編輯｜于芝峰
協力編輯｜洪禎璐
內頁設計｜劉好音
封面設計｜柳佳璋

發　行　人｜蘇拾平
總　編　輯｜于芝峰
副總編輯｜田哲榮
業務發行｜郭其彬、王綬晨、邱紹溢
行銷企劃｜余一霞、陳詩婷

出　　　版｜橡實文化 ACORN Publishing
　　　　　臺北市 105 松山區復興北路 333 號 11 樓之 4
　　　　　電話：（02）2718-2001
　　　　　傳真：（02）2719-1308
　　　　　E-mail 信箱：acorn@andbooks.com.tw
　　　　　網址：www.acornbooks.com.tw

發　　　行｜大雁出版基地
　　　　　臺北市 105 松山區復興北路 333 號 11 樓之 4
　　　　　電話：（02）2718-2001　傳真：（02）2718-1258
　　　　　讀者服務信箱：andbooks@andbooks.com.tw
　　　　　劃撥帳號：19983379
　　　　　戶名：大雁文化事業股份有限公司

印　　　刷｜中原造像股份有限公司
初版一刷｜2020 年 01 月
定　　　價｜1280 元
ISBN 978-986-5401-16-0

西藏，永遠之遠／陳業偉作 . ─初版 .─臺北市：
橡實文化出版：大雁出版基地發行，2020.01
320 面；21*28 公分
ISBN 978-986-5401-16-0（精裝）

1. 攝影集 2. 風景攝影

957.2　　　　　　　　　　　　　　108021645